Arts and Media

volume 10

Naoki Nakagawa

2020

大阪大学大学院文学研究科文化動態論専攻
アート・メディア論研究室

OSAKA UNIVERSITY
Graduate School of Letters, Arts and Media

論文
論文 ■文ノート

chapter 1

巻頭特集

varietas（多様性）礼賛

豊穣であるが無秩序ではなく、
膨大多彩をもって鳴るも
決して混沌には堕さない──そんな事物や
観念の「多様性」に立脚した調和の相は、
快美の感覚を産む。
同時にその快は、人々の認識を刺激し、
記憶データを賦活させ、
新たな思考を生み出す契機とも
なりうるだろう。
多様・多層・多元の追求から生まれる創意は、
画一化がすすむ硬直した文化への
強力なカウンターとなるはずだ。
そんな思いを込めて、
初期近代西欧の思想・芸術における
varietasの消長史を追った論考を集めてみた。
知の千姿万態をお楽しみいただきたい。

特集企画者：桑木野幸司

「多様性は愉しませる」：初期近代の芸術・文芸におけるvarietas礼賛

桑木野幸司

キーワード：多様性、修辞学、エクフラシス、発想、グロテスク

多様性が生む新たな発想

どの分野であれ何か新しい発想をしようとするとき、まずはアイデアの元となる資料や情報を集めることが先決だ。それもできるだけ幅広くデータにあたり、多様なサンプルや先例をピックアップするほうがよい。人間どんなにがんばっても無から有を産むわけにはゆかない。たとえ天来の感興による創意を得たと信じていても、その妙想は決して蒼天から突如降って湧いたものなどではなく、実際には、己の記憶に蓄積された過去の先例の断片を、無意識のうちに結合した結果にすぎないのだ。

さて集めた資料は、そのままでは使いづらい。データの特質や傾向、重複の度合いなどを見極めたうえで、トピックごとにきちんと分類整理してはじめて、発想の材料として有効に機能させることができる。こうした情報の収集分類と、それをもとにした発想という考え方は、西欧においては古代以来、修辞学（弁論術）というディシプリンにおいてその方法論が洗練され、言語芸術のみならず、視覚芸術をはじめとするさまざまな分野に応用されてきた。その際に「多様性」という観念が、認識の

Varietas delectat: elogio di varietà nelle arti e letterature della prima età moderna

うえでも審美の観点からも、過去の人々の創作活動に大きな影響を与えていた可能性が、近年注目を集め始めている。本稿では先行研究の整理に依拠しつつ、古代から初期近代にいたるまでの多様性とそれをとりまく思索の流れを概観したのち、ルネサンス期の芸術・文芸創作におけるその独創的な展開をスケッチしてみよう。

古代と多様性

　純粋無垢なる静謐の美、統一と調和の美、という視点から見るなら、ごちゃごちゃと雑多なものをもたらすかに思われる「多様性」は、およそ受け入れがたい。けれども多様性こそは、実は「秩序」を生み出す際の重要な要素ではないだろうか。なぜなら、物事の多様性とは、あるものとあるものを区分する「差異」の存在を前提としており、まさにその差異ゆえに、互いの区分さえつかぬ「混沌」の状態へと堕す危険性を免れているからだ。個々の物が、互いに他とは異なる独自の存在として認識されつつも、それらが集まって全体として調和を生み出す──そんな部分と全体が照応し合う秩序の美学が、古

代から中世、そして初期近代のある時期に至るまで、西欧の文芸や思想に一定程度の影響力をふるってきた。

　「多様性は愉しませる」(Varietas delectat)──古代ギリシアの三大悲劇詩人エウリピデス(紀元前四八〇頃─四〇六年頃)にまで遡りうる(Orestes (234))と考えられるこの概念は、古代ローマの文芸に広く浸透し、流行トポスのひとつとなった。たとえば弁論術の大家キケロー(紀元前一〇六─四三年)は、完璧な弁論家とはあらゆる論題を「多彩かつ知識豊かに」(varie copioseque)論じることのできる者とし、クインティリアヌス(三五─一〇〇年)もまた、豊かな弁論を得るには多様なディテールの集積が大事だとしている。[3] 聴衆の関心を引き付け、感動させ、弁者が望む行動へと駆り立てる──そんな弁論術の要諦からするなら、聴衆を飽きさせる単調さや放漫な冗長さこそは大敵であり、その処方箋として多様性(varietas)が評価されていたのだ。修辞やトピックの多様性は弁論を美しく飾りたて、また認識上の快をももたらす。そうした考え方を敷衍するかたちで、たとえばタキトゥス(五六─一二〇年)は、出来事の多様性が歴史書を読む者の「心を魅き爽快にする」旨の発言をして

いるし (Ann.4.33)、小プリニウス（六一―一一二年）も記述の多様性が心を癒すと主張している (Epist.5.6.13)。多様性には、心をリフレッシュする効能も認められていたのだ。

けれども事物の多様・多層・多元を喜ぶのは人間ばかりではない。古代には、自然は「多様性を喜び」(gaudet varietate)、かつ「多様性を通じて戯れる」(ludit varietate) といった考え方も、一種の常套主題として広く流布した。[4] この観点から示唆的なのは、大プリニウス（二三―七九年）が『博物誌』において、自然界の多様性に言及しつつ持ち出す比喩である。すなわち彼は自然を、雄弁家よりもむしろ「画家」になぞらえたうえで、その自然がおのれの豊饒さに喜び戯れながら自画像を描いている際には、どんな腕利きの人間の画家であろうともかなわない、と断じているのだ (HN 21.1)。ここでは多様性と戯れる自然、すなわち多彩な現象や事物に満ちた豊饒な自然と、その産出力とが、人の創造力のモデルとなる可能性が示唆されている。実際、ルネサンス期になるとこうした考え方が様々に発展してゆくことになる。

エクフラシスと多様性

ではこうした多様性をめぐる古来の様々な思弁が、新しい観念の創出すなわち「発想」と結びつく場面はあったのだろうか。議論を弁論術・修辞学に絞るならば、残念ながら古代においては、多様性 (varietas) はもっぱら文辞・文藻を豊かにする一要素という理解にとどまり、狭義の発想 (inventio) すなわち弁論の適切な主題選択との関連をことさらに強調する理論は見られない。[5] しかしながら、varietas が評価されたまさにその修辞技巧の部分、すなわち言葉や思考を豊かに飾り立てる文章技術に注目するなら、少し異なったパースペクティヴを描くことができる。とりわけ、多様性を核として発展した「エクフラシス」なる技巧を経由することで、varietas と inventio は後世、とりわけルネサンス期の文芸や芸術において、創造的な結びつきを模索することになる。その稀有な瞬間を具体例をまじえて深く掘り下げることは、本稿では紙幅の都合でできないため、そのおおまかな見取り図を以下に示すにとどめよう。

エクフラシスとは、不在の対象を、あたかも目の前に

桑木野幸司
「多様性は愉しませる」：初期近代の芸術・文芸における varietas 礼賛

Koji Kuwakino

しているかのような錯覚を読者に起こさせる、迫真性に満ちた、詳細かつ起伏に富んだ言語描写技巧のことで、修辞学の基本テクニックのひとつであった。ただし描写の対象は視覚芸術（絵画・彫刻・建築）に限られていたわけではなく、風景や歴史的出来事、時間の経過、人物、都市景観など、幅広いトピックが想定されていた。いわば言葉によって、これらの対象についてのヴィヴィッドなメンタル・イメージを描き、読者の情感を刺激する技術ともいえる。そしてその種の効果を得るには、表現の多様性が何よりも求められたのだ。古代文芸における典型的なエクフラシスの事例としては、ホメロス（『イリアス』）によるアキレウスの楯の描写や、ウェルギリウス（『アエネイス』）によるアイネイアースの楯の描写などが著名だ。

ごく大雑把にまとめてしまうと、この古典修辞学の基礎技能は、ローマ帝国の東西分裂後はおもに東方のギリシア語圏においてさらなる洗練の度を加え、それが東ローマ帝国の滅亡（一四五三年）を期に、ふたたびラテン西欧に逆輸入される、という展開がみられる。そして、折からの古代復興の流れの真っただ中にあったその

ルネサンス期西欧では、東からの刺激を受けつつも、古代ギリシア・ローマ文芸におけるエクフラシスの伝統自体もまた、意識的に復興されることになる。以下、エクフラシスを軸に、多様性と発想（創意）の関わりについて追いかけてみよう。

ポリツィアーノ

西欧のルネサンス期、あるいはもう少し広く取って初期近代（early modern：一般に一五—一七世紀初頭の期間を指す）と呼ばれる時期は、まさに varietas の時代であった。印刷術の発明や新大陸の発見、自然科学の進展や都市経済の発展、古代復興や芸術文化の隆昌などはいずれも、膨大な情報や物品の洪水を生み出す源となった。世界が多様性に満ち満ちていることに、人々がかつてないほど敏感になったのだ。

そうした機運のなか、詩人アンジェロ・ポリツィアーノ（一四五四—九四年）が著作『雑纂』（Miscellanea：一四八九年）の序文において、「学識ある多様性」（docta varietas）なる観念を掲げ、多様性概念の肯定的な評価

015

を推し進めたことは注目に値する。[8] その背景には、多彩な引用と異種の文体の混淆からなる彼自身の多色モザイクのごとき、見方によっては散漫で統一感のない文章スタイルを、自己弁護する目的があった。と同時に、人文主義者たるもの、繚乱たる百花のごとき多様な諸学知のことごとくに精通すべし、というマニフェストの意味合いもあった。多様性から、百学が連環する学知の輪（＝エンサイクロペディア）が形成されるのだ。

そのポリツィアーノが特に称揚したのが、ローマ帝政期の詩人スタティウス（四五頃—九六年頃）、とりわけその魅惑的な詩集『シルウァエ』（Silvae）であった。後述するように、エクフラシスと多様性と発想をめぐる重要な示唆に満ちた作品である。ポリツィアーノは同詩集の主題とスタイルの多様性を褒め、自らもまたそれにならって、『シルウァエ』と題する詩集を編んでいる。Silvae とはラテン語で「森」を意味するが、そもそも古代ギリシアにおいて「質料」を表す語「ヒューレー」が、同時に木材をも意味していた点を考慮するなら、そのタイトルには、詩文のための多様な素材集という意味合いが込められていたはずだ。ここから、「多様な素材に基づく新たな発想」というコンセプトまでは、わずかの距離だ。

エラスムスとコモンプレイス・ブック

この観点から興味深いのが、人文主義者の君主とよばれたデジデリウス・エラスムス（一四六六—一五三六年）の著作『言葉と内容の豊かさについて』（De copia verborum ac rerum：一五一二年）だ。[9] 一種のラテン語実践文章論で、キケローにならって豊饒さ（copia）と多様性（varietas）を重視している。より正確にいうと、豊饒さは文章の多様性を得る手段である、との位置付けだ。彼によれば、一つの思考をさながらプローテウスの変容のごとくに、多様・多彩なかたちで展開できることが、魅力的な文章を書く上で最重要だという。また文章が描写するものを、読者がはっきりと映像化できるような、そんなエクフラシス的な文体こそが、とりわけ多様性の演出に適しているとされる。

エラスムスは、本書ならびに関連主題をあつかった諸著作において、ラテン語の文章を豊饒化・多様化する各

Koji Kuwakino

種のメソッドを開陳している。それらのなかでも、とりわけ後世の文芸・思想界に影響が大きかったのが、定型句（メタファー・エクセンプラ（教訓逸話）・比喩表現・諺・格言・定義…）の抜粋収集の方法論であった。古典を繙読するさい、これらのお決まりの、かつネイティヴならではの巧みな表現に出会ったら、それらをノートに抜粋してゆくのだ。これには、当時の人文主義者たちがラテン語を外国語として学習していた、という点が大きく関わってくる。文法上のミスを無くすのはもちろんのこと、さらに古代人のごとく流暢に、そして機知に富んだ精彩な文体を得るには、古典の典籍中から、再利用が可能な際立った定型表現を抜粋し、分類整理した状態でストックしておくことが欠かせないのだ。こうした決まり文句、ないしは思考の型のことを、常套主題（羅：loci communes 英：commonplace）と言い、ルネサンス期人文主義者たちの学習メソッドの核として、豊饒な展開を見せた。[10]

さて再びエラスムスの規範に戻ると、抜粋したこれらの膨大な定型表現は、主題別にノートにまとめてゆくのだが、その際重要なのは、それらの主題を「類似と反対」

の基準で整理するという点だ。たとえば「誠実さ」という見出し語──その下に、誠実さに関連する様々な古典語句の抜粋が並ぶ──と、「不誠実さ」という見出し語を、ノート上で対置させておく。こうすることで、正反対・両極端の観念が衝突して思考や記憶が刺激され、誠実さという概念（あるいはその反対概念）の特性が、より際立って認識可能となり、文章の拡張におおいに役立つというのだ。

もう少しかみ砕いていうならば、古典古代の典籍から集めてきた膨大な定型フレーズも、ただ乱雑に積み重なった状態では、再利用もおぼつかない。喩えるならば見通しのきかぬ鬱蒼と茂る森林だ。当然、分類整理が必要になるが、その際に分類の仕方、概念と概念の配列の仕方を巧妙に工夫することで、集めた文章ストックが、思考の素材として何倍もの効力を発揮する点を、強調しているわけだ。こうして出来上がったストック集は、さしずめ手入れの行き届いた人工の林苑ないしは幾何学庭園になぞらえられるだろう。エラスムスがここで展開しているのは、修辞学における狭義の発想（inventio）というよりは、むしろ文章の敷衍・拡幅（amplificatio）に関わ

る議論といえるのだが、そこに、多様な素材から新しい思想なり文章なりを生み出すという意味での、広義の発想に準ずるアイデアの萌芽を認めることも可能だろう。

エラスムスや同時代の人文主義者たちが提唱した常套主題抜粋の習慣は、やがて質の高い抜粋ノートが既製品として印刷出版されるようになり、いわゆる「コモンプレイス・ブック」として、初期近代の出版市場を多いに賑わせることとなる。[11]この種の出来合いのレファランス本は、自分の手でいちいち語句を抜粋するのは面倒だという人々に圧倒的な人気をほこった。モンテーニュ（一五三三─九二年）をはじめ初期近代の文筆家たちの多くが、この種のツールをなんらかのかたちで参照しながら筆を進め、自身の文章の中に古典の機知や博学の風味を、適度に加味していたものと考えられている。[12]

一六世紀のグロテスク紋流行──
視覚芸術における多様性と創意

ここで視点を文芸の世界から、視覚芸術へと移してみよう。非常に大雑把な整理をすると、一六世紀西欧の視

覚芸術は、多様性の美に耽溺していたといえる。本号収録の岡北論文が指摘しているように、すでに一五世紀の段階で、万能の天才アルベルティ（一四〇四─七二年）によって、建築や絵画における多様性と調和の美学の問題が深く掘り下げられていた。そこには、古代の修辞学からの影響が確かに存在した。文章や思考を飾り立てる多様性の美／快は、ヴィジュアル・アートにも適用可能な原理と見なされていたのだ。

そして一六世紀。とりわけ注目すべきは、前世紀末にネロ帝のドムス・アウレア（黄金宮殿）の地下遺跡から発見された、いわゆるグロテスク紋様の大流行だ。なかでも一五〇〇年代初頭のラッファエッロ工房（ローマ）の活動が、その拡散に与って大きな力があった。[13]奇怪な幻獣がくねり、重力を無視したかのような姿勢の人物や建築断片が浮遊し、植物と動物と人が無碍にからまりあった夢幻の綺想世界──まさに多様性の見本市ともいえるグロテスク紋が描き出す、このような多彩・多層・多元の表現［図1］は、一見すると、端正な古典美を逸脱する破格の美、例外の美、との判断を下したくなる。しかしながら画面を仔細に観察するならば、イメージの構成は

Koji Kuwakino

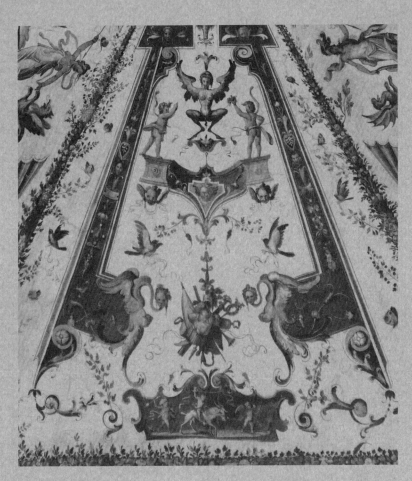

図1：グロテスク紋様（ウッフィーツィ美術館・天井画）、筆者撮影

限られた一定数の形象の組み合わせからなり、全体構図についても対称性を厳格に守っている側面が多分に認められる。

　古代遺跡から着想を得た画家や建築家たちは、この由緒正しき古代のグラフィック・パターンを無限に変容させながら、一六世紀中葉以降およそ一世紀あまりにわたって、建物の壁面や絵画空間をかたっぱしから覆いつくしていった。手がける芸術家の才気や趣向に応じて、グロテスク紋は多彩なパターンを生み出し、どれ一つとして同じ構成のものはない。限られたレパートリーの中から多様かつ綺想に富んだ新奇な紋様を生み出すには、創意の才が当然ともとめられる。

　この観点から示唆的なのは、グロテスク紋様の第一人者として名高いジョヴァンニ・ダ・ウーディネ（一四八七—一五六一年）の作品を論じる、美術家ジョルジョ・ヴァザーリ（一五一一—七四年）の言葉だ。ジョヴァンニは、ヴァティカン宮殿の「ラッファエッロの開廊」（一五一七—一九年建設）のストゥッコ天井を、華麗なグロテスク紋様で覆いつくした。ヴァザーリ著『美術家列伝』によれば、その出来栄えは、「想像し得る最も多彩（varie）で奇抜な要素に満ちた、優雅で風変わりな創意（vaghissime e capricciose invenzioni）を伴っていた」[14]。

すなわち、多様性と創意が同時に称揚されているのだ。

　後年、美術理論家のジャン・パオロ・ロマッツォ（一五三八—一六〇〇）もまた、グロテスク紋様とは、およそ人の想像しうる限りのすべてのものの表現であり、芸術家の創意（invenzione）のたまものであると喝破した[15]。彼らのいう invenzione（伊語）とは、必ずしも修辞学における「発想」と完全に重なるものではないが、発言者はいずれも人文主義の高い教養を身に着けた美術理論家であり、アルベルティ以来のテクストとイメージの通底をめぐる理論に通暁していたことは間違いない。

　修辞理論と絵画の密接な結びつきということでは、一六世紀後半に活躍した綺想の画家ジュゼッペ・アルチンボルド（一五二八—九三年）の作品を忘れることはできない。彼が手掛けた、多彩な植物や動物、道具類を組み合わせて作る、摩訶不思議な人面合成画は、画面を構成する個々の事物（花や魚）はその品種をはっきりと同定可能なほど写実的に描かれていながら、全体としてはその多様さが一審級上のレベルで統合されて、見事な調和

のもとに人間の肖像を描き出している[図2]。ここでは詳細に立ち入る余裕はないが、アルチンボルドの絵画に、修辞学の諸理論が影響を与えていたことが先行研究によって指摘されている。[16]

これらの事例は、芸術家の創意の発露としての作品制作という考え方と、その創意に対する多様性の積極的な貢献、という考え方を示唆的に例証しているものと思われる。

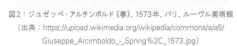

図2：ジュゼッペ・アルチンボルド《春》、1573年、パリ、ルーヴル美術館
（出典：https://upload.wikimedia.org/wikipedia/commons/a/a5/
Giuseppe_Arcimboldo_-_Spring%2C_1573.jpg）

視覚芸術におけるinvenzione

以上の議論をふまえたうえで、最後に、テクストと視覚芸術の融合に関して、発想・創意の観点から考察を加えてみよう。

初期近代の視覚芸術は、アルベルティらの活躍やその他の諸条件が重なって、中世までの手仕事という位置づけを脱却し、高度に知的な精神的作業へと大きく変容した。それにともなって神話や文学や哲学などを題材とし、複雑な図像プログラムが考案されるようになり、しばしば人文主義者が、文章やダイアグラムによって図匠の提案を行った。いわば、これから制作すべき芸術作品のための、一種の使用説明書ないしはコンセプト規定ともいうべきテクストだ。

興味深いことに、こうした図匠説明書のたぐいを指して、一六世紀のイタリアではinvenzioneという語が用いられた。その起源は定かではないが、おそらくは修辞学における発想（inventio）の概念を、芸術における着想・創案の意味で誤用したのではないかと考えられている。[17]

この種の資料は、特に絵画の領域において、一六世紀中

葉以降に数多く残されている。

さて、これまでの本稿の議論を踏まえるならば、この inventione を、いわゆる現代的な意味での仕様書だとか、作品のプログラム解説書とのみ理解して済ませることはできないのではないだろうか。間接的にではあれ、明らかに修辞学の「発想」に類するこれらの資料は、まさにその語が示すように、テクストとイメージとが創造的に対話するメディアであった可能性もあるのだ。つまりここで想定されているのは、旧来考えられていたような、知識人が画面の構成を考案して文章化し、それを参考にしながら画家がイメージを作る、といった一方通行の流れではない。むしろ、人文主義者（詩人・哲学者・文筆家）と芸術家（画家・建築家）とが、完成作品のイメージを生み出すために、相互に創意を発揮しあい、デザインに関与していたプロセスが、inventione を通じて見えてくるのだ。

勧告的エクフラシス

この点から非常に興味深い事例を提供してくれるの

が、建築史家 Yvonne Elet による研究書『ルネサンス期ローマにおける建築的発想』（二〇一七年）だ。[18] 同書では、ローマのヴィッラ・マダーマの設計における、詩人と建築家の創造的コラボレーションの様が詳細に分析されている。ヴァティカンのすぐ北のマーリオ丘陵に位置するこのヴィッラは、メディチ家出身の教皇レオ十世（在：一五一三—二一年）およびジュリオ・デ・メディチ枢機卿（のちのクレメンス七世（在：一五二三—三四年））を施主とし、一五一八年からおよそ一〇年あまりにわたって、ラッファエッロ工房を総動員して建設がすすめられた。古代ローマの豪壮なヴィッラ建築と庭園を現代に復活させ、教皇庁の迎賓館であると同時に、メディチ家の永遠の繁栄を称揚する場を生み出そうとする、そんな気宇壮大な建設プロジェクトであった。その規模が災いし、建設は中途で放り出され、未完成のまま現在に至っている。

Elet が注目するのは、同ヴィッラの建設が着手してまだ半年とたたぬ一五一九年に発表された、詩人フランチェスコ・スペルロ（一四六三—一五三一年）によるネオ・ラテン詩『韻文によって建設されたジュリオ・メディ

Koji Kuwakino

チのヴィッラ』だ。[19] タイトルの通り、いまだ基礎工事の段階にあったヴィッラの壮麗な完成予想図を、詩文によって描き出そうとする作品で、印刷出版はされず、豪華な装飾が施された一巻本の写本としてメディチ枢機卿に献呈された。

完成したヴィッラの様子、特に豪華な内装画や彫刻の図匠を事細かに、それこそエクフラシスを駆使して綴る本作品は、これまで詩人による空想の戯れにすぎないだとか、パトロンであるメディチ家におもねるための手段であるとの評価を下され、きちんとした分析が行われてこなかった。しかしながらEletはその詩行に描写されたヴィッラ建築の空間が、のちにラッファエッロが提案する建築図面と重なる部分が多く、また内装のプログラムについても、のちに一部実現した部分との深い関連性がみられることを指摘した。紙幅の都合でこれ以上の紹介は避けるが、ここで示唆されているのは、詩人が、テクストという媒体を駆使して、建築デザインに積極的に関与し、建築家の側でもまたそれに応えるかたちでイメージの提案を行っていた、という可能性である。

スペルロが参照した文学モデルのひとつとして、先述したスタティウスの『シルウァエ』が想定される。スタティウスは同詩集において、マニリウス・ウォピスクスの実在するヴィッラを歌い、その豪勢な建築結構や華麗な庭園、内装の豊かさを、微に入り細を穿って、エクフラシスの典型ともいえる華麗な文体で描写した。これに範をとるかたちで、ルネサンス期の詩人たちは、パトロンが建設したヴィッラや庭園を称揚する詩を多数執筆したのである。

それらの詩作品のなかには、スペルロのように、まだ建設途上のもの、あるいは企画途上にある建築物を歌ったものが、一定数ある。つまり、エクフラシスを駆使して、これから作るべき空間や絵画の多彩なイメージ、あるいは完成像を提案しているのである。それらのいくつかは、単なるおもねりではなく、施主にプロジェクトの実現を促すとともに、詩人みずからが視覚芸術作品のデザイン／設計に積極的に関与すべきであり、Eletはそうしたテクストのことを「勧告的エクフラシス」(Hortatory Ekphrasis)と名付けた。

これは実に魅力的な概念であり、初期近代の芸術創作における、エクフラシス、多様性、発想（創意）の有機

的かつ密接な関係に探りを入れるための、強力な分析ツールとなる可能性を秘めている。たとえば、一六世紀後半のフィレンツェのメディチ宮廷に出入りし、同家の君主たちの庭狂いの様をつぶさにみていたドミニコ会修道士アゴスティーノ・デル・リッチョ（一五四一―九八）という人物がいる。彼は著作『経験農業論』（一五九五―九八）の中で、王が建設すべき理想的な庭園の構成や、その装飾内容を、まるで目の前にイメージが浮かんでくるような鮮やかな文辞を駆使して詳述している。[20] まさに「勧告的エクフラシス」だ。庭園を飾る多様極まるエレメントの数々は、著者デル・リッチョの創意の発露であ

るとともに、王侯貴紳たちが今後これをモデルとして自分たちの庭園をデザインする際の、発想の有効なツールとしても機能しただろう。

今後は、文人はテクストの世界のみで完結し、芸術家はイメージのみを扱っていた、という単純な理解から一歩先へ進み、文字と図像と空間と、そして精神内面とが、創造的な仕方で融合していた場面を、具体資料に即して明らかにしてゆくことが重要となってくるだろう。過去の人々の爆発的な創造力の一端を明らかにすることは、現代における通メディア的な創作の場面にも有効なヒントを与えてくれるはずだ。

桑木野幸司
「多様性は愉しませる」：初期近代の芸術・文芸における varietas 礼賛

l'invention rhétorique dans l'Antiquité et à la Renaissance, Paris, Honoré Champion 1996; Alberto Cevolini, *De arte excerpendi. Imparare a dimenticare nella modernità*, Firenze, Olschki 2006.

11 A. Moss, *Printed Commonplace-Books*, cit.

12 モンテーニュは『エセー』(3・12「容貌について」)のなかで、この種のレファランス本を引用して執筆したことを披露している。

13 グロテスク紋様に関する近年の代表的な研究は：Alessandra Zamperini, *Le Grottesche. Il sogno della pittura nella decorazione parietale*, Verona, Arsenale editrice 2013; Maria Fabricius Hansen, *The Art of Transformation. Grotesques in Sixteenth Century Italy*, Roma, Edizioni Quasar 2018.

14 ジョルジョ・ヴァザーリ『美術家列伝』第五巻、中央公論美術出版、2017年、二九三頁。

15 Giovan Paolo Lomazzo, *Trattato dell'Arte della Pittura, Scoltura et Architettura*, 1584, in: Paola Barocchi (ed.), *Scritti d'Arte del Cinquecento*, 3 vols., Milano-Napoli, Riccardo Riccardi 1971-1977, pp. 2694-2695.

16 アルチンボルドに関する近年の代表的な研究は：Sylvia Ferino-Pagden (ed.), *Arcimboldo 1526-1593*, Milano, Skira 2008; Thomas DaCosta Kaufmann, *Arcimboldo: Visual Jokes, Natural History, and Still-Life Painting*, Chicago & London, The University of Chicago Press 2009; Sylvia Ferino-Pagden (ed.), *Arcimboldo. Artista milanese tra Leonardo e Caravaggio*, Milano, Skira 2011.

17 ルネサンス美術における invenzione については：Michel Hochmann et al. (eds.), *Programme et invention dans l'art de la Renaissance*, Paris, Somogy 2008.

18 Ynonne Elet, *Architectural Invention in Renaissance Rome. Artists, Humanists, and the Planning of Raphael's Villa Madama*, New York, Cambridge University Press, 2017, p.94

19 Francesco Sperulo, *Villa Iulia Medica versibus fabricate*, Biblioteca Apostolica Vaticana, Vat. Lat. 5812,

20 Agostino Del Riccio, *Agricoltura sperimentata*, Biblioteca Nazionale di Firenze, ms. Targioni Tozzetti 56, III. cc. 42v-92v：デル・リッチョの著作については：桑木野幸司『叡智の建築家：記憶のロクスとしての16-17世紀の庭園、劇場、都市』、中央公論美術出版、2013年、六三–六九頁。

注

1　文芸および視覚芸術における「多様性」(varietas) に関する近年の代表的な研究は：Christine Smith, *Architecture in the Culture of Early Humanism: Ethics, Aesthetics, and Eloquence, 1400-1470*, New York and Oxford, Oxford University Press 1992; Dominique de Courcelles (ed.), *La varietas à la Renaissance*, Paris, École nationale des chartes 2001; Clare Lapraik Guest, *The Understanding of Ornament in the Italian Renaissance*, Leiden and Boston 2016; William Fitzgerald, *Variety. The Life of a Roman Concept*, Chicago and London, The University of Chicago Press 2016.

2　エウリーピデース『オレステース』(234) "μεταβολ πάντων γλυκύ"「何事においても、変わるというのは良いことだから」(細井敦子・安西眞・中務哲郎訳『エウリーピデースⅣ：ギリシア悲劇全集 (8)』、岩波書店、1990年、264頁) というフレーズが、アリストテレス『ニコマコス倫理学』(1154b8) で部分引用され、その箇所がラテン語の翻訳では varietas delectat になったとされる。次を参照：W. Fitzgerald, *Variety*. cit., p. 58. またこのフレーズの解釈については、大阪大学文学研究科の渡辺浩司氏からご助言をいただいた。ここに記して感謝いたします。

3　キケロー『弁論家について』、1・59；クインティリアヌス『弁論家の教育』、第8巻、第9巻。

4　同概念の初出はおそらくプルタルコス『ストア派の矛盾について』(1044d)。次を参照：Fitzgerald, *Variety*, cit., p. 33.

5　以上の点は、大阪大学文学研究科の渡辺浩司氏からご教示いただいた。ここに記して感謝いたします。

6　エクフラシスについては次を参照：渡辺浩司「エクフラシス―ローマ帝政期における弁論教育―」、渡辺浩司 (編)『弁論術から美学へ：美学成立における古典弁論術の影響』、平成23年度～平成25年度科学研究費補助金基盤研究 (C)、研究成果報告書、2014年、七―一五頁; Ruth Webb, *Ekphrasis, Imagination and Persuasion in Ancient Rhetorical Theory and Practice*, Farnham, Ashgate 2009.

7　C. Smith, *Architecture in the Culture of Early Humanism*, cit.; 岡北一孝「レオナルド・ブルーニ『フィレンツェ頌』の建築エクフラシスを読む」、『Arts and Media』、vol. 7、一二-三一頁。

8　Angelo Poliziano, *Miscellanies*, 2 vols, edited and translated by Andrew R. Dyck and Alan Cottrell, Cambridge (MA), Harvard University Press 2020.

9　Desiderius Erasmus, *De copia verborum ac rerum*, in B.I. Knott (ed.), *Opera omnia*, I, 6, Amsterdam, North Holland 1988, pp. 258-265.

10　常套主題 (コモンプレイス) に関する代表的な研究は以下：Walter J. Ong, "Commonplace Rhapsody: Ravisius Textor, Zwinger and Shakespeare", in R.R. Bolgar (ed.), *Classical Influences on European Culture A.D. 1500-1700*, Cambridge, Cambridge University Press 1976, pp. 91-126.; Wilhelm Schmidt-Biggemann, *Topica universalis. Eine Modellgeschichte humanistischer und barocker Wissenschaft*, Hamburg, Felix Meiner 1983; Alfred Serrai, *Dai «loci communes» alla bibliometria*, Roma, Bulzoni 1984; Ann Moss, *Printed Commonplace-Books and the Structuring of Renaissance Thought*, Oxford, Clarendon 1996; Francis Goyet, *Le sublime du «lieu commun»:*

Ikko Okakita

アルベルティのvarietasとconcinnitas：絵画、建築、音楽をめぐって

岡北一孝

キーワード：アルベルティ、多様性、ふさわしさ、varietas, concinnitas, decorum

ルネサンス建築の「多様性」
～ブラマンテとラファエッロ～

一五世紀半ばに教皇という主人を得たローマは、衰退の一途から抜け出して、ヨーロッパにおける政治と宗教の中心地として多くの人と富を惹きつけた。各地から招かれたり腕試しにやってきたりした建築家は、アイデアや着想源をときには共有しながら腕を競い、豊富な資金と高い教養を背景にする注文主とともに、街に痕跡を刻み込むように、創作に打ち込んだ。一五世紀から一六世紀にかけて、まさに文化を牽引したローマは、数多くの優れた建築作品を一覧しながら、様式の変遷や、建築家の趣味や手法の特質を検討できる特異な都市といえる。ルネサンスに光を当てれば、ローマで活躍した建築家たちの群像風景は、哲学者たちをそれに置き換えた、ラファエッロ (Raffaello Sanzio, 1483-1520) の《アテナイの学堂》のようになるだろう [図1]。そしてプラトーンとアリストテレースはさしずめブラマンテ (Donato Bramante, 1444-1514) とラファエッロに擬えることが

Varietas and
Cocinnitas of
Leon Battista
Alberti: Painting,
Architecture and
Music

図1：《アテナイの学堂》（ヴァティカン博物科所蔵、Wikipedia Commons）

できるのではないだろうか。なぜなら二人はローマのル
ネサンス建築の栄華を代表する建築家であるとともに、
建築創作においては明らかに子弟関係にあったからだ。
二〇二〇年に死後五〇〇年を迎えたラファエッロは、
ブラマンテの建築術や空間構成を熱心に模倣し、自分
のものとした芸術家・建築家であった。例としてラファ
エッロによって完成に導かれたキージ礼拝堂(一五一
一年着工)をみておきたい。ローマの北の玄関口に位置す
るサンタ・マリーア・デル・ポーポロ聖堂は、一五世紀
の教皇で、ローマの再建者と呼ばれたシクストゥス四
世(Sixtus IV, 在位：一四七一—八四年)が再築させた教
会堂である。とりわけいまでは、聖ペトロと聖パウロ
の足跡を題材にした、巨匠カラヴァッジョ(Caravaggio,
1571-1610)の絵画によって知られている。一六世
紀初頭、ローマの大銀行家アゴスティーノ・キージ
(Agostino Chigi, 1466-1520)は、教会堂内部の礼拝堂の
一つを教皇から買い取り、そこを一族の墓廟とすべく、
刷新をラファエッロの手に委ねた[図2]。
集中式平面を持ちドームを掲げる礼拝堂は、ブラマン
テによるテンピエット(一五〇五年頃着工)とサン・ピ

エトロ聖堂の交差部を組み合わせたような空間構成であ
る。正方形の四隅を切って、不等辺八角形の平面とし、
そこにペンデンティヴを介してドームを戴く構成は、ブ
ラマンテの革新的アイデアであるサン・ピエトロ聖堂交
差部の縮小版である。ただし、ドームの形式や大きさは
テンピエットに近い[図3]。八角形平面の頂点には付
柱が配され、それが壁面を分割していく。そうすると、
付柱の間隔は一定にはならず、「狭」「広」「狭」が一つの
まとまりとなって、繰り返されていく。そして短辺では
その付柱はエンタブラチュアを支える一方で、長辺では
エンタブラチュアは除かれて、かわりにアーチが架か
る。その結果、立面をぐるりと見渡すと、四つの凱旋門
が連続して展開するような姿になる。これもまたブラマ
ンテによる交差部のコピーといえる。テンピエットでは
付柱は同様に「狭」「広」「狭」で割り付けられる。
しかし、一方で明らかなかたちの差異は、材料や装飾
の変化と多様性だ。テンピエットの仕上げは禁欲的とも
いえるほどで、円堂の持つ量塊や物質的空間、その幾何
学性やプロポーションに圧倒される。素材や装飾の多

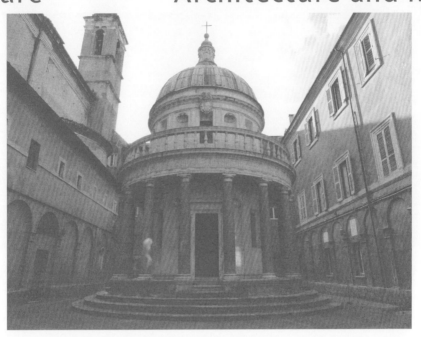

図3：テンピエット、（右頁）図2：サンタ・マリーア・デル・ポーポロ聖堂キージ礼拝堂（共に岡北撮影）

様性が排された最たる例は、サンタ・マリーア・デッラ・パーチェ聖堂の回廊（一五〇〇年着工）だろう。素っ気ないほどに簡素化され、記号化された柱頭は、回廊を構成するそれぞれの面が偶数の四つのベイに分割されるという類をみない空間を主役に引き立てる［図4］。ところがここでラファエッロの仕事にもう一度目を向ければ、まったく違う様相が目をとらえる。

ベルニーニ（Gian Lorenzo Bernini, 1598-1680）による彫刻など、いくつか後世の手が含まれるので注意しなければならないが、彩り豊かな石材で壁面は飾られ、オーダーの白大理石との劇的な対比が強烈な印象を与える。そのコリント式オーダーの詳細は技巧が凝らされていて、柱頭は明らかにパンテオンを想起させる。短い柱間では柱頭同士を花綱で結ぶことで、「挟」の面を閉じられた壁として強調する一方で、柱間をアーチでつなぐ「広」の面は、その一つが礼拝堂入口でもあるので、窓のような開かれた空間とも感じられる。礼拝堂に入って右手には施主アゴスティーノの、左手にはその弟シジスモンドのピラミッド型の墓碑が置かれ、その鋭いかたちはエンタブラチュアを貫き空間に破綻と緊張感を与え

図4：サンタ・マリーア・デッラ・パーチェ聖堂回廊、（左頁）図5：キージ礼拝堂、シジスモンドの墓（共に岡北撮影）

る。さらにそのマッスな色大理石は、現実空間と仮想（「窓」の向こう）の空間との両方に屹立するかのようである。そしてそれらを凱旋門のアーチと組み合わせることで、死を超越したキージ家の栄光を示す［図5］。

この礼拝堂に、多彩な装飾やモチーフの豊かさに由来する多様性がみられなければ、ラファエッロは、もちろん建築に限った話だが、ブラマンテの単なる追随者、あるいはエピゴーネンとみなされていたかもしれない。しかし、ここにはブラマンテにはない建築的空間とその魅力が明らかにある。むしろテンピエットやヴァティカンの聖堂の交差部と比較、対比することによって、この礼拝堂の多様性の美が鮮やかに浮き立つといえる。

多様性の発見とその礼賛：アルベルティの理論構築

『絵画論』における多様性の賛美

このラファエッロの建築の特質である多様性は、彼

の天賦の才と創造性のために突然生まれたのではな
く、一五世紀を通じてイタリアで育まれてきた建築美
学の一つであった。その源流にいるのがアルベルティ
(Leon Battista Alberti, 1404-72) である。そこで本稿で
は、『絵画論 De Pictura』(一四三五年) と『建築論 De re
aedificatoria』(一四五二年頃完成、一四八五年出版) を中
心に、ルネサンスきっての思索者がいかに多様性の美学
を構築したかをみていきたい。『絵画論』はラテン語版
(一四三五年) と俗語版 (一四三六年) の二つをもち、と
りわけフィレンツェの革新的芸術、すなわちルネサンス
芸術の賛美ととれるブルネッレスキへの献辞を含んだ俗
語版は、長きにわたり画家や芸術理論家に多大な影響を
及ぼした。[2] また一五世紀以降、絵画の構図の基本となる
透視図法を簡潔に理論化した初めての書物としても知ら
れる。本稿では、ラテン語で書かれた『建築論』との比
較検討のために、『絵画論』もまた同じ言語のテクスト
を読解と訳出の基盤とした。[3] それでは、『絵画論』の一
節を少し長いが引用しよう。

歴史画で第一に快楽をもたらすのは、描かれるもの

の豊富さ (copia) と多様性 (varietas) である。ちょ
うど、食物や音楽においては、新奇で豊かなもの
が、古くてありふれたものと違えば、いつも快いの
と同様に、魂もすべてにおいて豊かさ (copia) や、
多様性 (varietas) を喜ぶのである。したがって絵画
においても、身体表現と色彩の多様性 (varietas) は
快いのだ。老人、青年、少年、少女、幼児、
家畜、子犬、小鳥、馬、羊、建物、田園といった
ものは、極めて豊富に (copia) 適切に配置される
べきである。そして豊富さ (copia) は、歴史画の中
で適切に描かれる限り、いかなるものでも賞讃し
たい。そうであれば、鑑賞者が絵画にじっと眼差
しを向けて丹念に眺めることになるだけではなく、
画家の豊富さ (copia) もまた優美に達するのだ。し
かしこの豊富さ (copia) は、ある多様性 (varietas)
によって飾られると同時に、荘厳さと慎ましさ
(verecundia) によって、節度が保たれ、均衡のとれ
たものでありたい。わたしは、豊富さを追求するあ
まりに、少しの空白も残さない画家を非難する。そ
れはいかなる構図にもしたがっておらず、すべてを

撒き散らした愚かな混乱に過ぎない。4

　まず考えねばならないのは、歴史画とは何か、そして何を目的に豊富さと多様性が歴史画には必要なのである。アルベルティは、『マタイの福音書』の場面を描いた、ジョット (Giotto di Bondone, 1267-1337) によるモザイク画《ナヴィチェッラ》(一三〇〇年代初頭) と、ルキアノス (Lucianos, c.120-180?) が物語ったアペレスの描いたとされる《誹謗》を歴史画の事例に挙げた。そもそも古代修辞学では、キケローが述べるように歴史 (historia) と寓話 (fabula) は別物であった。5 しかしそれとは異なって、アルベルティは、歴史画が描くべき主題を寓話や神話にまで拡張した。また一方でアルベルティは、歴史画は人体の組み合わせからなり、人体は四肢の組み合わせ、四肢はさらにそれを構成する部分からなるといった。6 すなわち『絵画論』からは、豊富さと多様性とはまずは人物表現のそれであると理解できる。

　この意図を汲んで、アンソニー・グラフトンは、アルベルティの歴史画は「ブルネレスキとマザッチオの技術革新、すなわち彼らが再現することを学んだ新たな三次

元空間と、古典的主題や浮彫り彫刻の古典化された様式を結合した絵画7」であると述べた。つまりアルベルティにとっての歴史画は、歴史だけでなく神話や寓話を含んだ物語を主題に、透視図法によって仮象的な三次元空間を創出し、そこに生き生きとした都市や風景を描き、さらに自然かつ様々に振る舞う人物群像を配置したものであった。そして描かれた空間と人物像が、主題と分かち難く結びつき、鑑賞者に狙った通りの感情を強く喚起することができたとき、その歴史画は「画家の至高の仕事」8 となるのである。

　このように絵画を受け手 (絵をみる者) の感情と密接に結びついた芸術と定義するとき、そこには明らかに修辞学の影響がみてとれる。なぜならば、修辞学は弁論によって、受け手 (聴衆) の感情に効果的に訴えることで、彼らを善なる行為へと駆り立てることを目指したからだ。だからこそ、古代修辞学の伝統に依拠し、多くの文学作品の中でも称賛されてきた「多様性 varietas」と「豊富さ copia」がここで重要視されるのである。9 キケローの『神々の本性について De Natura Deorum』(紀元前四五年) や『弁論家について De Oratore』(紀元前五五年) か

of Leon Battista Alberti. Painting, Architecture and Mus…

Arts and Media volume 10

036

ら金言「多様性は愉しませる varietas delectat」が引き出され、クインティリアヌス（Marcus Fabius Quintilianus, c.35-c.100）『弁論家の教育 Institutio Oratoria』（九五年頃）でも多様性と豊富さが強調されるのはよく知られるところである。10

それだけでなく、『絵画論』を執筆するにあたり、アルベルティがその『弁論家の教育』の構成を下敷きにしたとしばしば指摘される。11 例えばアルベルティは、クインティリアヌスのその著作の第一巻第一章の第二四節から第三一節までを明らかに念頭に置きながら、以下のように述べた。

絵画の技法をこれから学ぼうとする人々が、記述法の教師のやり方にしたがうことを望む。彼らは、最初に一つ一つの文字のかたちを別々に教えて、次にそれらを組み合わせた音節を教え、次にそれらの組み合わせを教えるのである。したがって我らの画家たちも、絵画においてこの手法に沿うべきである。12

ここで彼は書くことと描くことのアナロジーをはっきりと宣言したのである。ホラーティウス（Quintus Horatius Flaccus, 65 B.C.-8 B.C.）が『詩論 Ars Poetica』（紀元前一八年頃）で引用した「詩は絵画のごとくに」は、当時すでによく知られた格言であったが、その絵画と修辞学の類似性を理論化したのがアルベルティであった。13

多様性を支えるもの：
慎ましさ（verecundia）とふさわしさ（decorum）

アルベルティが上の引用で明らかにするように、歴史画はいろいろなもので溢れていればよいわけではない。ここにはもう一つ重要な概念が提示されている。それは慎ましさ（verecundia）である。他では「すべての人体は、どのような役割であれ大きさであれ、その歴史画に適合しなければならない」14 ともアルベルティは述べる。修辞学が教えるように、あるテクストを構成する言葉は、あるスタイル、文体からの大きな逸脱が許されないのと同様に、ある絵画において描かれた人物像は、そのどこの部分をとったとしても、その人の性別、年齢や体格、風格、性格にふさわしくなければならないのである。具体

的にこう指摘する。

もしもヘレネーやイーピゲネイアの手が、年老い鄙びてざらざらしていたら、あるいはもしもネストールに若々しい胸や華奢な首を、ガニュメーデースに皺のよった額やアスリートのごとくの太ももを、あるいは最も屈強なミローンに、痩せて弱々しい脇腹を纏わせたりするならば、なんともありえないことだろう。しっかりとしてふっくらした顔の人に、痩せ衰えた腕や手を与えたりするのは、慎みのないことであろう。15

そのほかにも、心身の健康と力強さを示すために、若者は颯爽たる振る舞いで描くべきであり、逆に老人は弱々しく、鈍い動きで表現するべきだとも述べる。すでに指摘したように、弁論でも絵画でもその表現を通じて、受け手の感情を話者・制作者の思い通りに操作する目的があった。だからこそ、父親によって気高き女神アルテミスへの生贄にされたイーピゲネイアの溌剌き若さを、16 聖母マリアの唯一無二の慈しみを、弁護される人物の美徳

を、受け手にありありと喚起するためには、聴衆・鑑賞者の性格や特性、あるいは社会通念や固定観念、慣習に応じて、表現を工夫しなければならない。古代の修辞学者たちはそのための理念をふさわしさ（decorum）と呼んだ。17 例えばキケローは、それをギリシア語のト・プレポン（το πρέπον）の訳語として用い、『弁論家について』で修辞学におけるふさわしさを以下のように語った。

しかし、生まれつきのこうした資質がそれほどたいしたものではない人でも、持てるものを適切に、また、賢明に用い、ふさわしさに悖ることのないようにすることはできるのである。というのも、ふさわしさの欠如ほど何としてでも避けなければならないものはないからであり、このふさわしさだけについては教えを授けるのが最も容易でないからである。18

その一方でキケローは人間の行動規範におけるふさわしさを、『義務について De officiis』（紀元前四四年）で論じた。その著作では、それぞれの目的や場面のなかで振る舞いや行動が適正であるのか、ふさわしいのかどうか

Ikko Okakita

を常に考えるべきだと述べた。[19] つまり弁論や絵画には絶対的な手法や表現があるのではなく、それらは状況に応じて変化する相対的な物差しではかられ、選択され、実現されるものだといえる。

アルベルティが『絵画論』で示したふさわしさの理論は、その絵画がどこに置かれるのか、また誰のために何を目的に描くのかという文脈を重要視する。それにより絵画の中に描かれるものごとと、主題や物語との関係性が規定されるので、描くべきものの組み合わせやその細部が限定できる。すなわちふさわしさは、表現の有機的な統一性と、機能的な充足を導く概念であり、これをルネサンスにおける美の概念の一つととらえることができる。[20] アルベルティが考える最も望ましい絵画とは、多様性に満ちつつも正確な世界の表象であり、形式と内容がふさわしく一致しているがゆえに、ありありとその物語が鑑賞者の頭に浮かび、心をつかんで離さないものだといえる。

『建築論』における多様性賛美：装飾と多様性

次に議論を『建築論』へと移していこう。アルベルティが当時仕えていた教皇ニコラウス五世（Nicholaus V. 在位：一四四七—一四五五年）に献呈されたこの建築書は、ウィトルーウィウス（Marcus Vitruvius Pollio, c.90 B.C.-c.20 B.C.）の『建築十書 *De architettura libri decem*』（紀元前三〇年—二〇年頃）を範としながらも、抜本的に書き改められている。それは、ウィトルーウィウスの著作がなして以来の建築論であるとともに、一五世紀イタリアの建築造形原理や美的概念を教えてくれる唯一無二の著作である。[21] アルベルティが『弁論家の教育』を、絵画創作理論の構成の基盤にしたと先に述べたが、『建築論』ではその古代の典拠がウィトルーウィウスにとって代わるという単純な話ではない。ここでもやはり修辞学理論、それもキケローによる影響がとつもなく大きい。[22] それはのちに詳述する概念であるコンキンニタース（concinnitas）が明らかに示す。

『建築論』で最初に多様性に言及されるのは、第一書第八章の冒頭である。

Ikko Okakita

建築の構成要素すべてにおいて、欠けていると厳しく非難、追及され、一方でそれが満足されれば、優美と便益をもたらすものが存在することに注意を払わなければならない。それは多様性（varietas）のことであり、線と角の組み合わせや個々の部分同士の組み合わせによってもたらされる。優美と用途に適うように、その組み合わせは、ひとまとまりのものとひとまとまりのものに、同じものと同じものにするべきであるので、多様性はあまりに溢れていてもわずかに過ぎてもならない。[23]

これはつまり、建築の部分はあらゆる変化と多様の中で創造しなければならないが、例えば、列柱の円柱の造形がそれぞれでバラバラであるとか、柱の間隔がまったく異なることは避けなければならないし、常に同じものを繰り返すこともまた魅力に欠けるということだ。もう一つ別の箇所も引用しておこう。

別々の部分が一致してお互いに調和する限りは、多様性はいつも快いスパイスである。しかしながらそれが不協や差異、違和を導くものであれば、その種の多様性は不快なものとなる。[24]

これらは、先に述べた『絵画論』での議論をなぞっているといえる。しかし一方で以下のような意見も引いている。

キケローはプラトーンにしたがって次のようにいった。すなわち、人々を法で縛り、神殿の装飾を多様で軽薄にできないようにして、簡潔な明快さを何よりにも増して尊重させるべきである。あるいは少なくともそれを模範にすべし。[25]

つまりキケローの意見に同調しながら、神殿は荘重さを第一に優美に飾りつけ、永続的であることが望まれると指摘した。アルベルティは宗教建築、その中でも神殿を最も重要な建築ととらえ、絵画における歴史画の地位を与えた。その最高位の神殿建築では、威厳（dignitas）のために自由な装飾と豊かな多様性を抑制するべきなのである。[26] 一方で私邸では奇想的で大胆な装飾を許容すること

を第九書第一章で明確に議論しており、これを読む限りでは、どんな自由な装飾や材料の選択も可能であるし、アルベルティが長々と厳密に定義した建築の種類と規則、すなわち建築オーダーと呼ばれることになる原理からの逸脱さえ許されてしまうように思える。[27] しかしながらアルベルティはここで、「作品から各部分のふさわしいコンキニタースを取り去る」ことのないように、と釘を刺す。『絵画論』におけるデコールムに代えて、コンキニタースをここで議論していると考えられる。

コンキニタース：その起源と用法

コンキニタースについては、アルベルティの建築美学の中心概念として、多くの研究者を惹きつけ、さまざまに議論が交わされてきた。[28] ウィットコウワーは、それをルネサンス建築の包括的特徴ともいえる建築比例の原理とみたが、[29] そこには明らかに修辞学的特徴があるがゆえに、単純にプロポーションの問題と考えることはできない。そもそも本稿でも、その概念を詳細に議論するにあたり、コンキニタースとカタカナ表記を採用せざるをえず、一定の訳語を簡単に見出せない。現代イタリア語訳をなしたオルランディは、基本的には「調和 armonia」でコンキニタースを置き換えたが、訳出せずにそのまま用いる場合もある。一方で相川はそれを「均整」という日本語にし、それは調和の意味はそれほどもたず、視覚的統一ともいえると指摘した。[30] また英語では、コンキニタースを「洗練された多様性 refined variety」と訳すこともある。[31]

コンキニタースは古代においては、よい弁論が備えるべき重要な概念を指したが、一般的に広く使われた言葉ではなく、そのほとんどがキケローによるものである。[32] 例えば、キケローは『弁論家』において、「言葉が組み合わさり美しく飾られていて、なんらかの確かなコンキニタースをもたらしているとき、それらの言葉を入れ変えてしまうと、たとえ文意が変わらなくても、それは失われてしまう。」[33] と述べた。特筆すべきは、キケローは《concinnitas》、または《concinnitas sententiarum》と熟語的に使用することであり、コンキニタースを必ず単数形で用いる。そして引用が示すように、用例を辿れば、ある一文における言葉と言葉の関係、あるいはそれ

ら一文と一文同士の関係を規定する概念であるといえるだろう。一方のアルベルティは、円柱の比例や音同士の組み合わせに関してそれを複数形で用いることがある。[34]つまりキケローのコンキンニタースを単純に踏襲したとはいえない。

ここで『建築論』における著名な一節を引用しておきたい。

美とはすべての構成要素によるコンキンニタースである。ある確かな理論によって生じ、そこから何か付け加えたり、あるいは取り去ったり、変化させたりするといっそう悪くなるものである。[35]

アルベルティは美とコンキンニタースについて、同書の第九書第五章でさらに展開するが、ここでも「さらに美しさの輝きが増すときをコンキンニタースと名づける」[36]と記述するために、その概念を定義することに困難を覚える。さらに「自然が生み出したもののうち、どうしてあるものは他よりも美しいとされて、他のものはそれよりも劣り、さらには醜いとされるのか」と述べ

て、建築美について言葉を重ねてゆく。[37]時には、「それらを同様に美しいと考えるのに、なぜそれらのかたちは異なっているのだろうか。」といい、美しさには、まとめていいがたい多様性があることを指摘する一方で「何か醜悪なもの、卑しくみだらなものを一見して嫌悪し、避けるのは明らかである。」とも語る。[38]美は明確に定義づけられない一方で、建築的欠陥は誰もが知覚することができ、それを卑しまないものはいないと主張するのである。アルベルティはそうした欠陥が見当たらない建築を、かたち(forma)・威厳(dignitas)・美(venustas)を満たすふさわしさがみられるといった。これはすなわち建築のデコールムの問題である。

こうした欠陥のないふさわしさを示すコンキンニタースは、ルネサンス期においては、中庸(mediocritas)の美徳のいい換えでもあった。[39]「黄金の中庸」の称賛は、修辞学における常套手段でもあり、アルベルティに限らず、彼の一世代年長で、フィレンツェ人文主義の基盤をつくり、数々の著作を残したレオナルド・ブルーニ(Leonardo Bruni, 1370-1444)も多用した。ルネサンス期の理想都市論を代表する『フィレンツェ頌 Laudatio

『Florentinae Urbis』（一四〇三―四年）[40]では、彼は都市フィレンツェの立地条件を、利便性と快適性の両方を完璧に兼ね備え、世界の中心かつ黄金の中庸を満たす都市として描き出した。さらにいえばブルーニはその都市頌で、一つ一つの法が過不足なく見事に整備されたフィレンツェのさまをコンキンニタースによって説明し、それは音楽の美しさと調和が人々の耳を楽しませるがごとくだと述べた。[41]

アルベルティは建築創作における多様性の価値を認めながらも、建築の欠陥を、厳しくとがめている。つまりアルベルティにとっては欠陥のないふさわしい状態こそがまさにコンキンニタースなのであり、このような極めて倫理的な観念が美の根源であるのだ。キケローが『義務について』で人間の振る舞いを倫理や正義の枠組みで論じたように、建築も社会的な役割や倫理性を最も重視すべきであることが『建築論』でたびたび指摘される。[42]すなわちコンキンニタースは『絵画論』での美の論理との差異、つまり絵画と建築に求められるものの違いを明らかにするといえる。

黄金の中庸：相反するものの調停

さて『建築論』では、コンキンニタースをめぐっては、「コンキンニタースの使命と目的は、本質的に明らかに「コンキンニタースの使命と目的は、本質的に明らかにバラバラであるそれぞれの部分を、ある明確な原理のもので、相互に対応させまとめあげること」[43]とも述べられるものの、建築事例を挙げて具体的に語られるわけではない。しかしながら別の著作で、アルベルティがそのコンキンニタースを満たす建築のごとくに叙述したのが、フィレンツェのサンタ・マリーア・デル・フィオーレ大聖堂だ。[44]それは、『苦悩からの脱却 Profugiorum ab aerumna libri III』（一四四二年頃）[45]の冒頭を飾る美しい一節である。この著作はセネカ（Lucius Annaeus Seneca, 4-65）の『魂の平安について De Tranquillitate Animi』（五〇年頃）に影響を受けており、人生の煩いから逃れるための倫理、道徳に関する対話篇で、悲観的なトーンのなかに建築的寓意がふんだんに散りばめられている。作中で言葉を交わす二人はともに実在する人物をモデルとする。フィレンツェの政治家アーニョロ・パンドルフィーニ（Agnolo Pandolfini, 1360-1446）が、レオ

ナルド・ブルーニの弟子でもあった若きニコーラ・デ・メディチ (Nicola de' Medici, 1384-1455) に対して、個人的体験をもとに、精神的な苦しみを乗り越え、魂の平安 (equilibrium) を保つ術を語っていくのである。ここでアーニョロはくだんの大聖堂を次のように賛美する。

この神殿（サンタ・マリーア・デル・フィオーレ大聖堂）は確かに優雅さと荘重さを兼ね揃えています。さらに私は、この神殿のほっそりとした魅力的なシルエットに、頑丈さと強さを見いだします。すべての部分が悦楽のために作られているように思える一方で、この神殿が永遠に存在するように建てられたことも明らかでしょう。それにここは、どんなときも春の温暖な穏やかさの中にあるようです。外で強風が吹き荒れ吹雪が舞うときでも守られ、優しい空気と静寂さに包まれています。外に夏の太陽が降り注ぐときでも、中はひんやりと保たれています。この神殿を悦びの棲み家と呼ぶことをだれが疑うでしょうか。どこを見渡しても、歓楽と幸福で満たされており、常に芳しいのです。さらにそれにもまして私が賞賛したいのは、古代の人々が神秘と呼んだミサの音楽のことです。それはまさに極上の甘美さであります。°46

思うようにはならず、弄ばれるように変転する運命の過酷さと、精神の平静との対比が、当たり前のように訪れる自然環境の厳しさと、それを超越し常に美しく心地よい大聖堂の内部空間との対比に重ねられている。アルベルティがここで用いたのは対比の修辞である。優雅さと荘厳さ、華奢と頑強さ、悦楽と永続性、過酷な寒さと暑さ、荒天と静寂を並べ、フィレンツェ大聖堂を「悦びの棲み家 nido delle delizie」と呼ぶ。ウィトルーウィウスが提唱し、知らぬものがいないほど人口に膾炙し、アルベルティも明らかに踏襲した強・用・美の建築の三原則を満たす建築として、大聖堂は描き出されている。そのほかに、『苦悩からの脱却』では、アーニョロの語り口について、言葉や表現がすばらしく豊かで多様性に満ちている一方で、話の筋は驚くほど簡潔であるがゆえに考えを的確に伝えると、対比を用いて称賛される。ロレンツォ・ヴァッラ (Lorenzo Valla, 1407-57) は、

Ikko Okakita

雄弁の最も優れた特質としてその豊かさ(copia)を挙げつつ、豊さと多様性が増せば増すほど、弁論の場所や聴衆の性質にふさわしいことがより求められるために、簡潔さと的確さも同じく尊重されるべきだといった。[47]

一方でニコラス・グザーヌス (Nicholas Cusanus, 1401-64) もまた、「対立するもの同士の調停 coincidentia oppositorum」こそが神の本質であると述べた。[48] アルベルティ自身も「(美は)建築の永続性にも大きな貢献をする」、[49]「事物を保存し未来へ伝えることにおいて、快楽に満ちた装飾よりも有益なものはない」[50]というように、永続性と美や快楽を対概念としながらも、それらは融合できて両立しうると考えていた。これはある性質と、ある性質の単なる中間を意味するのではなく、相反するものを矛盾なくまとめあげて統合することを明らかに指している。キケローもまた『弁論家の最高種について De optimo genere oratorum』(紀元前四六年)で、「荘重、重厚で、豊かな表現をする弁論家を、他方、簡素、平明で、短く話す弁論家を、さらに、両者の中間に位置し、いわば中庸と見なされている弁論家を挙げてみよう」[51]と述べるとき、中庸のスタイルを最も望ましいと考えたの

ではなく、「あらゆる美徳を持つということが最高の弁論家」[52]と明言した。

この均衡と調和は、「苦悩からの脱却」からの引用末尾が示すように、美しい音楽の調べにたびたび擬えられる。[53]『建築論』でも建築と音楽のコンキンニタースは数にもとづくものであり、ピタゴラスがそれを最初に発見したと書く。[54] キケローもまた弁論における言葉の響きや音の調子、リズムをコンキンニタースと結びつけたが、数に基盤を置く美的理論とは考えていない。[55] 例えば、サンタ・マリーア・デル・フィオーレ大聖堂とその献堂式で歌われた『薔薇の花が先ごろ Nuper Rosarum Flores』(一四三六年)が、ルネサンス期における音楽と建築創作の影響関係を示唆する。[56] このデュファイ (Guillaume Dufay, 1397?-1474) による初期ルネサンスを代表する楽曲の構

成比が、大聖堂の建築的プロポーションと一致するとしばしば指摘されてきたのである。音楽史研究者たちはこれに否定的であるが、対立するもの同士の調和を目指して作曲が進められていたのは確かであり、それをアルベルティが建築のコンキンニタースの手本としていたとみてよいだろう。[57] 実際に彼のデビュー作品とされるリミニ

岡北一孝
アルベルティのvarietasとconcinnitas：絵画、建築、音楽をめぐって

のマラテスタ神殿のファサード（一四五〇年頃着工）は、当時の楽曲制作の理論をなぞって構成されており、そこにデュファイの影響があるといわれる［図6］。[58]

アルベルティは『絵画論』で展開した多様性とふさわしさの美学を、建築にも援用しつつ、建築固有の問題としてとりわけ、コンキンニタースを重要視する。あわせてしばしば音楽とのアナロジーを語ることで、主に建築の寸法を規定するための数学的比例の根拠とした。アルベルティがマラテスタ神殿の工事現場監督であるマッテオ・デ・パスティ (Matteo de' Pasti, 1420-1468) に宛てた書簡では、すでに伝えた付柱の比例や寸法を変えると「全体の音楽を乱す si discorda tutta quella musica」と読み手に釘をさした。[59] ただしアルベルティの建築作品の寸法体系すべてを、常に明確に音楽的な調和の理論と重ねて論じることができるわけではなく、[60] 理論的な比例の実現はコンキンニタースの到達点とは考えられない。そこには常に、個々の計画に応じたふさわしさの実現が必要であった。

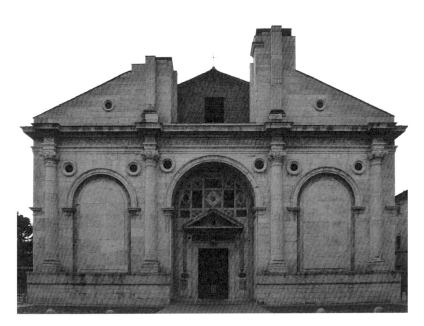

図6：マラテスタ神殿のファサード（岡北撮影）

蜂が蜜を集めるように……モザイク芸術としての建築

さてここで建築に豊かさをもたらす装飾の多様性について話を戻すならば、アルベルティは『円柱は最高の装飾[61]であると述べた。『建築論』でも、その記述がもっとも詳細かつ熱を帯びるのが柱に関する話題である。細部の名前や装飾の様子、かたち、その寸法にいたるまで、そのままそれを実際の円柱として再現できるほどに詳細に記述する。またこの『言葉による円柱』が、他者に筆写される時に間違われないように、表記法にまで気を配る。[62]

ウィトルーウィウスが展開した理想的人体と建築に関する著名なアナロジーは、アルベルティも受け継ぎ、とりわけ『建築論』では、円柱と人間を重ねながら、柱の種を定義して、ドーリス式やイオニア式、コリント式、そしてイタリア式(今日ではコンポジット式と呼ばれる)オーダーの各種について語っていく。[63]一方で、人体美、その各部寸法の理想的体系は、別の著作『彫刻論 De statua』(一四六四年頃)で詳細に議論した。[64]アルベルティはとくに『顔』に着目し、『絵画論』ではウィトルーウィウスを引き合いに出しながら、測定単位をペース

(歩尺)ではなくて、それと同様の長さを示す顔におくべきだと述べた。[65]人体の最も中心的なパーツを顔に据えることで、『建築論』ではそれが柱頭に値することを示唆し、柱の構成要素の中で、「最も変化に富む」柱頭を微細に解説した。[66]こうして、『絵画論』における「人体」の重要性を、彫刻、建築へと敷衍したのである。

彼の芸術理論が書き上げられる前から、ミケロッツォ(Michelozzo di Bartolomeo Michelozzi, 1396 -1472)やドナテッロ(Donatello, 1386-1466)は古代建築の柱頭を芸術創作のモデルにして、古代風の作品を生み出していたが、柱全体の構成や装飾を破綻なくまとめ、建築としての柱を体系化したのは間違いなくアルベルティであった。その影響を受けて、ドナテッロの彫刻作品における建築背景や建築空間の表現は古典化し、ピエーロ・デッラ・フランチェスカ(Piero della Francesca, 1412-1492)やマンテーニャ(Andrea Mantegna, 1431-1506)の建築的絵画が迫真性を獲得していく。一方で彼らの自由で綺想的な柱頭を中心とした建築表現は、アルベルティの多様性の美学を下支えし、一五世紀後半から一六世紀にかけての建築創作に強い活力を注ぎ込んだ。アルベルティ

自身、最晩年の作品であるマントヴァのサン・タンドレア聖堂（一四七〇年頃着工）の構想では、古代建築の先例だけでなく、マンテーニャが描いた建築に着想を求めた可能性が指摘できる。[67]

すでに本稿で指摘したように、アルベルティは建築の欠陥を強く否定しながら、対立的概念の均衡の中で生み出されるコンキンニタースを強調した。その時には蜂が蜜を集めるように、既存建築や古代建築の部材、典拠やモデルとした建築を巧みに組み合わせることで、その建築的理念を実現させた。それは古代以来の文献のモンタージュ、あるいはモザイクといわれるアルベルティの特徴的著述作法を援用したと考えることができるだろう。[68]

その時に、古典古代だけにこだわる狭義の古典主義には陥らなかったことにも注意しておかなければならない。このように考えると、マラテスタ神殿ファサードの半円柱に代表される「逸脱」した柱頭は、多様性の美学に回収されうるだろう。しかしそれでは、アルベルティの建築造形の本質を説明したことにはならない。その多様性がいかなる考えのもとで実現されたのかを問わなければならず、それにはやはりコンキンニタースの理解が鍵になるはずだ。そしてそのためには、文章作成と建築創作の密接な結びつき、そして絵画、建築、音楽にまたがる自由自在なアルベルティの思考法に目を配らなくてはならない。

Solomon's Temple, and the Veneration of the Virgin", in «*Journal of the American Musicological Society*», 47, no. 3, 1994, pp. 395–441; Marvin Trachtenberg, "Architecture and Music Reunited: A New Reading of Dufay's 'Nuper Rosarum Flores' and the Cathedral of Florence", in «*Renaissance Quarterly*», 54, 2001, pp. 740-775; 菅野裕子「ルネサンスの邂逅：ブルネレスキとデュファイの比例論」、五十嵐太郎・菅野裕子『建築と音楽』、NTT出版、2008、77-88頁。

57 Smith (1993), pp. 91-97.

58 Tim A. Anstey, "Fictive Harmonies: Music and the Tempio Malatestiano", in «*Res: Anthropology and Aesthetics*», 36, 1999, pp. 186-204.

59 Leon Battista Alberti, *New York, The Pierpont Morgan Library, MA 1734 Lettera di Battista Alberti a Matteo de' Pasti sulla Ristrutturazione della Chiesa di San Francesco di Rimini. Roma, 18 Novembre [1454]*, in *Corpus Epistolare e Documentario di Leon Battista Alberti*, a cura di Paola Benigni, Roberto Cardini e Mariangela Regoliosi, con la Collaborazione di Elisabetta Arfanotti, Firenze, Polistampa, 2007, p. 255.

60 マラテスタ神殿のファサードの他には、Angel Pintore, "Musical Symbolism in the Works of Leon Battista Alberti: From *De re aedificatoria* to the Rucellai Sepulchre", in «*Nexus Network Journal*», Vol. 6, No. 2, 2004, pp. 49–70

61 Alberti (1966), p. 521.

62 Alberti (1966), p. 565.

63 ただアルベルティはいわゆる「ウィトルーウィウス的人体図」には言及していない。Payne (1999), pp. 70-88. アルベルティの円柱論については、Christoph Luitpold Frommel, "La colonna nella teoria e nelle architetture di Alberti", in Calzona, Paolo Fiore, Tenenti and Vasoli (2007), pp. 695-725; Gabriele Morolli, "Le colonne di Alberti tra voluptas e necessitas : diversità morfologiche ed eziologiche tra columnae rotundae e columnae quadrangulae nelle istituzioni del *De re aedificatoria*", in *Ibid.*, pp. 727-786.

64 Jane Andrews Aiken, "Leon Battista Alberti' s System of Human Proportions", in «*Journal of the Warburg and Courtauld Institutes*», Vol. 43, 1980, pp. 68-96.

65 アルベルティ (1992)、45頁。

66 Alberti (1966), pp. 563-587.

67 稲川、桑木野、岡北 (2014)、3-72頁、岡北一孝「マンテーニャによるオヴェターリ礼拝堂壁画の中の建築」、«*Arts and Media*»、vol. 5、2015年、30-51頁。

68 *Alberti e la Tradizione: per lo "Smontaggio" dei "Mosaici" Albertiani*, a cura di Roberto Cardini e Mariangela Regoliosi, Firenze, Polistampa, 2007.

35 Alberti (1966), p. 447.

36 Alberti (1966), p. 817.

37 Alberti (1966), p. 811.

38 Alberti (1966), p. 813.

39 アリストテレスの『ニコマコス倫理学』にその典拠が求められる。Christine Smith, *Architecture in the Culture of Early Humanism. Ehics, Aesthetics and Eloquence 1400-1470*, New York, Oxford University Press, 1993, pp. 80-91.

40 *Leonardo Bruni's* Laudatio Florentinae Urbis, in Hans Baron, *From Petrarch to Leonardo Bruni. Studies in Humanistic and Political Literature*, Chicago/London, The University of Chicago Press, 1968, pp. 232-263.

41 岡北一孝「レオナルド・ブルーニ『フィレンツェ頌』の建築エクフラシスを読む」、«*Arts and Media*»、vol. 7、2017、12-31頁。

42 ジョン・オナイアンズ『建築オーダーの意味』、日高健一郎監訳、中央公論美術出版、2004、161-174頁。

43 Alberti (1966), p. 817.

44 多様性とコンキニニタースの実現として、理想都市ピエンツァも挙げることができるだろう。岡北一孝「ピウス二世『覚え書』の建築エクフラシスと理想都市ピエンツァ」、«*Arts and Media*»、vol. 8、2018、42-67頁。

45 Leon Battista Alberti, *Profugiorum ab aerumna libri III*, in *Opere Volgari*, Tomo II (Rime e trattati morali), a cura di Cecil Grayson, Bari, Laterza, 1966, pp. 107-183.

46 *Ibid.*, p. 107.

47 『快楽について *De voluptate*』(1431) 第二巻の序。ロレンツォ・ヴァッラ『快楽について』、近藤恒一訳、岩波書店、2014、145-150頁。

48 アルベルティはそのクザーヌスの思想に近かった。Charles H. Carman, *Leon Battista Alberti and Nicholas Cusanus, Towards an Epistemology of Vision for Italian Renaissance Art and Culture*, Farham/Burlington, Ashgate, 2014.

49 Alberti (1966), p. 447.

50 Alberti (1966), p. 681.

51 高畑時子「キケロー著『弁論家の最高種について』(Cicero, *De optimo genere oratorum*) ―解説と全訳および注釈―」、『翻訳研究への招待』、2014、178頁。

52 高畑時子 (2014)、179頁。

53 アルベルティにおける音楽理論の影響については、Luisa Zanoncelli, "La musica e le sue fonti nel pensiero di Leon Battista Alberti", in *Leon Battista Alberti teorico delle arti e gli impegni civili del «De re aedificatoria»*, a cura di Arturo Calzona, Francesco Paolo Fiore, Alberto Tenenti and Cesare Vasoli, Firenze, Leo S. Olschki, 2007, pp. 85-116.

54 Alberti (1966), p. 821-823. これをアルベルティはボエティウスを通して理解したとされる。Vasilij Pavlovič Zubov, "Leon Battista Alberti et les auteurs du Moyen Âge", in «*Medieval and Renaissance Studies*», vol. IV, 1958, pp. 245-266.

55 Cicero (1980), pp. 46-47; pp. 55-56. Cicero (1965), pp. 88-89; pp. 101-102.

56 Charles W. Warren, "Brunelleschi's Dome and Dufay's Motet", in «*The Musical Quarterly*», 59, 1973, pp. 92-105; Craig Wright, "Dufay's Nuper rosarum flores, King

Ikko Okakita

cura di Valeria Giontella, Torino, Bollati Boringhieri, 2010.

22 Hans-Karl Lücke, "Alberti, Vitruvio e Cicerone", in *Leon Battista Alberti*, a cura di Joseph Rykwert e Anne Engel, Milano, Olivetti/Electa, 1994, pp. 70-95; Joseph Rykwert, "Theory as Rhetoric: Leon Battista Alberti in Theory and in Practice", in *Paper Palaces: The Rise of the Renaissance Architectural Treatise*, Edited by Vaughan Hart with Peter Hicks, New Haven/London, Yale University Press, 1998, pp. 33-50; Carolin van Eck, "The Structure of "De re aedificatoria" Reconsidered, in «*Journal of the Society of Architectural Historians*», Vol 57, No. 3, 1998, pp. 280-299.

23 Alberti (1966), p. 57.

24 Alberti (1966), p. 69.

25 Alberti (1966), p. 609.

26 英訳では本稿の引用部訳文において、「威厳のために」簡潔さが尊重されるべきだと付け加えられている。Alberti (1988), p. 220.

27 Alberti (1966), pp. 783-787.

28 相川浩「L.B.AlbertiのConcinnitasとA.PalladioのCorrispondenzaについて：美的デコルの存在（第一報）」、『日本建築学会論文報告集』、第99号、昭和39年、pp. 21-26; 相川浩「L. B. AlbertiのConcinnitasとA. Palladioの Corrispondenzaについて：美的デコルの存在（第二報）」、『日本建築学会論文報告集』、第100号、昭和39年、pp. 68-72: Carroll William Westfall, "Society, Beauty, and the Humanist Architect in Alberti's *de re aedificatoria*", in «*Studies in the Renaissance*», Vol. 16, 1969, pp. 61-79; Luigi Vagnetti, "Concinnitas, riflessioni sul significato di un termine albertiano," in «*Studi e documenti di architetura*», 2, 1973, pp. 139-161; Robert Tavernor, "Concinnitas, o la Formazione delle Bellezza", in Rykwert e Engel (1994), pp. 300-315; Veronica Biermann, «*Ornamentum*»: *Studien zum Traktat «De re aedificatoria» des Leon Battista Alberti*, Hildesheum/Zürich/NewYork, Olms, 1997, pp. 188-211; Caroline van Eck, "The Retrieval of Classical Architecture in the Quattrocento: The Role of Rhetoric in the Formulation of Alberti's Theory of Architecture," in *Memory and Oblivion*, Edited by Wessel Reining and Jeroen Stumpel, Dordrecht, Kluwer Academic Publishers, 1999, pp. 231-238; Elisabetta Di Stefano, *L'altro sapere. Bello, Arte, Immagine in Leon Battista Albert*i, Palermo, Centro Internazionale Studi di Estetica, 2000; Branko Mitrović, *Serene Greed of the Eye, Leon Battista Alberti and the Philosophical Foundations of Renaissance Architectural Theory*, Berlin, Deutscher Kunstverlag, 2005.

29 Rudolf Wittkower, *Architectural Principles in the Age of Humanism*, London, The Warburg Institute, 1949.

30 相川浩『建築家アルベルティ：クラシシズムの創始者』、中央公論美術出版、1988、165-169頁。

31 第二書第1章、Alberti (1988), p. 35.

32 キケローの現存する著作の中でも15回登場するのみであり、そのほかの古典もあわせて26回である。Mitrović (2005), p.112.

33 M. Tullius Cicero, *Scripta quae manserunt omnia. Fasc. 5. Orator*, Herausgegeben von Rolf Westman, Leipzig, Teubner, 1980, p. 24.

34 Alberti (1966), p. 835; p. 927.

Painting", in «*The Art Bulletin*», Vol. 22, No. 4, 1940, pp. 197-269; Michael Baxandall, *Giotto and the Orators: Humanist Observers of Painting in Italy and the Discovery of Pictorial Composition, 1350-1450*, Oxford, Clarendon Press, 1971; Piyel Haldar, "The Function of the Ornament in Quintilian, Alberti and Court Architecture," in *Law and the Image. The Authority of Art and the Aesthetics of Law*, Edited by Costas Douzinas and Lynda Nead, Chicago/London, The University of Chicago Press, 1999, pp. 117-136; Caroline van Eck, *Classic Rhetoric and the Arts in Early Modern Europe*, Cambridge/New York, Cambridge University Press, 2007; Caroline van Eck, "Rhetoric and the Visual Arts" , in *The Oxford Handbook of Rhetorical Studies*, Edited by Michael J. MacDonald, New York, Oxford University Press, 2014, pp. 461-474.

14 Alberti, *La Peinture* (2004), p. 138.

15 Alberti, *La Peinture* (2004), p. 136.

16 だからこそ、その犠牲は悲劇的である。エウリピデース（紀元前480年頃～紀元前406年頃）最晩年の傑作悲劇『アウリスのイピゲネイア』によってそのエピソードが知られる。

17 『絵画論』におけるデコールムについてはグラフトン（2012）、古代修辞学においては、Lotte Labowsky, *Die Ethik des Panaitios. Untersuchungen zur Geschichte des Decorum bei Cicero und Horaz*, Leipzig, 1934. ルネサンス芸術とデコールムをより広範に扱うのは、Lee (1940), *Decorum in Renaissance narrative art. Papers delivered at the annual conference of the Association of Art Historians*, London, April 1991, Edited by Francis Ames-Lewis and Anka Bednarek, London, Department of Hisory of Art, Birlbeck college/University of London, 1992; Alina Payne, *The Architectural Treatise in the Italian Renaissance*, Cambridge, Cambridge University Press, 1999; Robert W. Gaston, "How Words Control Images: The Rhetoric of Decorum in Counter-Reformation Italy.", In *The Sensuous in the Counter-Reformation Church*, Edited by Marcia B. Hall and Tracy E. Cooper, New York/Cambridge University Press, pp. 74-90; Robert Williams, *Raphael and the Redefinition of Art in Renaissance Italy*, Cambridge, Cambridge University Press, 2017, pp. 76-83.

18 第一巻.132。キケロー『弁論家について（上）』大西英文訳、岩波書店、2005、82頁。

19 キケロー『義務について』、高橋宏幸訳、『キケロー選集 9』、岩波書店、1999、182-6頁（Cicero, *De officiis*, I. 27.93-96, 28.97-99）訳者の高橋はデコールムを次のように解説している。「『適正』と訳出したが、これは、各部が釣り合いを保ち、全体として調和のとれた美、を表している。（中略）この概念は『釣り合い』や『調和』ということから分かるように相対的価値観である。」（同書、183頁）

20 Williams (2017), pp. 76-83.

21 Leon Battista Alberti, *L'architettura (De re aedificatoria)*, Testo latino e traduzione a cura di Giovanni Orlandi, Introduzione e note di Paolo Portoghesi, Milano, Polifilo, 1966; レオン・バッティスタ・アルベルティ『建築論』、相川浩訳、中央公論美術出版、1982; Leon Battista Alberti, *On the Art of Building in Ten Books*, Translated by Joseph Rykwert, Neil Leach, Robert Tavernor, Cambridge, MIT Press, 1988; Leon Battista Alberti, *L'art D'édifier*, texte traduit du latin, présenté et annoté par Pierre Caye et Françoise Choay, Paris, Seuil, 2004; Leon Battista Alberti, *L'arte di Costruire*, a

注

1 キージ礼拝堂については、Enzo Bentivoglio, "La cappella Chigi", in *Raffaello architetto*, a cura di Christoph Luitpold Frommel, Stefano Ray, Manfredo Tafuri, Milano Electa, 1984, pp. 125-142. ブラマンテについては、稲川直樹、桑木野幸司、岡北一孝『ブラマンテ：盛期ルネサンス建築の構築者』、NTT出版、2014。

2 本論で底本とした『絵画論』は、Leon Battista Alberti, *La Peinture*, édition, traduction et commentaire de Thomas Golsenne et Bertand Prévost, revue par Yves Hersant, Paris, Seuil, 2004. その他参照した翻訳版は以下。レオン・バッティスタ・アルベルティ『絵画論』、三輪福松訳、中央公論美術出版、1992; Leon Battista Alberti, *De Pictura*, a cura di Lucia Bertolini, Firenze, Polistampa, 2011; Leon Battista Alberti, *On painting: a new translation and critical edition*, Edited and translated by Rocco Sinisgalli, New York, Cambridge University Press, 2011. また、その近年の注目すべき研究書を挙げておく。Bertrand Prévost, *Peindre sous la lumière. Leon Battista Alberti et le moment humaniste de l' évidence*, Rennes, PUR, 2013; Pietro Roccasecca, *Filosofi, oratori e pittori. Una nuova lettura del De Pictura di Leon Battista Alberti*, Roma, Campisano, 2017.

3 近年では俗語版を先に書き、ブルネッレスキなどに意見を求めて修正し、完成版としてラテン語で書いたともいわれる。Alberti, *On painting* (2011), pp. 3-16.

4 Alberti, *La Peinture* (2004), pp. 140-142.

5 M. Tulli Cicero, *Scripta quae manserunt omnia. Fasc. 4, Brutus*, Herausgegeben von Enrica Malcovati, Leipzig, Teubner, 1965. とりわけ12頁。

6 Alberti, *La Peinture* (2004), p. 122.

7 アンソニー・グラフトン『アルベルティ：イタリア・ルネサンスの構築者』、森雅彦・足達薫・石澤靖典・佐々木千佳訳、白水社、2012、168頁。また以下も参照されたい。Anthony Grafton, "Historia and Istoria: Alberti's Terminology in Context", in «*I Tatti Studies in the Italian Renaissance*», Vol. 8, 1999, pp. 37-68.

8 Alberti, *La Peinture* (2004), p. 194.

9 William Fitzgerald, *Variety: The Life of a Roman Concept*, Chicago/London, The University of Chicago Press, 2016. ルネサンス期の豊富さと多様性については、W. Perpeet, *Das Kunstschöne. Sein Ursprung in der italienischen Renaissance*, Freiburg-München, Verlag Karl Alber, 1987; Clare Lapraik Guest, *The Understanding of Ornament in the Italian Renaissance*, Leiden, Brill, 2016.

10 キケロー『弁論家について』第一巻59、第三巻96-103、『神々の本性について』第一巻22、第二巻150-161、クインティリアヌス『弁論家の教育』第八巻、第九巻。またFitzgerald (2016) のほか、以下の論文も参照されたい。Elaine Fantham, "Varietas and Satietas; De oratore 3.96-103 and the limits of ornatus", in «*Rhetorica: A Journal of the History of Rhetoric*», Vol. 6, No. 3, 1988, pp. 275-290.

11 D. R. Edward Wright, "Alberti's *De Pictura*: Its Literary Structure and Purpose", in «*Journal of the Warburg and Courtauld Institutes*», Vol. 47, 1984, pp. 52-71.

12 Alberti, *La Peinture* (2004), pp. 182-184.

13 この点については、Rensselaer W. Lee, "Ut Pictura Poesis: The Humanistic Theory of

19世紀ルーヴル美術館と民衆

小池陽香

キーワード：ルーヴル、民衆、美術館、カタログ、公共空間

Louvre Museum and
the Public in the 19th
Century

はじめに

私設か公立であるかにかかわらず、今日において美術館・博物館施設は少なからず「公共空間」として見なされている。しかし、これらの施設が多くの人々に開かれた「公共空間」となったのは近代以降のことである。フランス・パリのルーヴル美術館の開館は、フランス革命記念祭典と同日の一七九三年八月十日であるが、国民のための美術館開設という象徴性をもちながら、制度上は今日的な公共性を持たない空間であった。

本誌第七号の拙稿「宮殿から美術館へ――公共空間としてのルーヴル、その課題と取り組み」では、ルーヴルが近代的な施設へと体制を整えていく概略を三章構成で示した。第一章では、ルーヴル美術館において長年設備上の課題としてされていたものから、採光方法と展示方法の二つを取り上げた。採光方法はヨーロッパのギャラリーでも広く議論されており、ルーヴルにとっては最も難しい課題の一つであった。また、流派を区別することなく作品を展示する混合展示は、収蔵作品が王族のコレクションであったことを想起するとして批判されていたが、これもルーヴルでは長年維持されていた展示方法である。一八〇二年には一部の作品群に対して時代順の展示方法が採用されたものの、全面的に展示方法が変更されることはなかった。

続く章では、同時代のヨーロッパにおける人々の「見る」という行為に焦点を当て、一八五一年の第一回万国博覧会とオノレ・ドーミエの描く人々の姿に着目した。万国博覧会は労働者向けの入場料設定も行われており、博覧会を通して、人々は展示されている品々を「能動的に視る」ということを身につけ始めた。描写され、記述されたサロンや美術館、そこを訪れる人々の姿は、展覧会での入場料や規則への反応を映し出

しており、労働者にとってはいまだルーヴルが敷居の高いものであったことの一端も示していた。

そして、ルーヴル美術館の開館以後、最も大きな改変が行われた第二共和制、第二帝政期の第五代館長フィリップ・オーギュスト・ジャンロンとその後任、第六代館長アルフレッド・エミリアン・ド・ニューウェルケルク伯爵を取りあげた。ジャンロンは在任期間がおよそ一年半と非常に短期間であり、先行研究のなかでも二〇〇〇年に出版されたマドレーヌ・ルソーによる論文[2]のほかにはあまり触れられていない人物である。しかし、短期間に彼が構想を立てた再編計画は、後任のニューウェルケルク伯爵によって推し進められた。この再編計画を経て、ルーヴルの建造物はようやく今日知られる姿へと近づき、長年の課題であった時代順の展示も実現されたのである。

拙稿では、再編計画における他の取り組みや、その計画の実行によってどのような変化がもたらされたのかについては、簡潔に述べるにとどまっている。一方で、ルーヴル美術館から発行された『ルーヴルの歴史』（二〇一六年）[3]によって、要塞から今日の世界的美術館となる軌跡の概要が提示され、これまでの先行研究では建物の増改築以外についても十分に記述されてこなかった、第二共和制／第二帝政期の体制についてもルソーによる論文などを基に補完された。一方で、二〇一七年にはパスカル・グリネーが美術史の手引きなどを取り上げた『まなざしの歴史について‥十九世紀の美術館体験』[4]を発表した。本稿では、こうした新たな情報にも基づきながら、フランス語における"public"、すなわち「公衆」として想定された十九世紀の人々の姿を、ルーヴル美術館の規則や風習、美術館で販売されるカタログやガイド・ブックから論じていく。[5]

第一章　革命美術館が想定する公衆

"public" の定義

ルーヴル美術館については、王室コレクションを公共のものとして公開した経緯から先行研究でも "public" や「公衆」「人民」などの語がその形容に用いられることが多い。そこでまずは本稿で中心となる "public" の意味を確認したい。

"public" は、元来「国家」と同義の語として使用された単語で、「国民」のほかに「国家」「国土」などの意味を持ち合わせていた。十七世紀のテクストには、「国家のために働く (travailler pour le public)」「国家に仕える (servir le public)」「国家に提供する (donner au public)」のように使用され、"public" によって想定されるのは、個人よりも国家という公的な性格をもつ組織の存在であったと水林章は指摘する。[6]

たとえば、一六九四年に第一版が発行された『アカデミー・フランセーズ辞典』は、"public" を次のように説明する。

PUBLIC. adj. Commun, qui appartient à tout un peuple. (…) *Public*, se prend aussi substantivement, & signifie, Tout le peuple en général. *Travailler pour le public, servir le public.* (…). (Public 形容詞。共通の国民全体に属している。(…) Publicはまた実詞としても用いられ、国民全体を表す。国民のために働く、国民に奉仕する。)[7]

この記述は一七六二年の第四版、革命後の一七九八年第五版でも変わっておらず、[8]一七六五年に発行されたドゥニ・ディドロとジャン・ル・ロン・ダランベールによる『百科全書』でも、国家としての意味の名残から「政治体 (le corps politique)」としての記述にとどまっている。[9]だが、フランス語が国王とその宮廷人にとっ

ての共通語となったことで、「政治的な共同体」はフランス語で書かれたものを享受する個々の「読者」へと
まず変化した、と水林は指摘している。

そして、アカデミー・フランセーズ（一六三五年創設）が規定するフランス語は、宮廷人が使用する語彙の
みを「フランス語」として定義するのに対し、一七六五年発行の『百科全書』は、"public" の項目こそ「国家」
という意味を残しつつも、辞書全体では手工業や職人知識にかかる語彙も収録し、「啓蒙された公衆」を読
者として想定していた。[11] 当時の都市部では識字率が上昇し、読書能力をもった人の層は拡大していた。手工
業に従事する労働者の場合には、職場での意思疎通や帳簿をつける必要性から識字率が高くなっており、次
第にその層は職人層にも広がっていたのである。[12] その結果十八世紀半ばごろには、"public" の意味は政治的
な集団から、私的で、個人の塊を示す「公衆」へと転換したのである。[13]

また、美術鑑賞という特定の分野においても "public" という集団の意味は同様の変化を遂げた。十八世
紀以前には、作品に対しての見解を示すことのできる限られた人々のみが美術鑑賞における "public" と見な
されていた。しかし、サロン展として知られる王立絵画彫刻アカデミーの定期展覧会は無料で公開された展
覧会であったことから、多くの人々が押し寄せ、「公衆（public）」が絵画にどのような評価を与えうるかが
問題となってきた。[14] 批評家の間では、愛好家を含む絵画を鑑賞する人々による評価に一定の理解を与えつつ
も、専門家やある程度の知識を持ち合わせる目利きだけを、芸術に対して意見を述べるにふさわしい「公衆」
としてみなしていた。[15]

そうした中、ルーヴル宮殿のコレクションを国民のために公開するように要請する提案書の一つで、ラ・
フォン・ド・サン＝ティエンヌが一七四七年に刊行した無署名のパンフレット『考察』は、その内容がラ・
フォン一人の意見ではなく「公衆の最もまとまった、最も公平な判断（ce font ceux du Public les plus réunis,
& les plus équitables que l'on recueill）」[16] であるとされている。ここでの「公衆」は目利き（connaisseur）とは

異なり、「たしかな趣味を身につけた目利き」であると指摘する一方で、ラ・フォンの専門家と非専門家の区別は曖昧であると田中は指摘する。[17] パンフレットが匿名で出版されたのは、不特定多数の「公衆」が芸術作品の批評を行うことを暗示するためであったが、目利きではない、不特定の人物が作品批評を行う姿勢・動きを批難する声が上がった。[18] 王付首席画家のシャルル・アントワーヌ・コワペルは、一七四七年のサロンにおいて一日に何度も入れ替わる人々に対して、二十もの異なる"publics"が押し寄せていると複数形で示し、そうした曖昧な集団の意見は専門的な知識を持つ、ロジェ・ド・ピールなどのような人物との意見とは区別されるべきとの姿勢を示した。[19] ラ・フォンのパンフレットから半世紀近くたった一七九三年一月に画商ル・ブランが出版した美術館開設にあたっての意見書でも、その体裁はあくまで目利き（connaisseur）に向けて書かれたものだとされており、教養を持ち合わせない不特定多数の人々は来館者として想定されなかったのである。[20]

芸術家のための美術館

美術館開設の目的は、フランス革命によって王家の歴史を提示することから、専制政治脱却の象徴へと変化したものの、宮殿を美術館へと転換する制度上の計画は王権下のものを流用する形で進められた。内務大臣ルドリュ・ロランは一七九二年十月十七日にジャック＝ルイ・ダヴィッドに宛てた手紙において、美術館が外国人を魅了すること、美術の愛好家を増やして芸術家の学校として機能すべきことを明言した。その上で、美術館は「全ての人々（tout le monde）」に開かれた場所でなければならず、それぞれが絵画や彫刻の前で模写のためにキャンバスを置くことができなければならないとした。[21]

しかしながら、開館したルーヴル美術館には入場日の規定が設けられた。開館当初、全ての民衆（tout le

public）が入館できたのは、一週間を十日で計算する革命暦ではそのうち三日、グレゴリオ暦に移行した一

八〇六年からは週に二日間となった。さらに一八二四年からは日曜・祝日の実質週に一度となる。来館者

による旅行記や手紙などから、美術館にかかわる記述を集めたテクスト集『ルーヴルの来館者（Visiteur au

Louvre）』（一九九三年）には、日曜日の来館者は労働者階級（ouvrier）も含む全ての階級の人々であるとされ

ているものの、ぼろぼろの服を着た無作法な来館者たちが美術館において歓迎されたわけではない。そして

何より、週のうち五日間に美術館を特権的に訪れることができたのは芸術家と国外からの訪問者であった。

美術館の第一の目的は若い芸術家の教育と、外国人を魅了することだったのである。外国人はパスポートの

提示によって入館できたとされており、芸術家の方は模写希望の登録をおこなう必要があった。

当時、パレ・ロワイヤルや個人のコレクションであれば画家は模写をすることができたが、ルーヴル宮殿

の王家のコレクション、一七五〇年に公開されたリュクサンブール宮殿のギャラリーでは、ルーヴル宮殿に

保存された収蔵作品を模写することは許可されていなかった。そのため、国立の美術館となったルーヴルで

模写が許可されること自体、画期的な出来事であったのである。一七九三年時点では、模写希望者は登録名

簿に記名するだけでよく、開館後すぐに数百人が模写のための原簿（registres）に名前を記していたという。[25]

しかし、画学生や素人画家も含む人々が模写の申請を行うことができたために、すぐに簡易的な登録制度で

は管理を行うことができなくなった。一時的に新規登録が中断された後、作品の模写期間は六ヶ月に制限さ

れ、模写を希望する作品タイトルの明記も義務付けられるようになった。[26]

グランド・ギャラリーが閉鎖された一七九六年から一七九九年の間に、管理委員会は複写許可についての

規則を明確にした。一七九七年、素描コレクションを展示するアポロン・ギャラリーの開室に伴い、ルーヴ

ルで模写を希望する画学生は教師か学校の証明書（certificat）や許可証（carte d'entrée）［図1］を提示するこ

とが義務付けられた。これは、芸術を学ぶ手ほどきを得る者ではなく、すでに美術教育を受けた芸術家およ

び学生のみが美術館での模写の許可を得られるべきだとされたためである。[27] ただし、一八〇二年ごろにルーヴルを訪れたイギリス人旅行者は、芸術家に混じって若い女性（画学生か否かは不明）が模写を行う姿に感動していたともいわれ、許可証の提示が求められるようになってからも、美術館で模写を行う人々の数は増加していた。[28]

第二章　第二共和制／第二帝政期のルーヴル

美術館カタログの近代化

新たな運営体制を整えるにあたって、ジャンロンは収蔵品の管理にかかわる基本方針を定める必要があると一八四八年八月七日付の報告書で述べた。ジャンロンが示した六つの基本方針は、目録作成（Inventorier）、保護（Conserver）、記述（Décrire）、整理（Classer）、伝達（Communiquer）、展示（Exhiber）である。[29] ここではこれら六つの中から、来館者と美術館を結ぶ役割を担う目録作成、整理、伝達を中心に述べていく。

目録とカタログの区別については、フランスにおける美術カタログの変遷について論じた島本浣の定義に依拠する。目録（iniventaire）は財産目録や蔵書目録などのように、保存・管理のために記録された文書であり、あくまでリスト化されたコレクションの持ち主の側で使用されるものである。しかし、そうした財産目録が財産を売り出すために印刷され、多くの人に渡るようになると、目録は競売用のカタログになると島本

図1：芸術家　Hess Marcelの許可証（BnF）

は指摘する。[30] 美術品カタログの場合は、展覧会カタログが同時期に現れているため、必ずしも市場が想定されているわけではないものの、目録とは異なって明記される対象物が分類され、記述された書籍の体裁をとる。一方、美術館カタログについては、十九世紀後半まで主に「略述 (notice)」や「概略的記述 (description sommaire)」の語が用いられた。マルケ・ド・ヴァスロによる『ルーヴル美術館のカタログ一覧 (Répertoire des catalogues du Musée du Louvre (1793-1917))』(一九一七年)では、作品が展示順に列挙された公式の "guide" の一部と、いくつかの "notice" を美術館の作品カタログとして扱うと示している。[31]

美術館カタログの中でも、ルーヴル美術館絵画部門の学芸員フレデリック・ヴィヨが出版したカタログ (notice) は、近代的なカタログのモデルとなったといわれている。[32] 最初に発行されたのは一八四九年の第一部門イタリア派のカタログであり、序論では以下の内容を記すと明記されている。

1‥画家名、生没年、誕生地と死亡地、所属の流派
2‥画家の伝記
3‥主題の表示
4‥タブロー(絵)のサイズ、使われた顔料、人物の大きさ
5‥タブローの描写
6‥タブローに基づいて制作された版画
7‥タブローの来歴
8‥主な修復とサイズの変更の表示[33]

Haruka Koike

拡大するpublic

美術館の運営・管理体制が見直された第二共和制・第二帝政期において、人々の暮らしはどのように変化

６の「タブローに基づいて制作された版画」とは、アントワーヌ・ミシェル・フィロルによる画集『ナポレオン美術館（Musée Napoléon）』（一八〇四年）と、王立美術館時代の絵画部門学芸員であり、銅版画家であったシャルル＝ポール・ランドンによる画集『美術館年報（Annales du Musée）』（一八〇一年）第二版の図版番号を指す。[34] 一八五二年に刊行されたヴィヨのカタログ第二版では、前述の二冊に『フランス美術館（Musée français）』（一八〇三年、四巻本）と『王立美術館（Musée royal）』（一八一六年、二巻本）が参照対象として加えられた。また『ナポレオン美術館』は一八一五～二八年刊行の十一巻本のもの、『美術館年報』については一八二三～三三年刊行の第二版二十六巻本と明記されるようになった。[35]

ヴィヨは、アルファベット順の記載は美術史に詳しくない読者にとって便宜的でないものの、カタログが学問的であるための配慮からその記載順となっていることに触れ、カタログの最後には流派別／年代順に画家の名前を示した索引を掲載していると序文で記している。[36] 島本は十八世紀以降のあらゆる形式によるカタログの中でも同様の項目は現れていたが、ヴィヨのものほど体系的に採用された例はないとしている。[37] 簡潔な説明と基本項目の設定は、カタログがこれまでよりも多くの読者を想定するにあたって検討されたことであろう。一八五二年の版からはカタログ上の作品番号と展示に使用されている作品番号が対応していることと、流派によって色が分かれていることも示された。それに従えば、絵画部門内においてはイタリア派とスペイン派の作品は赤色、オランダ派の作品には青色、そしてフランス派の作品には黒色で番号が提示されていたという。[38]

していたのだろうか。ここで再び「公衆」の定義を確認し、労働者の暮らしについて目を向ける。『アカデミー・フランセーズ辞典』は一八三五年に三十七年ぶりとなる第六版が刊行されている。そして"public"は、名詞としての意味説明に加え、次のように説明がされた。

PUBLIC s'emploie aussi substantivement, et se dit Du peuple en général. (...)
Il se dit, particulièrement, d'Un nombre plus ou moins considérable de personnes, réunies pour assister à un spectacle, pour voir une exposition d'objets d'arts, etc. (...).
(Public は名詞としても用いられ、一般の人々をさす。(…) また、特に、見世物を見るためや芸術作品の展示を見るために集まる多かれ少なかれ相当な数の人間のことである。) [39]

共同体としての「公衆」を示していた "public" に美術館や展覧会を訪れる人々が含まれたのである。このことは、フランス革命の前後においては曖昧であった「公衆」の意味に、一八三五年までには「鑑賞者」としての意味が含まれ、認識されていたことを示しているといえる。

識字化の進んでいたフランスでは、一八三三年にはギゾー法によって学校教育の制度も整いパリの労働者の平均的な識字率は、一八四八年の時点で男性が87%、女性で79%となった。学校教育のほか、書物を通じて独学で読み書き能力を身につけたものもおり、労働者グループが創刊した新聞『アトリエ (L'Atelier)』紙、[40] 一八四三年十一月号の記事では、多くの労働者の読書環境に対し、彼らが何を読むべきかについて指導を行うものがないことを問題とする記事も出ているほどである。[41] また労働者 (ouvrier) の平均賃金は、一八四七年時点において男性一日二・四九フラン、女性一・〇七フランであった。[42] 一八四〇年の一日のパンの消費量は一キログラムであり、その価格は四〇サンチームであったという。[43] そして十九世紀半ばの労働者にとって、

最低必要生活費は独身者で約千フラン、四人家族で一万七千フランほどであり、労働者たちが日曜日や祝辞に余暇を楽しむことは十九世紀前半において一般的になっていたという。[44]。

労働者と衣服

衣服と権力の関係について論じた北山晴一は、一八四二年ごろには労働者の中にも家族で晴れ着をきて出かける家庭も出てきていたと指摘している。[45]。一七九三年には、階級に関係なく自由に服を選ぶ権利が保証されていた一方、民衆層の大半は一年中粗布でできた仕事着をきていることが普通であった。状況が変化するのは、七月革命を経て、ようやく民衆たちが、自分たちとブルジョアが同じ人間であり、「平等」であることを意識しはじめ、アーケード街などの登場によって衣服への関心を高めたる。[46]。北山が日曜日の労働者の姿を描写したものの例としてあげるポール・ド・コックの『大都市——新パリの情景』(一八四二年)には、日曜日のパリには商人や職人などの労働者が街へ散策に出ると記され、彼らの様子を描いたと思われる挿絵がはいっている[図2]。[47]。労働者階級が衣服への関心を徐々に高め、既製服が普及し始めると、服装は一様化され、外見上での階級差異は失われていった。[48]。男女別の傾向でいえば、男性の服は単純化される傾向にあり、一八六〇年ごろには、階級や貧富の差にかかわらず、標準的な服装になっていた[図3、4]。色は一様に黒が好まれることが多く、素材においてもラシャ生地の一択になっていったため、唯一上流階級が自らの階級を主張する手段となりえたのはネクタイで

図2：日曜日の労働者家族
Paul Kock『Grand Ville : nouveau tableau de Paris』(1842) p. 232. (BnF)

図3：1700年〜1840年モードの変遷
Edmond Texier『Tableau de Paris』(1852) Tome 1, p. 338. (BnF)

図4：1830年〜1840年の男性服
『Tableau de Paris』Tome 1, p. 336. (BnF)

あったという。[49] 女性の既製服も一八四〇年には登場していたが、その発展は遅く、基本の型から個々人にあわせたバリエーションが作られる形で上流階級は労働者階級との差別化を図っていたのだという。[50]

第三章　美術館と人々をつなぐもの

ヨーロッパの美術館ガイド、フランスの美術館ガイド

さて、労働者の水準と照らし合わせると、美術館のカタログやガイドブックはどのような位置付けになるのだろうか。先に触れた、ヴィョのカタログの販売価格は一フランである。労働者の一日の平均賃金を考えると誰もが気軽に購入できた金額とは言い難い。ヴィョはカタログ初版の序論にて、参照先として提示される画集は、全ての愛好家が持っているものだと述べているが、『美術館年報』は一巻十五フランであり、[51] 階級にかかわらず、愛好家ほどではない人々がカタログのために画集を新たに購入することは考えにくい。美術館カタログの購買層は、依然としてある程度の教養を身につけ、積極的に芸術を鑑賞する人々だったと考えられる。また、フランスにおいては大衆を想定したガイドや美術史の手引書の発展が遅かったと、グリネーは指摘する。[52]

ドイツでは一八四二年にフランツ・クーグラーによって出版された『美術史ハンドブック (Handbuch der Kunstgeschichte)』をきっかけに図版入りの手引書が作成されるようになっていた。このハンドブック自体、一八三七年に刊行されたクーグラーのイタリア美術のハンドブックの縮小版であるのだが、この著作はイギ

リスでもよく知られ、ナショナル・ギャラリーの館長夫人エリザベス・リグビーによる英訳版も一八四二年に出版されている。[53] イギリスでは旅行鞄に入るサイズの手軽な旅行ガイドが人気になっており、クーグラーのハンドブックを出版したのも観光ガイドブックに入る大手のマレー社であった。一八四七年にイギリスで発行された第四版では、クーグラーのハンドブックを元にしたイギリス版のガイドブックが、イタリアへ旅行するイギリス人にとって主要なものであり続けていると述べられている。[54] 全作品の図版が挿入されていたわけではないものの、クーグラーのハンドブックはドイツでもヤーコプ・ブルクハルトやヴィルヘルム・ボーデにも参照され、改良されていった。読者に適切な美術史の知識をつけさせるための図版入りの手引き書は、ドイツとイギリスにおいて十九世紀中頃に発達していったのだとグリネーは指摘する。[55]

一方で、同時代のフランスでは図版入りの美術史ハンドブックは普及していなかった。一八二八〜三三年に全十五巻で出版されたジャン・ドゥシェンによる『絵画・彫刻美術館あるいはヨーロパの公共、私設コレクションが所蔵する主要な絵と彫刻・浮き彫りの画集』は愛好家なら誰もが持っていたとされている。エティエンヌ=アシル・レヴェイユによる銅版画入りのこの画集は、『美術館年報』と同様に流派ごとに作品はまとめられているものの、ルネサンス期に重点をおいてそのほかの時代については注目しない、十八世紀の美学的観点に基づいてまとめられていたとグリネーは指摘する。[56] フランスにおける手引き書は、一八四八年のジャンロンによる改革のなかで絵画作品の展示方法が変更されたこと、シャルル・ブランによる著作やほかの美術史の手引き書が刊行されていくことによってようやく転換を迎えた。[57] ブランは一八四八年〜一八六〇年にかけて『全流派の画家の歴史』を刊行した。十四巻を数えるこの著作は、百科全書的な体裁をとっているものの、画家の伝記のなかで示される作品の数は増えており、図版も挿入されるようになった。[58] また、美術館カタログと同様に流派ごとに分けられた上で画家は年代順に紹介された。

ヴィヨの絵画カタログは一八五五年に全三部門を包括した英訳版が『ルーヴル国立美術館の絵画ギャラ

honograph

リーのガイド』として出版されており、美術館カタログ目録にも含まれている。英訳版では三部門の記述を一冊にまとめるために作品数が限定されているほか、図版の参照番号、修復やサイズ変更についての情報が記載されていない。島本は、ヴィヨの英訳版カタログが「ガイド」という表題を持つことを踏まえて、一連のカタログがガイドブックであったとの見方を示しているのだが、ヴィヨのカタログがドイツやイギリスで出版されていたようなガイドブックではないことは明らかである。

一八五六年に出版されたガイドブック『ルーヴル美術館とリュクサーンブール美術館、絵画彫刻ガイド』は、宮殿の外観やアポロン・ギャラリーの様子についても挿絵が掲載されており、絵画と彫刻あわせて八十二枚の図版が挿入されている。しかし、第二帝政期末の一八六七年に出版された『ルーヴル美術館大衆ガイド』は一枚も図版が挿入されておらず、図版入りのガイドが定着しているわけではないことがわかる。ただし、流派別、アルファベット順に記載された公式のカタログと異なるのは、どちらのガイドも、読者とともに展示室を順に見ていく体裁で記述されている点である。ガイドは展示作品全てを網羅しているわけではないが、作品が解説される場合には、カタログと対応する番号を示し、主題と画家の情報が記された。

こうしてみると、ヴィヨのカタログにしても、美術館以外から発行されるガイドブックにしても、それ以前の美術鑑賞者より広い範囲の民衆を意識して記述が行われてきたことがわかる。しかしながら、ガイドブックの値段も一フランと、美術館カタログと同じ値段がつけられており、『ルーヴル史』でも指摘されるように、こうした出版物はある程度裕福で、教養のある民衆に向けられたものに止まっていたのである。

入場日の規制撤廃

十九世紀にはパリを舞台にした小説が書かれ、あらゆる階層や職業の人々について、皮肉や活気にみちた

論文　　　　　　　　　　　069 | 068

エピソードで記述する生理学というジャンルが一八四〇年に最盛期を迎えた。[64]　また、パリを他のフランス国内の地方と描きわけて、首都の近代的イメージを普及させることを意図したパリ論も数多く出版されている。[65]　一八五二〜五三年には、『イリュストラシオン』においてエドモン・テクシエが連載していたパリ関係の記事と図版が加筆修正されて『タブロー・ド・パリ』が二巻本で刊行される。[66]　こうした作品の中で、再編期の美術館と来館者の姿はどのように浮かび上がるのだろうか。

開館当初の規定で優遇されていたように、外国人旅行者については平日でもパスポートを提示すれば自由に美術館に入ることができた。また、公的な文書による記述ではないために断定はできないが、特定の時期にフランス国内の地方出身者はパスポートを提示することで平日に優先的に入館できた可能性がある。ピエール・ドゥランによる『地方住民の生理学』（一八四一年）では、パリに初めて旅行に来て、市内にある様々なものにいちいち感動するような地方住民を主人公としている。そして、彼が日曜日にルーヴルを訪れなかった理由を次のように説明する。

« (…) -car c'est bon pour le peuple, pour les Parisiens vulgaires. Lui, provincial, a des privilèges. Avec son passe-port, le Louvre lui est ouvert tous les jours.

（…）なぜなら、それは庶民、下品なパリ市民のために適した日であるからだ。この地方出身者は特権を持っている。　パスポートがあれば、ルーヴルは彼には毎日公開されているのだ。）» [67]

フランス革命の前から、フランスでは国内の移動についてもパスポートの保持が必要とされており、技術を持った労働者がむやみに土地を離れることや、他の土地からやってきた者とトラブルになることを避けるために使用されていた。[68]　そのため、フランス国民の間においても出身地によって入場日を規制することは可能

だったのである。

　一方で、美術館の財政面から、入場日の規制を緩和して多くの人々を受け入れるほうが利点はあると認識されていた。[69] 入場料は設定されていなくとも、カタログの販売は行われており、複製版画の売り上げも徐々に上昇していたため、来館者の増加が美術館の収入増加につながると見込まれたからだ。だが、入館日規定が廃止され、ようやくすべての人が清掃日を除く日に自由に美術館を来館できるようになったのは一八五五年のことである。

　先行研究でも、ニューウェルケルク伯爵の報告書においても、規定の廃止についてはパリ万国博覧会がきっかけであったという以上の説明は行われていない。しかし、一八五五年のパリ万博が、一八五一年に開催された第一回ロンドン万国博覧会に対抗する意図で開かれていた周辺事情は確認しておくべきである。フランスは、首都パリが手工業を中心とする工業都市であったものの、全体的な産業発展という点ではイギリスに遅れをとっており、ナポレオン三世にとっては、ロンドン万博を凌ぐ規模でパリ万博を開催することが自らの権力を誇示するためにも必須事項であったのである。[70]

　産業部門に加えて美術部門を開設した点が一八五五年のパリ万博の大きな特徴だが、フランスにとっては博覧会に入場料を設定したこと自体が新たな試みであった。[71] フランスでは、長い間サロン展を含む展覧会で入場料は設定されていなかったものの、資本主義の台頭と第二帝政期の芸術に当てられる予算削減によって変化せざるを得なかったのだとパトリシア・マイナルディは指摘する。[72] 予算の削減によって、無料で開放されていたサロン展には一八五二年までに有料日が設定されるようになった。万国博覧会での入場料設定には当然、会場の芸術に関係する公共の建物と美術館での入場料設定に反対する声もあった。しかし、万国博覧会では芸術部門も含めて入場料が設定されたのである。[73] このことから、一八五五年のルーヴル美術館の入場規定撤廃は、万国博覧会において入場料を導入することへの対応策であった可能性がある。

美術館に押し寄せる人々

元来、曜日の指定を除いては無料で公開されていた美術館であることから、当時の国賓などを除いた一般の来館者数を知ることは難しい。『ルーヴル史』では、一八五五年以前のテクシエの『タブロー・ド・パリ』に描かれた大階段にひしめく来館者たちの姿 [図5] が日曜日のものであると紹介した上で、一八五五年以降も日曜日の来館者数は依然として多かったと示している。それぞれの算出方法は不明であるものの、ヴィヨやエルネスト・シェノー、アドリアン・プレヴォスト・ド・ロンペリエの記述から、日曜日の来館者数は数千にのぼっていたと先行研究では指摘されている。

この多様な公衆／民衆が押し寄せる状態は、批評家や愛好家たちからの反発を招き、ニューウェルケルク伯爵は苦情に対応するために、子供は日曜日のみの入館とするよう警備に指示した。また、規則としての記述は見当たらないものの、同伴の女性が帽子をかぶっていなかったために、入館を拒否されたという男性のエピソードもある。これはおそらく、当時舞踏会やレセプション会場、家以外の場所で帽子をかぶっていない女性は、平民の女性（une femme du peuple）とみなされていたことによる。様々な要求へ対応するため、明文化されていなくとも、美術館が一般的なエチケットの範囲で来場者の層を判断し、入場を判断していたのではないだろうか。

一方で、これまで特権的な入館権利を得ていた芸術家たちからは、入館日の設定がなくなることに文句は出なかったという。美術館を訪れる外国人の収集家を相手に、展示作品の模写販売を職業とする画家もいたため、模写のために特権化された時間を一般開放することは、芸術家の奨励にもつながっていたとの見方もある。美術館内でイーゼルを前に模写をする画家や画学生は、さまざまな形で描かれており、美術館にとって模写画家たちの姿は日常的な光景であった [図6、7、8]。さらに、登録した模写希望者は群衆を避けるため

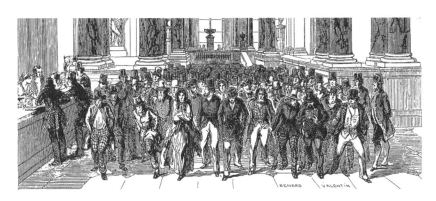

図5：ルーヴル美術館の大階段（部分拡大）
前列右から四番目の人物は手に小さな冊子を持っており、左隣の人物が確認をしている。
女性らしき姿もみられるが、ほとんどが男性のようである。
『Tableau de Paris』Tome 1, p. 274. (BnF)

図6：ルーヴルにおける人相学と教訓
『Tableau de Paris』Tome 1, p. 288. (BnF)

図7：ルーヴルにおける人相学と教訓
『Tableau de Paris』Tome 1, p. 289. (BnF)

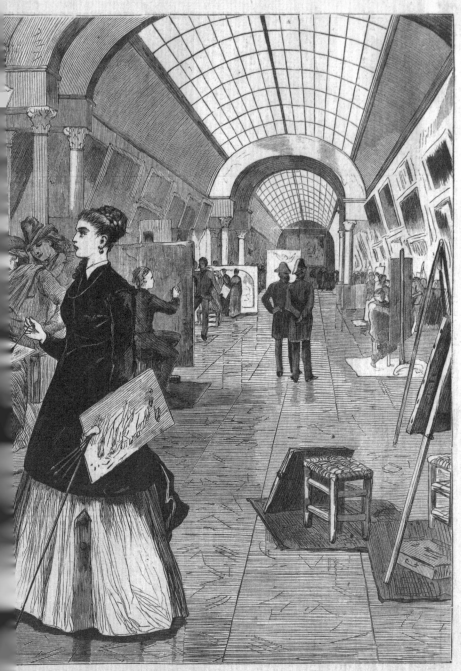

ARIS.—Drawn by Winslow Homer.—[See Page 26.]

小池陽香
19世紀ルーヴル美術館と民衆

Haruka Koike

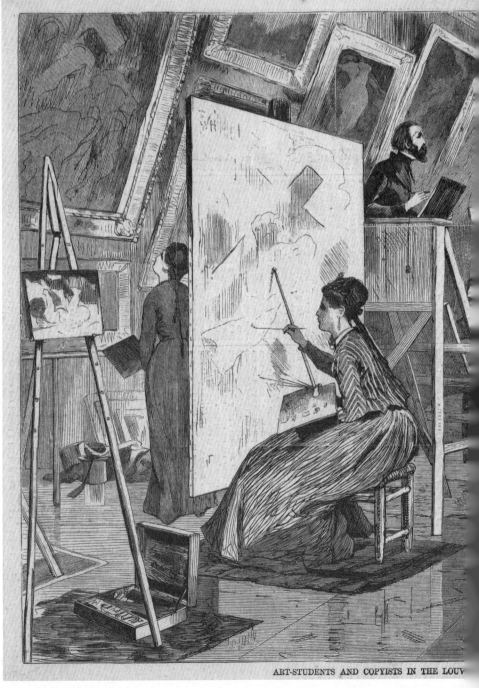

ART-STUDENTS AND COPYISTS IN THE LOUV

図8：Winslow Homer《Art Students and Copyists in the Louvre Gallery, Paris》(1864), The Cleveland Museum of Art

に開館時間十時より前に入館し、模写を行うことができたといい、ある程度の特権性は残されたのである。[81]

結論

美術館は、施設として、制度として誕生してから、徐々に私的なコレクションの展示空間から、より多くの人々を受け入れる公共空間へと変化してきた。制度上誰が美術館を訪れることができたかをみると、ルーヴル美術館の場合は開館から一世紀以上にわたって模写希望の芸術家や画学生を優遇する規則を持っており、教育機関としての性格が非常に強かった。辞書の定義を一つの指標とすると、芸術の鑑賞者として、教養の有無を問わずに不特定多数の「公衆」が市民権を得るのは一八三五年になってからのことである。

しかしながら、ルーヴルは社会的な変化と政変の中でジャンロンの起案によるルーヴル美術館の再編が実行された。収蔵品管理のための基本方針が打ち出され、目録やカタログ作成が進んだことは、美術愛好家だけでなく、より広い範囲の公衆に向けて情報を発信する土台となり、美術館のなかを歩きながら読むことが想定されたガイドブックも登場した。フランスにおいて図版入りのガイドブックの発展は緩やかであり、依然として高価な品ではあったものの、美術史の手引書に近い、実際の美術館訪問とともに使えるガイドの誕生は、少しずつ「公衆」の範囲を広げたことだろう。

十九世紀半ばに開館日の規定が取り払われたことによって、ルーヴルは開館当初よりも「民衆の」あるいは「公共の」美術館という側面を強くした。一方民衆たちが、自分たちがこれまでの特権者階級とは変わらない存在なのだとようやく意識しはじめ、服装などに変化がではじめたのも同時期である。拙稿でも取り上

げたエミール・ゾラの『居酒屋』に登場する洗濯女やブリキ職人の主人公たちは、精一杯の晴れ着をきていることでようやく美術館へ向かうことを決心しており、彼らと同様に美術館を敷居の高い場所としてとらえる層もいただろう。

しかし、ルーヴル再編計画の様子は新聞を通じて人々に伝えられていた。一八四八年八月十九日の『イリュストラシオン』の記事は、ルーヴル宮殿が再び共和国民のものになり、絵画などの展示が行われることと、そのために費用と計画が検討されるべきことがラボルドによって伝えられている。『アトリエ』では、それよりはやく五月二十一日の記事で同様のことが伝えられ、宮殿の工事にかかる求人については後日説明があると記された。また一八五一年六月十四日の『イリュストラシオン』は、修復の終わった展示室（サロン・カレやアポロン・ギャラリーなど）が開室したことを知らせる記事が掲載されている。一般的な大衆新聞の価格は高かったものの、日刊紙の『ジュルナル・デ・デバ』などは複数人での購読の料金の設定もあった。先に挙げた『アトリエ』紙は、創刊時の年間の購読料が三フランである。カフェや有料図書館（cabinet de lecture）などで閲覧することも可能だったため、風刺新聞も含めて労働者が購読料の高い新聞を読む機会といういのは多分にあったと考えられる。居酒屋や仕事場などを含めた公共の場で新聞が読み上げられることも一般的になっていたという。

美術館の近代化が、民衆たちの意識がかわりはじめていた第二共和制から第二帝政期に行われていた意義は大きいだろう。再編計画は宮殿の修復・増築のほか、収蔵作品の修復なども含めて徐々に進められた。そして、それらを報じた新聞や風刺画は、ルーヴルに実際に足を運ぶかどうかは別としても、民衆たちがルーヴルについて知る機会となっていただろう。民衆層も含めて、美術や産業の展覧会を訪れる「公衆」となること、彼らが「公衆」となることを人々が受け入れていった十九世紀においてルーヴルの再編計画が行われたことは、民衆と美術館がともに「公共美術館」を形作った軌跡の一つなのである。

注

1 小池陽香「宮殿から美術館へ――公共空間としてのルーヴ
ル、その課題と取り組み」『Arts and Media』第七号（二〇一七）：
一五〇―一七三頁。

2 Madeleine Rousseau, *La vie et l'œuvre de Philippe-Auguste
Jeanron : peintre, écrivain, directeur des musées nationaux, 1808-
1877*, ed. Marie-Martine Dubreuil (Paris: Réunion des musées
nationaux, 2000).

3 Geneviève Bresc-Bautier and Guillaume Fonkenell, eds.,
Histoire du Louvre. I, Des origines à l'heure napoléonienne, Louvre
éditions (Paris: Fayard, 2016); Geneviève Bresc-Bautier and Yan-
nick Lintz, eds., *Histoire du Louvre. III, Dictionnaire thématique
et culturel: suivi de bibliographie, index*, Louvre éditions (Paris:
Fayard, 2016) "Histoire du Louvre" は三巻本であり、第一、二巻
は歴史的記述、第三巻は項目ごとにそれらを補足する内容であ
る。本稿のルーヴル美術館にかかる記述は主に第一巻、第三巻
を参照した。

4 Pascal Griener, *Pour une histoire du regard : L'expérience du
musée au 19e siècle* (Vanves: Hazan, 2017).

5 本稿は二〇一八年度大阪大学大学院アート・メディア論研
究室修士論文「十九世紀ルーヴル美術館の近代化と民衆」のう
ち、第三章と第四章を中心としたものである。なお、
美術館の近代化にかかる制度面の変化については紙幅の都合か
ら割愛した。

6 水林章「公衆の誕生、文学の出現：ルソー的経験と現代」
（みすず書房、二〇〇三）二〇頁。

7 L'Académie française, "PUBLIC," in *Dictionnaire de L'Aca-*

démie française (Paris: la Veuve de JEAN BAPTISTE COIGNARD,
1694), portail atif.fr/dictionnaires/ACADEMIE, 水林「公衆の誕
生、文学の出現」二一頁。

8 L'Académie française, "PUBLIC," in *Dictionnaire de L'Aca-
démie française* (Paris: la Vve B. Brunet, 1762), portail atif.fr/
dictionnaires/ACADEMIE; L'Académie française, "PUBLIC," in
Dictionnaire de L'Académie Française (Paris: J. J. Smits, 1798),
portail atif.fr/dictionnaires/ACADEMIE

9 水林「公衆の誕生、文学の出現」二〇、四五頁。

10 Ibid, 28

11 Ibid, 45-49.

12 谷川稔／渡辺和行『近代フランスの歴史：国民国家形成の
彼方に』（ミネルヴァ書房、二〇〇六）三七頁、喜安朗『近代フ
ランス民衆の「個と共同性」』（平凡社、一九九四）二〇〇―二〇
二頁。

13 水林「公衆の誕生、文学の出現」四五頁。

14 Marie-Noëlle Grison, "Le Salon du Louvre de 1747 (vol. 1:
analysis and historical study)" (Master's thesis, Paris, France,
University of Sorbonne, 2011), 149-50, https://www.academia.
edu/12174167; 田中佳「美術における『公衆』の誕生」：一七四〇
年代後半の論争を中心に」『一橋論叢』第一三一巻第二号（二〇
〇四・二）一四六頁、https://doi.org/10.15057/15218

15 田中「美術における『公衆』の誕生」一四八―一四九頁。

16 Étienne La Font de Saint-Yenne, *Réflexions sur quelques
causes de l'état présent de la peinture en France. Avec un examen
des principaux Ouvrages exposés au Louvre le mois d'Août 1746.*
1747, 2, gallica.bnf.fr, 田中佳「ラ・フォン・ド・サン゠ティエン
ヌ『考察』の研究（一）：出版の背景」『聖学院大学総合研究所紀

要『第五十四号（二〇二三）二七六頁。

17 田中「美術における「公衆」の誕生」一四七―一四八頁。

18 田中「ラ・フォン・ド・サン＝ティエンヌ『考察』の研究（一）」二七六―二七七頁；田中「美術における「公衆」の誕生」一五〇―一五三頁。

19 Charles-Antoine (1694-1752) Auteur du texte Coypel, Dialogue de M. Coypel, Premier Peintre du Roi, Sur l'exposition des Tableaux dans le Sallon du Louvre, en 1747, 1751, 5–10, gallica.bnf.fr.

20 Bresc-Bautier and Fonkenell, Histoire du Louvre, I, 588.

21 M. A. Dupuy, "Les copistes à l'œuvre," in Copier créer: de Turner à Picasso, 300 œuvres inspirées par les maîtres du Louvre ; Musée du Louvre, Paris, 26 avril-26 juillet 1993 (Paris: Réunion des musées nationaux, 1993) 42.

22 Bresc-Bautier and Fonkenell, Histoire du Louvre, I, 591.

23 Anne-Laure Charrier, Visiteurs du Louvre, ed. Jean Galard (Paris: Réunion des musées nationaux, 1993), 11; Bresc-Bautier and Lintz, Histoire du Louvre, III, 248.

24 Andrew. McClellan, Inventing the Louvre: Art, Politics, and the Origins of the Modern Museum in Eighteenth-Century Paris (Cambridge; New York: Cambridge University Press, 1994), 101.

25 Bresc-Bautier and Lintz, Histoire du Louvre, III, 77.

26 Ibid.; Dupuy, "Les copistes à l'œuvre," 43; Theodore Reff, "Copyists in the Louvre, 1850-1870," The Art Bulletin 46, no. 4 (1964) 533, https://doi.org/10.2307/3048219.

27 Dupuy, "Les copistes à l'œuvre," 43–44.

28 Bresc-Bautier and Lintz, Histoire du Louvre, III, 77.

29 S.n., "République française : Rapport [Jeanron]" (Paris: n.p., n.d.), 11; Rousseau, La vie et l'œuvre de Philippe-Auguste Jeanron, 185–86.

30 島本浣『美術カタログ論―記録・記憶・言説』（三元社、二〇〇五）三〇―三二頁。

31 Marquet de Vasselot, Répertoire des catalogues du Musée du Louvre (1793-1917) : suivi de la liste des directeurs et conservateurs du musée (Paris: Hachette, 1917), III-IV, http://www.purl.org/yoolib/inha/7111.

32 Arnaud Bertinet, Les musées de Napoléon III: une institution pour les arts (1849-1872) (Paris: Mare & Martin, 2015), 176. 島本『美術カタログ論』一六八―一六九頁。

33 Frédéric Villot, Notice des tableaux exposés dans les galeries du Musée national du Louvre / par Frédéric Villot,... (Paris: Vinchon, 1849), VII-XI, gallica.bnf.fr, 島本『美術カタログ論』一七一頁。

34 Villot, Notice des tableaux exposés dans les galeries du Musée national du Louvre (1849), IX.

35 Frédéric Villot, Notice des tableaux exposés dans les galeries du Musée national du Louvre. 1ere partie, École d'Italie et d'Espagne (2e éd.) / par Frédéric Villot... (Paris: Vinchon, 1852), X, gallica.bnf.fr.

36 Villot, Notice des tableaux exposés dans les galeries du Musée national du Louvre (1849), VII; 島本『美術カタログ論』一七一―一七二頁。

37 島本『美術カタログ論』一七〇―一七一頁。

38 Villot, Notice des tableaux exposés dans les galeries du Musée national du Louvre. 1ere partie, École d'Italie et d'Espagne, sec. Explication des abréviation.

39 L'Académie française, "PUBLIC," in Dictionnaire de L'Aca-

demie française (Paris: Firmin-Didot frères, 1835), portail.atilf.fr/dictionnaires/ACADEMIE.

40 赤司道和『19世紀パリ社会史：労働・家族・文化』（北海道大学図書刊行会、二〇〇四、二二頁。Chambre de commerce et d'industrie de région Paris île-de-France, Statistique de l'industrie à Paris: Résultant de l'enquête faite... Pour... / Chambre de Commerce de Paris, Reprod. (Paris: Guillaumin, 1851), 68–69, gallica.bnf.fr.

41 喜安『近代フランス民衆の「個と共同性」』二〇四−二一一頁。

42 Chambre de commerce et d'industrie de région Paris île-de-France, Statistique de l'industrie à Paris, 48–49, 51.

43 小倉孝誠『19世紀フランス夢と創造』（人文書院、一九九五）、一三三頁。

44 赤司『19世紀パリ社会史』一〇四−一〇五頁、一一五−一一六頁。

45 北山晴一『おしゃれと権力』（三省堂、一九八五）、一五九−一六一頁。

46 Ibid., 58–61.

47 Paul de Kock, La grande ville : nouveau tableau de Paris, comique, critique et philosophique. 1 / par Ch. Paul de Kock ; ill. de Gavarni, Victor Adam, Daumier... [et al.], 1842, 225–34, gallica.bnf.fr.

48 北山『おしゃれと権力』一五九−一六四頁。

49 Ibid., 293–94, 298–99, 304–9.

50 Ibid., 156–58, 318–22.

51 Jacques-Charles Brunet, Nouvelles recherches bibliographiques pour servir de supplément au Manuel du libraire et de

l'amateur de livres (Paris: Silvestre, 1834), 278.

52 Griener, Pour une histoire du regard, 178, 186.

53 Ibid., 165–67.

54 Franz Kugler, Handbook of Painting: The Italian Schools. Based on the Handbook of Kugler, trans. Lady Eastlake, 4th ed. (London: Murray, 1874), III, babel.hathitrust.org.

55 Griener, Pour une histoire du regard, 166, 183.

56 Ibid., 174.

57 Ibid., 176–77.

58 Ibid., 177–78, Charles Blanc et al., Histoire des peintres de toutes les écoles... Tome 1 / [par M. Charles Blanc... et al.] (Paris: Renouard, 1883), gallica.bnf.fr.

59 Vasselot, Répertoire des catalogues du Musée du Louvre (1793-1917) : suivi de la liste des directeurs et conservateurs du musée, 60.

60 Frédéric Villot, Guide through the Galleries of Paintings of the Imperial Museum of the Louvre: Part I, Italian and Spanish Schools, Part II, German, Flemish and Dutch Schools, Part III, French School, trans. A. Delaunay (Paris: Mourgues Frères, 1867), V, http://www.purl.org/yoolib/inha/9414.

61 島本『美術カタログ論』一六八頁。

62 Frédéric Bernard, Guide dans les Musées de peinture et de sculpture du Louvre et du Luxembourg : par Th. Pelloquet, vol. 1 (Paris: Paulin et Le Chevalier, 1856), 10–12, http://www.purl.org/yoolib/inha/3180; Pierre Marcy, Guide populaire dans les musées du Louvre (Paris: Librairie du Petit Journal, 1867), 1, http://www.purl.org/yoolib/inha/7088.

63 Otto Henri Lorenz, Daniel Jordell, and Henri Stein, Catalogue

général de la librairie française, vol. 4 (Paris : Chez l'auteur, 1867), 39, http://archive.org/details/cataloguegnralde04lore; Otto Henri Lorenz, Daniel Jordell, and Henri Stein, Catalogue général de la librairie française, vol. 8 (Paris : Chez l'auteur, 1867), 90, http://archive.org/details/cataloguegnralde08lore; Bresc-Bautier and Lintz, Histoire du Louvre, III, 248.

64 小倉孝誠『19世紀フランス愛・恐怖・群衆』(人文書院、一九九七)、二三八–二四五頁、小倉孝誠「Tableau de Paris：一九世紀パリの民族史──テクシェ『タブロー・ド・パリ』(別冊解説) [Reprinted ed]：別冊解説 (Athena Press, 2010)、二六頁。

65 小倉「19世紀パリの民族史──テクシェ『タブロー・ド・パリ』(別冊解説)」六頁。

66 Ibid., 2–3.

67 Eugène Guinot and Carolus Duran, Physiologie du provincial à Paris / par Pierre Durand (du Siècle) ; vignettes de Gavarni (Paris: Aubert, Lavigne, 1841), 67–68, gallica.bnf.fr.

68 Martin Lloyd, The Passport: The History of Man's Most Travelled Document (Canterbury; Queen Anne's Fan, 2003), 7.

69 Bresc-Bautier and Lintz, Histoire du Louvre, III, 135.

70 吉見俊哉『博覧会の政治学：まなざしの近代』(中央公論新社、一九九二)二八–三三頁、六八頁; Patricia Mainardi, Art and Politics of the Second Empire: The Universal Expositions of 1855 and 1867 (London: Yale University Press, 1989), 39.

71 Mainardi, Art and Politics of the Second Empire, 39–44.

72 Ibid., 44–45.

73 Ibid., 45.

74 Bresc-Bautier and Lintz, Histoire du Louvre, III, 247.

75 Ibid.; Bertinet, Les musées de Napoléon III, 131.

76 Bertinet, Les musées de Napoléon III, 132.

77 Bresc-Bautier and Lintz, Histoire du Louvre, III, 135.

78 Philippe Perrot, Les dessus et les dessous de la bourgeoisie: Une histoire du vêtement au XIXe siècle (Paris: Fayard, 1981), 189–90.

79 Dupuy, "Les copistes à l'œuvre," 45.

80 Ibid.; Reff, "Copyists in the Louvre, 1850-1870," 533.

81 Claire Dupin de Beyssat, "Un Louvre pour les artistes vivants ? Modalités d'appropriation du musée par et pour les artistes du xixe siècle," Les Cahiers de l'École du Louvre. Recherches en histoire de l'art, histoire des civilisations, archéologie, anthropologie et muséologie, no. 11 (October 26, 2017): para. 5, https://doi.org/10.4000/cel.684.

82 エミール・ゾラ『居酒屋』訳＝古賀照一 (新潮社、一九七〇)、一二六頁。

83 L'illustration : journal universel, vol. 11 (Paris: J.J. Dubochet, 1848), 382–84, babel.hathitrust.org.

84 L'Atelier : organe spécial de la classe laborieuse : 1840-1850, vol. 3 (Paris: Ednis, 1978), 161, gallica.bnf.fr.

85 L'illustration : journal universel, vol. 17 (Paris: J.J. Dubochet), 374, babel.hathitrust.org.

86 Soizic Donin, "La Lecture Au Jour Le Jour : Les Quotidiens à l'âge d'or de La Presse," La Presse à La Une. De La Gazette à Internet, http://expositions.bnf.fr/presse/pedago/06.htm.

NHKと石井光次郎
——NHK会長人事を巡る朝日新聞の策略

片岡浪秀

キーワード：NHK、石井光次郎、阿部眞之助、朝日新聞、毎日新聞

NHK and Mitsujiro
ISHII: Maneuvers by
the Asahi Shimbun to
Appoint President of
NHK

1. はじめに

二〇一九年九月二六日付毎日新聞の朝刊一面トップに「NHK経営委 会長を注意、かんぽ報道抗議で」とする見出しが躍った。紙面は、かんぽ生命の保険不正販売問題をNHKが取材、報道する中で、日本郵政グループからの抗議によりNHKの経営委員会が上田良一NHK会長に対し厳重注意をした──とするものであった。番組内容に関連して会長を注意した経営委員会の対応は放送法違反の疑念を生み、会長への厳重注意を受けて報道の姿勢も主体性、自律性を欠いた。記事は、NHK経営委員会が番組に横槍を入れたことを指摘するスクープであり、延いてはNHKの組織原理や存立基盤を問うものでもあった。他紙や民放各局などはこの報道を追うこととなる。当該記事のリードは以下のとおりである。

かんぽ生命保険の不正販売問題を追及したNHK番組を巡り、NHK経営委員会（委員長・石原進JR九州相談役）が昨年10月、日本郵政グループの申し入れを受け、「ガバナンス（統治）強化」などを名目に同局の上田良一会長を厳重注意していた。郵政側から繰り返し抗議を受けた同局は、続編の放送を延期し、番組のインターネット動画2本を削除した。会長への厳重注意は異例。複数の同局関係者は「経営委の厳重注意は個別番組への介入を禁じる放送法に抵触しかねない対応だ」と批判し、「郵政の抗議は取材・制作現場への圧力と感じた」と証言する。　【NHK問題取材班】

毎日新聞によれば、NHKは放送に先立って公式「Twitter」に情報提供を呼び掛ける動画を投稿するなどして取材、郵便局員らが高齢者などの顧客に不適切な営業を行っていた実態を二〇一八年四月二四日の「ク

ローズアップ現代＋（プラス）で放送した。さらに、続編の放送を念頭に同年七月七日と一〇日にも同様の動画を新たにアップした。一方、郵政側は七月一一日、上田NHK会長宛に「犯罪的営業を組織ぐるみでやっている印象を与える」として動画の削除を要請。これに応じてNHK側は「番組制作と経営は分離し、会長は番組制作には関与しない」旨の説明をした。しかし、郵政側は「放送法で番組制作・編集の最終責任者は会長であることは明らかで、NHKでガバナンスが全く利いていないことの表れ」として、八月二日に上田会長に説明を求める文書を送付したという。また、郵政側に取材を拒否する動きがあり──として、一〇月五日に経営委員会にNHK自体の「ガバナンス体制の検証」などを名目として会長に厳重注意[3]を送った。これを受けて、NHKは続編の放送を延期した。さらに、郵政側は先の文書送付に対する返答が無い──として、一一月六日、番組幹部の発言は「明らかに説明が不十分。真に遺憾」と事実上謝罪する文章を郵政側に届けさせたという。NHKはその後、郵政グループ三社の社長が不正販売の謝罪会見を開いた二〇一九年七月三一日、続編の放送をした──と同紙は報じた。

毎日の紙面は他紙を圧倒したが、画竜点睛を欠く記事でもあった。何故か、以下のように指摘したい。

毎日新聞が「NHK問題取材班」を編成してまでNHKに関わる問題を本気で報道しようとするなら、僅か二年半前の上田良一氏の会長就任が「NHK経営委員からの横滑りでの会長就任であった」事実を記事に書き加えなければなるまい。残念ながら、毎日のスクープ記事には一行もそうした記述はなかった。担当記者の原稿にはあったはずの表記が何らかの事情により紙面から脱落したのであろうか。もし、担当記者が僅か二年半前の横滑り人事を気にも留めず記事を書いていたとしたら、不勉強の謗りは免れ得ない。しかし、それは考えにくく、仮にその場合でも、デスクは「上田氏の横滑り人事」について記述を付加すべきであっ

た。万一、記者やデスクがともにその事実に気付いていないかあるいは気付いていても軽視しているのであれば、今後の取材や報道に深堀りを望むべくもない。　取材班の扱う「NHK問題」とは何か——を、逆に毎日新聞に問わねばなるまい。

穿った見方をするなら、毎日新聞は六十年前の一九六〇年にもあった同様の事実を気に懸けたのではないか——。

一九六〇年一〇月一七日、その前々日までNHKの経営委員長をしていた阿部眞之助（一八八四～一九六四）が、横滑りでNHK会長に就任しているのである。阿部は戦前の毎日新聞（東京日日新聞）主筆で、上田会長の横滑り人事に触れると過去の阿部氏のことにも言及せざるを得ず、返り血を浴びることを毎日は避けたかった——のであろうか。

阿部、上田それぞれのNHK経営委員からの会長横すべり人事は、双方とも直ちに法に反するわけではない。しかしながら、監査監督機能を含む経営と実務執行の分離を掲げる放送法に鑑みるなら、いずれも立法趣旨に沿ったものとは言い難い。もとより、NHKを巡る現行制度が理想的なものであるという保証は全くないが、「経営」と「業務執行」の分離は、NHKのガバナンス維持のための最低限の担保である。視聴者たる国民の代表として経営委員会が存在するのが法の建付けで、その経営委が国民に代わってNHKの業務全般をチェックする——というのが制度の建前なのである。従って、昨日まで監査、監督していた経営委の人間が、明日から会長として業務執行側にポジションを移すというのは、条文に抵触しないとしても言語道断といえる。そもそも、法は左様なことを論外として、想定していないのである。しかしながら、現実には一九五〇年の放送法施行後、NHK会長が特別委員として経営委員会の会議に入っていた時期がある。ガバナンス確保の意識の低さや曖昧な組織運営は、NHKにおいては電波三法施行[4]の出発当初からあった。一九五

片岡那美子

九（昭和三四）年三月の放送法改正で、会長と経営委員会の分離が法律上明確化された。

六十年前の阿部の横滑り人事と今般の上田会長の横滑り人事では些か様相が違う。しかしながら半世紀以上の時を経て、NHKの存立基盤は何によって担保されているのか、本来何度でも問い直されるべき主題がこの間寸分も問われてこなかったという不感症に、「公共放送」[5]をはじめ我が国の殆ど全てのマスメディアが陥っている。

毎日新聞のスクープを俟つまでもなく、NHKという組織が様々に問題を抱えていることは事実であろう。

本稿は、『Arts and Media』vol.09に記した拙稿「石井光次郎と放送——公共放送NHKと朝日新聞の親和的関係」[6]の続編である。それにおいては、戦中から戦後の高度経済成長期にかけてNHKと朝日新聞に結節した関係があることを提示した。そして、その親和的関係構築の立役者が朝日の元専務で衆議院議長を務めた石井光次郎（一八八九～一九八一）であることを指摘した。本稿では、大正末期のNHK成立以来戦後の高度経済成長期まで、NHKの歴代のトップ人事が実際にはどのように決められてきたのかをあらためて辿りたい。会長人事決定に至る経緯や実態を、新聞社との関係で捉え直したい。新聞社も放送局も、他者を調べ上げ公表することはしても自らについては積極的に語ろうとはしない。「身勝手」は、残念ながら、マスメディアの特質である。そうした姿勢は、公正を欠き、卑怯とも思える。

戦後における放送やNHKについての問題を考えると、しばしば法制と実態の乖離が目につく。そのことに、同じメディアたる新聞社がどう関わったか、あるいはどう無視したのかに注目したい。単に朝日、毎日という新聞社だけを軸にしては見えない実態を、朝日の石井光次郎及び毎日の阿部眞之助という個々の新聞人を補助線として引くことで浮かび上がらせたい。NHKが有力な全国紙と現実にどう関わって歴史を歩ん

できたのか。また、新聞社同士はどう駆け引きを展開してきたのか。「公共放送」NHKの組織原理や存立基盤は、新聞社とのかかわりの中で歪められなかったか否か。単にNHKのみに問うのではなく、NHKに絡む全国紙の態様をも含めてあらためて見つめ直したい。その時々の政官の動向に注視することも、また当然のことである。

2. 阿部眞之助におけるNHK経営委員長と会長の関係

阿部眞之助は戦前期における東京日日新聞（毎日新聞）の主筆で、戦後においても言論界の重鎮として政治評論に健筆を揮う一方、稀代の作家や大物と目される文化人とも縦横無尽の談論に及んだ。

一八八四（明治一七）年埼玉県熊谷市に生まれ、旧制第二高等学校から東京帝国大学文学部に学んだ。卒業後、満州日日新聞を経て、一九一一（明治四四）年東京日日新聞（毎日新聞）に入社する。一九一四（大正三）年大阪毎日（大毎）に転じ京都支局長、社会部長などに就き、一九二八（昭和三）年東京日日（東日）に戻り、整理部長となった。その後、政治部長、学芸部長等を経て、一九三八（昭和一三）年に取締役主筆となる。一九四四（昭和一九）年新聞社を退職し、戦後再び政治や社会、文化を中心に評論活動に乗り出す。辛口の評論で知られたが、洒脱な一面も持ち合わせ、政界の大物や大家といわれる文人と対しても、一歩も引くことなく自在に議論を展開させた。また、戦後は大学で教鞭をとった他、出版社の社長をも務めた。一九五六年、第二代のNHK経営委員長となり、一九六〇年一〇月第八代NHK会長の野村秀雄（一八八八〜一九六四）の退任に伴って、阿部は前述したように経営委員長から横滑りで第九代NHK会長に就いた。しかし、任期を全うすることなく、東京五輪の開幕を目前に控えた一九六四年七月九日、心筋梗塞で急逝した。

東京日日に入社した時、阿部は二十七歳の若さだった。満州日日での記者経験があるとしても僅か三年、

その阿部の入社翌日からの仕事が短評欄「近事片々」の執筆だった。さらに三年後、大阪毎日に転勤しても現在の「余録」に当たる「硯滴」を受け持つ。看板コラムの担当は、新聞社の中でも名文家と認められ、将来を嘱望されていたということであろう。一九二〇（大正九）年には京都支局長となる。翌々年夏、京都市内で起きた労働争議に絡み、暴力団と警察が一体となって労働者側を弾圧する事件があった。阿部は不当だとして地方版にキャンペーンを張った。筆誅を加える気概で臨んだが、特高課長の紹介だとして十数人の暴力団が支局に乗り込み、阿部に面会を求めた。恐怖を感じながらも脅しに屈することなく報道を続け、ついには京都府警部長を更迭に追い込んでいる。[8]

その後、阿部は大毎の社会部長となり、夕刊の小説に作家としては駆け出しの吉川英治を起用した。吉川にとっては初の新聞連載で、これが出世作となった。社会部長が連載小説に関与するのは異例だが、当時学芸部長の薄田泣菫が病気で、大毎学芸部が一旦廃止となり、社会部長が学芸部長の仕事を代行していた。時代が大正から昭和に移り、阿部は東京に戻るが、今度は東京日日の学芸部長として、菊池寛、久米正雄、横光利一、吉屋信子、大宅壮一[9]、高田保、木村毅らを文壇、論壇から呼び寄せて社友や顧問とし、東日学芸欄隆盛の一時代を築いた。「オレは文芸のことは皆目わからねえ野蛮人だから、文壇を物色して、相談相手になりそうな連中を選んだ」という阿部の言葉が伝わっている。

阿部は、思想的には特段右でも左でもなく、凡俗を愛する中庸の人であった。しかし、政治を語る中において、歯に衣着せぬ阿部の言説は軍部の神経を逆撫ですることもあり、時代が軍国主義の色彩を強めるとともに孤立を余儀なくされる。一九三八（昭和一三）年、編集局主幹となり、主筆、取締役就任と社内の階段を上ってはいくが、徐々に本名での執筆が難しくなる。阿部は憲兵隊から要注意人物とされ、東日はほとぼりをさますべく欧米への海外特派員とする旨の社告を出したが、軍部の干渉で阻止された。旅券が発給されなかったのである。[10] 阿部は一九四四（昭和一九）年毎日新聞を退社、言論活動の再開は戦後を俟つことと

Namiho Kataoka

なる。

軍部に睨まれ、終戦を前に主筆や取締役の身分から離れていたことが幸いし、阿部は戦後、公職追放などに問われることもなかった。一九四六（昭和二一）年、第一次吉田茂内閣の成立に際して勅撰議員の招請を受けるが、それには応じず、在野の立場で再び言論の世界に身を乗り出す。新聞のみならず、『改造』、『文藝春秋』、『中央公論』、『婦人公論』といった雑誌にも執筆、さらには講演をするなど活動の場を拡げていった。

旺盛な言論活動が評価され菊池寛賞や新聞文化賞を受ける。自由が横溢する時代の空気と阿部の鋭くも闊達な批評精神がシンクロし、阿部にとっては最もいい時期を迎えたのであろう。こうした幅広い活動が放送協会の経営委員会のメンバー入りへとつながっていく。一九五六年六月、阿部はNHK経営委員に任命され、委員になると同時に論壇の重鎮として互選により委員長に指名される。初代の矢野一郎[11]に替わって、第二代の経営委員長就任であった。阿部の戦後は、一往のところ順風満帆であった。

その阿部の戦後に陰が立つ。阿部は、在任四年四か月を経て一九六〇年一〇月一五日に経営委員長を退任する。そして、横滑りで二日後NHK会長になった。先ずは、会長就任に当たっての阿部の弁に耳を傾けたい。「親しまれる放送を」と題された一文が残っている。[12]一九六〇年一二月のものである。

私がこんどNHKの会長になったのは、NHKの経営委員をやってきたという因縁からであった。会長就任には大いに抵抗したのであったが、前の野村君とも長い間仕事をやってきて、局の事情もよく知っているということから、押しつけられた形で承知したわけである。

阿部一流の韜晦という外はない。放送法の立法趣旨に背き、経営委員長から会長への横滑り人事となったことを、阿部は些か屈折した思いで語ったのであろう。では、阿部の斯様な思いに至る原因はどこにあった

のか。

事の発端は三年前の一九五七年に遡る。NHKでは、阿部の前々任の第七代会長の永田清（一九〇三～一九五七）が同年一一月三日急死する。永田清は、九州・久留米出身。「護謨の町」[13]といわれる久留米で興された日本ゴム[14]の社長を務めていたが、本来は学究肌で戦前は慶応義塾や東大で財政学を講じていた。戦後、大学を辞めて財界に転じたことで、NHK会長のお鉢が回ってきた。鎌倉の書斎で読書でもしている方が似合う永田を、NHKの会長の座に誘いだしたのは、同郷・久留米出身の石井光次郎ではないかと筆者は思量している。石井光次郎の日記や書簡類が国会図書館の憲政資料室に所蔵されており、日記の中に永田清の名前が登場する[15]。また、永田が社長に就いた日本ゴムは、ブリヂストンと同根の会社で、久留米発祥の日本足袋[16]をルーツとする会社である。日本足袋は石橋財閥の石橋正二郎[17]が興した会社である。その石橋正二郎と石井光次郎は、久留米商業で共に学んだ親友[18]であった。斯様な関係からも、石井が永田をNHK会長に押し上げた蓋然性は高いと思える。いずれにせよ、永田と石井が昵懇の間柄であったことは周知の事実で[19]、本来学者の永田清が放送界の真中に出て行くはめになった。永田は教育放送の立ち上げなどに尽力するが、激務に健康を損ね、一九五七（昭和三二）年一月在任一年余で急死する。五十四歳であった。

この事態を受けて、野村秀雄が翌一九五八年年明け早々に第八代会長に就任するが、その際に実は一悶着あったのである。この時、経営委員会の委員長に就いていたのが阿部眞之助である。会長の急死を受けて、経営委員会が次期会長を指名すべきところ、時の政権中枢が勝手に次期会長を決めにかかったのである。当時、内閣は岸信介が率いており、副総理の座には岸と総裁選を争った自民党石井派の総帥・石井光次郎がついていた。政権側は石井の進言で野村秀雄を強く推してきた。放送法を無視するかの如き内閣の対応に、本来の決定権者ともいえる阿部眞之介は旋毛を曲げた。経営委員会と政権との間の軋轢により生じた紛糾劇であったが、それは同時に毎日新聞と朝日新聞の競合関係を示すものでもあった。石井も野村もかつて朝日の

Namiho Kataoka

経営陣であった。

しかしながら、政権側から名前を挙げられた当の野村秀雄は要請に応じる気持ちは全くなかった。野村には、かつて初代の電波監理審議会の会長として、NHKのみならず各地の民間放送への放送免許付与も含め、利権の調整役として苦労を重ねた経験があった。野村自身すでに高齢でもあり、国家公安委員などの他の公職にも就いていることなどから、再び電波の世界で重責を担うことは避けたいというのが本音であった。説得には、石井が直々に腰を上げた。さらには、石井と同じく元朝日の重鎮・美土路昌一[21]や伊豆富人[22]も乗り出した。大物OBを次から次へと繰り出す様から、政権側の要請は、実は石井をはじめとする朝日新聞関係者らの意向を反映したものだった。朝日は何が何でも放送協会のトップに自社の血脈を途絶えさせたくなかった——と思える。固辞の姿勢を変えない野村に、朝日の「新聞辞令」が出る。一九五七年一一月九日付の朝日新聞は、朝刊の第一面で「NHK会長、野村氏　政府意向」とする三段見出しの記事を載せた。

政府は日本放送協会会長永田清氏の急死にともない、その後任会長の人選を進めていたが、国家公安委員長野村秀雄氏を推す方針をきめ、早ければ九日開かれる同協会経営委員会で決定の運びとしたい意向である。後任会長の候補者としては言論界からNHK経営委員長阿部真之助、産経時事主筆板倉卓造、朝日新聞顧問長谷部忠、元毎日新聞編集総長高田元三郎の諸氏と小松繁副会長の昇格などが伝えられたが、岸首相はとくにこの人事を重視し、田中郵政相に対しても「自分に一任してほしい」と申入れており、石井副総理の進言もあって野村氏を起用することにしたようである。野村氏に対してはすでに政府筋から就任の交渉が進められており、政府は結局同氏が受諾するものとみているようである。

自らも筆一本で生きてきた野村は、結局これで観念した。　新聞辞令は言わば朝日の総意であった。そし

て、政権の意向でもあった。より正確に言うなら、石井光次郎の執念であった。石井は茫洋としたイメージの、事実、人柄も風姿も大人ではあるが、放送、より明確に言えば、NHKに関しては、並々ならぬ思いを抱いていた。朝日が戦後の新聞界において盤石にして泰然たる地歩を占めるには、放送への影響力確保は必要条件だと考えていた。それが、戦前期を通じて放送に関わった石井の信念であった。野村は、石井の思いを悟り、諦念するしかなかった。朝日の記事を追って、読売新聞は同じ九日の夕刊で「野村が後任に有力」とベタ記事で伝えた。一方、毎日新聞は、飛ばし気味の朝日の記事に追随することなく、翌一〇日付朝刊の「放送クラブ」というコラム欄で「NHK経営委員会の〝抵抗〟」として以下の記事を掲載した。

去る三日に死去したNHK永田清会長の放送協会葬は、十日午後一時から築地本願寺で行われるが、経営委員会は、九日から開催（委員八人、俵田明氏欠席）され、後任会長の人選を行っている。NHK定款第二十一条によると「会長は、経営委員会が任命する」ことになっているが、開会前から〝政府の意向〟として、国家公安委員の野村秀雄氏に決定したとのニュースが伝えられ、委員会はちょっとひともめ。〝政府の意向〟で決められた前例もあることだしNHKの性格からして、政府や国会にぐあいの悪い人間では困るだろうが「政府任命」のような感じを与えたのがいけなかった。経営委員長の阿部真之助氏、記者会見で「政府が決めるならば、経営委員会なんかいらないじゃないか」とひらきなおった。政府の推薦は〝参考〟にして、委員会独自の考えで選ぶというわけだ。だが、「政府の意向」と、経営委員会の考えが一致することは〝ありえない〟とはいえない」と阿部さんらしい表現もした。「NHKの会長にふさわしい人物は、NHKの現状にくわしく、政府や国会に通りがよく、もちろん国民がなっとくしてくれるような三条件を備えていることだ」ともいう。そんな〝理想の人〟がいるかどうかはともかく、この線にそって候補をあげ、しぼってゆけば、あっちの意向と、こっちの意向がぴったり一致する

確率はたしかにあろうというもの。そうなれば〝政府の意向〟だけで任命されたことにもならないわけだ。それから阿部委員長は「会長は就任を頼まれて、スラスラと乗り出してくるような人、そういうのはどっちかというと好ましくないなァ」と笑った。会長の任期は三年、補欠会長は前任者の残任期間存在という規定があるから、こんどの会長はいちおう一年半あまりの会長になるわけだ。

朝日の独断専行に毎日は一矢を報いてはいるが、歯切れが悪い印象を否めないのは、阿部と朝日の間に何らかの妥協が成立したからではないか──と、想像をかきたてる。例え、そのような想像が的外れであったとしても、NHKの会長人事が政府や新聞界の特定の人々、閉じられた世界で決められていることとは、これらの新聞報道からだけでも了知できる。放送協会の会長選定に絡んで、新聞社は報道しているだけではなく、紛れもなく当事者なのである。NHKの会長人事は、採柄はごく少数の者の手に握られ、実態は法制やその立法趣旨とかけ離れたところで決められているのである。些細なことであっても、この歴史事象を、今に生きる我々も知っておくべきである。

野村秀雄の会長就任を巡る騒動を、評論家・大宅壮一は次のように記している。[23]

最後に、永田清前会長の後任問題では、「会長は経営委員会が任命する」という放送法二十七条[24]の規定を無視し、政府が勝手に野村秀雄氏ときめて発表したため、阿部真之助氏を会長とする経営委員会が大いにむくれ、ぜんぜん未解決のままになっている。一説によると、政府、与党はつぎの国会に、放送法改正案を提出し、これと交換条件で、受信料の値上げを認めるという計画をすすめるという。そうなるとNHKはまたも権力者の手にかえり、言論統制の突破口が開かれるわけだ。NHKが名実ともに〝国民の放送局〟、真に国民のための言論、報道の機関であるならば、受信料は月に百円になっても、百

五十円になっても、決して高いとは思わない。だが、権力者の言葉に金を払うのは、一円だって、まっぴらごめんである。（昭三三・一・一九）

大宅壮一の一文の日付、一九五八（昭和三三）年一月一九日は、野村秀雄の会長就任日の五日後であるが、大宅が「ぜんぜん未解決」としているのはまだ他に混乱の火種が燻っていたことの他に、NHKを巡る諸問題が本質的な解決からほど遠く、法治主義の欠片もなく一部の関係者の間だけで事態が動いていくことを看破し、憤っていたからであろう。

阿部はかつて石井光次郎を高く評価していた。[25] しかし、この期に及び、朝日がトップ人事で放送協会を手中に収めていることを認識するとともに、公共放送への朝日一社の突出した関与を苦々しく思った。必ずしも毎日新聞としてNHKに影響力を行使したいと思ったわけではないにせよ、朝日新聞の独断専行を阻止するのは自分しかない——と阿部は感じた。そのためには、毎日の看板や媒体力を借りることもやぶさかではなかったのであろう。さらに、法を蹂躙するかの如き朝日のやり方に、阿部は自らも毒を以って毒を制すという心境に至ったと思われる。妥協すべきは妥協し、しかし、自らの思いも多少の無理は承知で通そうとしたのである。他日、朝日や石井光次郎らに一矢を報いたいと、阿部は時機を窺っていたのであろう。

阿部は凡そ三年後の一九六〇年一〇月、健康上の問題で辞任した野村の後任として、経営委員長からの横滑りでNHK会長に就いたのである。つまり、任命権者が自らを任命したのである。

3. 石井光次郎が関わった二つのメディアと二つの建築物

石井光次郎は新聞人である。もちろん、石井は職業人生を内務官僚としてスタートさせている。後年、政

治家となり、保守合同に尽力、自らも自由民主党の総裁選に二度出馬している。しかしながら、石井は仕事盛りの三十代から五十代半ばを朝日新聞で過ごしており、自伝においても新聞人、朝日人としての意識の強さはそこかしこに見受けられる。役人を辞めて朝日入りするについては政治記者を希望していたが、関東大震災被災後の東京朝日の復興を営業・業務部門の責任者として担わざるを得ない巡り合わせとなり、そのことも記者連中とは一味も二味も違う愛社精神を石井の中に根付かせることになった。裏方ともいえる立場で、石井は一貫して朝日の屋台骨を支え続けた。その石井が、新聞人として人生を振り返り、最大の仕事は

有楽町(数寄屋橋)の朝日新聞の社屋建設だったとしている。

東京朝日は、一九二三(大正一二)年の関東大震災で、三年前に建てたばかりの滝山町(銀座六丁目)[26]の社屋を全焼させた。崩壊こそ免れたが一帯が火の海となり、朝日は社屋を見切らざるを得なかった。一九二七(昭和二)年三月竣工した有楽町のビルは[27]、震災後の東京朝日の新たな拠点であり、戦後に続く朝日のシンボル的な建築でもあった。震災後、廃墟の首都に、朝日の新社屋建設を担ったのが石井光次郎であった。敷地面積千坪、工費二百五十万円、当時としては重厚な建築物であった。伝統的な様式によらず、新時代の精神を象徴する様式をとり、ほぼ五角形の敷地にそびえる七階の屋上には、地上から百三十尺(四十メートル弱)の鉄塔と、さらにその上に「無電用の鉄柱」[28]がそびえ立ち、六階以上の半円形の窓とあわせて軍艦を連想させるたたずまいである――と、社史は謳っている。

実はこの土地を石井に斡旋したのは読売新聞の正力松太郎だった[29]。正力は、内務省で石井の一年先輩である。高等文官試験の成績がトップクラスではなかったことや東大卒業後のストレートでの入省ではなかったことなどもあり、内務省本省の主流にはなれなかった。しかし、暴動やデモの鎮圧で実績を上げ、警視庁官房主事を務めるなど警察畑では実務家肌の能吏として嘱望されていた。ところが、一九二三(大正一二)年一二月二七日、警務部長在任中に虎ノ門事件が起き、翌年一月懲戒免官となった。役人人生を不本意な形で

終えざるを得なかったが、正力は後藤新平の支援を受けて読売新聞を買収、新聞界に新たな道を求め歩み出した。読売は当時部数五万部と低迷しており、紙面の印刷状態さえも粗悪であった。救いの手を差し伸べたのが先に新聞界に身を投じていた石井光次郎だった。石井は正力の為に朝日新聞の工務部長ら技術職を一ヶ月にもわたり読売に派遣、印刷の改善を手助けした。有楽町の土地斡旋は、苦境に援助を惜しまなかった石井への正力の謝意の表れでもあった。石井は有楽町(数寄屋橋)の社屋建設に絡んで、次のように語っている。[30]

関東大震災の被害は、朝日にとっては、大きいものではあった。然し、考えようでは、大きな焼け太りでもあった。あの滝山町の旧館は全体で四百坪しかなかった。(中略)そして、呉服橋際の六百坪ばかりの土地を大体買うことにした。(中略)初めの話では、該敷地(六百坪)の横に道路を作る計画があり、これは、地所部[31]から、道路として提供することになっていたのである。ところが、この道路は、朝日新聞の自動車の専用道路にするから、それだけの道路敷を朝日で買ってくれというのである。(中略)どうしたものか、と考えこんでいる所へ電話のベルがなってきた。受話器を耳にあてると、正力松太郎君の声である。(中略)「数寄屋橋のところに、非常にいゝ土地がある。どうだ」(中略)坪千円として、千三十何坪全部を買ってくれという。余り高くない。(中略)いろいろ問答いきさつがあったが、結局老社長[32]も納得してくれた。百万円である。坪千円で千坪。三十何坪はおまけになった。[33]滝山町にいる時、新橋駅で人力車にのって朝日と言うと、朝日新聞の前にとまる。上野駅になると、もう朝日を知らない。市中で、車にのって、朝日と言えば、毎日新聞の前につれて行かれる。それほど、滝山町の朝日は知られていなかった。しかし、数寄屋橋は、誰知らぬものもない東京の真中である。それなら、朝日新聞も東京の真中である。東京の真中なら、日本の真中である。朝日は、宣伝価

値百パーセントの地を占めたのである。全くいゝ買物、大きい買物であった。或は、私が朝日に暮らした中で、私の最大の仕事ではなかったか――と、しみじみ思うのである。

誤解を恐れずに言えば、新聞も放送も「ハッタリ商売」である。その新聞社や放送会社の本社屋が何処にあるか分からない――というのであれば、石井の言を俟つまでもなく、今日でもハナシにならない。駆け出し記者時代の渡邉恒雄に、希望の部署に配属されず不遇を託つ心境で有楽町の朝日新聞東京本社の[34]威容を羨望の眼差しで見上げた――というエピソードがある。[35]その建物こそは読売の正力が朝日に紹介した土地に石井が建てた社屋に他ならなかった。当時、読売にはまだ現在地の本社屋はなく、渡邉自身が後日その大命を受け、大手町の国有地取得を産経(フジサンケイグループ)と争うのである。[36]有楽町(数寄屋橋)の社屋は、確かに石井の新聞人としての最大の仕事であったかもしれないが、石井が建設に関わったより以上に瀟洒な建物が、他にある。内幸町の東京放送会館がそれである。ちなみに、東京放送会館は敷地千五百坪、山手線の内側であり、諸官署や仮議事堂との位置関係からも、こちらは一等地中の一等地と言えた。放送協会の演奏所(スタジオ)と事務所が愛宕山の上下に分散していることから、新たな拠点が求められていた時、朝日の利益代表として放送協会理事を務めていた石井が、義父の久原房之介が興した久原商事の所有する内幸町の当該地での建設を、協会の新局舎建設委員の一人として提案、推進している。石井は、東京朝日の社屋以上に豪壮な東京放送会館をNHKの拠点として都心の一等地に建設を領導したのである。

新聞人としての仕事の一つが放送事業への関与だとする、新聞が主、放送が従という思いが、他の新聞人同様、石井の中にもあった。放送人としての仕事は、新聞人としての立場から派生する仕事だと、当初は考えていたのであろう。しかし、昭和の時代が年月を重ねる毎に、そして戦時下において軍靴の足音が強まる

Maneuvers by the Asahi Shimbun to
NHK
Appoint President
Arts and Media volume 10
090

とともに、ラジオ放送の媒体力が新聞を凌駕していく。こうした状況に注意を払いながら、石井は放送の重要性をあらためて意識し、放送への関与のあり方が以降の新聞の発展の鍵を握ると考え、放送協会の内部への朝日の浸透を図っていったと思える。石井は、大正末期から昭和戦前期を通じてただ一人、放送協会の理事であり続けた。石井は、殊更騒ぐことなく、むしろ静かに、しかしながらしっかりと、放送協会内部に朝日の橋頭堡を築いていったのである。その要諦は、人事に他ならなかった。

4．石井光次郎の進路と二人の官僚

石井光次郎は文武両道の人である。「文」の方は、文官高等試験を一九一三（大正二）年に受け、合格者一八〇名の中を第三位の成績で通過し、内務省入りしている。「武」は、体格にも恵まれ、相撲も熟せば、柔道でも秀でていた。神戸高商時代の一九〇八（明治四一）年、当時全国的にも柔道の強豪校として名高い岡山の第六高等学校との対抗戦で、入部一年目の石井が四人抜きをしている。そして、翌年には二年生にして大将を務めている。その僅か数年前、金沢の第四高等学校では正力松太郎も柔道の猛者として鳴らしていた。正力は、第三高等学校との対戦で、相手方を続けざまに倒し、遂には大将を巴投げで仕留め、四高を優勝に導いている。その正力と石井が、一九一三年、一四年と相次いで内務省入りし、ともに警視庁勤めとなる。日本橋堀留署長をしていた正力が本庁にやって来たのを、交通課長になったばかりの石井が見つけ試合を申し込むが、正力は「またこの次に」と、応じなかったという。ともに黒帯で正力は四段、石井は三段であった。[39]

石井は在学中に、神戸高商の恩師で柔道部の部長をもしていた経済学者の津村秀松[40]の伝手で、津村と同郷の和歌山県出身の遞信官僚・下村宏（一八七五〜一九五七）の知己を得る。 東京高商専攻部領事科へ進学し

た石井は、下村の下でアルバイトをする。当時、下村は洋行帰りで、ベルギーにおいて先進的な保険制度を視察していた。持ち帰った保険関係の資料を翻訳するグループの一人が石井だった。我が国で保険制度が成立するにはまだ暫く時間を要したが、研究の成果が後に郵便局の簡易保険、つまり簡保(かんぽ)となるのである[41]。

石井は当初外交官を視野に入れていたが、仲間の影響もあり、在学中に文官高等試験を受け、合格する。法制局長官の岡野敬次郎[42]から免状を受け取ると、「いい成績だ」と声を掛けられた。免状に「三号」とあり、周囲の合格者に「三番」だと言われた。石井は外務省にも未練を残しつつも、結局外交科の試験を受験せず、内務省の面接に臨む。内務省の守備範囲の広さや仕事の多様性に興味を抱いた。内務省の面接試験には十四人が集まった。東京帝大から十人、京都帝大から三人、それ以外は石井一人だけだった。石井は面接では、領事科の学生が何故外交科ではなく行政科を受験し内務省に進もうとするのか――を問われた。

石井は面接官らに向かって、就職相談でこの場に来ているのではないか、内務官僚として採用されるべく受験しており、採ってくれるのかどうか――と、切り返している。堂々とした石井の態度に刮目したのが警視総監の伊沢多喜男(一八六九～一九四九)だった。伊沢は石井に「酒は飲むのか」と訊き、石井は「本来好きではありませんが、鍛錬されているゆえ斗酒敢えて辞せず――です」と答えた。場の空気が変わり、試問が終わる頃には「採用」を告げられる。異例のことだった。石井は、伊沢多喜男の下、警視庁交通課長として役

人人生をスタートさせている。

石井が警視庁勤めの二年目、保安課長に異動して間もない頃、逓信省で為替貯金局長をしていた下村が台湾総督府の民政長官に栄転することになり、石井を秘書官にと懇請してきた。石井は応じて、台湾総督府勤務となる。しかし、石井の勤務の半分以上は内地で、総督府のための法案整備や予算取りで、夏から冬は主に法制局や大蔵省と折衝し、冬から翌春は国会の会期に合わせて東京を離れずに過ごした。五年を経て、当

Namiko Katsura

の下村が役人生活に見切りをつけ、村山龍平の誘いで朝日新聞に移ることになる。下村は朝日に籍を移し、一方、石井は役人としての下村が発する最後の出張辞令で、一九二一(大正一〇)年二人はそれぞれ外遊する。ロンドンで石井と下村は合流し、マルセイユからの日本郵船・箱根丸で翌年五月ともに神戸に戻った。

帰国した石井にはまだ台湾総督府に籍があったが、下村から再び熱心にも朝日入りへの入社を誘われる。石井は元の上司で貴族院議員となった伊沢多喜男に相談した。伊沢は石井に名古屋市の助役の椅子を用意していたが、新聞社の方が面白そうではないか──と、意外にも朝日入りを勧めた。伊沢は内務官僚で元々は警察畑に身を置いていたが、職務経歴から想像されるイメージとは異なり、リベラルな考え方を持っていたという。一九三五(昭和一〇)年二月、天皇機関説を唱えていた美濃部達吉[43]が貴族院で一身上の弁明を行った際、静寂を破って議場に大きな拍手が響いた。人々が音の方向を見遣ると、美濃部演説に拍手を送ったのは伊沢多喜男と小野塚喜平次[44]だった。伊沢は、役人だけが仕事ではあるまい──と、柔軟な考えを石井に示した。

朝日への転身については、石井にも期するところがあり、政治部の記者をステップに政界入りを考えていた。しかし、出社直前になって村山龍平から東京朝日の営業局長での入社を告げられ、石井は村山に、約束が違う──と詰め寄った。もとより、石井は肩書など欲していなかった。肩書を求めるくらいなら最初から役人を続けるまで[45]──との思いがあったところで、それを捨て、政治記者として新たな一歩を踏み出そうとしていたのである。下村や杉村楚人冠[46]が乗り出し、収拾を図る。結局、石井を一年間は経理部長とし、一年後には政治部に戻すことで落ち着いた。騒動の原因については諸説あるが、役人上がりの石井の政治部入りを、面白く思わない気配が東京朝日の古参の記者たちの間にあったとされる。

石井は、東京朝日の業務改善に向けて動いた。経理の近代化や社則の整備、さらには、コネ入社の横行する中、大卒者に対する定期採用試験の実施も図った。一九二三(大正一二)年九月一日、年季明けの一年が過ぎようとする矢先、首都が関東大震災に見舞われる。非常事態に、石井は東京朝日の中心となって奔走

し、復旧を目指した。周囲の声に推されて、その月のうちに営業局長に就く。石井は覚悟を決め、以降業務

営業畑の責任者として、下村宏との二人三脚で朝日の屋台骨を支える存在になってゆく。昭和に時代が移っ

ても、編集の緒方竹虎[47]と営業の石井光次郎のコンビが朝日を牽引した。

一九三六(昭和一一)年、二・二六事件で世情騒然とする中、下村宏に廣田弘毅内閣への入閣話が持ち上が

る。しかし、軍部との調整がつかず、これがご破算となり、下村宏は些か不本意な形で朝日を去っていく。

翌年、貴族院議員に勅選され、さらには大日本体育協会[48]の会長に就いてはいたものの、開催予定の東京五

輪[49]が返上となり、下村は実質的には浪々の日々を過ごしていた。しかし、下村の体育協会会長就任は、毎日

新聞の久富達夫[50]や読売新聞の川本信正[51]との邂逅で、その後の下村の放送における役割に存外大きな影響を与

えた可能性がある。下村宏は一九四三(昭和一八)年五月、放送協会の第三代の会長に就いている。筆者は、

石井の影がそこにはあるように感じている。

5. 石井光次郎と十人のNHK会長

そもそも石井が放送と関りをもつに至ったのは、一九二四(大正一三)年、JOAK東京放送局の設立に

よる。関東大震災の流言飛語による混乱の経験から、国民の中にも情報の正確且つ速やかな伝達が広く希求

されていた。震災を前に、毎日、朝日、新愛知などの新聞社が個別にラジオの実験放送をしていたが、政府

も震災を経て、放送の実施を本格的に検討することとなった。当初、株式会社組織の民間放送も視野に入れ

られていたが、申請者の乱立に、通信大臣・犬養毅の判断で社団法人による立ち上げとすることに決まった。

東京、大阪、名古屋の三地区で開局準備が進められ、東京放送局が一九二五(大正一四)年三月二二日芝浦

の仮施設で産声を上げた。JOAKには新聞社、通信社、電機メーカー、株式取引所等から出資がなされ、

石井光次郎は朝日の利益代表として最初の理事十七人のうちの一人となった。これが、石井と放送の関わりの原点である。

ところが、JOAK東京放送局、JOBK大阪放送局、JOCK名古屋放送局の三局が、一九二六（大正一五）年八月政府の意向で統合されることになった。東京では、JOAKに出資した新聞社が反発を強める。人事問題を巡り怒りが渦巻いた。とりわけ、新聞社出身理事らの反発は大きく、石井光次郎をはじめとする新聞や通信からの理事は、逓信省の政務次官・頼母木桂吉[52]や通信大臣・安達謙藏[53]に猛抗議を続けた。[54]

〈岩原謙三：初代NHK会長〉

この騒動の収拾に尽力したのが放送協会の初代会長となる岩原謙三（一八六三～一九三六）だった。岩原自身、旧法人のJOAK東京放送局の初代理事長でもあった。JOAKは後藤新平を総裁として戴いていたが、後藤は石井光次郎をはじめとする新聞社の理事らが逓信省の独断専行を牽制するため、官僚からの防波堤として担ぎ上げた存在であった。[55]従って、組織運営の実務上のトップはJOAKにおいては岩原であった。岩原は三井物産常務や芝浦製作所社長を歴任した財界の大物で、発言力の強い有力新聞社にも睨みが効き、表面には出なかったが、人事問題など三局統合に絡む混乱を収めた。三局統合が空中分解せずに果たせたのは岩原の力が大きかった——とされる。[56]実は、斯様語っているのは、岩原の後任として放送協会の第二代会長に就く小森七郎（一八七三～一九六二）である。

〈小森七郎：第二代NHK会長〉

三局統合に際して、逓信省から送り込まれた常務理事の中には高等官も含まれていた。[57] 小森七郎もその一

Namiho Kataoka

人で、本部の常務理事となっている。小森の他にも、関東支部の小田部胤康や関西支部の矢野義二郎、それに東海支部の中林賢吾の各常務理事はいずれも文官高等試験の合格組で、逓信省からの人材であった。小森は初代の岩原謙三が在任中に死去したのを受けて、一九三六（昭和一一）年第二代の放送協会会長に座る。小森が岩原の後継となったのは、理事の矢野恒太らの提唱で、当時の逓信大臣・頼母木桂吉の決断だった。[59]

小森就任の直後、空席だった総裁に放送協会は近衛文麿を迎えた。小森と石井は、大正末の放送協会成立以来十八年間にわたり、常務理事から会長、理事としてともに協会を支える立場であったが、あまり親しい関係ではなかったと考えられる。残された小森と石井双方のNHKを巡る回想の中に、お互いが登場することはない。おそらく、統合の経緯からくる反目も含め、二人は肌が合わなかったのであろう。しかし、小森は石井の朝日での相棒とも言える緒方竹虎については、同盟通信の設立に際して、多額の出資をする放送協会側の言い分を受け入れてもらったことを評価している。各新聞社からは一人ずつの役員選任に対しNHKからは五人とすることに、当初各新聞社から反対の意見が続出したところ、朝日新聞の緒方と日本経済新聞の小汀利得が協会側の立場に同意を与えてくれた——と謝意を示している。緒方とは親しくなったと、小森との回路は切断されていなかったということでもあろう。見方を変えれば、仮に難題が持ち上がった場合も、石井は盟友・緒方を介せば、小森との回路は記している。

通信社一元化による社団法人同盟通信の設立は一九三六（昭和一一）年一月一日であるが、翌月に起きる二・二六事件で、ラジオの速報性、発生モノに対する電波媒体の優位性が広く国民にも認知されることになる。これを契機に、徐々にではあるが、放送協会のラジオと新聞各社の媒体力の逆転が進行していくのである。首都の四日間の混乱は如実にラジオの優位を示した。石井は、それを冷静に捉え、新聞社としての朝日の行く末を考えていたと思える。

〈下村宏：第三代NHK会長〉

石井は、前述のように、三局統合に際しては先頭に立って逓信省に抗議した。しかし、役人至上主義とも思える逓信省のやり方を、石井は逆手に取ったのではないかと思える。つまり、元逓信官僚で局長まで務めた下村宏なら、NHKのトップに据えても、少なくとも逓信省サイドからは文句の出るはずもない――。戦前の官僚組織の中に、どれほどの階層意識や序列意識が有るのか無いのか、筆者には想像するしか手がないが、仮にそうした序列意識が作用することがあるとしたら、一八九八（明治三一）年の文官高等試験を、合格者四一人中第三位で通り逓信省に入省した下村宏は、単に逓信省内のみならず官界全体の中でヒエラルキーの相当上位に位置することにな

放送史に関連する文官高等試験行政科合格者とその順位（各年度の上位合格者のみを表記）
＊当資料においては上位合格者の範囲を各年度とも上から凡そ３分の１前後までとした

氏名	年度	合格者数	合格順位	配属先	備考
下村 宏	1898年	41名	第3位	逓信省	NHK会長、情報局総裁 朝日新聞副社長
富安謙次	1910年	130名	第9位	逓信省	電波監理委員会委員長 日本芸術院会員
大橋八郎	1910年	130名	第21位	逓信省	NHK会長、電電公社総裁
正力松太郎	1912年	148名	第51位	内務省	読売新聞社長 日本テレビ放送網社長
石井光次郎	1913年	180名	第3位	内務省	NHK理事、朝日新聞専務 朝日放送社長
高橋雄豺	1915年	136名	第1位	内務省	読売新聞副社長、同主筆
品川主計	1916年	115名	第15位	内務省	読売巨人軍代表

＊この一覧では割愛したが、上記以外にも放送史に関連する合格者は存在する
＊また、参考までに同試験上位合格の高名な学者三名とその順位を挙げておく

氏名	年度	合格者数	合格順位	配属先	備考
美濃部達吉	1897年	54名	第2位	内務省	東京帝大教授
大内兵衛	1912年	148名	第10位	大蔵省	東京帝大教授、法政大総長 NHK理事
田中耕太郎	1914年	173名	第1位	内務省	東京帝大教授、最高裁長官

出典：『日本官僚制総合事典』（秦郁彦、東京大学出版会、2001年）175〜378頁
＊合格順位表記及び備考は筆者（片岡）による

Namiho Kataoka

る。文官高等試験こそは戦前期の官僚制の主軸であり、「勅任官」や「奏任官」などという呼称そのものが、高等官の身分が明治憲法下の天皇大権に裏打ちされた権威の体系に位置している証左だと言える。そうした役人身分の根拠となる試験の成績や順位が、官僚の世界の中で軽んぜられるはずがない――と考えるのが妥当であろう。下村以前に放送協会の会長や常務理事に就いた逓信省出身者の中にも文官高等試験の合格者が数名認められるが、それらの役人と較べても、下村の「序列」は勝るとも劣るものではない。むしろ、群を抜いている。該当する先の数名は、いずれも文官高等試験において下村のように上位一割には入っておらず、三分の一にも届いていない。また、為替貯金局長時代の下村が放った光彩は、広く省内に記憶されていた。60

石井は、台湾総督府勤務時代の法案作りや予算折衝で、官僚組織のツボの押さえ方や人脈も含めた政府内部の力関係を熟知しており、朝日のために、そして些か不遇を託っていた下村のために、知恵を使い、汗をかいたものと思える。三番手、四番手クラスの逓信官僚が会長や常務理事を務めるのなら、入省年次も含め、成績優秀な下村が会長で何の問題もあろうはずがない――と、石井は放送協会を牛耳ろうとする逓信省を逆に値踏みしていたのであろう。石井も、下村も、野には下った身であるが、左様な意味ではともに引け目を感じる必要は一切なかった。官界に独特の呪縛を、石井は逆に利用して、逓信省出身の泰斗・下村宏を放送協会のトップに据えたのではないか。気遣うべき先があるとすれば、軍部くらいであったかもしれない。

この点、坂本慎一は、下村が一九四三年一月のラジオ放送で行った演説が従来とは異なり、下村にしては珍しく戦争を肯定的に捉えた内容で、これが軍部に一定の評価をされ、放送協会会長抜擢の大きな要因になった――としている。61 しかし、戦争肯定のラジオ演説は、下村が会長に就くための阻害要因にはならなかったとしても、ただ一回の演説が積極的に下村を会長の地位に押し上げる主因にはなり得ない。人事は、権威の体系に沿うことと、内輪へのそれなりの根回しが必要なの外向きの口舌で決まるほど単純ではない。

である。その上で、ラジオ演説が潤滑油として作用することはあったかもしれない。

下村宏がNHK会長に就くのは一九四三（昭和一八）年五月だった。通信官僚出身の小森七郎が約六年八ヶ月にわたって務めた後を引き継いだ。ちなみに、年齢は小森が二歳上、逆に入省年次では下村の考えが五年先輩であった。当時、東条英機が内閣を率いていた。無謀な戦争を継続する東条内閣の方針と下村の考えに親和性があるとは思えないが、石井や下村にとっての光明は通信大臣に寺島健[62]、内閣顧問に山下亀三郎[63]が就いていたことかもしれない。寺島は和歌山県出身で、和歌山中学校で下村の後輩に当たる。寺島は海軍軍人の道を歩み中将となる。一九三四年三月に予備役となり、同年一一月山下亀三郎の意向を受け浦賀船渠の社長になっていた。寺島は一九四一年一〇月東条内閣で通信大臣兼鉄道大臣となり、山下は一九四三年三月東条首相の下で内閣顧問に任命されている。石井は杉江潤治をはじめとして神戸高商出身者数名をかつて山下汽船に送り込んでおり、石井本人もいずれ山下汽船に行くのではないかと周囲に思われていた時期がある。石井は山下亀三郎、寺島健に働きかけたのかもしれぬ。いずれにせよ、寺島が所管大臣の時に下村は第三代の放送協会会長に就いており、少なくとも寺島は下村の就任に反対はしていない。下村宏は約二年、その任に就く。日を追って戦況が厳しさを増す中、一九四五年四月、鈴木貫太郎が内閣を率いることとなった。その鈴木内閣の国務大臣兼情報局総裁として、下村宏が入閣する。それにより、下村は放送協会会長を退任することとなるが、下村は後任の会長として真っ先に石井光次郎に就任を打診した。石井は戦局の好転が全く見通せない状況下に朝日新聞社そのものが前途多難であるとし、下村の依頼を固辞した。その上で、下村と石井が相談し、後任会長に元逓信次官の大橋八郎（一八八五〜一九六八）の起用を決めた。[64]

〈大橋八郎∴第四代NHK会長〉

下村には、正月毎に遺言を書く習慣があり、一九四五（昭和二〇）年の遺言には、下村自身に何事かあっ

た場合は、次の放送協会会長を、久富達夫、石井光次郎、大橋八郎から選んで欲しい──と記していたという。65 久富は、東京帝大の工学部造兵科卒業後法学部政治学科に学士入学した変わり種で、大阪毎日新聞に見習いを経て入社している。後に、東京日日の政治部に異動し、政治部長も務めている。一九四〇年八月、久富は東日を退社し、第二次内閣を立ち上げた近衛文麿の招請で内閣情報官に就く。年末には情報局次長となった。四年後、その久富を放送協会に招き入れたのが読売新聞の元記者・川本信正だった。川本はかつて体育協会を担当する運動記者で、下村の面識を得て、放送協会会長就任後の下村からNHKの厚生部長として迎えられていた。川本の声掛けで、久富は欠員となっていた席を埋めるべく専務理事としてNHK入りする。下村とウマが合うのか、その後、国務大臣兼情報局総裁として入閣する下村に従って一九四五年四月、再び情報局次長に就く。川本もまた情報局に転籍し、下村の秘書官となる。つまり、概ねのところ三人揃って、体育協会から放送協会、放送協会から情報局へと活動の場を移したことになる。

戦時下とはいえ、朝日、毎日、読売の三人が出身母体の競合がありながらも連携して、「官」に依拠しつつメディアを領導する様は日本独特と思える。下村は情報局総裁としても久富や川本に頼るところが大きかったのであろう。一説には、玉音放送の事実上の発案者は久富とする見方もある。久富を伴って下村は石井に会い、NHKの会長就任を要請したが、石井は前述のように固辞した。66 久富も随伴させての情報局行きであったことから、下村は残る大橋八郎に会長就任を依頼するしかなかった。既に国際電気通信の社長に就いていた大橋に、下村は三度にわたり懇請したという。ちなみに、久富も石井同様に文武両道で、石井と似た風格の持ち主であった。東京帝大での法科への学士入学は、ラグビーを続けたかったからとの説もある。主将を務めたラグビー以外にも柔道を熟し、講道館から後に八段を贈られている。戦後、久富は体協会長に石井を推すなど、毎日と朝日という社の垣根を超えて二人には互いに気脈を通じるものがあったと思える。67

石井が第四代会長を受けなかったことで、我が国の放送史の中における石井の存在感や印象が、実際に比してトップ人事の外観だけがクローズアップされ、内実のあり様に目が届きにくいからである。一般には、トップ人事の外観だけがクローズアップされ、内実のあり様に目が届きにくいからである。そして、それは単に石井光次郎の欠落しているものではない。より大きな意味は、我が国の代表的新聞の一つである朝日新聞と戦前から占領期にかけて唯一の電波媒体だったNHKに結節した歴史があった事実を、国民の目から見失わせることになっている。大袈裟と思われようが、筆者は我が国の近現代史の大きな欠落の一つだと考えている。

内閣は鈴木貫太郎で、情報局は下村宏で、そしてNHKは大橋八郎で、日本は終戦を迎える。

〈高野岩三郎∴第五代NHK会長〉

大橋の後、NHKの会長に就くのは、従来とは全く異質の人物である。

（一八七一～一九四九）であった。高野は社会統計学者で、大原社会問題研究所の中心人物でもあった。共和主義者を自認する高野岩三郎[68]。

戦後、占領下においてはGHQの意向が全てに優先した。放送協会の中には、NHKが解体されるのではないかとの懸念もあったが、唯一の電波媒体を、GHQとしても占領政策をより円滑に推進する観点からも、単純に解体するわけにはいかなかった。しかし、放送協会の大胆な改革は必要とし、GHQは「顧問委員会」[69]を立ち上げる。当初、馬場恒吾[70]を委員長とし、岩波茂雄[71]、荒畑寒村、宮本百合子、浜田成徳、土方與志ら十九人の委員が選任された。任務のひとつに、新たな放送協会会長候補の選定があった。討議の結果、前大阪帝大教授・小倉金之助[72]、日本育英会会長・田島道治[73]、それに高野岩三郎の三人が候補として選ばれた。

第一候補の小倉は健康問題から就任を断った。次が田島だったが、小倉の辞退で高野を推す者が増え、岩波茂雄が高野に打診した。岩波は個人的には高野を強く推していたが、小倉の次は、会議の結果に従い田島に

打診するのが筋だと主張していた。しかし、次は高野——とする委員会全体の風向きに、高野に要請したの

である。高野が要請を受け入れたため、顧問委員会の推す会長候補として高野が決まった。委員会側と協会

理事らとの協議がなされたが、理事側は「高齢」を理由に反対した。しかし、それは表向きの理由で、実際

は高野が作り出すある種の真空状態を、既存の秩序の中で安定や安泰を願う理事らが忌避したかったものと

思える。[74] 石井光次郎が理事として高野の会長就任に反対したか否かは不明だが、前会長の下村宏は高野を推

していたという。顧問委員会は、その名称が後に「放送委員会」となるなど、法的位置づけも曖昧なところ

があったが、占領下にGHQのお墨付きで物事が進む時代でもあった。「高野」決定への道筋について、も

う一人別の関係者、松前重義[75]の回想を挙げておく。終戦直後、東久邇宮稔彦内閣で通信院総裁を務めた松前

によると、確かに委員会の候補順位は小倉、高野、田島の順であったが、松前は最も共産党色の強い小倉だ

けは避けたく、田島に最初に交渉したが、一喝のもとに断られた——としている。次の候補の高野が快諾し

たので、人事は左様落ち着いた、と記している。[76] 結論は「高野」で同じだが、経過が大きく異なる。GHQ

内部の路線対立も絡む特異な顧問委員会(放送委員会)メンバーの選定により生じた混乱とも思えるが、も

とより、いったい誰が、如何なる権限あるいは法的根拠で、どういう手順をもって、物事を決めていくの

か、全く判然としない。占領初期においては、GHQ自体も体制整備が「現在進行形」であり、組織が完成

されていたわけではない。二重統治のような状況も散見されたようだが、本稿ではこれ以上論及はしない。

一九四六(昭和二一)年四月二六日、高野岩三郎はNHK会長に就任するが、これに先んじて高野の会長

就任が確定的になると、石井や下村宏は補佐役兼監視役を自陣から送り込もうと画策する。高野とも息が合

い、尚且つ朝日の息のかかった人材として、古垣鐵郎(一九〇〇〜一九八七)に白羽の矢を立てた。[77] 古垣は、

リヨン大学で博士号を得た秀才ではあったが、朝日の中では決して本流を歩んだ人物ではない。朝日での最

終の肩書も局長同等の調査研究室長で、役員にはなっていない。古垣は、NHKに送り込まれる直前に、貴

Namiho Kataoka

族院議員に勅選されている。古垣は放送協会に入り、高野を戴きながら、要路を押さえていく。高野は学究の人であったが、会長としてその職に献身することを喜んでいたという。ラジオが民衆と近い媒体だと感じていたのである。また、ラジオに民衆の生活や文化を向上させる様々な可能性をも予感していた。高野は会長に就くと、放送に関する多様な調査・研究を進めるために放送文化研究所をつくり、自ら所長になっている。高野の夫人はミュンヘン大学留学中に知り合ったドイツ人女性である。ともに学究肌で国際派の高野と古垣は、思想や思惑に隔たりがあったとしても、それなりに協調できたのであろう。

高野岩三郎は従前とは異質なNHK会長ではあったが、石井光次郎や下村宏とそれぞれ面識があり、それに警視総監をも務めていた伊沢多喜男とも存外深い交友があったという。戦後、公職追放となった伊沢の追放解除のために、高野は田中清次郎ら[79]とともに力を尽くしている。また、酒好きの高野は、国勢調査事務に関連して視察に訪れた台湾で、当時民政長官の下村や秘書官だった石井とも一晩痛飲したという。[80]

高野は会長就任時、七十六歳であった。高齢の高野を悩ませたのが、当時NHKに起きた放送ストである。日本放送協会従業員組合が一九四六年九月三〇日、一〇月五日からのゼネストを決行する旨、通告してきた。高野は、その経歴からも労働者寄りの考えを持ってはいたが、急進的な活動家に率いられた政治性を帯びたストの継続に、心身をすり減らす日々を過ごすことになる。一〇月に入り組合との話し合いが決裂、スト突入となる。通信省が施設を接収し、八日から国家管理の放送となった。ストは長期化するが、組合内部の統制が次第に乱れ、一〇月二五日ストが終結した。全国のラジオ放送が再開され、国家管理の放送がようやく解除となった。高野はNHK会長を続けるが、次第に健康を損ない、在任のまま一九四九（昭和二四）年四月五日心臓麻痺で永眠する。七十九歳であった。

〈古垣鐵郎‥第六代NHK会長〉

高垣岩三郎の後を古垣鐵郎が引き継ぐが、前述したように、高野の会長就任に伴って古垣はNHK入りし

ている。嘱託の身分でNHK入りした古垣は、間もなく専務理事に引き上げられ、実権を握っていた。占領

下であったが、電波三法はまだ成立していない端境期ともいうべき微妙な時期だった。例え表面上だけで

あってもGHQと協調し、日本政府に盾突かず、組合や遞信官僚を含め協会内部の様々な利害関係者を懐柔

する業が必要であった。石井は一九四七年五月から一九五〇年十一月まで公職追放となっていた。従って、一九四九年の春、石井も下村も

年十二月A級戦犯容疑に問われ、翌年には公職追放となっていた。従って、一九四九年の春、石井も下村も

雌伏の時期であったが、協会への影響力は保持していた。築地本願寺での高野の葬儀を終え、古垣は会長の

座を引き継ぐことができたのである。あらためて、高野から古垣への流れを振り返れば、高野の会長就任と

古垣の放送協会入りはセットであった。より、正確を期すなら、セットにすべく石井や下村の力が働いたの

である。高野の会長就任が確定的となった段階で間髪入れず、古垣のNHKへの送り込みが画策され、朝日

の命脈は古垣を介して、石井光次郎と下村宏によって守られたといえる。[81]

古垣の会長在任中に、NHKにとって大きな出来事が二つある。一つは電波三法が成立、施行され、従来

の無線電信法に変わり放送法によってNHKが規律されることになったことである。これにより、NHKは

社団法人から特殊法人に衣を替え、再出発する。財産の移行などの法的手続きはあったが、現実には昨日と

今日でほとんど何もかわることなく、組織を事実上連続させている。古垣も旧法人の会長から新法人の会長

へ、何らの痛痒もなく、名刺を新たにしただけである。電波三法の成立の意味は、もちろん小さくはない

が、肝というべき部分は、実は放送法というより、電波監理委員会設置法であったと言える。もう一つは、

その電波監理委員会設置法に由来する出来事である。電波監理委員会により、民間放送ラジオの開局が果た

されたが、それに止まらずテレビ免許を認めている。テレビの予備免許を付与されたのはただ一局で、NH

Kではなく民間放送のNTV日本テレビ放送網だった。柴田秀利[82]と正力松太郎の力業であった。ラジオは、一九五一年九月一日名古屋のCBC中部日本放送と大阪のNJB新日本放送（現MBS毎日放送）が初の民間放送としてスタートしていたが、当時、民放ラジオさえその先行きが危ぶまれていた。NHKは、CBCとNJBを開局後半年か一年で挫折するものと踏んでいた。従って、民放テレビ構想は破天荒で、NHKもテレビ放送具体化の計画は抱けなかった。ところが、柴田と正力はこうした常識の包囲網を押し返し、米国側関係者の協力を取り付け、電波監理委員会に免許を申請する。この動きに、NHKやラジオ東京、文化放送協会などの民放ラジオ各社もテレビ免許申請に参入する。NHKの焦燥感はさらに深まることになる。柴田秀利の回想によると、電波監理委員会を舞台にNTV側に対して妨害をしたのは朝日出身の衆議院議員・橋本登美三郎[84]だという。

橋本の行動は、NHKの立場とリンクするものだった。戦前戦後を通じて三十年を超える歴史をもち、つい先日までは唯一の放送事業者だったNHKが、新参のNTVにテレビ免許で先を越されることは、以降のNHKの事業運営に赤信号が点滅したに等しかった。この時、NHK会長に就いていたのが古垣鐵郎であった。電波監理委員会はNTVにテレビ予備免許付与を決定したその日、廃止されてしまう。講和条約の発効を見据え、吉田茂内閣は占領末期から独立行政委員会組織の電波監理委員会の解体を画策していた。独立委員会の決定に内閣が責任を持てない――というのが表向きの理由であったが、官僚組織からすれば自らの権益が限定的になるこうした独任制の委員会は望ましい存在ではなかった。難産だった電波三法の要の法律ともいえる電波監理委員会設置法は主権回復とともに、いとも簡単に消滅してしまうのである。後継の組織として、電波監理審議会が立ち上げられるが、法律上電波免許の付与権限は所管の大臣に戻ることになった。しかし、注意すべきは、法制とは別に、実態としては電波監理審議会にかなりの力が残存していた。実際、準司法的権限は条文上も同審議会に残っていた。この電波監理審議会の初代の委員長が、朝日出

身の野村秀雄であった。放送免許の付与権限は法律上大臣の手にあったが、実際は野村のもとに連日の電話や電報があり、所管の大臣ではなく、野村が免許申請や付与を巡っての個別の陳情や反対工作に頭を悩ますことになる。そして、課せられた最大の使命はNHKへのテレビ免許にゴーサインを出すことであった。野村の尽力で一九五二年十二月二十六日、NHKはテレビの予備免許を獲得する。

〈永田清：第七代NHK会長〉

　古垣鐵郎は、結局七年余にわたり放送協会会長を続け、一九五六年六月に退く。後を継いだのが、永田清だった。　永田は、日本ゴムや日新製糖の社長を務める財界人であったが、本来は財政学を講じる学者で、既述したように戦前には慶應義塾や東大で教壇に立っていた。学者の永田を財界へ引っ張り出したのは石橋正二郎、さらにその永田を特段何の所縁もない放送協会の会長に誘い出したのは石井光次郎ではないかと、筆者は考えている。石井の日記に永田の名前が登場する程度には旧知の関係ではあった。石井、石橋、永田は、再三記述したよう、福岡県久留米市出身の同郷であり、石井と石橋は久留米商業の同窓で、それ以来の親友である。学者の永田が、日本ゴムの経営者になるのは石橋からの働きかけをおいて外あり得ず、突如として放送協会の会長に擬せられるのは石井によってしかあり得ない。なお、石井と石橋の関係は、石井の長男と石橋の四女が結婚し、両家は親戚となっている。さらに言えば、石井光次郎は保守合同以前の自由党で鳩山系と目されたが、石橋と鳩山の関係があったことゆえかもしれない。[85]

　永田は、前述したよう、在任一年半に満たず、任期中に亡くなっている。若い永田の急死は、石井や朝日新聞にとっては想定外だった。野村秀雄を強引に第八代会長として送り込み、急場を凌いだ。永田の急逝が石井には誤算ではあったが、古垣と野村の間に永田が位置したことで、朝日出身の会長の連続が結果的にせよ避けられ、NHKと朝日の密接な関係が、一般国民からは見えづらいものとなった。そういう意味では、

急死は不測ながらも、古垣退任後の永田の就任──は練られた案とも言えよう。

〈野村秀雄：第八代NHK会長〉

野村秀雄は戦前期の朝日を代表する政治記者であった。夜討ち朝駆けスタイルの取材は野村が朝日新聞に定着させたとされている。戦争が終わり間もない頃、野村は一時、朝日の代表取締役になっている。戦後、各新聞社とも戦争責任の問題が持ち上がる。朝日でも、社主家、経営陣、従業員の間に亀裂が生じ、収拾が難しい事態となった。その上に、朝日はGHQによる新聞発行停止処分なども重なり、社内が浮足立っていた。結局、一九四五年一一月五日の臨時株主総会で、野村秀雄、杉江潤治、新田宇一郎の三人の取締役を残し、社長以下従来の十一人の役員が辞任、社長の村山長挙と会長の上野精一はともに「社主」となり、会社経営の一線から退いた。この時、石井光次郎も退任している。

沸騰した社内を鎮静化させ、次の一歩を踏み出せるようにするのが野村ら三人の取締役の役割だった。かつて、東京朝日に入ったばかりの石井が最初に手を付けるが経理面での近代化であったが、石井の要請で毎週末上京し実際に業務改革を助けたのが杉江潤治だった。杉江は神戸高商の後輩で、石井がかつて山下汽船に職を斡旋した経理のエキスパートだった。また、新田宇一郎は神戸高商教授だった津村秀松が門下生として久原商事に送り込んだ一人で、リョン支店長だった。第一次世界大戦後に起きた戦後恐慌[87]の影響で、久原商事が経営難となった事態に、石井が久原商事から朝日へ引き入れた支店長クラス三人のうちの一人だった。野村、杉江、新田の三人の取締役の中から、野村が代表取締役となって混乱収拾の先頭に立つ。そのような経験のある野村が、先に示したように、電波監理委員会の後を受けた電波監理審議会の会長として、再び損な役回りを担った。「新聞」と「放送」で火中の栗を二度まで拾った野村には、石井光次郎をはじめ朝日の大物OBからどのように

野村以外の取締役・杉江潤治と新田宇一郎はいずれも神戸高商出身者で、二人とも石井が朝日に引き入れた人材であった。

頼まれても、この上「放送」に関わりたいという思いは全くなかった。既に引き受けている各種の委員会や審議会の仕事をこなすだけで精一杯という気持ちだった。しかし、朝日新聞の「新聞辞令」が出て、NHK会長を引き受けるハメになる。

野村にとっては厭々の就任ではあったが、一方、同じ言論界の重鎮・阿部眞之助はNHK経営委員長の面子をつぶされたと感じた。つぶされたのは阿部の体面だけではなく、法治も踏みにじられたのである。NHKの会長は、政府や朝日新聞が決めるのではなく、NHK経営委員会が決めるというのが法の示すところであった。

野村の会長就任も田中の強引な押しの力であった――と記している。しかし、筆者は、それは一面の真実で、歴史的経緯も踏まえ、背後から大きく舞台回ししていたのは石井光次郎だと考える。また、数多の「角栄本」によれば、その力の源泉の一つが電波利権だとも言われている。そのことに特段の異存はないが、野村のNHK会長就任については、石井の台本、手引きによるものと思量される。戦後からの経緯のみで事が動いているのではなく、大正末期から歴史が積みあがって野村の会長就任も田中の強引な押しの力であった――と記している。[88]しかし、筆者は、それは一面の真実で、野村の伝記本は、阿部が憤慨したのは田中角栄郵政相の強引な態度で、野村の会長就任も田中の強引な押しの力であった。野村の伝記本は、阿部が憤慨したのは田中角栄郵政相の強引な態度

いているのではなく、奥行が違うのである。すでに田中はテレビの大量免許付与で電波の利権としての側面を十分に理解していたが、こうした事態を観察する中で、「放送」の意味をより深く捕捉し、これ以降において自らのさらなる力の源泉に変えていったのではないか。[89]つまり、田中と石井で

景の一つには、伝記そのものが、朝日での政治記者経験もある有竹修二によって書かれ、朝日新聞や放送協会の重鎮によって刊行されているからである。刊行會の十八人世話人の大半が朝日かNHKの関係者で野村の伝記本が、先の書き方になっている背景の一つには、伝記そのものが、朝日での政治記者経験もある有竹修二によって書かれ、朝日新聞や放送協会の関係者で

ある。ちなみに、朝日の関係者が七名、NHKの関係者が六名で、二名が双方に関係している。よって、十八人中十一人がいずれかの関係者か双方の関係者ということになる。世俗的な野心とは縁遠い野村であったが、野村の淡白な思いとは別に、伝記本の色合いはなかなか濃いものがある。野村は、難視聴解消などに力

を尽くすが、健康を損ね一九六〇年一〇月経営委員会に辞表を提出する。これが受理されて、後任には阿部眞之助が経営委員長から横滑りした。野村自身は、当時専務理事を務めていた前田義徳へ引き継ぎ、若返りによる人事の刷新を図りたい考えであったとされるが、朝日新聞出身者の連続に世間の批判が集まるような事態は避けざるを得なかった。阿部の横滑り人事と朝日出身者の一休みが、妙なところで、毎日新聞出身の阿部と朝日新聞の利害を一致させることとなった。阿部や石井にとっては奇妙にして絶妙のバランスではあったが、放送法の立法趣旨は、毎日・朝日両新聞社の重鎮たちによって、見事に破られている。

〈阿部眞之助：第九代NHK会長〉

阿部は、斯くて日本放送協会の経営委員長から会長に、中一日で、変身してしまうのである。就任の心構えを問われたり、挨拶を求められたりしても、記者時代や評論家時代のような、歯切れのいい言葉は出にくかったことであろう。それが前掲の一文に示されている。阿部は、健康を害して退任した野村秀雄より年長であった。在任中の一九六四年七月死去する。三年九ヶ月、その任にあったことになる。この阿部の存在が、NHK会長に朝日出身者の連続するという印象を希薄化する作用となっている。

〈前田義徳：第一〇代NHK会長〉

阿部眞之助の死去を受けて、前田義徳（一九〇六～一九八三）が一九六四年七月一七日会長に就任する。朝日出身のNHK会長ではある。前田については在任期間も長く、これまで述べてきた歴代会長の中では最も現在に近い地点にいる人物であるが、本人の著述は存外少ない。前田の朝日新聞における経歴をみると、外形的には古垣に似ている。前田は、東京外語学校（現東京外国語大学）イタリア語科を卒業後、ローマ大学法科に留学し、一九三六（昭和一一）年朝日のローマ支局に採用され、外報畑を歩む。戦後は大阪本社の

外報部長となったが、一九四七年に退社する。前田は、摂津酒造をスポンサーとする出版社・「国際出版」の

社長におさまる。酒造メーカーの出資する出版社だけに会社には清酒のみならず各国の銘酒が揃えられ、夕

刻ともなると学者や文化人が集まり、文化サロンのような雰囲気で華やいだという。社員の給与も世間相場

の三倍の高待遇であった。社員の中には、古垣鐵郎の長男も在籍していたという。しかし、高踏的な書籍出

版が中心で、次第に経営は悪化する。前田は会社経営を諦め、一九五〇年四月、会社を「日本国際出版」と

いう新社にして、一カ月後東京に橋本登美三郎を訪ねる。橋本は、朝日新聞東亜部時代の前田の上司で、N

HKの解説委員になれるよう依頼をする。当時、前田の朝日欧米部時代の上司の古垣が会長であったが、古

垣にはかつて散々世話になっていたという思いがあり、情に厚いと定評の橋本を頼った。橋本は、前年の総

選挙で衆議院議員に当選していた。前田は、NHKの解説委員となり、既にその職にあった柴田秀利らと同

業となる。時を経て、古垣の退任に伴い、前田は辞表を認めるが、後任の永田清から慰留される。古垣も永

田も石井人脈と考えれば、慰留は当然とも言える。前田は、永田の外遊に同行するなど永田の覚えめでた

く、理事に昇任する。その永田の急逝で野村が会長としてNHK入りするが、今度は野村の相談相手とな

り、前田はNHKという組織内で主流を成す。野村の下で専務理事に就き、技術系の副会長・溝上鈺を間に

挟むものの、実質的にはNHKのナンバーツーとなっていた。さらに、毎日出身の第九代会長・阿部眞之助

の下でも、副会長に昇任する。阿部の会長就任は言わば朝日との妥協の産物であり、阿部は朝日や政権との

微妙なバランスの上に会長職を張っていた。前田は、幸運にも、古垣、永田、野村、阿部の各会長を上手く

戴きながら、自らも駒を進めて行ったのである。これも、また能力である。阿部の死去後、前田は結局九年

間にわたって会長の座にあった。前田は、「長期政権」の中で力を蓄え、結果的に徐々に朝日との関係が風

化してゆく。一つには、朝日新聞自体が社主家と経営陣の間で関係が拗れていた。美土路昌一が社長となり

収拾を図るが、時間ばかりが経過した。石井は衆議院議長となり身動きがとりやすい立場ではなかったが、

高齢を押して社主家との調整に精力を費やすことになったのではないか。村山家の意向を汲み取り、尚且つ朝日の経営陣の方針をも理解できる大物OBは次第に限られてきたからである。そして、朝日の内紛は、外部への力を削ぐことになったと思える。また、前田義徳自身も朝日人ではあったが、元来石井の要請でNHK入りしたわけではなかった。朝日出身であることを昇任に上手く利用したであろうが、半面、前田は実力で伸し上がったのである。NHK会長として、新聞から、そして朝日からの離陸を計っていたのであろう。

時代は一九七〇年代となりテレビ全盛期を迎えていた。新聞界は、テレビが押し上げるメディア界全体の活況に随伴する形で、部数も広告費も伸びてはいたが、新聞そのものがテレビの後景に霞みつつあることは、隠しようもなかった。それを象徴したのが、一九七二年二月の浅間山荘事件であり、同年六月の佐藤栄作の首相退陣会見だった。テレビと新聞の逆転は、ある意味、石井の予見通りであった。朝日による、NHKへの影響力は、前田の会長時代に一気に落ちてゆく。潮目が変わったのである。石井光次郎が立ち会った芝浦のラジオ第一声から、半世紀近い時間が経過していた。

6. NHKと朝日新聞と我々の今

何を以って締め括りとするか、あれこれ思いを巡らせたが、七十年前の一九五〇年一月三〇日の朝日新聞の社説を提示して、本稿を閉じたい。

わが国の放送は二十数年来、日本放送協会の独占事業にまかせられ、その間、組織の官僚化、独占による独善、プログラムの貧困などを批判されながらも、時の権力と結ばれて、放送内容の検閲、軍部による言論圧迫など、"国民の耳"は少なからず不自由な目にあわされてきた。のみならず、戦後にお

ては一時敗戦の混乱と自由のはきちがいから、好ましからぬ放送をきかされてきたのも、忘れられない思い出であろう。

どこか他人事のように聞こえるのは、筆者だけであろうか。少し目を凝らせば見えるものを、見てこなかったことの反省を、あらためて自らに問い直すことから、新たな時代のメディア・リテラシー獲得への第一歩としたい。既に、時代はテレビからネット全盛に移行し、展望が開けないテレビや先行きがさらに暗い新聞に、メディアとしてそれなりの実績があるという理由で信頼性を担わせようとする議論もある。テレビや新聞にそのような期待を抱くのは自由だが、先ずは真摯に歴史を振り返るべきであろう。そのためにも、この七十年間で、何か前進があったのか、もう一度考えてみたい。

注

1 日本放送協会がNHKという略称を使用し始めたのは一九四六年からとされるが、それ以前にも使用例があるという。また、定款で定めたのは一九五九年である。本稿では、煩瑣を避けるため、時期を問わずNHKと表記する。また、放送協会と記す場合もある。

2 上田良一（一九四九〜）は三菱商事の副社長を経て、二〇一三年六月NHK経営委員に任命された。唯一の常勤委員で、同年七月からは監査委員も兼務し、監査委員長となる。二〇一六年一二月の経営委員会で指名され、翌年一月籾井勝人会長に替わり、第二二代のNHK会長に就いた。しかし、再任されず二〇二〇年一月退任、後任はみずほフィナンシャルグループの前田晃伸元社長。

3 「経営委員会が会長を厳重注意する」ことは過去にもあった。一九九一年七月九日、NHK経営委は同年四月の衆議院逓信委員会での答弁が虚偽であったとして、当時の島桂次会長を厳重注意した。海外出張中の行動に関して虚偽答弁なされたもので、島は七月一五日に辞意を表明、翌日付で退任した。

4 一九五〇年五月二日公布、六月一日施行の電波法、放送法、電波監理委員会設置法を電波三法という。放送事業者は、それまでの無線電信法に替わり、三法によって規律されることになったが、電波監理委員会設置法は一九五二年七月三一日に廃止された。

5 「公共放送」という文言は法律（放送法）の条文にはない。NHKが自らを呼称している用語。

6 「Arts and Media」vol.09（大阪大学大学院文学研究科文化動態論専攻アート・メディア論研究室、二〇一九年）一一〇〜一

二七頁

7 第十八回オリンピック競技大会。戦後の日本の復活ぶりを世界に示す大会となった。

8 『毎日』の3世紀 上巻)『毎日新聞130年史刊行委員会、毎日新聞社、二〇〇二年)五六七～五七〇頁、八一一頁、『毎日新聞百年史』(毎日新聞百年史刊行委員会、毎日新聞社、一九七二年)一三九～一四〇頁

9 大宅壮一(一九〇〇～一九七〇)はジャーナリスト、評論家。テレビの登場に「一億総白痴化」を懸念し、警鐘を鳴らした。

10 『毎日新聞百年史』(前掲書)一四〇頁、二〇二頁

11 矢野一郎(一八九九～一九九五)は第一生命社長から同会長。

12 『阿部眞之助選集』(大宅壮一、木村毅他編、毎日新聞社、一九六四)二五五頁

13 久留米市はブリヂストン創業の地であり、他にムーンスターも本社を置く。

14 日本ゴムは、永田清が社長に就く前年の一九四七年に、本社を久留米市から東京・港区に移している。

15 筆者(片岡)が憲政資料室で直接確認している。

16 ブリヂストンは日本のタイヤメーカー。現在は東京・中央区に本社を置くが、元々は福岡県久留米市に発祥した日本足袋を源流とする。石橋正二郎が創業者である。

17 石橋正二郎(一八八九～一九七六)は福岡県久留米市出身の実業家で、ブリヂストンの創業者。仕立業であった家業から機械化による足袋製造に転じ、一九一八年日本足袋株式会社を設立する。ゴム底の地下足袋を考案し、ゴム工業や自動車工業に乗り出し、石橋財閥を一代で築き上げた。

18 石橋正二郎と石井光次郎は同郷同窓で生涯を通じて親友であった。また、後に石橋の四女が石井の長男と結婚し、親戚関係ともなっていた。

19 『野村秀雄』(有竹修二、野村秀雄傳記刊行會、一九六七)二五五頁

20 野村の電波審議会会長時代は、テレビ免許の申請もあったが、多くは全国各地の民間放送会社からのラジオ免許の申請であった。

21 美土路昌一(一八八六～一九七三)は一九〇八年東京朝日に入社、編集局長、取締役、常務取締役を経て一九四〇年編集総長となるも、社主家の村山家との対立から第一線を退き顧問に。戦後日本ヘリコプター輸送を立ち上げ、ANA全日本空輸の初代社長に。一九六四年朝日新聞社社長に就いた。

22 伊豆富人(一八八八～一九七八)は熊本県八代市出身。九州日日新聞を経て一九一七年東京朝日に入社。朝日退社後、安達謙藏通信大臣の秘書官を経て衆議院議員を四期。一九五一年熊本日日新聞社長に。

23 『大宅壮一全集 第十巻』(大宅壮一、蒼洋社、一九八一)二〇二～二〇三頁

24 当時の放送法による。現行の放送法では第五二条にその規定がある。放送法は何度も改正されているが、近年では二〇一〇年に全面的に改正され、その後も逐次改正を重ねている。

25 『現代日本人物論』(阿部眞之助、河出書房、一九五二)五四～五五頁

26 所在地は当時の表記で京橋区滝山町。現在の銀座六丁目。

27 所在地は当時の表記で麹町区有楽町三丁目一番地

28 『朝日新聞社史 大正・昭和戦前編』(朝日新聞百年史編修委員会、朝日新聞社、一九九一年)二八六頁

29　正力松太郎（一八八五～一九六九）は内務官僚として警察畑を歩むが、虎ノ門事件により懲戒免官。後藤新平の支援で読売新聞の経営権を手に入れ、約二十年で首都圏最大部数の百六十万部に躍進させた。戦後は、柴田秀利との二人三脚でテレビ放送開始に尽力、NTV日本テレビ放送網を開局させた。

30　『五十人の新聞人』（杉山栄一郎編、電通、一九五五）二三二～二四三頁。

31　三菱の地所部、現在の三菱地所。

32　村山龍平のこと。

33　『朝日新聞社史 大正・昭和戦前編』（前掲書）には「九百九十八・四坪」とある。土地台帳等と実測値の誤差か。同書二八五頁。

34　渡邉恒雄（一九二六～）は読売新聞グループ本社代表取締役主筆。

35　『渡邉恒雄 メディアと権力』（魚住昭、講談社、二〇〇〇）

36　『渡邉恒雄 メディアと権力』（前掲書）によれば、当該国有地は旧大蔵省関東財務局・国有財産局の跡地で、千八百五十坪あり、読売は三十八億六千五百万円で購入した――という。

37　「高文」あるいは「高等文官試験」と呼称されるが、正式には「高等文官試験総合職試験」と呼称されるが、正式には「高等文官試験」と呼称されるが、正式には成績順に合格者氏名が発表された。それ以降は五十音順の発表となったが、首席合格者だけは名簿の筆頭に氏名が掲載されている。現在の国家公務員試験総合職試験に相当。

38　『神戸大学柔道部回顧録 戦後編』（神戸大学柔道部回顧録編集委員会、神戸大学柔道部、二〇〇三）三頁

39　『神戸大学柔道部回顧録 戦前・戦中編』（同前、一九八五）

40　津村秀松（一八七六～一九三九）は和歌山県出身で、東京高商卒業後ドイツ留学を経て神戸高商教授となる。久原房之介や久原商事に見込まれ実業界に移り、大阪鐵工所（日立造船の前身）や久原商事の経営に参画。

41　日本における保険制度は一八七五（明治八）年、前島密による郵便貯金の導入と同時に郵便保険として構想されたが、死亡生存に関する統計資料等もなかったことから断念された。その後も一八九七（明治三〇）年、保険制度の構築が浮上したが、農商務省が所管を主張し、権益の衝突により挫折。ベルギー留学で得た下村宏のプランを平田東助が支援、その後旧吉平吉や牧野宝一の尽力により通信省の下で簡易保険として一九一六に実現。構想の端緒から四十年を要した。これが今日のかんぽ生命の起源。

42　岡野敬次郎（一八六八～一九二五）は東京帝大の商法学者であったが、法制局長官にも就いた。中央大学学長、司法大臣、文部大臣、農商務大臣、枢密院副議長をも務めた。帝国学士院長にも就いた。

43　美濃部達吉（一八七三～一九四八）は東京帝大卒業後内務省に勤務する。欧州留学から帰国後に東京高商、東京帝大で憲法や法制史などを担当。明治憲法下で統治権は国家にあり、天皇はその最高機関として内閣等の輔弼を得て統治権を行使する旨の天皇機関説を唱えた。学界を二分し、軍国主義者からの批判を招くこととなる。

44　小野塚喜平次（一八七一～一九四四）は我が国の政治学の草分けで、一九二八年東京帝大総長に就く。

45　『高野岩三郎伝』（大島清、岩波書店、一九六八年）四二四～四二五頁

六二頁

46　杉村楚人冠（一八七二～一九四五）は下村宏と同郷の和歌山県出身の新聞記者。朝日新聞に調査部を創設した他、アサヒグラフの創刊をも推進するなど朝日の事業範囲の拡大に尽くした。

47　緒方竹虎（一八八八～一九五六）は戦前の朝日新聞の主筆・副社長。戦中及び終戦直後、情報局総裁を務めた。吉田茂内閣で官房長官、副総理に。

48　IOC委員となった講道館柔道の嘉納治五郎が一九一一年に設立、戦後、日本体育協会（体協）に改称、さらには二〇一八年に日本スポーツ協会と名称を変更している。

49　一九四〇年に東京での第十二回夏季オリンピックが予定されていたが、大陸における戦火拡大で開催二年前に返上。

50　久富達夫（一八九八～一九六八）は大毎のアフリカ特派員などを経て東京日日に移り、一九三六年東日の政治部長となる。編集総務に就くが、一九四〇年退社し、情報局次長に。下村宏の下で一九四四年NHK専務理事となるが、翌年下村の入閣に随伴して再び情報局次長に。郷誠之助は伯父に当たる。

51　川本信正（一九〇七～一九九六）は読売新聞の運動部記者。戦後はスポーツ評論家に。戦前に「オリムピック」と表記されたオリンピックを、新聞見出しや記事用に「五輪」と略称したのは川本である。戦前の情報局で秘書官として下村宏を支えた。

52　頼母木桂吉（一八六七～一九四〇）は通信政務次官、通信大臣を務めた政治家。報知新聞社長にも就く。

53　安達謙藏（一八六四～一九四八）は外地での新聞発行の後、政界に進出、通信大臣、内務大臣を務めた。

54　『朝日新聞社史 大正・昭和戦前編』（前掲書）二六六頁、『日本放送史上巻』（日本放送協会放送史編修室、日本放送出版協

55　『昭和放送史』（日本放送出版協会、一九九〇）二〇頁

56　『通信史話 上』（通信外史刊行会、電気通信協会、一九六一）四九六～四九七頁

57　文官高等試験に合格し、官吏となった者。今日で言う「キャリア組」。

58　矢野恒太（一八六六～一九五一）は医師から農商務省保険課長となり、第一生命を創立した。

59　『通信史話 上』（前掲書）五一二頁

60　『通信史話 下』（通信外史刊行会、一九六二）六五四～六五五頁

61　『玉音放送をプロデュースした男―下村宏』（坂本慎一、PHP研究所、二〇一〇）一九五～二〇四頁

62　寺島健（一八八二～一九七二）は和歌山県出身、海軍中将。和歌山中学から海軍兵学校、海軍大学校を経て、軍令部参謀となる。フランス駐在などの後、軍務局長。東条内閣で通信大臣兼鉄道大臣に就く。

63　山下亀三郎（一八六七～一九四四）は山下汽船、浦賀船渠を創業。東条内閣で内閣顧問。

64　『思い出の記 II』（石井光次郎、石井公一郎、一九七六）二八〇頁

65　『大橋八郎』（有竹修二、故大橋八郎氏記念事業委員会、一九七〇）三〇五～三〇六頁

66　『久富達夫』（久富達夫追想録編集委員会、久富達夫追想録刊行会、一九六九）五一～五三頁

67　久富の追想録の題字は石井の筆による。

68　大原社会問題研究所は倉敷紡績の経営者・大原孫三郎によ

Namiho Kataoka

り一九一九年設立された社会科学分野の研究機関。高野岩三郎を所長として、森戸辰男、大内兵衛らが参集。一九三七年大阪から東京に移転した。

69 顧問委員会は戦後NHK改革のためGHQが作った委員会で、後に放送委員会と呼称される。委員長は後に馬場恒吾から浜田成徳に替わっている。占領初期だったこともあり、法的な位置づけが判然とせず、委員も十九人、十七人の二説がある。

70 馬場恒吾（一八七五～一九五六）は戦前のジャパンタイムズ編集長。国民新聞編集局長なども務め、戦後は、戦犯容疑で巣鴨プリズンに送られた正力松太郎の後を受けて、読売新聞社長に。

71 岩波茂雄（一八八一～一九四六）は岩波書店の創業者。昭和期に入り、岩波文庫を刊行する。

72 小倉金之助（一八八五～一九六二）は、数学者で仏留学から帰国後一九二三年大阪医科大学予科教授。

73 田島道治（一八八五～一九六八）は一九一一年文官高等試験合格後銀行勤務を経て鉄道院に入る。役人を退き、欧米視察の後に再び銀行家に。戦後は日本銀行参与、宮内庁長官、ソニー会長を務めた。

74 『高野岩三郎伝』（前掲書）四〇四頁

75 松前重義（一九〇一～一九九一）は技官として逓信省入省、戦後は逓信院総裁に。東海大学の創立者。

76 『逓信史話 下』（前掲書）一一九～一二四頁

77 『ざりがにの歌』（古垣鐵郎、玉川大学出版部、一九七七）一八八～一八九頁

78 『大内兵衛著作集 第十一巻』（大内兵衛、岩波書店、一九七五年）一二頁

79 田中清次郎（一八七二～一九五四）は三井物産で船舶部長、

80 香港支店長を務め、一九〇六年同社を退社し、満鉄理事となる。その後、小野田セメント取締役を経て一九三九年満鉄調査部長となる。

『新聞に入りて』（下村海南、日本評論社、一九二五年）二九六頁

81 『資料・占領下の放送立法』（放送法制立法過程研究会、東京大学出版会、一九八〇）三九一頁

82 柴田秀利（一九一七～一九八六）は報知新聞記者から統合された読売報知に。戦後、第二次読売争議では馬場恒吾を助け、争議収拾に向け動いた。一時GHQの勧めでNHK最初のニュース解説者となるが、広範な米国人脈を駆使し、正力松太郎と組み、NTV日本テレビ放送網開局に尽力。

83 『民間放送史』（中部日本放送、中部日本放送、一九五一）

84 橋本登美三郎（一九〇一～一九九〇）は、朝日新聞上海総局次長、東亜部長を務め、戦後に退社。茨城県潮来町長を経て衆議院議員に。官房長官、運輸大臣を務めたが、ロッキード事件で自民党を離党。

85 鳩山一郎の長男で外務大臣となった鳩山威一郎と石橋正二郎の長女が一九四二年に結婚している。

86 久原商事は石井光次郎の義父・久原房之介が設立した久原鉱業の売買部を独立させた商事会社。

87 戦後恐慌は第一次世界大戦後、一九二〇年三月に始まる恐慌。大戦時の過剰生産が原因とされる。

88 『野村秀雄』（前掲書）二五八～二六二頁

89 田中郵政大臣はテレビ免許の申請者に対し地区毎に一本化調整を行うなどして、一九五七年一〇月、全国で三四社にテレビ予備免許を付与した。

123

Arts and Media volume 10

時事劇と寓意劇のあいだ
──『人種』『マムロック教授』から
『まる頭ととんがり頭』へ

市川 明

キーワード：時事劇、チューリヒ劇場、フェルディナント・ブルックナー、フリードリヒ・ヴォルフ、ブレヒト

Zwischen Zeitstück
und Parabelspiel
— Von „Die Rassen",
„Professor Mamlock"
zu „Die Rundköpfe
und die Spitzköpfe"

1　焚書への怒り

多数の教授を大学から追放したヒトラー政権は、次に「非ドイツ的」図書を一掃して独裁体制を固めようとした。「書を焚いた」秦の始皇帝に習って、一九三三年五月一〇日、すべての大学町で「焚書」が行われた。すでに百年前の一八三三年にハインリヒ・ハイネ（Heinrich Heine）は、"Dort, wo man Bücher verbrennt, verbrennt man auch am Ende Menschen."「書が焼かれるところでは、しまいに人間も焼かれる」[1]という予言的な文章を書いたが、焚書はナチスによるドイツ破壊と残忍な殺りく行為の先ぶれとなる象徴的な事件であった。一九三三年二月、ナチスによる悪名高い国会議事堂放火事件の翌日にベルトルト・ブレヒト（Bertolt Brecht）はベルリンを脱出していたが、ナチスの暴挙にすばやく反応し、『焚書』Die Bücherverbrennung という詩を書いた。この詩は『スヴェンボー詩集』Svendborger Gedichte の第五章『ドイツ風刺詩集』Deutsche Satiren の冒頭を飾っている。

焚書

政府が有害な知識入りの本を
みんなの前で焼けと命令し、いたるところで
本を積んだ荷車を、牝牛を使って

ベルトルト・ブレヒト

„Die Rundköpfe und die Spitzköpfe"

薪の山まで引っ張っていかせたとき、
もっとも優れた作家の一人で、追放されたある作家は、焼かれた本の
リストを調べ、自分の
本が忘れられているのを知ってがく然とした。彼は怒って
大急ぎで机に向かい権力者たちに手紙を書いた。

私を焼け! と彼はなぐり書きした、私を焼け!
私にこんな仕打ちをするな! 私を残すな! 私が
本の中で真実を書かなかったことが一度でもあるか? なのに今
おまえたちから嘘つき扱いされるなんて! おまえたちに命令する、
私を焼け!

(GBA12, 61)

『ドイツ風刺詩集』全体に言えることだが、この詩では行またがり (Enjambement, Zeilensprung：文が詩の一つの行から次の行へとまたがること) が目につく。詩行がシンタクス (構文) の上でも一つの単位をなしており、行末が句読点で終わるというオーソドックスな詩の形式はここでは見あたらない。詩行はとんでもないところで切れて、いわば行儀悪く並んでいる。話の流れが思わぬところでせき止められ、休止とそれによる高まりの後、新しい流れとなってあふれ出る。翻訳では表しにくいのだが、この技法により前の詩行のはぐれ子たちが強いアクセントを持って浮かび上がるのだ。この詩では「私を焼け!」という命令文が三度用いられている。作家は書を焼かれたからではなく、焼かれなかったから怒ったのである。自己のアイデンティティーを失うことに耐え切れず、政府に逆に「私を焼け」と命令する。八行目までの客観的な語りの世界は、九行目の「私を焼け」のくり返しによって「動」の世界に変わる。だから最終行の「私を焼け」は書

市川 明
時事劇と寓意劇のあいだ──『人種』『マムロック教授』から『まる頭ととんがり頭』へ

を焼かれなかった一作家の叫びにとどまらず、ブレヒトの、そしてナチスに抗議する多くの作家たちの良心の叫びとなる。

ブレヒトのこの詩のモデルはオスカー・マリア・グラーフ (Oskar Maria Graf) である。彼は労働者・農民の視点から多くの優れた社会批判小説、ドキュメンタリー文学を書いたが、ナチスは彼をvölkisch（国粋主義的）な作家と誤解して追放しなかった。それにもかかわらず亡命した彼は、焚書のリストに自分の名前がないのを見て「私を焼け」という抗議の文を五月一一日付けのウィーンの「労働者新聞」に掲載した。彼は自分の本が「褐色の殺人者たちの血まみれの手」[2]に渡って利用されることを拒否し、自分の全著作を焼くことを要求したのだ。ナチスはその後、焚書のリストにグラーフを加え、彼の本を焼いた (GBA12, 377)。ナチスに抗議する作家や演劇人の大量の亡命はすでに始まっていた。

2 「亡命者・ユダヤ人・マルクス主義者」劇場の成立

一九二六年にワイン販売業者のフェルディナント・リーザー (Ferdinand Rieser) がチューリヒ劇場の所有者になったとき、この劇場はさえない商業演劇、ブールヴァール演劇の劇場にすぎなかった。この劇場はスイスにあるほかのドイツ語劇場とは違い私立劇場であり、そのために国や州の政治の影響をあまり受けない自由な劇場だった。[3]

一九三三年にヒトラーが政権を取ると、ベルリンを中心に、ドイツの有名劇場で働いていた多くのドイツ人俳優が亡命を余儀なくされた。ドイツ語が母語である、あるいはドイツ語が理解できる比較的多くの観客

Akira Ichikawa

と向き合える国々・地域で、ドイツ語で上演したいと考えるのはドイツ人の俳優なら当然のことだろう。該当する国はチェコスロヴァキアやソ連、スイスなどで、プラハのドイツ劇場、ロンドンのオーストリア舞台、ソ連のヴォルガ・ドイツ自治共和国の都市エンゲルスにあったドイツ国立劇場、スイスのドイツ語圏にあるバーゼル、チューリヒ、ベルンの劇場が代表的なものとしてあげられる。エンゲルスにドイツからの亡命者を集結させ、演劇・映画の制作や雑誌の発行によって反ファシズム闘争の拠点を作る動きは一九二九/三〇年頃からあった。エンゲルス計画と呼ばれるこの計画は、実際にはほぼ使われていなかった劇場を蘇らせようとするものだった。中心となったのはエルヴィン・ピスカートア(Erwin Piscator)で、後にチューリヒ劇場のメンバーとなる何人かの俳優も含まれていた。だが忍び寄るスターリンの影がエンゲルス計画を破綻させた。

こうした状況下で、ドイツの亡命俳優の多くは隣国で、しかもドイツ語圏であるスイスの都市(チューリヒ)で舞台に立つことを望んだ。リーザーは彼らの願いを見透かしたかのように、一九三三年以降、次々に有名俳優をスカウトしていった。最初にダルムシュタットからグスタフ・ハルトゥング(Gustav Hartung)とクルト・ヒルシュフェルト(Kurt Hirschfeld)を雇い入れ、それぞれ芸術監督とドラマトゥルクに据えた。最初の難民としてヒルシュフェルトがチューリヒにやってきたのは、リーザーにとっては大きな幸運だった。リーザーがどのようなポリシーで俳優を組織したのかは定かではないが、おそらくはヒルシュフェルトが獲得すべき俳優に狙いを定め、リーザーが注目するように仕向けたのだろう。リーザーはドラマトゥルクなど劇場には不要と考えていたにもかかわらず、ヒルシュフェルトをドラマトゥルクとして雇用した。その上、彼の考えや提案をリーザーはすべて受け入れ、ためらうことなくそれらを実現した。ヒルシュフェルトはリーザーの夢を――もちろんリーザーの関心は特に営業的な面なのだが――鼓舞するのに重要な役割を果たした。

市川 明
時事劇と寓意劇のあいだ――『人種』『マムロック教授』から『まる頭ととんがり頭』へ

一九三三／三四年のシーズンにはレオポルト・リントベルク (Leopold Lindtberg)、レオナルト・シュテッケル (Leonard Steckel)、テレーゼ・ギーゼ (Therese Giehse)、クルト・ホルヴィッツ (Kurt Horwitz)、テオ・オットー (Teo Otto) らと契約を結んだ。リントベルクとシュテッケルは一九二〇年代にベルリンでピスカートアやイェスナー (Leopold Jessner) のもとで仕事をしていた演劇人であり、ギーゼとホルヴィッツはミュンヘンのカマーシュピーレのメンバーだった。すでにベルリンで成功を収めていた舞台美術家オットーは、共産党員であったためドイツから追放されたが、その舞台美術はチューリヒでも独自の演劇的主張を始めた。一九三三年に発表された二六人のアンサンブル（俳優陣）では、一二人が移籍組で、大半がドイツやオーストリアの劇場で活躍していた俳優だった。ドイツ人を中心とする亡命俳優の割合は年とともに増えていく。リーザーとヒルシュフェルトはユダヤ人であり、多くが共産主義者やカトリック系のリベラリストで、LGBTもいた。誰よりも先にナチスの排除の対象になった人たちだ。こうして「亡命者・ユダヤ人・マルクス（共産）主義者」劇場が本格的に始動した。社会主義国でもなく、ナチスと戦う共産党や革命勢力の拠点でもないスイスで、亡命者演劇の中心となる劇場が生まれたのだ。

一九三三年がチューリヒ劇場の区切り (Zäsur) になったことは疑いない。だが一夜にしてチューリヒ劇場がその相貌を変えたわけではない。経営者としてのリーザーは一九三三年以降もブールヴァール演劇にこだわり続けた。こちらの方が観客を呼べるというのだ。一九三三年のクリスマスの頃に、「この時期はどうせ客は入らないから古典演劇をやってもいい」と言って、それがクライストやモリエールのヒットを生んだという逸話もある。その一方で、これから話題にする時事劇の作者ブックナーとヴォルフについて言えば、二人とも一九三三、三四年の『人種』、『マンハイム教授』上演よりも前にチューリヒ劇場にお目見えしている。ブックナーは一九二八年に『犯罪者たち』Die Verbrecher、一九二九年に『青春の病』Krankheit der Jugend が上演されているし、ヴォルフは客演だが一九三〇年に『シアンカリ』Cyankali でその名を知らし

Akira Ichikawa

めた。このように微妙なバランスのもとでチューリヒ劇場の歴史は展開していくのだ。

リーザーはシェイクスピアを高く評価し、その作品を多く上演した。一九三三／三四年のシーズンの幕開けは『尺には尺を』*Maß für Maß*だった。舞台に立つ俳優の大部分がヒトラーから逃げてきた亡命者であるという事実は舞台上の出来事を現実と結びつけ、大いなるアクチュアリティーを獲得することになった。『尺には尺を』では、大公の不在の間に貴族のアンジェロが政権を奪取し、恐怖政治を打ちたてるのだが、チューリヒ劇場の観客の目には、この話がヒトラーの政権獲得と重なるのである。新しく生まれ変わった劇場の「柿落とし」では、以後何年にもわたってチューリヒ劇場のプロフィールを決定する特徴が形成されたのだ。

3　二つの時事劇のチューリヒ上演

反ファシズムの劇作はヒトラー・ファシズムに対して人種問題を扱った劇で応えた。一九三三／三四年、すでに七年前とはまったく違う相貌を持つようになっていたチューリヒ劇場は、反ユダヤ主義が生み出す悲劇をテーマにした二つの時事劇で演劇史に残る新しい時代を切り開いた。[5]　まず一九三三年の一一月三〇日にフェルディナント・ブルックナー (Ferdinand Bruckner) の『人種』*Die Rassen* (出版一九三四年) が世界初演され、この上演から約一年後の一九三四年一一月八日に、フリードリヒ・ヴォルフ (Friedrich Wolf) の『マンハイム教授』*Professor Mannheim*（原題『マムロック教授』*Professor Mamlock*、一九三三年）が上演された。

Akira Ichikawa

3−1　時事劇とは何か？

ヴォルフが当初、『マムロック教授』（上演タイトルは『マンハイム教授』）の副題を Zeitstück von bren-nendster Nähe（もっともホットな時事劇）としたように、ヴォルフの作品もブルックナーの『人種』も、当時ヒトラー政権下で起こっていたユダヤ人差別をリアルタイムで描いている。二人はユダヤ人という出自もあって、ヒトラーが政権を取った一九三三年にすぐにドイツを離れた。猛烈なスピードで執筆が進み、時事劇の真骨頂とも言うべき作品が完成、時を置かずしてチューリヒ劇場で上演された。

時事劇は時事問題を扱った社会劇というふうに考えられるが、そもそも時事劇という概念は文芸学において演劇学においても定着しているわけではない。リアリズム演劇というジャンルの中の一形態だと思われる。リアリズム演劇とは何か？　リアリズム演劇の四つの指標を挙げてみる。

第一の指標　現実がありのままに、生き生きと描かれていること。

第二の指標　現実の問題点や矛盾が強調されていること。

第三の指標　身近に起こりうる出来事が、身近な人物によって表現されていること。

第四の指標　観客にアンガージュマン（政治参加）の志向を生み出すこと。[6]

第四の指標は受容者の側からのアプローチである。観客が舞台の共同生産者であるという観点から、リアリズム演劇が観客の中に生み出す（べき）ものを探っている。最初の三つはリアリズム演劇に不可欠であり、四番目の指標を満たせば理想のリアリズム演劇となる。

「あるべき姿」ではなく、「ありのままの姿」を描くのがリアリズムの基本である。作家にとって何よりも

Parabelspiel — Von „Die Rassen", „Die Rundköpfe und die Spitzköpfe"

大切なのは現実を観察する力だ。現実を自分のものにすることができたら、そこからは現実を解釈する力が必要だ。顔(社会)の特徴的、典型的な点を強調すること、顔(社会)のアンバランスな部分、矛盾・不整合性を見抜き、そこを印象づけることが重要になる。ここで「現実の支配」という新たな条件が加わる。浮浪者、泥棒、娼婦、下女、二等兵、商売人…ブレヒトの作品の主人公は民衆であり、アウトローである。そこには英雄、肯定的主人公は登場しない。リアリズム演劇はアンチヒーローの演劇なのだ。身近な環境、身近な庶民、身近な出来事、こうした「身近さ」がリアリズム演劇には不可欠だ。リアリズム演劇では身近な出来事を見せながら、そのようなことが起これば、あるいはそのようなことを起こさないために、どうすればいいのかを考えさせることが求められる。リアリズム演劇は、読者・観客にリアリティーを引き渡すだけでなく、アクチュアリティーを感じさせるものでなくてはならない。自己の体験や生活と重なり合う部分があってはじめて、観客は舞台上の出来事に能動的に参加していくことができるからだ。リアリズム演劇が目指すのは、社会変革へのアンガージュマン(政治参加)を志向する演劇である。

時事劇の歴史や役割についてドイツ語圏演劇の研究者であり、劇作品の編纂者として著名なギュンター・リューレ(Günther Rühle)は次のように述べている。

ナチスの政権獲得までのドイツの時事劇の伝統は一九一八年(第一次世界大戦の終焉)以降の帰還者たちの世代によって作られた。戦時中、そして戦後の体験は時事劇にかたどられ、一つのテーマとして重要だっただけでなく、トラウマとして体験した現実は情け容赦もない描写の中に浮き彫りにされていた。ドイツの時事劇の中にはまだ歴史的にはなっていないことが扱われており、ファンタジーや遊戯、仮象への逃避は許されなかった。[……]時事劇の作家は自分の時代に、時代の現実に介入しようとする。[……]時事劇の作家には真実と今日性があればいいのだ。[7]

市川 明
時事劇と寓意劇のあいだ──『人種』『マムロック教授』から『まる頭ととんがり頭』へ

Arts and Media volume 10

132

時事劇はリアリズム演劇と重なる部分が多いのだが、強調されねばならないのは第四の指標である。

リューレの指摘するように、時事劇の中心をなすのはリアリティー（現実性＝真実）とアクチュアリティー（今日性、現代性）という概念である。Tendenzstück（傾向劇）と規定する人もいるし、人間の葛藤を描いたドキュメンタリー／ルポルタージュと言う人もいる。最近身近に起こった出来事・社会問題を素材に、観客に判断を委ね、どのような態度・行動を取るべきかを考えさせるという意味で、仕掛けの大きい、一種の教育劇とも言えよう。時事劇は戦闘的なリアリズム演劇なのである。

3-2　ブルックナーの『人種』

『人種』の原作者フェルディナント・ブルックナーはユダヤ系ドイツ人銀行家とフランス人女性を両親に持ち、ソフィアで生まれた。なおフェルディナント・ブルックナーは劇作家としてのペンネームで、本名はテーオドア・タッガー（Theodor Tagger）という。一家はウィーンに移住したが、その後両親が離婚、母親はフランスに戻り、テーオドア少年は父親の元で育てられた。両親の影響でドイツ語、フランス語が堪能で、フランス語が堪能で、文学、音楽をこよなく愛した。当時ブームだった表現主義に惹かれ、詩人としてスタートする。タッガーは一九二三年にベルリンにルネッサンス劇場を創設し、そこの芸術監督として五年にわたりストリンドベリやバーナード・ショーなどの新しい演劇を意欲的に上演した。彼は著名な演出家を招請し、自らも演出家として作品上演に携わった。黄金の二〇年代に世界演劇の首都であったベルリンでタッガーはその名を知らしめた。一九二六年に『青春の病』を発表し注目を集めるが、それを機にフェルディナント・ブルックナーという名を使うようになる。当初は作家のブルックナーさんが劇場の支配人のタッガーさんだとは誰も思わな

„Die Rundköpfe und die Spitzköpfe"

かったのである。この二人の人物が合わさったとき、ブルックナーは自分で作品を書き、それを上演するこ

とに大きな力を注ぐようになる。『青春の病』は一九二八年にルネッサンス劇場でベルリン初演を迎え（グス

タフ・ハルトゥング演出）、一九二九年にチューリヒ劇場で上演されている。一九三三年の『人種』世界初演

では演出家にハルトゥングを指名し、配役にも要望を出している。こうした様子から劇作家にとどまらない

演劇実践家としての姿が見えてくる。

一九三三年という年はブルックナーにとって私生活面でも芸術家としてもその人生に深い切れ目を刻んだ

年だった。彼はダルムシュタットからウィーンに旅立った。二つの都市は彼の『O公爵夫人』Marquise von

O.（クライストの小説の翻案）が上演された場所である。二月二七日の深夜から二八日にかけてベルリンで

起こった国会議事堂放火事件のニュースを彼はウィーンで聞き、家族をすぐにベルリンからウィーンに呼び

寄せた。ウィーンとチューリヒにはドイツから友人、同僚、芸術家・作家たちが仕事や雇用を求めて集まっ

てきていた。彼は母親がパリに住んでいることもあり、フランスに亡命する計画をすでに立てていた。パリ

は目途が付いた最初の行き先だった。生存をかけた闘いが始まっていた。ブルックナーはそのころもっとも

売れっ子の作家の一人だったので、フランスでしばらくは家族を養っていけると思っていた。だが彼は、彼

の出版社だったS・フィッシャー社のナチスに対する傍観者

的な姿勢を許すことができず、自ら契約の破棄を申し出る。

それにより彼は極度に困窮し、必死になって新しい出版社を

探すが、残されたのは絶望だけだった。それでも彼はこの時

期に作品を書き上げることに成功した。一九三三年三月、四

月のドイツで日々起こっている歴史的・政治的な出来事を書

きとめて生まれたのが『人種』である。だからこの作品はブ

図1：フェルディナント・ブルックナー
プラハ到着、1933年5月2日
© Theater in der Josefstadt

市川 明
時事劇と寓意劇のあいだ――『人種』『マムロック教授』から『まる頭ととんがり頭』へ

ルックナーが言うように、「本当に純粋に歴史的な作品なのだ」。ベルリンのアーカイブに残されたブルックナーの一九三三年の日記・手紙を読むと、この作品の成立過程が手にとるようにわかる。大切な部分を抜き出して追ってみよう。

五月三日、水曜（ブレノ）

［……］夜一一時三〇分、パリ行きの列車に乗る。

五月六日、土曜（パリ）

［……］戯曲『人種』に取り掛かるが、先行き不明。

八月二九日、火曜（パリ）

［……］夏中快調、でも『人種』はまったくうまく行かない。第一場から第四場はすでに七月に完成しているが、何人か、例えば［……］プレミンガー（ウィーン）、リーザー（チューリヒ）、プラハ（中央出版社）に読んでもらうために送る。

ブルックナーからオットー・プレミンガーへ（手紙、九月二八日、パリ）

［……］それでもあなたに第二幕全部と第三幕のあらすじを送ります。なぜならあなたの全体的印象、特に批評は私にとって非常に貴重だからです。私がこの作品を重要だと思うのは、時事劇であるということだけでなく、人間の運命がどのように形作られるかが描かれているからです。

一一月四日、土曜（パリ）

［……］チューリヒでは私の忠実な友、グスタフ・ハルトゥングが稽古の開始を待ち構えている。

一一月一五日、水曜（パリ）

リーザーがチューリヒから電話してきた。『人種』は三〇日に初日を迎えることが確定した。土曜に

発つ。ビンダー女史はヘレーネの役で絶対に出てほしい。

一月一九日、土曜（チューリヒ）

[……]午前九時に到着。リーザーの奥さん（フランツ・ヴェルフェルの妹）は、思っていたよりは親切な人だ。

チョコルからブルックナーへの手紙（一一月二五日、ウィーン）

[……]チューリヒ劇場は、第三帝国において崩壊した舞台の代替物になるという大きな課題を背負っている。[……]望むらくはこの新しい課題を総監督のリーザーが果たしてほしい。

一月二九日、水曜（チューリヒ）

ゲネプロ（総稽古）、技術面でまったく未完成。がたがたの印象。[……]本の出版社の件でオープレヒト博士と契約。

一月三〇日、木曜（チューリヒ）

初日、俳優は興奮冷めやらぬ。観客は、私が今まで経験したことがないほど疲弊し、感動を覚えていた。終わったのは一一時四五分だったが、熱狂は長い間続いた。反対はまったくなかった。

一九三三年一一月三〇日のチューリヒ劇場での世界初演は、ブルックナーも記しているように大成功で、右翼からの表立った攻撃もなかった。もちろん警察はスイスのナチ勢力の妨害を防ぐために劇場周辺や劇場内で警戒体制を取っていたが、この日は何も起こらなかった。だがその後の公演では、「国民戦線」派から

さまざまな妨害を受けることになる。演出はブルックナーの「忠実な友」であるグスタフ・ハルトゥングが務めた。主人公のペーター・カーランナーはエミール・シュテーア（Emil Stoehr）が、彼のユダヤ人の恋人へレーネ・マルクスは、ブルックナーが強く望んだジビレ・ビンダー（Sybille Binder）がウィーンから駆けつけ

演じた。　主人公のユダヤ人の学友ジーゲルマンはエルンスト・ギンスベルク（Ernst Ginsberg）が演じて、彩りを添えた。

『人種』は三幕九場からなる作品で、各幕とも三場ずつの構成になっている。最初に「ドイツよ。我がドイツ」という大きな声が流れ、芝居は始まる。第一幕第一場は大学の構内、講義棟前の庭が舞台になっている。主人公の医学生ペーター・カーランナー（戯曲ではカーランナーと表示）が学友のテッソーと会話している。

カーランナー　（二人はベンチに腰かけて）　彼女がユダヤ人だから、彼女と結婚なんかしちゃ駄目だと思っているのか？
テッソー　（温かく）　そんなばかなことを聞くなよ。
カーランナー　（小声で）　好きなようにするから。　（347）

冒頭でユダヤ人問題が出てきて、『人種』というタイトルの意味がおおむね理解できる。カーランナーはベルリンの小さなアパートに恋人のヘレーネ・マルクス（戯曲ではヘレーネと表示）と住んでいる。酒浸りで怠惰な学生生活を送っていたカーランナーを立ち直らせたのはヘレーネだった。彼女自身は、ユダヤ人の実業家の娘だが、父はドイツ人よりもドイツ的でありたいと願うような人間であった。彼女はそんな父からも家庭からも距離を置いて、秘書としての収入で自分とカーランナーの同居生活を支えていた。ところが一九三三年三月の選挙が愛する二人の生活と、彼らを取り巻く学生グループの生活に深い溝を作ることになる。第三場では選挙後のヘッセン・ナッサウの第一九投票所から投票速報がラウドスピーカーで流れる。ドイツ国家社会主義労働者党（ナチス党）が七八万票、社会民主党が二九万四千票、ナチスと連携する黒白赤戦線（ドイツ国民戦線）が七万六千票、共産党が一四万一千票で、ナチスが圧勝している。こうした状況は観客

Parabelspiel — Von „Die Rassen",
„Die Rundköpfe und die Spitzköpfe"

に臨場感を抱かせ、ユダヤ人問題に話題が移っていく。

カーランナーはもともと政治的な人間ではなかったが、テッソーの影響を受け、アーリア人的・人種差別的な感情を次第に抱くようになる。　講義室に響く歌声などがナチスへの陶酔状態に主人公を誘う。ドイツ民族が置かれた状況に完全に感情同化してしまったのだ。　もう一人の医学生ロスローは一四セメスターを終えてもまだ最初の国家試験に合格していないが、現在はナチスの学生グループの残酷で力リスマ的なリーダーになっている。　彼は持ち前の横暴さで、半ば強制的にカーランナーにナチスの褐色の制服を着させる。それによって彼に新しいアイデンティティーを獲得させ、ヘレーネと別れさせようとするのだ。ドイツの若い学生の受動的態度が明らかになる。　新即物主義的なブルックナーの文体が、若者の心理の動きを巧みに表している。　ショッキングなのはユダヤ人の医学生ジーゲルマンがナチスの学友の襲撃を受け、ユダヤ人の服を強要され、「私はユダヤ人です」というプレートを首から掛けさせられたことである。リーダーが言う。「さ

上 図2：ブルックナーの『人種』上演（チューリヒ劇場、1933年）、左：エミール・シュテーア（カーランナー）、右：ジビレ・ビンダー（ヘレーネ）
© Theater in der Josefstadt
下 図3：ブルックナーの『人種』上演（チューリヒ劇場、1933年）、左端がエミール・シュテーア（カーランナー）
© Theater in der Josefstadt

市川 明
時事劇と寓意劇のあいだ──『人種』『マムロック教授』から『まる頭ととんがり頭』へ

あ、おまえはまず通りを引き回されるのだ。見物のみんなから不幸と恥辱の象徴と見なされて」(391)。ジーゲルマンはパレスティナで農業労働者として働こうと思い、ビザを得て国外脱出を図る。カーランナーと別れ、ドイツを離れる決意をしたヘレーネにも、彼は救いの手を差し伸べる。自ら運命を切り開く二人に対して、ユダヤ人迫害を強要されるカーランナーの苦悩と葛藤を見せて芝居は終わる。『人種』は観客にもユダヤ人に対する態度決定を迫る時事劇となっている。

ブルックナーにとって現代の世界は精神病理学的な対象だった。作者は精神的な側面からファシズムの人種的優越妄想、狂信的人種差別にアプローチしていく。彼は素材を非社会的・非政治的観点からまとめようとしているが、それにもかかわらず、政治性を薄めることなく人種問題に切り込んでいる。ユダヤ人迫害の原因は神秘的な闇に包まれたまま明かされていない。主人公のカーランナーは揺れ動く存在である。ナチスの熱狂に吸い寄せられるように入っていき、ヒトラーを崇拝するが、それでもヘレーネとはなかなか別れられない。ジーゲルマンへの迫害を目の当たりにして彼は自責の念に駆られる。こうした主人公に観客は情けないと思いながら、どこか自分の姿を見るようで共感してしまう。強国ドイツの隣に位置する弱小国スイスを人物の布置と重ね合わせることもできる。そして最後にはナチスのユダヤ人迫害にどこか後味の悪さを認め、そこから遠ざかろうとするのだ。多くのスイス人観客は、ヒトラーの人種差別がまったく理解不能で、ばかげていると思うだろう。ファシズムの人種政策に対する立場表明とも言うべきブルックナーの作品がすでに一九三三年に現れたこと、そしてその作品が時事劇として上演されたことは特筆に価する。

作品も上演も亡命メディアからは肯定的な評価を得て、重要な出来事として称賛された。だがスイスやオーストリアの新聞はきわめて控え目な論述に徹していた。劇評に「ユダヤ人迫害」や「ポグロム」という言葉は出てこず、張本人であるヒトラーの名前が挙がることもなかった。一九三三年十二月二日付けの新チューリヒ新聞では「ブルックナーは細かい状況描写に重きを置きすぎ、新聞・ラジオ・雑誌によってよく知

られた報道記事に頼りすぎている」と批評されている。チューリヒ以降の上演を見てみよう。一九三四年三月に始まったパリ上演は百回を越え、一週間後にオランダでも上演された。だが同年春のプラハ上演（新ドイツ劇場）はドイツ公使館からの圧力により三回で中止に追い込まれ、同年五月のブレノでの青年ユダヤ舞台による上演も数回の上演の後、検閲により禁止となった。この年、ルージ（ポーランド）とブエノスアイレスでも『人種』は上演されたが、ブエノスアイレスではドイツ公使館と「民族ドイツ人」を名乗るグループによる大規模な妨害にあい、上演を取りやめた（民主的な勢力の尽力により再び上演プランに載せることができたが）。アメリカではニューヨーク公演が初日前に挫折し、フィラデルフィアで一回トライアウト公演が行われただけだった。イギリスでは作品そのものが禁止された。オーストリアやイタリア、ユーゴスラビアでは危険を冒してまで上演しようする者はいなかった。[12] こうしてみると『人種』上演は悲劇の上演史だと言っていいだろう。

3-3 ヴォルフの『マンハイム教授』

一九三四年一一月八日、八時一五分に「いちばんホットな時事劇」が幕を開けた。上演は一〇時四五分まで続いた。フリードリヒ・ヴォルフの『マンハイム教授』だ。ブルックナーの『人種』上演のほぼ一年後に、同じようにユダヤ人問題を扱った時事劇が上演されたのだ。演出はレオポルト・リントベルクが当たり、主人公のマンハイム教授はクルト・ホルヴィッツが演じた。そのほかナチスの医師ヘルパッハ博士にハインリヒ・グライフ（Heinrich Greif）、若い共産主義者エルンストにヴォルフガング・ラングホフ（Wolfgang Langhoff）、看護士ジーモンにレオナルト・シュテッケルが配役された。

この作品は原題を『マムロック教授』と言い、一九三三年にパリで完成した。もともとはグスタフ・フォ

Akira Ichikawa

ン・ヴァンゲンハイム (Gustav von Wangenheim) の主宰する「劇団一九三一」のために書かれたものである。

この一座は当時パリに滞在していて、亡命者劇団として根を下ろすことを考えていた。ヴォルフは俳優を想定して台本をあて書きしている。 マムロックはアレクサンダー・グラーナハ (Alexander Granach)、ヘルパッハ博士はハインリヒ・グライフ、若い女医インゲ・ルオフ博士は主宰者の妻インゲ・フォン・ヴァンゲンハイム (Inge von Wangenheim) を予定していた。ところが劇団が解散し、試みは崩れた。モスクワに劇団の俳優は行ったため、ワルシャワでの初演が決まった。一九三四年の一月一九日にワルシャワのカミンスキィ劇場で、『黄色いしみ マムロック博士の逃げ道』というタイトルでイディッシュ語の上演が行われた。主演は当初の予定どおりグラーナハで、これが世界初演となった。

『マンハイム教授』(『マムロック教授』) のストーリーをたどってみよう。(ここでは原作に沿って「マムロック」という名前を使っているが、チューリヒ上演では「マンハイム」)。舞台は一九三二年五月から一九三三年四月までのベルリンである。ベルリンの病院の外科病棟の医長であり、世界的に有名な医者マムロック教授は、自分の仕事をあらゆる政治的な論争、対立から遠ざけようとしている。一九三二年五月に行われた大統領選挙の間、多くの論争が外科部門の医者の間でも起きていた。だが彼は「政治の話は止めて」(275)職務に専念するよう求め、国家に対する「公正さ」やイデオロギー的に対立する人たちへの寛容さを要求する。こうした理念のもとにマムロック教授は自分の人生を築き上げてきたからだ。ファシストたちによる権力奪取においても、国会議事堂放火事件やそれに続く共産主義者の大量逮捕、あるいはユダヤ人や進歩的な知識人への相次ぐテロに対しても、彼の姿勢は変わらなかった。すでにナチスの突撃隊が病院を占領し、ユダヤ人の医師を探していた。彼は学生である息子のロルフが、若い共産党員たちとファシストに対する非合法の闘争をしていることを知っており、息子にこうした闘いに加わることを禁じる。「あらゆる政治的活動をただちに止めるか、この家の敷居をもうまたがないか、どちらかだ!」(287) と父親に迫られ、ロルフは

図4：ヴォルフの『マムロック教授』上演（カミンスキィ劇場、1934年）
右がアレクサンダー・グラーナハ（マムロック教授）
© Alexander- Granach-Archiv 94, AdK Berlin

家を出ていく。マムロックの助手である女医のインゲ・ルオフはマムロックの家を訪れ、退職を申し出る。なぜなら彼女は根っからの国粋主義者で、ユダヤ人のもとで働くことがいやだったからである。ただロルフの首尾一貫した態度に彼女は惹かれる。インゲは自分の政治的立場とは裏腹に、共産主義者でユダヤ人の息子であるロルフを愛し始める。

一九三三年四月に「職業官吏再建法（Gesetz zur Wiederherstellung des Berufsbeamtentums）」が施行されるが、それは国立病院に勤務するユダヤ人の追放につながり、非アーリア人の医者はすべて病院から去らねばならなかった。マムロックの娘ルートは憎悪に満ちた罵倒を浴びて、学校から追い出される。ナチスによって強制的に「画一化」されたマスコミ・新聞は、マムロックが自分の立場を利用し、不正を働いてきたと誹謗中傷する。怒りを感じながらも、正しいものは正しいと信じる思いでマムロックは病院に通う。ロルフの同志エルンストが反政府ビラの包みを預かってもらうようにロルフ宅に持ち込むが、危険を感じたロルフの母親に拒絶される。彼は自分たちの不屈の戦いを伝え、ビラを抱えて立ち去る。その直後にマムロック教授が主任医師のカールセンと看護師のジーモンに抱きかかえられて家に戻ってくる。彼は首に「ユダヤ人！」（Jude!）というプレートを掛けられ、服装は乱れ、見る影もない。彼の以前の助手であったヘルパッハ博士は、ナチスの突撃隊に入り、新しく病院の医長代理になるが、マムロックに今後病院に来ることを禁じる。インゲ・ルオフはロルフを助け、ヘルパッハの目に触れないように彼を連れ出す。彼女はロルフに母親に会いに行くよう諭し、「それから外国へ行って！」、「ロルフ、それからあなたを必要とするところへ行って！」はじめて親称のduとファーストネームを使った別れの言葉に、心が通い合ったことがわかる。

翌日マムロックはふたたび働くことを許される。新しい規程によれば、以前前線で戦った経歴のある者は、「非アーリア人種」条項（職業官吏再建法の第三条）を適用されないとのことだった。憎しみや迫害は一

図5：ヴォルフの『マンハイム教授』上演（チューリヒ劇場、1934年）
左：ヘルパッハ博士（ハインリヒ・グライフ）、右：エレン・マムロック（ジョシー・ホルシュタイン）
© Exil-Sammlung 1804, AdK Berlin

時的な病気のように見え、マムロックの信条、理想の正しさが証明されたように思えた。でも事態は違っ
た。長年の同僚であり、看護師であるジーモンがユダヤ人であるがゆえに解雇されたとき、マムロックは抗
議の意思を表し、就業を拒む。彼は自分のためだけの雇用の特例を認めようとしない。ヘルパッハはそこ
にマムロックの公然とした挑発を認め、用意した記録調書に署名するよう病院の医師に強要する。調書は、
「マムロック教授は政府の命令に背く煽動的な演説によって病院の安全・平穏を危険にさらし、医療労働者
と患者に破壊的な影響を与えた」、「よってわれわれは今後、マムロック教授のもとで働くことを拒否する」
（327）という内容のものだった。マムロックは「戦わねばならないときに戦おうとしないことほど大きな犯
罪はない」（329）と同僚に訴えるが、医師たちはみんな恐怖から署名する。インゲ・ルオフだけが署名を拒
む。ヘルパッハから署名を迫られたとき、マムロックはピストル自殺をし、この不名誉から逃れる。「教授、
これが唯一の道だったのですか？」というインゲの問いに、彼は息も絶え絶えに答える。「私にとっては唯
一の…おそらくは…（彼女を見つめて）…あなたは…あなたは別の道を、新しい道を行かなねばならない」
（334）――ロルフがすでに歩み始めている闘いの道を。

チューリヒ劇場でのドイツ語圏初演は、一〇〇回以上の上演を重ねた。『人種』がその後、再演の機会に
恵まれなかったのに比べ、『マンハイム教授』はチューリヒ劇場のアンサンブルがまずベルンで、それから
一九三五年にバーゼルで客演し好評を博した。一九三五年六月一八日のバーゼル国民新聞では前日にバーゼ
ル市立劇場で行われたチューリヒ劇場の『マンハイム教授』の客演に対して好意的な劇評が書かれている。

チューリヒ劇場で何ヶ月にもわたってレパートリー作品として上演され続け、大きな評判を呼んだフ
リードリヒ・ヴォルフの『マンハイム教授』が、ベルンで桁外れの客演の成功を収めた後にやっと私た
ちのところにやってきた。ヴォルフの作品は、確かにすでに二年近くさかのぼるのだが、それでも急速

PROFESSOR MANNHEIM
Drama in four acts by HANS SCHEER, hebrew translator G. HANOCH

上 図6：ヴォルフの『マンハイム教授』上演（ハビマー劇
場、1934年）
© Leopold-Lindtberg-Archiv 231, AdK Berlin
下 図7：『マンハイム教授』の上演プログラム（ハビマー
劇場、1934年）
作者のヴォルフはHans Scheerという偽名を使っている。
© Leopold-Lindtberg-Archiv 2219, AdK Berlin

に進化していくわれわれの時代にあって、今もなおアクチュアルな現在である日々を、ものすごい強烈さで眼前に蘇らせてくれる。ユダヤ人ボイコットやドイツにおけるユダヤ人排斥条項がここでは人間の置かれたさまざまな状況から特によく理解できるように一つの例として取り扱われているのだ。マンハイム教授は長年にわたって献身的に働いてきた仕事の現場を突然去るように強要されるユダヤ人の医師の一人である。それにマンハイムは自らをドイツ人と感じ、ドイツに自分を捧げ、戦争ではこの国のために血を流してきたドイツ系ユダヤ人の一人なのだ。[……][13]

劇評ではこのような人物をユダヤ人だからと言うので排斥することの非道さを説いて、それを訴えかけようとするチューリヒ劇場の上演に大きな拍手を送っている。　長い劇評は演出のリントベルクと主演のホル

„Die Rundköpfe und die Spitzköpfe"

ヴィッツ、さらには俳優陣を一人ひとり名前を挙げて称賛し、終わっている。

この作品はチューリヒに先駆け、『マンハイム教授』という同じタイトルで、演出もリントベルクで、一九三四年夏にテルアビブのハビマー劇場で上演された。この上演で作者のヴォルフはハンス・シェーア (Hans Scheer) という偽名を使っている。「公演が終わると観客はみな立ち上がり壁になって拍手喝采をした。シェイクスピアの『十二夜』や『悪霊』(『デブク』)以降、ハビマーでこれほど大きな反響が起きたことはなかった」[14]と新聞は報じている。続いてニューヨークのデリー劇場で一九三七年に、ロンドンのオーストリア舞台で一九四二年に上演されている。一九四五年までにモスクワ、アムステルダム、オスロ、東京、マドリード、トロント、上海、ストックホルム、パリ、そして日本の占領から解放された中国の領域(おそらく満州)でも上演の機会を得た。[15] すでにソ連亡命中の一九三八年にヴォルフは『マムロック教授』を映画化する計画を立てていた。アドルフ・ミンキン (Adolf Minkin) とヘルベルト・ラパポルト (Herbert Rappaport) が最初の『マムロック』映画をソ連で作ることに成功した。だが一九三八年八月に独ソ不可侵条約、いわゆるヒトラー・スターリン協定が締結されると、映画はすぐにソ連の映画館から消えた。映画は外国に売られ、そこで成功を収めることになる。[16] 戦後すぐにベルリン放送からラジオ放送劇もされ話題となった。パウル・ヴェークナー (Paul Wegner) がマムロックを、ハインリヒ・グライフがチューリヒに引き続きヘルパッハの役を演じている。[17] 一九六〇年にはフリードリヒ・ヴォルフの息子のコンラート・ヴォルフ (Konrad Wolf) 監督により映画化され、世界的ブーム、世界現象となった。ワルシャワ、テルアビブ、チューリヒで一九三四年に始まった反ファシズムの時事劇の上演は、映画や放送劇も巻き込んで、世界中に勝利の行進を進めたのだ。

図8：『マムロック教授』上演（ベルリン・ドイツ劇場カマーシュピーレ、1959年）
右から二人目がヴォルフガング・ハインツ（マムロック）
© Horst-Hiemer-Archiv 69, AdK Berlin

„Die Rundköpfe und die Spitzköpfe"

3—4　『マンハイム教授』上演をめぐる騒動

永世中立国スイスは中立である領土を他国の侵害から守るべく強力な防衛政策を取っている。徴兵制度を採り、国民皆兵のもとで武装中立の立場を貫いているのだ。こうした軍事的措置は精神的国土防衛によって補完されると政治家たちは考える。精神的国土防衛は自然や山、農民気質を強調し、郷土文化を守ることが主眼のように考えられているが、ドイツやイタリアなどのファシズムの侵略を防ぐのみならず、共産主義者やユダヤ人を排除するという排外的な民族主義にもつながっていく。「非スイス的」なものの排除とは「左と右」両側の断絶による「中立」を意味した。一方では四つの言語を国語にし、スイス最大の個性は単一民族的な国家主義とは正反対の「多様性」にあると言いながら、他方ではこのように厳とした国家主義が存在していたのだ。こうした背景のもとで、ハーケンクロイツを掲げ、ナチスを模倣する団体がいくつも生まれ、いわゆる「諸戦線の春」をもたらした。極右の代表は国民戦線（Die Nationale Front）である。国民戦線は「亡命者・ユダヤ人・マルクス主義者」劇場と呼ばれたチューリヒ劇場と真っ向から対立していた。現在、ドイツやオーストリアで難民政策をめぐって右翼勢力が台頭しているのと同じ状況が、一九三〇年代のスイスでも生まれたのだ。

『人種』上演は比較的静かなまま初日を迎えたが、『マンハイム教授』はチューリヒに大きな論争を巻き起こした。『マンハイム教授』の初演直後に極右の国民戦線が反チューリヒ劇場の政治集会を呼びかけ、ビラをまいた。攻撃は一九三三年来、チューリヒで上演をしていたエリカ・マン Erika Mann のカバレット「ペッパーミル」（Die Pfeffermühle）にも及んだ。騒ぎはカバレットと劇場の上演を妨害しようとする戦線派と、この上演を称える共産主義者との乱闘にまで発展した。新チューリヒ新聞（Neue Zürcher Zeitung）は一九三四年一一月一九日に、チューリヒ劇場に対して「もっと節度を！」（Mehr Takt!）[18]という公的な声明を発表し

ている。だがチューリヒ劇場の抵抗の美学は、このような状況の中でも揺らぐことなく貫かれていた。[19]

『人種』と『マンハイム教授』（『マムロック教授』）を作品・上演の面から見ると、ナチスの政権奪取前後の様子がリアルに描かれていると言う点で遜色はない。だが登場人物を比較すると明らかに違う。『マンハイム教授』ではナチスの非人間的な人種政策に反抗し、戦う共産主義者がいる。この不屈の抵抗勢力の存在は観客席を真っ二つに割ったと言っても過言でないだろう。若い共産主義者エルンストを演じたヴォルフガング・ラングホフはドイツ共産党員であり、ヒトラー政権樹立後にすぐに逮捕され、一三ヶ月間、強制収容所に入れられていた。その彼が収容所から劇場に戻ってきて、しかも『マンハイム教授』に出演するというのも話題になった。彼が書いた『湿原の兵士』Die Moorsoldaten のテクストは印刷され、歌にもなっていたし、彼の活動と重ね合わせながら観客は舞台を見たことだろう。

マンハイム教授の息子ロルフは共産主義者であり、若い共産党員と一緒に活動し、ビラをまき、大切な印刷物を家に預かったりしている。アーリア人の母はもちろんのこと、ユダヤ人の父マンハイムもこれを快く思わず、心配している。だが政治に無関心だったマンハイムが少しずつ息子を理解し始め、ナチス信奉者のインゲ・ルオフもロルフの一途さに惹かれ、彼に恋心を抱く。明らかに共産主義者に観客の共感が向くような流れになっているのだ。最後にマンハイム教授は死ぬことによってしか自分が「生きる道はない」と思い、ピストル自殺をする。だが彼は残された人々に新しい道を選べと言う。それはもちろん自殺ではない方法を意味するのだが、同時に新たな未来を模索することであり、解釈によっては共産主義の道とも解釈できる。右翼の人たちにとっては「まったくけしからん考え」であり、左翼の人たちにとっては理想的な幕切れであっ
たろう。観客席は戦場と化してしまった。

抵抗の芸術が教えたのは、ファシズムに抗することによってのみ自分を守ることができるということだった。共産主義者ヴォルフはユダヤ人の迫害・絶滅の原因をブルックナーよりはるかに深く追求していた。

図9：ヴォルフガング・ラングホフ（『マンハイム教授』1934年、チューリヒ劇場）
© Exil-Sammlung 1802, AdK Berlin

ヴォルフの作品は劇場の討論を路上に持ち込んだ。そこでは右翼からの反撃が待っていた。「移民たちが文化を作り出している！　ドイツを汚す傾向劇、煽動劇が嵐のような拍手と歓喜のあまり足を踏み鳴らす観客を得ている」とスイスのファシストたち、戦線派は言い、移民＝亡命者たち、特にチューリヒ劇場とペッパーミルに怒りの矛先を向けた。一一月二一日に極右による「反チューリヒ劇場」集会が開かれた。現代における難民排除集会やヘイトスピーチのようなことが起こったのだ。

翌一一月二二日付けの国民戦線機関紙「戦線 Die Front」の見出しは「亡命者たちの煽動に抗して」とあり、小見出しには「一一月二一日、市民会館で大集会——二三〇〇人以上の国民同胞が、亡命者の災いに抗して集まる——満員で数百人が入場できなかった模様」[20]とある。こうした集会は何度も行われており、大体決まった人がスピーチをするみたいだ。ヴォルフ・ヴィルツ (Wolf Wirz)、ロベルト・トーブラー (Robert Tobler)、ロルフ・ヘネ (Rolf Henne) の三人だ。「すべての愛国的なもの、祖国的なものに泥を塗ったペッパーミル」や「チューリヒ劇場の舞台上でユダヤ人の毒を撒き散らし、国民を煽動するマンハイム教授」が、そこではつるし上げられるのである。この日は市民会館前で共産主義者たちが集会を開き、その後デモ行進をした。　報道では約七〇人の逮捕者が出たという。[21]

新チューリヒ新聞では文芸部主幹のエドゥアルト・コロディ (Eduard Korrodi) がチューリヒ劇場を叱責している。「もっと節度を！」というタイトルの記事で彼は、「スイスに滞在するときやスイスで公的な場所に姿を見せるときには、ドイツ人の亡命者は常に控え目にして、いざこざの原因を作ったり、挑発するようなことは避

Akira Ichikawa

図10：左「もっと節度を！」（新チューリヒ新聞）、右「亡命者の煽動に抗して」（国民戦線）
© Exil-Sammlung 3031, AdK Berlin

けないといけない」と主張した。コロディはユダヤ人問題が外部から持ち込まれた紛争の火種だと説明し、それによって、反ユダヤ主義を話題の対象から除外し、戦線派が起こした騒動の罪を亡命者たちにもかぶせた。反ユダヤ主義はドイツに特有な問題だと主張することで、彼は政治的な責任から逃れて「中立」の立場を取ることができた。そればかりではない、ヒトラーの人種政策の犠牲者たちは裁かれ、処分された。なぜなら彼らは節度のない仕方で自分たちの運命を舞台上で取り上げ、観客に味方するよう要求したからだ[22]、とコロディは言う。彼のこのような破綻した論理が何の批判にもさらされなかったのは、今となっては大きな驚きだ。愛知トリエンナーレの「表現の不自由」展をめぐる、展覧会の閉鎖などの処分はこの延長にあるのかもしれない。

4
寓意劇の試み——ブレヒトの『まる頭ととんがり頭』

『人種』や『マンハイム教授』で明らかなように、この時代、多くの劇作家は作品完成と同時に出版社だけでなく、劇場（＝劇団）にも草稿を送っていた。彼らにとっては劇場での上演はきわめて大きな意味を持っていたのだ。演出家の中に自己の存在価値を求めようとしたブレヒトにとってはなおさらだった。多くの亡命者（もちろん左翼的な）が中核となった新しいアンサンブル（リーザー一体制のチューリヒ劇場）では、当初ブレヒト上演に大いに興味があった。ヒルシュフェルトとハルトゥングはブレヒトのよき理解者であり、助言者だった。ブレヒトは一九三二年に完成した『屠殺場の聖ヨハンナ』Die heilige Johanna der Schlachthöfe を当時ダルムシュタットにいた二人に送っていた。一九三三年、チューリヒ劇場での初演が、すでにチューリ

ヒ劇場に移籍していた彼らにより論議のテーブルに乗せられた。だがアメリカを舞台に資本主義経済の仕組みや株式投機を扱ったこの芝居は、政治的理由から初演に至らなかった。作品の難解さや抽象度の高さも拒否の大きな原因であろう。

ブレヒトは演出家のルートヴィヒ・ベルナー（Ludwig Berner）から一九三一年一一月に依頼を受け、ベルリンのフォルクスビューネの若い俳優グループのためにシェイクスピアの『尺には尺を』の改作に取り組んでいた。一九三四年三月、デンマークに亡命中だったブレヒトはコペンハーゲンのダグマール劇場での上演のために、『とんがり頭とまる頭』*Die Spitzköpfe oder Reich und reich gesellt sich gern. Ein Greuelmärchen*（一九三八年にタイトルを『まる頭ととんがり頭』*Die Rundköpfe und die Spitzköpfe oder Reich und reich gesellt sich gern. Ein Greuelmärchen* に変更）を完成させた。台本はすぐにチューリヒにも送られて何人かの演出家やドラマトゥルクによって検討された。初演の予告が行なわれ、一九三四／三五年のシーズンにエルヴィン・ピスカートアの演出、ハンス・アイスラー（Hanns Eisler）の音楽による上演が決まり、手はずは整った。だが総監督のリーザーはこの新作に慎重な検討を加え、劇団メンバーの意思に反して、また もや上演を拒絶した。『まる頭ととんがり頭』は「ブレヒトの優れた作品のうち、今なおその意義にふさわしい評価を得ていない唯一の作品」[23]であり、現在でもほとんど上演機会のない寓意劇である。リーザーだけを悪者にするのは酷だろう。

「時事劇と寓意劇のあいだ」をブレヒト作品の上演戦略という観点から見た場合、『まる頭ととんがり頭』は一つの分岐点を形成しており興味深い。ブレヒトは一九三四年に「真実を書く際の五つの困難」*Fünf Schwierigkeiten beim Schreiben der Wahrheit*（GBA22/1, 71-89）という論考を発表している。「今日、嘘や無知と戦い、真実を書こうとする者は、少なくとも五つの困難を克服しなければならない」という書き出しで、「真実がいたるところで抑圧されているにも関わらず真実を書く勇気」、「真実がいたるところで隠蔽されて

Parabelspiel — Von „Die Rassen", „Die Rundköpfe und die Spitzköpfe"

いるにもかかわらず真実を認識する賢明さ」、「真実を武器として使いこなせる技術」、「その手に渡れば真実が効果を発揮する人たちを選び出す判断力」、「そのような人たちのあいだに真実を広める策略」(傍線は市川)の五つを持たねばならないと説いている。ここで彼が強調しているのは、「ファシズムを資本主義として、もっともむき出しの、もっとも粗野で、もっとも圧倒的で、もっとも欺瞞的な資本主義として捉えないかぎり、ファシズムに打ち勝つことはできない」(GBA22/1, 79)ということだ。ブレヒトはこの「真実」を伝えるために有効な演劇を創造しようとしていた。

ブレヒトが『第三帝国の恐怖と悲惨』Furcht und Elend des Dritten Reiches や『カラールのおかみさんの鉄砲』Die Gewehre der Frau Carrar などの時事劇を書いたことは事実である。デンマーク亡命中の一九三五年から三八年にかけてドイツにいる目撃者や新聞記事をもとに書き上げた『第三帝国の恐怖と悲惨』は二七の短い景をモンタージュ風につなぎ合わせた戯曲で、そこからいくつかを抜き出して演じることもできる。いわゆるトランクシアター、「出前」演劇にぴったりな作品なのである。スラタン・ドゥドフ(Slatan Dudow)

は一九三七年に『カラールのおかみさんの鉄砲』を、一九三八年に『第三帝国の恐怖と悲惨』(『99%』というタイトル)を、パリで上演している。これらの作品は労働者劇団などによって上演の機会を比較的多く得ている。だがファシズムという怪物の本質を暴くために有効な形式として、ブレヒトは次第に寓意劇へとシフトしていく。『とんがり頭とまる頭』から『まる頭ととんがり頭』への改稿の過程を追うと、それは明白である。

『まる頭ととんがり頭』では序幕が付け加えられ、明確に寓意劇としての体裁が整えられている。そこで劇場支配人が七人の俳優を連れて登場し、観客に語りかける。「頭の形=人種の違い(ドイツ人とユダヤ人といった)ではなく、貧乏人と金持ちの差が人々の幸福と不幸を決めてしまうのです」(150)と。そしてたとえ話(Gleichnis)ではなく、寓話(Parabel)によってそれを証明したいと言う。序幕の最後では、「寓話(Parabel)の形で世界を生

Akira Ichikawa

き生きと示し」、「まる頭ととんがり頭の違いと、貧富の差、どちらの違いが優先するか、皆さんおわかりになるでしょう」（152）と同じ内容を繰り返し、全員が幕の後ろに引っ込んで本編の芝居が始まる。

破産の危機に瀕した農業国のヤフー（『ガリヴァー旅行記』を思わせる）の摂政が小作人の一揆を鎮圧するために、イーベリン（これがヒトラーに当たる）を登用する。イーベリンは頭の形でまる頭のチューフ人（ドイツ人）ととんがり頭のチーヒ人（ユダヤ人）に分類し、一五センチも高い頭を持ったとんがり頭たちに攻撃を仕掛ける。小作人は（まる頭ととんがり頭で）分裂し、一揆は敗北する。イーベリンの任務が完了すると、摂政が帰還し、イーベリンを本来の目的である他国との戦争準備にかからせる。ブレヒトは人種の違いは問題でなく、大地主と小作人の戦い、資本家と労働者の戦い、つまり階級闘争によってのみ、貧困から逃れられることを観客に示そうとしている。「真実を書く際の五つの困難」で述べたように、ファシズムは巨大化した資本主義であり、資本主義と戦わなければファシズムを克服することができないという、マルクス主義の理論を寓意劇の形を使って観客に教えようとしているのだ。ブルックナーやヴォルフの時事劇は観客の体験・見聞からすぐに理解できるのに、これはあまりにも複雑だ。ユダヤ人問題は後景に退いており、本来なら簡単に答に到達できる寓意劇からは程遠い。上演機会に恵まれないのもよくわかる。

観劇術を重視したブレヒトはさまざまな実践や失敗を重ねるうちにピスカートアの政治演劇のような直接的な演劇にある種の限界を感じ、新しい劇作法を探り始めていた。なぜなら火薬の樽を発火させる火花のように、社会状況がきわめて成熟している場合にしか、政治演劇は観客に実際行動を起こさせることはできないと彼は考えたからである。ブレヒトはこの時、「距離」や「移しかえ」が観客に生み出す生産的な効果、「異化効果」について考えていた。同時に『まる頭ととんがり頭』の失敗はブレヒトに寓意劇のあり方を考えさせた。それはもっと緩やかな、作用半径の大きな寓意劇を作ることだった。

ヒトラーの演説に陶酔し、狂信的なエールを送る人たちを見ていると、ブレヒトが打ち立てた「感情同化

157

Parabelspiel — Von „Die Rassen",
„Die Rundköpfe und die Spitzköpfe"

VS異化」という図式の意図するものが透視される。ブレヒトは自己の演劇論を次のように展開する。

人間のもっとも偉大な特性は批評であり、それが大多数の幸運の宝を作り上げ、生活をもっとも改善してきた。ある人間に余すところなく感情同化する者は、その人物に対する批評も、自分自身に対する批評も放棄する者だ。醒めている代わりに夢の中を浮遊している者だ。何かをする代わりに何かをさせられている者だ。［……］したがってファシズムが提供するような演劇的催しは、人間の社会的共同生活のさまざまな困難を克服する鍵を観客に与えようとする劇場のためのよい実例にはなりえない。
(GBA22/1, 569)

その後ブレヒトが一九三〇年代の終わりに書いた作品は、いずれもドイツをリアルタイムで描いたものではない。『肝っ玉おっ母とその子どもたち』*Mutter Courage und ihre Kinder*（一九三九年）は三十年戦争時代のヨーロッパが、『セチュアンの善人』*Der gute Mensch von Sezuan*（一九三九年）は資本主義への移行時代の中国が、『ガリレオ・ガリレイ』*Galileo Galilei*（一九三八／三九年）は一七世紀のイタリアがそれぞれ背景になっている。寓意劇と名づけられた作品は『セチュアンの善人』だけだが（ブレヒトの全作品中でもただ一つ）、共通して言えるのは、「距離化」という「異化」的な処置が施されていることである。ブレヒトは時間・場所を現代から切り離し、「距離化による生産性」を引き出そうとしている。戦争、資本主義、権力といった大きなテーマを比喩的・寓意的な形式を通して表そうとしたとき、ブレヒトに上演のチャンスがめぐってきた。一九四一年から四三年にかけて、これら三本の作品はチューリヒ劇場で世界初演された。

市川 明
時事劇と寓意劇のあいだ——『人種』『マムロック教授』から『まる頭ととんがり頭』へ

TEXT

三つの劇作品は以下のものを用いた。テクストからの引用は本文中にページ数を示した。

1　Ferdinand Bruckner: *Die Rassen*. In: *Ferdinand Bruckner Dramen*. Hg. v. Hansjörg Schneider. Wien/Köln 1990, S.345-443.

2　Friedrich Wolf: *Professor Mamlock. Ein Schauspiel*. In: *Friedrich Wolf: Werke in zwei Bänden*, Band 1. Berlin und Weimar 1973, S.261-334.

3　Bertolt Brecht: *Die Rundköpfe und die Spitzköpfe oder Reich und reich gesellt sich gern. Ein Greuelmärchen*. In: *Werke. Große kommentierte Berliner und Frankfurter Ausgabe*. Hg. v. Werner Hecht, Jan Knopf, Werner Mittenzwei, Klaus-Detlef Müller. 30 Bde. u. ein Registerbd. Band 4. Frankfurt a. M. 1988, S.147-263. なお Brecht からの引用はすべて先の全集を用いた。他の作品は、本文で GBA と略記し、以下巻数とページ数を例のように示した。例：GBA 6, 245.

注

1　Heinrich Heine: *Almansor eine Tragödie*. In: *Werke und Briefe* 2. Berlin und Weimar 1972, S.490.

2　Oskar Maria Graf: *Verbrennt mich!* In: *Wiener Arbeiterzeitung* 11.5.1933.

3　参照　市川明「抵抗の美学——チューリヒ劇場と劇作家たち」*Arts and Media* 第5号、大阪大学大学院文学研究科・アート・メディア論研究室編、二〇一五、五二一七七頁。

4　Vgl. Werner Mittenzwei: *Das Zürcher Schauspielhaus 1933-1945*. Berlin 1979, S.12f.

5　Vgl. Werner Mittenzwei: *Exil in der Schweiz*. Leipzig 1978, S.356.

6　市川明「リアリズム演劇とはなにか——ビューヒナーとブレヒトを手がかりに」日本演劇学会『演劇学論集』38号、二〇〇〇、一一三頁。

7　Günther Rühle: Das Zeitstück. Drama und Dramaturgie der Demokratie. In: Ders *Theater in unserer Zeit*. Frankfurt a.M 1980, S.82.

8　Vgl. Ferdinand Bruckner *Die Rassen*. In: *Theater in der Josefstadt* 4. Wien 1987, S.179-196.

9　Otto Ludwig Preminger（一九〇六—一九八七）はこの頃、ウィーンのヨーゼフシュタット劇場の芸術監督だった。一九三四年にイギリスを経由し、アメリカに亡命している。

10　Franz Theodor Csokor（一八八五—一九六九）はオーストリアの劇作家、小説家。一九二七年までウィーンのライムント劇場とドイツ民衆劇場でドラマトゥルクを務めており、ブルックナーと非常に親しい関係にあった。

11　Vgl. Ferdinand Bruckner *Dramen*. Hg. v. Hansjörg Schneider. Wien/Köln 1990, S.619f.

12　Ebd., S.620f.

13　Exil-Sammlung 1806. Akademie der Künste Berlin.

14　Judische Rundschau Nr.64, 10.08.1934, S.11.

15　Vgl. Henning Müller: Friedrich Wolf. In: *Deutsche Dramatiker des 20. Jahrhunderts*. Hg. v. Alo Allkemper und Norbert Otto Eke. Berlin 2000, S. 195.

16　Friedrich Wolf: *Professor Mamlock*. Stuttgart 2009, S.120f.

Akira Ishikawa

17 Tragödie des Rassenwahns. Friedrich Wolfs „Professor Mamlock" als Hörspiel. Heinrich-Greif-Archiv 96.

18 Exil-Sammlung 1978/3031. Akademie der Künste Berlin.

19 Vgl. Mittenzwei: *Das Zürcher Schauspielhaus 1933-1945.* Berlin 1979, S.84.

20 *Die Front* Nr.225. 22. 11. 1934

21 Beat Glaus: *Die Nationale Front. Eine Schweizer Faschistische Bewegung 1930-1940.* Zürich 1969, S.298.

22 Vgl. Mehr Takt! Exil-Sammlung 1978/3031. Akademie der Künste Berlin.

23 Klaus Völker: *Bertolt Brecht. Eine Biographie.* München 1978, S.250.

■本稿は二〇一九年六月八日に学習院大学で開催された日本独文学会・春季発表会のシンポジウム「時事劇と寓意劇のあいだ——Rieser時代からWälterlin時代のチューリヒ劇場」における報告「Los von Berlin?——チューリヒ劇場とベルリン演劇」の原稿を加筆・修正したものである。

■なお本稿は日本学術振興会・科学研究費補助金・基盤研究（B）「ナチス時代のスイスと精神的国土防衛——〈順応と抵抗〉をめぐる文化の政治を軸に」（研究代表者、葉柳和則、研究分担者、市川明ほか二名）の研究成果の一部である。

本稿の写真、資料はベルリンの芸術アカデミーのアーカイブから提供を受けた。この場を借りてお礼申し上げたい。

市川 明

時事劇と寓意劇のあいだ――『人種』『マムロック教授』から『まる頭ととんがり頭』へ

コラボレイティブ・インスタレーション・アートの可能性

稲垣智子

キーワード：現代美術、インスタレーション、コラボレーション、ヴェネチア・ビエンナーレ

The Potential of
Collaborative
Installation Art
Project

はじめに

インスタレーション・アートは、現在において主要な芸術の一つである。現代美術の企画展や近年のアートフェスティバルでは必ず展示されている。二〇一九年に行われた日本国内最大規模の芸術展である「あいちトリエンナーレ」では、美術展に出品されたほぼ半数がインスタレーションであった。[1] 美術のオリンピックまたはワールドカップとも称されるほど評価の高い国際美術展、二〇一九年の「第五八回ヴェネチア・ビエンナーレ国際展」においては、受賞した全七作品中六作品がインスタレーションで占められていた。[2] こうした事例からも、インスタレーションが現代美術の中で主要な作品群として存在し、メディア[3]として重要な位置を占めていることが伺える。

1…あいちトリエンナーレ、二〇一九年は『情の時代』がテーマだった。表現の自由をめぐる問題があったことでも話題になった。https://aichitriennale.jp 閲覧日：二〇一九年十二月一〇日

インスタレーションは、展示する空間全体を作品と見なす。そのため、絵画、立体、映像、パフォーマンスなど、あらゆるメディアがインスタレーションとなりうる。そのことによって、従来の美術家（画家、彫刻家、版画家、写真家など）や、視覚表現以外の芸術家がジャンルを超えてインスタレーションの制作をすることを可能にすることとなった。異分野の専門家、例えば、詩人、小説家、職人、技術者、学者などのインスタレーションへの参入に加え、その間でのコラボレーションも昨今見られる傾向となった。

本稿は、特に複数人で行われるコラボレーションによるインスタレーションをコラボレイティブ・インスタレーションとして定義し、その可能性に焦点をあてるとともに、アーティストとメディアの多様性を受け入れたことによってインスタレーションにもたらされた変化と今後の展開について考察する。

第一章では、比較的新しいジャンルであるインスタレーション・アートの意味を再考し、時代とともに変化するメディアとの関係性を追う。そして、メディアの進化に伴い、アーティストと異分野の専門家がコラボレーションへと展開していった状況を捉える。第二章では、二〇一九年に行われた「第五八回ヴェネチア・ビエンナーレ国際展」の日本館展示におけるインスタレーションが写真家、作曲家、人類学者、建築家からなるコラボレーションであった事例から、複数名による表現を取り上げる。そしてここでは、キュレーターがアーティスト的な側面を担うようになったことを指摘する。第三章では、インスタレーションの出現によって始まった、アーティスト、キュレーター、鑑賞者の関係性における境界の曖昧さについて示す。第四章では、美術外専門家によるインスタレーションにフォーカスし、彼らがどのように視覚表現へとアプローチするのかを追っていく。

2…二〇一九年ヴェネチア・ビエンナーレの受賞者 https://www.labiennale.org/en/news/biennale-arte-2019-official-awards 閲覧日：二〇一九年一二月一日

3…ここで指すメディア（単数形メディウム）は、ペインティング、ドローイング、立体、写真、映像、サウンドなどアート表現のジャンルのこと。小崎哲哉『現代アートとは何か』河出書房新社、二〇一八年

4…近年では、アート・コレクティブという言葉も使用されているが、本稿ではアート以外の用語としても使用されているコラボレーション、またはコラボレイティブを採用する。

本稿は、インスタレーションがあらゆるメディアの取り入れを行い、アーティストの役割を曖昧にしたことによって、美術外の異分野が参入することを容易にした状況を明らかにする。コラボレイティブ・インスタレーションが、異分野との交流、知的発展に繋がるようにこの論考を役立てたい。

一、インスタレーション・アートとメディアの変化

インスタレーションは「取り付け」や「架設」を意味する言葉で、「install」の名詞形であり、「in（中に）とstall（場所、…の場所に置くこと）からきている。[5] 現代美術の用語としては一九七〇年前後に使われるようになった。素材の配置に気を配り、展示空間全体を作品として展示しようとする考え方、またそのようにして作り出された作品群のことを指している。部屋、スペースの中に彫刻、ビデオ、写真、文章、自然物、日用品などを設置して観客に意味を読ませる。作品の形態よりも、喚起する文脈が重視されることもあり、その場所を訪れた体験的要素も含んだ設置もある。

日本ではインスタレーションが時代を経てどのように変化を遂げていったのかを比較するために現代美術の専門誌『美術手帖』を取り上げる。かつて〝インスタレーション〟特集が一九八五年八月と一二年後の一九九七年一一月号で組まれた。このまったく同じタイトルの二つの特集を比較することで、一九八五年を日本のインスタレーションの黎明期、一九九七年を過渡期

5…中島節編（一九九八）『メモリー英語語源辞典』大修館書店、寺澤芳雄編（一九九九）『英語語源辞典』研究社

として考えることができる。展示場所の変化だけとってっても、ほとんどがギャラリーや美術館での展示しかなかったものが、一二年後にはそれに加えて、オルタナティブスペース、芸術祭、屋外など多種多様な場を含むようになった。メディアの変化においては、作家の手仕事、すなわち、絵画や彫刻から派生し、その形態を徐々に超え、電気、映像、機械、生産品など多種多様なものを素材として取り込んでいったことが窺えた。クレア・ビショップは「インスタレーションは形態としては、さまざまなメディアの使用は、メディウムの特性を重んじる伝統と手を切るものであった」[6]と指摘したように、インスタレーションは伝統から自由になり、技術や職人技が必要ないと思った者はそれを手放した。こうした動きは、アーティストを、制作にいてより監督的な立場に置き、どのようなメディアを使用するかを選択する者として変容させることとなった。ボリス・グロイスはこう指摘する。

　今日の芸術家はもはや生産しない、あるいは少なくとも生産することが一番重要なのではなく、芸術家は選別し、比較し、断片化し、結合し、特定のものをコンテクストのなかへ入れ、ほかのものを除外するのである。[7]

　この選別の中で、最新の科学や技術などにも恐れず手を伸ばす。既製品から始まり、新しいメディアを取り込む方法は現在に至っても衰えていない。無機物、コンピューター、インターネット、AI（Artificial Intelligence）など、情報・工学・産業・技術の急速な革新とともに取り込むメディアの種類は増加傾向をたどる。すべてが材料であると同時に表現になる。そして、このようなメディアの変容が、芸術家同士だけでなく異分野とのコラボレーションへの道を開

6…クレア・ビショップ「敵対と関係性の美学」『表象』第五号、月曜社、二〇一一年、八七頁

7…ボリス・グロイス「観客のインスタレーション」前掲『私たちの場所はどこ？』イリヤ＆エミリア・カバコフ美術館発行、二〇〇四年、六頁

いたとも考えられる。こうした動きは、「生産しない」、あるいは少なくとも生産することが一番重要ではない」アーティストを増加させ、彼らは作品制作を実現させる他の専門家、職人、技術者などに相談や依頼をするようになった。制作やコンセプトが複雑になり、より深い異分野の知識や技術が必要になったがゆえに、コラボレーションという対等な協働関係となったことも想定できよう。

展示においても分業が進み、マルチメディアの知識も兼ね備え、作家の設計通りの設置を行う、インストーラーと呼ばれる専門的な職業や集団まで現れてきたことで、アーティストが自らの手で作らなくても良い条件が揃ってきた。同時に、インスタレーションの作者はアーティストである必要が必ずしもなくなり、異分野の専門家などのインスタレーションへの参入を可能とすることにつながったのではないかと考えられる。

二、異分野の専門家を交えたコラボレイティブ・インスタレーション

ここでは異分野の専門家と芸術家とのコラボレーション例を挙げよう。二〇一九年「第五八回ヴェネチア・ビエンナーレ国際展」日本館の展示は、服部裕之がキュレーションした「Cosmo-Eggs｜宇宙の卵」と題した芸術家と異分野の専門家によるコラボレイティブ・インスタレーションであった。展示作家は、下道基行／写真家、安藤太郎／作曲家、石倉敏明／人類学者、能作文徳／建築家であった。服部は、その企画案において、「集団（コレクティブ）で取

8…キュレーターの服部裕之の企画書には「コレクティブ」を使っているが、ヴェネ

り組むこと自体、現代的な表現の新たな試みと言えるでしょう」と述べており、分野の異なる表現者との協働に意識を置き、平等にそれぞれの務めをもって思考する場としたことが窺える。この企画案に対する国際交流基金側の講評では、「キュレーターと共に」とあり、服部のキュレーターとしての役割も協働のなかに含まれていることが盛り込まれている。実際に服部は作品に至るリサーチに表現者たちと同じように加わり、監督的、かつ協力者としての役割を担っているようだった。講評は続いて、集団で取り組むことが現代的であると評価している。展示は大津波によって海中から地上に運ばれてきた巨岩「津波石」を起点に、地球の尺度と人の存在や行為を問うもので、映像、音楽、資料等で空間が構成されている。このインスタレーションは、一人のアーティストの作品にも見えなくもない全体的な統一感と調和性を示していた。

日本館における複数のアーティストによる展示はこれまでもあった。一例として、二〇〇一年第四九回ヴェネチア・ビエンナーレの日本館を挙げよう。逢坂恵理子のキュレーションで、畠山直哉／写真家、中村政人／美術家、藤本由紀夫／サウンド・アーティストが「ファースト＆スロウ」と題し、三人展を行なっている。二〇一九年の日本館と比較すると、写真と音楽分野（二〇一九年作曲家／二〇〇一年サウンド・アーティスト）からアーティストが選ばれている点において類似性を持った組み合わせであった。しかし、二〇〇一年の展示には二〇一九年のような作品における作品と作品の境界を明確にした、あくまで三人のグループ展であった。それは畠山の都市の変化を捉えた写真、藤本由紀夫の電子キーボードを使用したサウンド・インスタレーション、そして、中村政人のマクドナルドのマークを組んだ大型立体インスタレーションによって構成されていた。数名による展示になった経緯は、逢坂が日本館

チア・ビエンナーレの公式ガイドには「Collaboration」と記載されている。ヴェネチア・ビエンナーレの公式カタログの日本館の説明より「BIENNALE ART 2019 May You live in Interesting Times」二〇一九年、一二〇頁

9⋯服部裕之の「Cosmo-Eggs 宇宙の卵」展示プランより前掲 https://www.jpf.go.jp/j/project/culture/exhibit/international/venezia-biennale/art/58/project.html（最終閲覧日：二〇一九年五月二〇日）

10⋯国際交流基金による講評 https://www.jpf.go.jp/j/project/culture/exhibit/international/venezia-biennale/art/58/pdf/compe.pdf

のキュレーターとして声をかけた作家に個展を依頼し断られた際に、その作家から「二十一世紀は個を超えて共生が重要になるから、個展ではなく複数作家の方が良い」と助言を受けて三人を選んだとある。[11] 共生は一八年後の日本館のキュレーションとも類似性のある趣旨である。

確かに複数名の作家による展示であること、写真家と音に携わるアーティストが参加していることなど共通点がある。しかし、その表現には大きな乖離があると感じられる。二〇〇一年の展示ではキュレーターである逢坂とアーティストの間に明確な役割分担があり、展示では逢坂の存在が作品の中からは見えにくく、作家は三者三様の方法で作品を展示していた。彼らの作品がお互いに影響し合ったことはあるだろうが、穏やかな共存や調和に対する意識は感じられなかった。それに対して、二〇一九年の展示における作家間の共生や共存の仕方は大きく異なっている。

特にキュレーター、服部の協力の存在を感じることができるし、リサーチにおいても服部を含めた五人で行い、成果として協調性のあるインスタレーションが完成している。時代や社会に合わせて、作家とキュレーターの関係性、作品間の境界が変化していることが見て取れるのではないかと考えられる。二〇〇一年の米国同時多発テロの9・11、二〇一一年の東日本大震災の3・11など世界の大災害や事件の経験を経て、共生、共存のあり方が変化したこの時代において、コラボレーションは現代の感覚と読めるかもしれない。同じく二〇一九年ヴェネチア・ビエンナーレの金獅子賞を受賞したリトアニア館の展示もコラボレーションによるものであり、特別表彰受賞は二人組のアーティストであった。二〇二一年の第五九回の日本館にはアーティストグループであるダムタイプが選ばれており、このことからもアーティスト複数人で行うコラボレイティブな作品は世界的にも増え、時代に受けとめられていることが窺える。コラボレーションは社会状況に対する芸術の反応とも読めるだろう。

11…美術手帖のH.P.。建畠哲×逢坂恵理子 対談、『「一九八九年」から遠く離れて』に「個展を断られたエピソードについて話されている。https://bijutsutecho.com/magazine/insight/promotion/21119 最終閲覧日：二〇一九年十二月一五日

12…第五八回ヴェネチア・ビエンナーレ国際美術展 日本館展示カタログには日程とともに完成への経緯、作家のリサーチや制作活動が記載されている。下道基行、安野太郎、石倉敏明、能作文徳、服部裕之、『Cosmo-Eggs｜宇宙の卵』LIXCIL出版、二〇一九年

三、アーティスト、キュレーター、鑑賞者の役割の変化

　キュレーターがアーティストと共同的な関係を結んでいることが、二〇一九年のヴェネチア・ビエンナーレにおける日本館での展示制作過程で見えてきた。前述のグロイスの言葉、「芸術家は選別し、比較し、断片化し、結合し、特定のものをコンテクストのなかへ入れ、他のものを除外するのである。」は、キュレーターにも当てはまる。キュレーターの役割は、情報を収集、整理、編集、発信していくことであるが、この言葉はインスタレーションを制作するアーティストにも当てはまる。

　この二者の境界が曖昧になる中、インスタレーションにおける鑑賞者、観客の役割はどうであろうか。ビショップは観客がインスタレーションの重要な要素であることを述べる。「観客の直接的な現前を要求することが、インスタレーション・アートの鍵となるといって間違いないだろう。」観客がいなければ、インスタレーションが作品として成り立たないことは、今では一般的な言説である。作品がアーティストと鑑賞者の両方の存在によって完成することは、デュシャンが、観客を鑑賞後に作品を後世に伝える者として重要視していることからも窺える。しかし、作品そのものが残る形態である絵画や彫刻に比べると、一過性の展示であるインスタレーションにおける鑑賞者の役割はより重要となってくる。というのも、インスタレーション作品は展示される空間との関係が強く、展示期間が終わった作品は取り壊され、元の形態をとどめないことが多い。作品は記録した写真や映像として残されるが、ほとんどの現物は

13…難波祐子『現代美術キュレーター・ハンドブック』青弓社、二〇一五年、一三頁

14…前掲、Clare Bishop, Installation Art, Routledge, 二〇〇〇年、六頁、著者訳

15…マルセル・デュシャン「The Creative Act（創造的行為）」ミシェル・サヌイエ編『マルセル・デュシャン全著作』未知谷、一九九五年

残らないため、鑑賞者の作品体験も作品の一部であるとも言えるだろう。

それでは鑑賞者はアーティスト的であるのだろうか。アーティストは、鑑賞者なしでは成立しないインスタレーションにおいて鑑賞者としての視点に徹することを要求される。つまり、何を取り入れ排除するかの選別においてアーティストは作品に対し、批判的、批評的、分析的な鑑賞者としての視野を持つように務めるのだ。グロイスはこのように指摘する。

芸術家が他の鑑賞者と異なるのは、自分が行う鑑賞の戦略を明確化し、他のものが追体験できるようにする点である。それに当然一つの場所が必要となる。それがインスタレーションの場所なのであって、今日インスタレーションはアートシーンにおいてかくも際立った役割を果たすようになっているが、それはまさにこの手法が、生産者から鑑賞者へと転身すると同時に鑑賞する眼差しに提供するのではなく、むしろその眼差しそのものを形成することである。16

インスタレーションにおいて芸術家が鑑賞者の眼差しを形成することは、他のメディアに比べて顕著である。アーティストと同じ視点でインスタレーションに対峙する点において、鑑賞者はアーティスト的であるとも言える。このことは、インスタレーションの出現によってアーティストと鑑賞者がよりお互いの存在を意識するようになり、同時に類似性を持った存在になったことを示している。

つまり、インスタレーションは、フラットな関係性をもたらし、協働的かつ脱中心的にするメディアであるとも言える。そのことはアーティストと鑑賞者の関係だけではなく、アーティ

16…前掲、ボリス・グロイス「観客のインスタレーション」イリヤ&エミリア・カバコフ『私たちの場所はどこ?』森美術館発行、二〇〇四年、六頁

ストとキュレーターの関係にも当てはまることは前述の通りである。 実際にアーティストが

キュレーションを行う機会も大規模な国際展でも見られる傾向となった。[17] もう一方で、キュ

レーターのアーティスト化とも呼べる現象の一つ、キュレーターがアーティスト同士を指定し同時

に、美術外専門家によるインスタレーションに焦点を当てる。

コラボレーションを組ませる事例もある。ここから生まれた作品について次章で追うと同時

四、美術外専門家によるインスタレーションの可能性

アーティストとキュレーターの境界が曖昧になっている事例でもあり、美術外専門家による

インスタレーションの例として詩人、谷川俊太郎の個展を挙げる。二〇一九年一月一三日〜三

月二五日の期間、東京オペラシティギャラリーで行われた展示は、四万七千人を動員し展覧会

として成功を収めた。[18] 彼が展示した作品は、書き下ろされた新作の詩とインスタレーション作

品だった。 一つは、少年時代にまつわる資料や親しんできた音楽、コレクション等を紹介する

展示と、もう一つは、サウンド、映像のビジュアルを使用したインスタレーションであった。

この映像インスタレーションは、音楽家の小山田圭吾(Cornelius)とインターフェイスデザイ

ナーの中村勇吾とのコラボレーションだった。 著者が谷川氏にオペラシティの展示についてイ

ンタビューを行った際に印象的だったのは、谷川がインスタレーションをデザインの装丁のよ

うに捉えている姿勢についてであった。[19] 谷川は、詩としての表現の元、根本さえあれば、メ

17…著名な国際的アートイベントでも、芸術家がディレクターなることも見られる傾向である。 森村泰昌、川俣正、湊千尋、ピエール・ユイグ、エルムグリーン&ドラグセットなどアーティストがキュレーションをすることは徐々に増えていっている。

18…学芸員佐山由紀に電話インタビューを行なった。 二〇一八年一〇月二三日

19…谷川俊太郎にインタビューを行なった。 「ことばとアート」『Arts and Media 09』大阪大学文学研究科文化動態論専攻アート・メディア論研究室発行、二〇一九年、二五〇頁

ディアを変えても問題がないと考えていることが窺えた。詩の延長として、芸術の形態の変化を受け入れている。朗読であろうと映像のサウンドだろうと、彼の詩が様々な媒体に変化しようと鷹揚に受け止めているのであろう。

コラボレーションする相手として小山田を選んだのは谷川ではない。キュレーターが小山田をコラボレーションの相手として選んだのである。小山田に決まってからは、小山田が、谷川の詩の中からインスタレーションに合う詩を選別し、イメージに合う映像作家にコラボレーションを依頼している。ここでもキュレーターとアーティストとの役割分担の不分明が見られた。谷川はインスタレーションについては小山田に任せている様子が同展のカタログ的冊子にあるインタビューで窺える。[20]

谷川のように美術以外の芸術家が展示を行うことは珍しい事例ではなくなった。詩人による美術作品として、吉増剛三が個展を数度行なっており、インスタレーション作品としては、最果タヒが「詩の展示」として横浜美術館でグラフィックデザイナーである佐々木俊とのコラボレーションを行なっている。[21]

このような現象は日本だけではない。映画監督から美術に移行し、映像インスタレーションを多く手がけるヒト・シュタイエル[22]はインタビューで語る。

他の専門領域でもアウトプットとして、美術の領域に集まる可能性がある。……ダンサーや建築家、文筆家や哲学者、詩人など、結果的に現代美術へと集まることになった、あらゆる専門領域の人々が出会い言語以外で交流する場になるのである。[23]

20…谷川俊太郎『こんにちは』ナナロク社、二〇一八年、一四四頁

21…最果タヒの横浜美術館の展示に関するインタビュー http s://www.cinra.net/interview/201903-sai_hatetahi 閲覧日：二〇一九年十二月一五日

22…アートマガジン"Art Review"。のアートシーンで最も影響力のある人物を選ぶ"Power 100"では、二〇一七年初の女性アーティストとして一位に選ばれており、批評にも活発であり、自身も分野横断的な活動に意欲的である。

23…ヒト・シュタイエルインタビュー ART IT https://www.art-it.asia/u/admin_ed.feature/eq29brzv3wmlsbtyutah 閲覧日：二〇一九年十一月四日

Tomoko Inoki

シュタイエルは、他の専門領域が美術に集まると指摘するが、特にインスタレーションは、メディアの柔軟性においては他の視覚芸術より秀でており、コラボレーションを行いやすい媒体である。哲学者と科学者、詩人と建築家、ダンサーと文筆家など、掛け合わせは無限であり、異分野間の交流による表現は新たな発見を生み出すに違いない。

終わりに

本稿は、コラボレイティブ・インスタレーションがいかに柔軟に多様なメディアを取り入れ、アーティスト以外の芸術表現への参入を受け入れ、作品制作における役割を曖昧にすることで、新しい潮流を生み出していくかを論じてきた。インスタレーションには他の芸術表現より寛大な包容力があると同時に、問題点や限界もあるかもしれない。

アートにとって、異分野が集まるインスタレーションが理想的な状況か、そうでないかは実は難しい問題である。インスタレーション・アートが先にデザイン性、エンターテイメント性を強め、反対に美術としての性質をより感じにくくしてしまうこともあるだろう。実際に、近年、インスタレーションがファッションショーの一つの方法にもなっており、インスタレーションと名付けられたデザインのディスプレイも存在している。インスタレーションが美術として社会に位置付けられる前に商業化してしまい、消費されてしまうことも往々にして考えられる。しかし、谷川が「詩という元がある限りは」とインタビューで述べたとおり、アーティ

172

ストや異分野の専門家の作品制作への確固たるコンセプトがあれば、異分野や多様なメディアを受け入れたとしても、インスタレーションの芸術の価値は落ちることはない。

アーティストが自身の表現を突き詰めた時、自己の専門の限界を超え、制作を可能にする異分野の専門家を求めてコラボレーションへとたどり着いた。同様に、異分野の専門家が自身の研究や技術を視覚表現の中に求めた時、インスタレーションでのプレゼンテーションが各々の専門領域を深めるに際して、言語以外の表現方法の一つとなりうることも考えられる。

その上、インスタレーションはメディアの自由度とコラボレーションのしやすさの点において突出しているため、異分野間の隔離をつなぐ媒体として作用する可能性を秘めている。異分野を含めたコラボレイティブ・インスタレーションは協働的、民主的、脱中心的、脱権威的であろうとする芸術実践である。その特徴が、創造と知の交換を促し、斬新な発想と新たな発見が生まれる場を形成し、未知の表現を生じる可能性を秘めている。

researchwork　authority of the king
The house of living g...
Chapter 3

カトマンズ・クマリの館：王権と女神崇拝の器

城直子

キーワード：仏教僧院、クマリの館、クマリ女神、マッラ王、インドラ・ジャトラ

カタカナ表記について

サンスクリット、ネパール語、ネワール語等に用いられるデワナガリ（devanāgarī）を転写した場合、例えば「カトマンドゥ」と表記される場合もあるが、本論は「カトマンズ」で統一する。また長音と単音については「クマリ」、「チョーク」、「バハ」など、すべて現地の発音を参考にし通例に従った。同様に「ジャヤプラカーシャ」は「ジャヤプラカーシュ」、「バイラヴァ」は「バイラブ」など、複数の表記が存在するものについて、すべて筆者の判断で採用している。

バハ (bāhā) について

日本語文献において仏教僧院と仏教寺院どちらの表記も存在するが、ヴィハーラ (vihāra) に由来することから本来の意義を勘案し、筆者は仏教僧院を採用している。

The house of living goddess Kumari at Kathmandu: The authority of the king and the worship of Kumari

Naoko Io

はじめに

いつものようにジャヤプラカーシュ・マッラ王はタレジュ女神とさいころ遊びに興じていた。ある日、王はあまりにも美しいタレジュの姿に肉欲を抱く。それを見抜いた女神はこう言い放った「今後は純真無垢な乙女の姿として現れるだろう」[1]。

カトマンズ・クマリの館は一七五七年、ジャヤプラカーシュ・マッラ王（在位一七三六〜一七四六、再即位一七五〇〜一七六八）が造営した。クマリとはカトマンズ盆地に今でも存在する少女の生き神様で、歴代の王や統治者たちが崇敬し庇護してきた女神である。クマリの館をネパール語で「クマリ・バハル」、ネワール語で「クマリ・バハ」という。あるいはチョークがあることから「クマリ・チョーク」とも呼ばれる。チョークとは建物に囲まれたロの字型の中庭のことで、王宮・寺院・住居など至る所でチョークがみられる。そしてチョーク建築は仏教僧院バハとの類似が指摘されている。[2] なぜヒンドゥーの王はクマリの住まいを仏教僧院の形式にしたのか。本稿では、筆者がこれまで数度にわたって実施してきたフィールドワーク[3]を手掛かりに、カトマンズ・クマリの館を王権と女神崇拝が交錯する器としての視点から、考察を展開してみたい。

1…伝説には様々なバリエーションが存在する（後述）。

2…黒津高行・渡辺勝彦「チョーク建築の構造（ネパールの王宮における中庭建築の研究その一）」『日本建築学会計画系論文報告集』第四〇八号、一九九〇年参照。

3…筆者は一九九七年〜二〇〇三年にかけてクマリとインドラ・ジャトラを調査した。

城 直子
カトマンズ・クマリの館：王権と女神崇拝の器

カトマンズ・クマリの館ファサード（2019年：筆者撮影）

世界遺産カトマンズ盆地

まず、カトマンズ盆地についてみておこう。地勢的にはネパールの中東部、北にはヒマラヤをいただき南にはインドへとつながるジャングルの間に位置している。温暖な気候ゆえ古来よりチベット―インド交易の中継地として栄えてきた。人間より神様が多いと形容される生活習慣や中世さながらの街並みなど、その様相は「マンダラ」とも「正倉院」ともたとえられ、現在も世界中の人々の往来が絶えない。

元々ネパールとはカトマンズ盆地のみを指していた。現在、ネパールはカトマンズ盆地を含む領土を有し首都がカトマンズである。つまり、「カトマンズ」とは「カトマンズ盆地」の中にある都市である。そして盆地の三都、バクタプル/カトマンズ/パタンは、中世後期（一五～一八世紀）に三都マッラ王国としてそれぞれ王宮をもち、建築・美術工芸が隆盛を極めた。現在もダルバール広場（＝王宮広場：ダルバールとは宮廷の意）とともに往時の趣をとどめている。これら三都を含むカトマンズ盆地は、ユネスコの世界遺産（文化遺産）に登録されている。

カトマンズ盆地の建築について特筆すべき点は、歴史的建造物と日常生活が違和感なく調和していることであろう。中でも仏教僧院バハの形式を持つ建造物が特徴的である。そして、バハにはチョークという中庭が存在する。歴史的建造物とチョーク、これら二つは相互補完的といっていいだろう。狭い盆地において中庭の存在が機能としても習俗としても人々の生活と密接に関わっていることは想像に難くない。では、なぜ仏教僧院がカトマンズ盆地に存在するのか。

ひとつは、中世のマッラ王朝に根拠の一端がみられる。盆地には古くから「ネワール」という人々が住んでいた。彼らは故国で滅亡したインド大乗仏教の命脈を保つとされる。一二世

4：石井溥『ヒマラヤの「正倉院」：カトマンズ盆地の今』山川出版社、二〇〇三年参照。

5：別名バドガオンともいうが、本論ではバクタプルで統一する。

6：ネパールの中世期は、中世前期（八七九～一四、五世紀）と中世後期（一四、五世紀～一七六九）に二分される（佐伯和彦『ネパール全史』明石書店、二〇〇三年参照）。

7：二〇一五年四月二五日、マグニチュード七・八の大地震が発生し歴史的建造物も多数倒壊し損傷を受けた。

城 直子
カトマンズ・クマリの館：王権と女神崇拝の器

マツラ王とクマリ女神

さて、冒頭の伝説は、マッラ王と女神の関係を表すひとつのエピソードとして取り上げたものである。他にも同王と女神やクマリについて語る伝説が存在し、Niloufar Moaven の調査でもいくつかのバージョンが紹介されている。[9] これら伝説の要点を整理すると、大きく三つの関係がみえてくる。「王と女神」、「女神と少女」、そして「王と祭り」である。

まず、「王と女神」についてみていくと、繰り返しジャヤプラカーシュ・マッラ王と女神の関わりが語られ、強調されている。またトライローキャ・マッラ王(在位：一五七二頃〜一六〇三頃)の名もあるが、タレジュとクマリの結びつきがなされた時代については、一五世紀以降の三王朝時代とされる。[10] バクタプル／カトマンズ／パタンの三王朝には、各々のマッラ王と王宮が併存し、それぞれにタレジュ寺院とクマリが祀られた。とりわけ、カトマンズ・マッラ王朝最後の王ジャヤプラカーシュ王は、守護神クマリを崇拝しており、少女を追放したことを悔いてクマリの名が刻まれた硬貨を鋳造させた。またクマリの館を造営し、インドラ・ジャトラ(インドラ神の祭り、後述)において、生き神クマリの山車巡行を始めたのもこの王である。

しかし、王が崇敬の意を込め行っていたクマリに対する祭祀には後日談がある。一七六九

紀にカトマンズ盆地を支配したマッラ王朝は、ネワールの社会をカーストに組み込み、ヒンドゥー教徒だけでなく仏教徒にもカーストを機能させた。三都の建築を担っていたのがネワールであったことからも、ネワールの文化を排斥するのではなく融合させた様だ。こうしたマッラ王朝とネワールの関係を念頭におき、論を進めてみよう。

8…ネワールの伝統的仏教には仏教の原初形態が生き続けており、それを「ネパール仏教」と呼ぶ(田中公明・吉崎一美『ネパール仏教』春秋社、一九九八年参照)。

9…Niloufar Moaven, *Enquete sur Kumari, Kailash* 11(3), 1974. (磯忠幸訳)、植島啓司『処女神：少女が神になるとき』集英社、二〇一四年に依拠している。

10…山口しのぶ「カトマンドゥ盆地における生き神信仰——多宗教・多民族共存の象徴としての「ロイヤル・クマリ」——」『東洋思想文化』三号、二〇一六年、五一頁。

年、インドラ・ジャトラにおけるクマリ山車巡行の最中にゴルカ軍はカトマンズを襲い、クマリから祝福の印ティカをプリトビナラヤン・シャハ（ゴルカの王、ネパールを統一）が受けた。

すなわち、統治権がマッラ王朝からシャハ王朝に移譲されたことを示す象徴としても、クマリの存在が語り継がれている。このように「王と女神」の関係は、王と王家の守護女神タレジュそして王とクマリに集約されよう。クマリは王権にとっていかなるものであったのか。次に、「女神と少女」および「王と祭り」の視点をふまえ、クマリとインドラ・ジャトラについてみていこう。

カトマンズ盆地のクマリ信仰

カトマンズ盆地のクマリ信仰について整理すると、[11]生き神クマリへの信仰と神格としてのクマリ信仰との併存が挙げられる。さらに基層にある女神崇拝・処女崇拝等、土着の信仰形態も絡まっているとされる。生き神クマリはこれらを体現する稀有な存在であるといえよう。カトマンズ盆地は故国で滅亡したインド大乗仏教の命脈を保持する稀有な場所である。[12]一方、ネパールはかつて唯一のヒンドゥー国家でもあった。[13]彼女は、ヒンドゥー教徒からは女神ドゥルガーおよび王家の守護女神タレジュと同一視され、仏教徒からはヴァジュラ・デーヴィーとして崇敬されている。女神ドゥルガーは、武器を手に水牛の魔神を殺すという血を好む恐ろしい女神とされ、女神タレジュは、王家の守護神として三王宮それぞれのタレジュ寺院で祀られている。そしてヴァジュラ・デーヴィーは、後期密教の男尊チャクラサンヴァラの妃ヴァジュラ・ヴァーラーヒーを指す。

[11]…本章は、Micheal Allen, The Cult of Kumari : Virgin Worship in Nepal, Kathmadu, 1975, 1986, 1996（磯忠幸訳『クマリ信仰：ネパールにおける処女崇拝』）<http://www006.upp.so-net.ne.jp/candoil/kumari_index.htm>（最終閲覧日二〇二〇年七月四日）も参照、立川武蔵『女神たちのインド』せりか書房、一九九〇年、および植島の前掲書、山口の前掲書に依拠している。

[12]…田中・吉崎、前掲書参照。

[13]…ネパール憲法（一九六二発布）第三条にも、王政に基づくヒンドゥー国家と宣言している。

城 直子
カトマンズ・クマリの館：王権と女神崇拝の器

ここで、クマリの選考についてみてみよう。サキャあるいはヴァジュラーチャーリヤという

ネワール仏教徒のカーストから三～四歳で選ばれ、初潮を迎えるとその座をおりる。また三

十二の身体的条件を備えていなければならない。その選出はダサインあるいはドゥルガー・プ

ジャと呼ばれる祭りの期間に行われる。そこでは、水牛やヤギなど犠牲獣のずらりと切り落と

された首をみても動じないことが条件とされるのだ。その後選出された少女は、秘密の儀式に

よりタレジュ女神をその身に宿すとされる。またクマリには、ロイヤル・クマリとローカル・

クマリが存在する。それらは中世後期の三王朝時代にそれぞれのクマリを祀ったことに依拠す

る。現在はカトマンズのクマリが唯一のロイヤル・クマリでそれ以外はローカル・クマリとなっ

ているが、かつては共同体ごとに存在した。

元来クマリとは、サンスクリットで「少女、処女」を意味し、クマリ・プジャすなわち「処女

崇拝」は、古代のヒンドゥー教が持つ特徴のひとつである。しかしクマリ女神は、その名の通

り「処女の」あるいは「純潔な幼い少女」である一方で、地母神集団の一人としても分類されて

いる。そして、ヒンドゥーの女神から成る七母神あるいは八母神のひとりとして、女神信仰の

盛んなネパールにおいて特に崇拝されている女神である。また八母神は、カトマンズ盆地の東

西南北とその間の八方位を守護する女神でもある。そして八母神には、それぞれ重要な男性神

がパートナーとして対応しており、クマリも他の女神と同様にもともと男性神の配偶者として

存在した。クマリ（処女）にも配偶者が存在し、八母神（母）としての性質も持つ。つまり少女

でありかつ成熟した女性という両義性を持つのである。これらは前述の伝説に登場する女神と

も重なる。すなわち、王が成熟した女性として女神に接近しようとすると純潔な少女と変化す

る女神の姿は、クマリの両義性を体現しているといえるだろう。

Naoko Io

14…ネワールの仏教徒セク
ションは僧侶カーストと在家
仏教徒カーストに二分され
僧侶カーストはヴァジュ
ラーチャーリヤとサキャとい
う二つのサブカーストからな
る。ヴァジュラーチャーリヤ
とは金剛阿闍梨の意、サキャ
は釈氏を意味し釈迦族の末裔
ともいわれるが根拠に乏し
い。

15…バティスラクチェンとい
うロイヤル・クマリ選出にお
ける三十二の身体的条件。仏
陀の三十二相八十種好と部分
的に重なる。

インドラ・ジャトラとクマリ

ここで、伝説において王が創始したとされる
インドラ・ジャトラの祭りについて整理し、ク
マリとの関係について検証しておきたい。イ
ンドラ・ジャトラは、インドラ神のお祭りで、
ジャトラとはサンスクリットのヤートラ（旅）
に由来する語である。インドラは戦いの神であ
り、国家の守護神すなわち王家の守り神として
崇められている。伝説によると、インドラは母
のために天界では手に入らないパーリジャータ
という花を摘みにカトマンズ盆地に降りて行っ
た。人々はインドラとは知らず泥棒と思い捕ら
えて手足を縛る。そして息子を探しにインドラ
の母が盆地に降り立ち、泥棒ではなくインドラ
と気付く。人々は彼らを歓迎し一週間巡行し
た。そしてインドラの母は息子を解放してくれ
たお礼として、盆地に恵みの雨をもたらすこ
と、死者の魂を天国に導くことを約束する。[16]
インドラ・ジャトラは毎年九月頃、カトマン[17]

タレジュ寺院へ向かうロイヤル・クマリ（1998年：筆者撮影）

ズ盆地最大の祭りとしてカトマンズで八日間行われる。内容は、初日にインドラ・ドバジャ（インドラの旗がついた柱）を建立する。そしてその夜、クマリがタレジュ寺院へ参籠しタレジュの霊を身につける。クマリの山車巡行は祭りの期間三度行われる。また、様々な神や精霊たちの仮面舞踊や、その一年に死者を出した家の者たちが灯明を持ってカトマンズ旧市街を一周する行事もある。そして街角では、バイラブの仮面が飾り立てられ祝福される。

バイラブとは、シヴァ神の化身で憤怒の相を表したものである。カトマンズはバイラブに対する民間信仰が盛んで、ダルバール広場にもカーラ（黒）・バイラブやセト（白）・バイラブといったバイラブ像が祀られ人々に親しまれている。[18]　また、バイラブは、クマリの山車巡行にお供として付き従う。クマリの山車の後ろに、バイラブとガネーシュ（象の顔を持つシヴァ神の子供）それぞれの山車が連なる。ただし扮するのはどちらも少年である。クマリと同じくキャから選ばれる。

寺田鎮子は「ネパールの柱祭りと王権」[19]という論文で、インドラ・ジャトラを基本的には国家及び王の主催する儀礼であるとし、国家儀礼として論じている。すなわち、王権を庇護する特徴を持つインドラ神の祭りであることから王権強化儀礼であり、あくまでも祭りの主役はインドラであるという見解である。一方で植島啓司は、寺田と同じくトフィンも結論づけたインドラ中心の王権強化儀礼との見解に対して、以下のように述べている。[21]「祭りそのものを慎重に観察してわかるのは、むしろクマリと王権との密接な結びつきだ。すなわち、あくまでもこの祭りの中心的な役割はクマリに属しており、インドラはきわめて影の薄い存在だということである」。

筆者が祭りを観察した印象を述べると、インドラ神の祭りというものの、確かにインドラの

16…Mary M. Anderson, *The Festivals of Nepal*, Rupa, 1971, 1988. 参照。

17…ネパールにはヴィクラム暦、ネワール暦（ネパール暦）、西洋暦、チベット暦の四種類の暦が流通している。年中行事は主に太陰暦に属するネワール暦で、太陰太陽暦に属するヴィクラム暦も併用される。ヴィクラム暦はネパールの公用暦でインドの暦と同じである（田中・吉崎、前掲書、二〇二〜二〇六頁）。

18…セト・バイラブ像はインドラ・ジャトラ期間のみ開帳される。また山車の先端には魔除けとしてバイラブが取り付けられている。ちなみに、ネパール航空のシンボルもバイラブである。

19…寺田鎮子「ネパールの柱祭りと王権」『ドルメン』四号、一九九〇年参照。

20…寺田鎮子「ネパールの柱祭りと王権」『ドルメン』四号、一九九〇年参照。

20…Gérard Toffin, "The Indra Jatra of Kathmandu as a Royal Festival: Past and Present" *Contributions to Nepalese Studies*, Vol.19, No. 1, 1992. に

クマリの山車とコインを捧げる国王（1998年：筆者撮影）

存在は影が薄い。伝説を形にした
囚われのインドラ像がある一方、
柱の根元に安置されているインド
ラ神の像はとても小さい。それに
対し、人々の崇拝を集めるクマリ
には存在感が際立っていた。バイ
ラブに関しては、あちらこちらで
盛大に祀られており民衆の信仰心
を感じるが、インドラ・ジャトラ
とは別に独立して催行されている
様にみえた。

　クマリの山車巡行について述べ
ておこう。山車巡行の日、カトマ
ンズの旧王宮のバルコニーには、
国王と王妃、そして各国の大使や高
官たちが集い、クマリが通過する
一瞬を待つ。山車が通過する時、
国王がクマリへコインを捧げると
いう行事があり、その瞬時、クマ
リの山車は目もくれず通り過ぎる

21……植島、前掲書、三七頁。
詳しい。

22……故ビレンドラ国王（Biren-
dra Bir Bikram Shah Dev）：在
位一九七二〜二〇〇一）とア
イシュワリヤ王妃：ネパール
王国第一〇代君主。二〇〇一
年六月一日ネパール王族殺害
事件で王妃らとともに長男の
ディペンドラ皇太子に射殺さ
れたとされるが、いまだ真相

というやり取りがとりわけ印象的である。西洋風の宮殿に面して寺院が立ち並び、その階段や広場では群衆がごった返している。それら大勢の人々が見守る中、毎年その行事は執り行われる。すなわち、クマリの権威が国王でさえも跪くほどのものとして強調され、公衆の面前で繰り返し確認されるのである。ヒンドゥーの王と、ネワールの少女神クマリ。対照的な両者が融合する器として、いよいよ館を分析してみよう。

考察

筆者が撮影した写真と作成した図を、Locke : Buddhist Monasteries of Nepal : A Survey of the Babas and Babis of the Kathmandu Valley [24] および田中・吉崎『ネパール仏教』[25] に照合しつつ考察を試みたい。

クマリの館は中庭を囲んだ三階建ての建物である。カトマンズ・ダルバール広場の南西の位置に館はある。北を向いた入口の両脇には石でできた一対の獅子が鎮座し、入口中央上にドゥルガーを表すトーラナ（サンスクリットで塔門を表し、本尊や関係する尊格が彫刻される）がある。ファサードの一階にはクマリ女神の乗り物、孔雀の装飾が施された四つの大きな窓があり、二階には七つの窓がある。三階の中央には装飾窓と神々が施された方杖がある。屋根には三つのガジュー（水瓶）とそこからドバジャ（一本の細長い帯状の金属板）が垂れ下がっている。

中に入ると、中央には方形の中庭があり、入口を手前とし本堂に向かってダルマダートゥ（石造の蓮台の表面にマンダラが描かれているもの）、仏塔（チャイトヤ）、少し右にサラスワティの小塔が配置されている。入口反対側の一階正面には本尊（クァパ・デオ）を安置する本堂

は明らかにされていない。直後に自殺を図ったとされる皇太子が危篤状態のまま国王に即位したが三日後に死亡、ビレンドラの次弟ギャネンドラが国王となる。二〇〇八年五月二八日ネパールは共和制へと移行し王制は廃止され、プリトビナラヤン以来続いたシャハ王朝は終焉した。

23…一九世紀のラナ家専制時代にヨーロッパ建築の模倣が行われネオクラシズム様式に改築された。

24…Locke, John K.: Buddhist Monasteries of Nepal : A Survey of the Babas and Babis of the Kathmandu Valley, S.J., 1985.

25…田中・吉崎、前掲書。

Naoko Io

ブッダ・ジャヤンティ時のカトマンズ・クマリの館中庭（2019年：筆者撮影）

カトマンズ・クマリの館中庭、平面スケールと配置（計測／作図：筆者）

がある。本堂正面上部にはトーラナがあり、大日如来を含めた金剛界五仏（パンチャ・ブッダ）[26]を表している。中庭に面して配された装飾窓にはドゥルガーが表されたトーラナ、そして本堂三階には、クマリが顔をのぞかせる（こともある）三つの精巧な装飾窓がある。

吉崎によると、このバハのメカニズムは儀礼の構造と重なるという。すなわち、バハはガジューを備えその立体プランと平面プランでも「壺」であることを基本の構造理念としている。そして壺の造形理念は、カトマンズやパタン、バクタプルといった都市のレベルにも及んでおり、それはインドラ・ジャトラ[27]での死者供養のルート、あるいはクマリ自身の身体、相互に壺の入れ子構造となっているという見解を示す。

壺というのがマンダラの原型であるならば、クマリの館すなわち「クマリ・バハ」は、マンダラの構造をもち、クマリと相互に入れ子構造であるといえないだろうか。なぜなら、王宮の中心的施設ムル・チョークは、神室がありダラン[28]を含む中室の構造がマンダラの図像と類似し、そしてムル・チョークはバハの構造と類似する[29]からである。すなわち、統治者たちがカトマンズ盆地を手中におさめるには、ネワールと共存する必要があり、そのためにクマリと象徴的に同体であることが求められ、したがって館の建立をはじめクマリとの親密さを強調することで、カトマンズ盆地を平和裏に統治できたのではなかろうか。

26…ネパール密教図像の中心的存在。中央の毘盧遮那（大日）、東方阿閦、南方宝生、西方阿弥陀、北方不空成就を配する。

27…ヴァジュラーチャーリアによる儀礼。儀礼の本尊となる仏や神を呼び招くことから始まる、グルマンダラ・プジャからカラシャ・プジャという一連の儀礼で行われる。グルマンダラ・プジャではヴァジュラーチャーリアは儀礼的所作を駆使して、仏教の世界観の中心にそびえる須弥山世界の主となる。続くカラシャ・プジャでは須弥山頂よりも遥か彼方の色究竟天を象徴するカラシャの中に仏神を招き入れる。ヴァジュラーチャーリアは須弥山頂からカラシャへ上昇しようとし、カラシャの中に示現した仏神はそこから須弥山頂へ降下しようとする。

28…東西南北それぞれの棟の中央部に開け放たれた空間。

29…黒津・渡辺、前掲書、参照。

おわりに

筆者が訪れた二〇一九年五月は、お釈迦様の誕生を祝うブッダ・ジャヤンティの期間であった。町中で釈迦の誕生を祝う行事が催されていた。そして、クマリの館の中庭でもブッダ・ジャヤンティの行事が行われていた。釈迦は現ネパール領のルンビニで誕生したとされ、カトマンズでそれを祝うことに何ら不思議はない。しかし本論で述べたように、クマリの館で仏教の行事がなされることは特筆に値する。

今後、統治者たちが共存の道を選んだネワールの文化、習俗について学識を深め、カトマンズ盆地／クマリの館そしてクマリ自身が器として相互に入れ子構造となっていることについて、考察する機会をもちたい。

城 直子
カトマンズ・クマリの館：王権と女神崇拝の器

新国誠一とASA（芸術研究協会 the Association for Study of Arts）

奥野晶子

キーワード：新国誠一、ASA、コンクリート・ポエトリー、具体詩、視覚詩

Seiichi Niikuni and
the ASA Group

はじめに

新国誠一（一九二五〜一九七七）は日本におけるコンクリート・ポエトリーの第一人者と言われている。しかし、生前に個人で出版されたのは詩集『0音』（昭森社、一九六三年）一冊のみであり、その詩や思いに触れることができる一次資料は少ない。新国が藤富保男（一九二八〜二〇一七）とともに設立した「芸術研究協会the Association for Study of Arts」（略称ASA）の機関誌『ASA』は、新国の当時の活動を知るうえでの貴重な資料である。『ASA』を読みとき、ASAの活動を振り返ることにより、新国が当時どのように詩と向き合っていたのかを考察する。

1…中西博之「新国誠一研究の将来のために」、国立国際美術館ニュース一七〇号、二〇〇九年を参照。

新国誠一とコンクリート・ポエトリー

コンクリート・ポエトリーとは、具体詩、視覚詩（ヴィジュアル・ポエトリー）とも呼ばれ、「知覚する対象としての言葉の物質性を表現要素に用いて創作された実験的な詩形態（手法）」[2]である。その表現形態には、文字を素材とする「視覚詩」と音素を素材とする「音声詩」の二つがある。一九五〇年代にドイツとブラジルで提唱され、世界各地で創作が行われた。[3] 日本においてコンクリート・ポエトリーの国際運動を推進したのは、新国誠一が主催したASAの活動であった。

新国は敗戦までは抒情詩を書いていた。[4] しかし、敗戦を経て、言葉そのものへの不信感が募り、それがメタファーへの疑問へとつながり、詩とは何かを捉えなおすために独自に実験的な手法を試みるようになる。一九五五年に『氷河』十号で〈視る詩〉[8]臨床学的画面構成」と[19]空間断面」を発表し、その後『文芸東北』や『球』では〈聴く詩〉を発表した。しかし、『文芸東北』や『球』の同人からは「デザインみたいな針金細工だとか、国文法の動詞活用のテキストだ」[5] と言われ評価されず、東京に出る決意をする。その転機は、上京後に出版した詩集『0音』であった。この詩集に掲載されている詩は全て仙台時代のものであるが、偶然にもコンクリート・ポエトリーの詩感と合致するところがあり、ブラジル大使館へ文化担当官として来日したルイス・カルロス・ヴィニョーレス Luiz Carlos Lessa Vinholes（一九三三〜）を介して、ノイガンドレス・グループ[6]やピエール・ガルニエ Pierre Garnier（一九二八〜二〇一四）との交流が生じ、国際的なコンクリート・ポエトリーの運動に結びついた。新国自身は「私がこの同時代の運動

2…水野真紀子「日欧の具体詩」、『言語情報科学』、二〇〇八年、二九三頁より引用。

3…Mary Ellen Solt, CON-CRETE POETRY: A WORLD VIEW, Indiana University Press, 1970, p.8

4…ASA（芸術研究協会）「ASA」七号、一九七四年十二月一日、九二頁を参照。

5…前掲載、『ASA』七号、九二頁より引用。

6…一九五二年にHaroldo de Campos, Augusto de Campos および DécioPignitari によって結成された芸術家グループ。

7…ルイス・カルロス・ヴィニョーレス、城戸朱理「コンクリート・ポエトリーがつなぐ世界：インタビュー」、『現代詩手帖』五七巻八号、二〇一四年八月、一四〇〜一四七頁を参照。

Akiko Okuno

に意識的に参加するという決意を固めたのは、むしろピエール・ガルニエの存在だったと考えているんです」と述べている。新国は、ガルニエの作品やマニフェストに、自身の詩のスタイルや発想と共通するものを感じていた。

ASAの活動

ASAは、「コンクリート・ポエトリィの基礎研究及びその他の実験的詩作品の研究」[9]を目的とし、一九六四年四月八日に設立された。一緒に組織を作りたいとの新国誠一の強い懇望に藤富保男が応えた形での設立で[10]、当初のメンバーは二人だけだった。また、ASAという名称は藤富の発案によるものだった。後に様々なメンバーが参加したが、『ASA』七号には、表1の七人が記載されている。

表1：ASA会員（『ASA』7号記載の内容により筆者作成）

藤富保男	詩人・日本現代詩人会会員
上村弘雄	九州大学助教授・専攻独文学・日本独文学会会員
鍵谷幸信	慶応大学教授・専攻現代アメリカ詩・日本現代詩人会理事
L・C・ヴィニョーレス	詩人・作曲家・ブラジル大使館員
向井周太朗	工業デザイナー・武蔵野美術大学造形学部教授・日本インダストリアル＝デザイナー協会会員・日本デザイン学会理事
新国誠一	詩人・ASA主催・日本現代詩人会会員
清水俊彦	詩人・音楽評論家・VOU会員

8…前掲載、『ASA』七号、九六頁より引用。

9…ASA（芸術研究協会）『ASA』一号、一九六五年九月二〇日、三三頁より引用。「ASA内規」の記述にあわせ「コンクリート・ポエトリィ」と記載。これ以降も「コンクリート・ポエトリィ」は参照元の記述にあわせての記載。

10…藤富保男「詩のかたちをかえた二人─北園克衛と新国誠一」『現代詩手帖』四三巻四号、二〇〇〇年四月、五二～五八頁を参照。

元ASA会員としては、白仁成昭、菅野聖子、塚田康介、塚田三千代、佐久間茂高、津田亜紀、西一知、一柳慧、川島みよ、蒲地佐知子、宮野純、高取和子、風間美智子、いわたきよし、斎藤俊徳、上家三三夫、金子登、吉沢庄次、新国喜代、川崎怜子、須田キワ、松岡文章、田名部ひろし、山本敬子、ワタナベ・タエコ、仁木登史子、関信一、梶野秀夫、石井裕、山中良二郎、砂田千磨の名前があげられており、多様なメンバーが会員であったことがわかる。一柳慧は作曲家でピアニスト、菅野聖子は具体美術協会のメンバー、津田亜紀は画家、と詩以外にも幅広い芸術分野で活躍するメンバーも多く、当時のインターメディア性がうかがえる。

ASAの主な活動は、例会の開催、グループ展の開催、機関誌の発行であった。当時のASAがどのような活動をしていたかについて、『ASA』一号に記載されている内規の三つの研究内容を考察する。

ASA内規
研究内容
・具体詩の基礎研究及びその他の実験的詩作品の研究、試行。
・海外具体詩グループとの作品、評論の交換。
・新しい芸術についての批評及び試行。

1　協会は、少くとも1年に1回、協会の主催、あるいは参加した行事を記録する。また、研究の成果をまとめたリーフレットを作成する。
2　研究会は、原則として本部で月1回行われる。
3　研究会にはゲストを呼ぶこともある。

4　協会は出版することもある。

5　会員は会費を徴集される。

6　協会本部：東京都大田区　[以下略]

研究内容の一つ目、具体詩の基礎研究や実験的詩作品の研究は、例会と呼ばれる研究会で行われた。ASAの研究会は、内規に書かれている通り、一九六七年六月～十二月（新国入院）、一九七二年八月の休会以外は、ほぼ月一回行われた。当初は新国宅を事務局とし、後に大田区洗足区民センターが多く使用されている。一九六四年の例会は、メンバーが少なかったため五月と十二月の二回のみで、新国が前年に刊行した「詩集『0音』の批評」と「65年度の計画」がテーマとなっている。一九六五年は全七回開かれているが、そのうち三回のテーマは、「音詩『Entrance』の試聴」、「ピエール及びイルゼ・ガルニエの音詩・音声詩の試聴、ことばと音楽（音響）の関係について」や「現代音楽と音声詩」で、新国の音に関する関心の高さが反映されている。例会開催に際して、新国はメンバーに開催日時と場所、テーマを記載した案内葉書を送付している。このことからもASAの例会のテーマを決めていたのは新国であり、ASAの例会で扱われているテーマは、新国が興味・関心を持っている内容であると考えられる。メンバーの活動と例会のテーマをあわせてみると、一九六五年七月（大阪・ヌーヌ画廊）、八月（本間美術館）に行われたISPAA（International Society of Plastic and Audio-visual Art）展に特設された「視覚詩　記号詩　コンクリート・ポエジィ」部門への出品が、八月の例会「記号詩」へとつながり、また、『デザイン』七十三号（美術出版社）で藤富が翻訳したデシオ・ピニャタリ Décio Pignitari（一九二七～二〇一二）らによる論文「新しい言語　新しい詩」が、十月の

11…ASAに参加していた砂田千磨氏よりお借りした例会案内葉書を参照。

12…日韓伯の作家で構成される造形芸術家集団。

例会「ブラジルのコンクリート・ポエトリィ」へとつながったと推定できる。メンバーが得た知見を共有していこうとした姿勢がうかがえる。

例会では、新国自身が語るだけでなく、那珂太朗（一九二二〜二〇一四）をはじめ、ゲストを迎えての会や討論、ブレーン・ストーミング等もあり、当時の実験的な詩作品についての研究や試行が積極的に行われていたことがわかる。

研究内容の二つ目、海外具体詩グループとの作品交換については、フランスのガルニエとそれぞれの機関誌『ASA』と『LES LETTRES』を、ドイツのシュトゥットガルト派、マックス・ベンゼMax Bense（一九一〇〜一九九〇）とも一九六六年から『ASA』と機関誌『rot』を交換していた。[13] 機関誌『ASA』には、ヴィニョーレスをはじめとするブラジルのコンクリート・ポエトリィやドイツのマックス・ベンゼの理論や作品等、海外の作品も多く掲載されている。『ASA』七号には、ヨーロッパコンクリート・ポエトリィの創始者としてオイゲン・ゴムリンガーEugen Gomringer、パブリック・ポエムの第一人者としてアラン・アリアス゠ミッソンAlain Arias-Misson、ベルギーを代表するコンクリーティストとしてポール・ド・ブレPaul de Vree、『CONCRETE POETRY: A WORLD VIEW』の著者であるメアリ・エレン・ソルトMary Ellen Soltらが寄せた「ASAへの書信」も掲載されており、新国が積極的に世界と交流していたことがわかる。

研究内容の三つ目、新しい芸術についての批評及び試行も行われていた。次のような芸術に関する例会が開かれている。

「現代芸術とコンクリート・ポエトリィ＝新國誠一」[14]（一九六八年五月二十三日）

13…国立国際美術館編『新国誠一 works 1952-1977』、二〇〇八年、思潮社、一九三頁を参照。

14…新国誠一の「国」の表記については、多くの資料が「国」に統一されていることより、本稿では「国」に統一。ここは、『ASA』七号の記述にあわせて「國」と記載。

「アメリカ美術とモントリオール万国博＝津田亜紀」（一九六八年六月二十日）

「G・ケペッシュの視覚言語＝江川和彦」（一九六八年七月二十五日）

「ヴェネチア・ビエンナーレ報告＝塚田康介」（一九六八年八月二十九日）

「芸術の創作とその方法＝討論」（一九六九年二月二十六日）

「芸術における構造主義＝北沢方邦」（一九六九年三月二十六日）

「言葉と芸術＝針生一郎」（一九七一年十一月二十一日）

「アメリカのコンクリート・ポエトリィと美術の周辺＝靉嘔」（一九七一年十二月五日）

例会は、一九六四年五月二十五日〜一九七四年十月二十九日まで計一〇八回開かれた。『A
SA』には、例会の日時と場所、テーマのみしか掲載されていないため、その詳細は不明であ
る。しかし、各回のテーマだけでも、新国の興味や関心がどこにあったのかを知ることができ
る。テーマの多くは、具体詩の基礎研究や実験的詩作品の研究に直接つながるものであるが、
その興味や関心が詩や芸術にとどまらず、幅広いことに驚かされる。例えば、一九六九年十一
月三十日の例会では、「計算できること、できないこと＝伏見正則」というタイトルで、コン
ピュータの基本機能、プログラミング言語や図形処理について等、本格的な情報処理の内容が
講義されていた。新国は、情報処理の概念に関心があったようで、「芸術の情報処理過程」と
いうテーマを一九七一年一月十三日、二月二十一日の二回にわたりとりあげている。その内容
は、「芸術とは情報処理過程の技術である」、「情報とは何か」からはじまり、コミュニケーショ
ンや通信理論、メディア、情報化とその特性といった情報処理論であった。15

15…ASAに参加していた砂
田千磨氏のノートを参照。

例会以外のASAの活動として、グループ展は次の五回開催された。

・1966ASA展（具体詩展ASA）一九六六年五月二十三日〜二十八日 画廊クリスタル
・1969ASA展（'69東京コンクリート・ポエトリィ展）一九六九年七月二十一日〜二十六日 地球堂ギャラリー
・1970ASA展（'70東京コンクリート・ポエトリィ展）一九七〇年七月二十日〜二十五日 地球堂ギャラリー
・1971ASA展（'71空間主義／コンクリート・ポエトリィ展）一九七一年七月十二日〜十七日 地球堂ギャラリー
・1973ASA展（'73コンクリート・ポエトリィ展）一九七三年九月三日〜八日 地球堂ギャラリー

会場では、ASA会員の作品だけでなく海外作家の作品も展示されており、作品展示以外にも、講義や音声詩のパフォーマンス等も行われている。[16]

ASAのもう一つの活動である機関誌の発行については次節で述べる。

機関誌『ASA』

機関誌『ASA』は、一号（一九六五年九月二十日）から七号（一九七四年十二月一日）まで全七冊刊行された。新国が機関誌を刊行したのは、必然の流れである。日本のコンクリート・ポエトリィの中心にいたもう一人、北園克衛（一九〇二〜一九七八）はすでにVOUを結成し、[17]機関誌『VOU』を刊行、VOU形象展を行っていた。一九三五年に創刊された『VOU』は北

16…「'69コンクリート・ポエトリィ展」カタログ（一九六九年）、「'71空間主義 コンクリート・ポエトリィ展」カタログ（一九七一年）、「コンクリート・ポエトリィ'73展」カタログ（一九七三年）を参照。

17…一九三五年北園克衛が岩本修蔵らと結成したグループ。抽象主義の理論と方法の実験の場として、詩、音楽、建築、工芸などの総合的芸術運動を志向した。

園が亡くなる一九七八年までに百六十号が刊行された。新国もその動きに追随したと考えられる。北園と新国は対立項として語られることがある。新国は、対抗意識をもってVOUのことを話題にすることもあったようだが、両者に交流はあった。[18] 新国にとって北園は超えるべき壁であり、自身の立ち位置を確かめるための存在であり、何より自身を認めてほしい存在であったのであろう。

『ASA』には、前節で紹介した例会の記録や展覧会についての情報も掲載されていたが、主たる目的は詩や論文、マニフェストの発表である。『ASA』二号ではガルニエとの「第三回空間主義宣言書」を日本語とフランス語で、『ASA』三号では新国自身の「空間主義東京宣言書:一九六八」[20] を日本語と英語で、『ASA』七号では「ASA宣言書:一九七三」[21] を日本語と英語で発表している。「ASA宣言書:一九七三」には、表1のASA会員七名全員が署名をしていた。日本語だけではなく、英語でも記載しているのは、世界に向けての発信を意識しているからであると考えられる。

機関誌の一般的な役割の一つは、グループでの情報共有、共通認識を持ち連帯感を高めることである。新国は、前節で述べたASAの例会を通して、情報を共有し、連帯感を高めようとした。それをかたちにしたものが機関誌『ASA』であったとも言える。そして、機関誌には広報としての役割もある。新国にとって『ASA』は広報ツールでもあった。新国は、前節にあげたように海外に積極的に『ASA』を送り、やりとりをしている。これは、現在に至るまで、新国が海外で評価され、認知されていた理由の一つと考えられる。しかし、国内での受け止め方は必ずしも肯定的ではなかった。新国は、「コンクリート語とか記号語という固定観念(自分のつくり出した)に捉われ、皮相的に敬遠する詩人・作家・批評家の多い」[22] ことへの不満

18…砂田千磨「ASAと書のはなし」、『新国誠一詩集』、二〇一九年、思潮社、一四六頁を参照。

19…ASA(芸術研究協会)『ASA』二号、一九六六年七月一日、四~九頁を参照。

20…ASA(芸術研究協会)『ASA』三号、一九六八年十月二十日、一~五頁を参照。

21…前掲載、『ASA』七号、一~二頁を参照。

22…上村弘雄「新国誠一とASAの運動」、『新国誠一の《具体詩》──詩と美術のあいだに』、二〇〇九年六月八日、武蔵野美術大学美術資料図書館、八六頁を参照。

を上村弘雄宛ての書面に綴っていた。新国はそれらを払拭するためにも、『ASA』を通して、ASAの詩論や主義主張を明示しようとした。新国にとっての『ASA』は自身の主義主張が自由に表現できる唯一のメディアであった。

おわりに

機関誌『ASA』を読みとくことにより、当時のコンクリート・ポエトリーをとりまく時代背景や、新国が当時どのように詩と向き合っていたのか、その一端を知ることができた。機関誌『ASA』は、ASAグループ、すなわち新国の表現の場、メディアであった。そこには、新国のストイックなまでの「詩」に対する、「言葉」に対する姿勢があらわれていた。そして、その姿勢の背景には、当時の日本におけるコンクリート・ポエトリーの受容のされ方があったと考えられる。

新国は、『グラフィックデザイン』、『現代美術』、『みづゑ』、『近代建築』、『音楽芸術』といった雑誌に文章を寄せたが、いずれも詩誌ではない。「六〇年代、七〇年代前半にかけ、日本の前衛芸術シーンにおいて、『インターメディア』はまさに『時代の言葉』であった」23と言われるように、詩と絵画や音楽といったジャンルの境界が曖昧な新しい表現が追求された時代である。コンクリート・ポエトリーや新国の作品は、インターメディアの文脈で新しい表現として扱われたとしても、詩の領域の中心からは遠く、あくまで周縁の存在としてしか認知されてい

23…鈴木治行「インターメディア」の時代とその終焉をめぐって」『日本の電子音楽（増補改訂版）』、二〇〇九年、愛育社、九八頁より引用。

なかったのであろうか。日本におけるインターメディア志向は、一九七〇年の大阪万博でピークを迎える。一九七七年に新国が、一九七八年に北園が亡くなり、中心勢力を欠いたASA、VOU、それぞれの活動は終焉を迎える。それとともに、コンクリート・ポエトリー（具体詩）という言葉は姿を消し、終焉を迎えたのであろうか。『現代詩大辞典』（三省堂、二〇〇八年）には、新国誠一、コンクリート・ポエトリー、具体詩の記載はない。[24]

しかし、二〇〇八年国立国際美術館にて「新国誠一の《具体詩》詩と美術のあいだに」展が開かれ、二〇一九年、思潮社の現代詩文庫より『新国誠一詩集』が刊行された。これは、時代を超えても完全に忘れ去られることのない存在意義があるということである。その魅力と可能性について今後検討していきたい。

謝辞

本稿執筆にあたり閲覧した資料、機関誌『ASA』は日本現代詩歌文学館より、ASA展のカタログ、ASA例会時のノート、例会案内葉書は砂田千磨氏よりお借りした。ここに感謝の意を表する。

24…『近代日本文学辞典』（東京堂出版、一九六五年）、『日本近代文学大辞典』（講談社、一九八四年）『日本現代文学大辞典』（明治書院、一九九四年）『日本現代詩辞典』（桜楓社、一九九四年）にも新国誠一、コンクリート・ポエトリー、具体詩の記載はない。筆者が新国誠一の記載を確認したのは、『東北近代文学辞典』（勉誠出版、二〇一三年）と『戦後詩大系3』（三一書房、一九七〇年）である。

イタリアのデザイン精神を求めて
——ボローニャ大学イタリアン・デザイン・サマースクールにおける考察

山本結菜

キーワード：：イタリア．デザイン、クラフトマンシップ、芸術、ジオ・ポンティ

La ricerca dello spirito del design italiano

1. はじめに

二〇一九年、夏、ボローニャ。イタリアン・デザイン・サマースクール (Italian Design Summer School、以下ＩＤＳＳ) が開催された。日本、台湾、ベトナム、アメリカ、トルコからデザイナーの卵たちが集った。筆者はデザイナーになるつもりはなかったがこのプログラムに参加した。イタリアの建築家、デザイナーであるジオ・ポンティ (Gio Ponti, 1891-1979) について研究しているからである。イタリアのデザインや芸術に対して、イタリア本国ではどのように意識されているのか、それを知るためにボローニャへ向かった。
ＩＤＳＳでは、イタリアのデザイン、「Made in Italy」がテーマとなっていた。ボローニャ大

Yuna Yamamoto

学の教授陣や現在活躍中のデザイナーによる授業、パガーノ、ランボルギーニ、バッビ、ラ・ペルラといったイタリアを代表する企業の工場や、美術館の見学が豊富にあった。また、ボローニャはもちろん、ブレシア、クレモナの街を歩き、その歴史を聞いた。イタリアのデザインにおいて、技術だけではなく、それが生まれる環境や歴史が重要であるということを実体験として知ることができた。

本稿では、イタリアのデザイン精神を、クラフトマンシップ、芸術との関係性という観点から考察し、最後に自身の研究テーマであるジオ・ポンティの活動と結び付ける。

2. クラフトマンシップとイタリアのデザイン

イタリアでは現代においても、クラフトマンシップが重要視されており、デザインの分野では、テクノロジーの活用と、手作業のバランスに意が注がれる。例えば、フィレンツェを拠点とし靴や革製品を中心に展開しているファッションブランド、サルヴァトーレ・フェラガモでは、整形やソールを削る作業は機械の助けを借りながらも、手作業を中心とした靴づくりが行われている。[1] 手作業を重視するということは古い方法で行うというわけではなく、良い質のものをつくること、当たり前のことかもしれないが、イタリアのデザイナーや職人たちは特にこの点にプライドを持っているように感じた。

1…YouTube内のサルヴァトーレ・フェラガモ公式チャンネルでもその様子を見ることができる。

2-1. パガーニとランボルギーニ

イタリアを代表する自動車メーカー、パガーニとランボルギーニ。これらの工場では、自動車は顧客の注文を受けてから製造され、手作業で仕事が行われている。

パガーニの工場はモデナ県パナーロにある。自動車工場の見学に行くと聞いて、筆者の頭に浮かんだのは、自動車の骨組みがベルトコンベアに乗せられ、そこへ機械によって様々な部品が取り付けられていく様子だった。社会見学で日本の自動車メーカーの工場に行った際見た光景である。パガーニの工場に入った時、そのイメージは裏切られた。ベルトコンベアは見当たらない。工場内には街灯があり、床には街路のようなデザインが施されて街が再現されている。街の広場で車がつくられていく。自分たちがつくっている自動車が実際に街に走る環境を想定して製造することが大切なのだそうだ。

ボローニャにあるランボルギーニの工場はより大規模で組織的である。手作業で行われるのに変わりはないが、ベルトコンベアで車が運ばれ、各部門で部品の取り付け、点検が行われていた。車の種類ごとにパックタイム（ベルトコンベアが停止し、各部門で作業が行われる時間）が決まっており、それにしたがってベルトコンベアが動くようになっている。工場のなかにはベルトコンベアが流れていないスペースがあり、そこではランボルギーニのロゴの刺繍や車内のシートがハンドメイドでつくられている。刺繍のデザインやシートのレザーの色などがオーダーメイドで注文されたものには顧客の名前のメモが貼りつけられており、日本人の名前もあった。

パガーニもランボルギーニも全て手作業で行う。このような製造過程であるから生産できる

山本結菜
イタリアのデザイン精神を求めて——ボローニャ大学イタリアン・デザイン・サマースクールにおける考察

2−2. ラ・ペルラ

ラ・ペルラは主に下着を製造しているアパレルブランドである。世界におよそ一五〇店舗あるが、下着などに使われる生地の裁断は全てボローニャの工場で行われている。筆者が訪問したのがそのボローニャの工場であり、そこではラ・ペルラの商品のなかで最もクオリティーの高いもの、トップコレクションの製造が行われていた。工場では裁断機やミシンなど様々な機械が使用されていた。一方、ミシンでなされた刺繍を模様の形に合わせて切りとる作業はあまりにも細かいため手作業が必要になる。この作業は正確にかつ迅速に行うことが肝要であり、それを習得するのには膨大な時間を要する。そのため、この手作業ができるのは工場の作業員のなかでも少数に限られているのだそうだ。まさに職人技である。実際に見せてもらった。刺繍された花柄の輪郭線に沿ってはさみをスーッと入れていく。三秒と経たないうちに、元の布地が切り離された。リズミカルな手の動きは何度見ても飽きなかった。ラ・ペルラの商品はどのサイズでも同じ場所に同じ模様が配されるようにつくられているそうだが、機械と手作業のそれぞれの役割を考慮し、それらを効果的に併用することで可能となっている。

数には限りがあり、価格は高くなる。それは誰もが手に入れることのできる代物ではない。けれども、手作業にこだわり、そしてそれが現在まで存続しているというところに、イタリアにおけるクラフトマンシップの精神が現れており、その精神が世界に受け入れられていることを証明している。

2−3．クラフトマンシップ

産業革命を経て、世界的な近代化が起こった二十世紀初頭、アーツ・アンド・クラフツ運動とドイツ工作連盟の影響を受け、一九二二年にイタリア、モンツァに設立されたのが装飾芸術大学（l'Università delle Arti Decorative）である。その目的は、両者の運動を折衷し、地方の伝統的な技術や製造業を復興することであった。一九二五年には、全国小規模工業委員会（Ente Nazionale per le Piccole Arti Decorative）が、イタリア工芸の革新を目指し、芸術家たちに命じて、セラミックス、テキスタイル、ガラス、木製や鉄製の製品を地方の工場のためにデザインさせている。これにより、当時その技術の高さが認められていた一方で、伝統的過ぎるがゆえに時代遅れだと見なされていた手工業の新しい推進力を生み出すことに成功した。

このような活動の成果もあってか、グローバル化が加速している現代においても、商品の製造場所をイタリアに置く企業は少なくない。例えば、ルイ・ヴィトンやディオールはフランスのデザイナーが立ち上げたブランドであるが、商品の製造はイタリアで行っている。また、日本で食料品のパッケージに書かれている「国産」の文字と同じように、イタリアでも「Made in Italy」の文字を目にすることが多かった。イタリアには「Made in Italy」ラベルというものがあり、製造過程における最低二過程がイタリア国内で行われていること、イタリア国外で行われた他の製造過程においてもその透明性が保証されていることを示している。このように、クラフト・ヴァリューはイタリアのデザインにおける一つの特異性、世界に対するアピールポイントとなっている。

そしてクラフトマンシップは働く人々自身にも影響を与えている。工場で作業をする人は誰

2…よき装飾や身の回りの工芸品に創造の拠点をとろうとする姿勢、手作業による日々の労働が創造の喜びとなるウィリアム・モリスの主張に共鳴し、工芸家としての社会的役割を自覚し始める世代が登場し、大きな潮流となった。阿部公正監修『世界デザイン史』美術出版社、二〇一六年。

3…一九〇七年十月にミュンヘンで結成された。ヘルマン・ムテジウスの、「近代工芸は芸術的、文化的、経済的意義として把握されねばならず、過去の様式の模倣でないものを創造することが必要である」という考えを基盤としながら、芸術家、工芸家、建築家ばかりではなく、工業、商業に関わる実業家をも含んだ集団。同前。

4…Elena Dellapiana and Daniela N. Prina, "Craft, Industry and Art: ISIA (1922-1943) and the Roots of Italian Design Education," in Grace Lees-Maffei and Kjetil Fallan (ed), Made in

もが穏やかな表情で、時には談笑しながら生き生きと働いていた。ラ・ペルラの工場で働く従業員たちは自分の仕事を、商品を誇らしげに語ってくれた。パガーニの工場にはそこで働いている技術者たちの写真が天井近い壁にパネルで貼られていたのだが、皆少しふざけたポーズやおかしな顔をして写っている。そのような互いの写真を見ながら彼らは毎日働いている。皆が仕事を楽しんでいることが伝わってくるようで印象的だった。

3.　芸術・デザイン・伝統

デザインが芸術作品から大きな影響を受けていること、そしてそれが伝統に根差したものであるということは、今回のサマースクールにおいてかなり強調されていたように思う。筆者自身も教授の話や各企業の説明、ジャンカルロ・ピレッティ (Giancarlo Piretti) 氏やピエル・ルカ・フレスキ (Pier Luca Freschi) 氏といったデザイナーの話を聞くなかで、イタリアのデザインは、自国がルネサンスの芽生えた伝統的な国であり、古くから数多くの芸術家を輩出してきた国であることを誇りにしているのだと感じた。

3−1.　工業製品と芸術

イタリア王国が成立した一八六一年、教育相フランチェスコ・デ・サンクティス (Francesco

Italy: Rethinking a Century of Italian Design Bloomsbury Academic, 2014, pp. 109-125.

5…バルバラ・チマッティ氏の講義による。"Made in Italy label can be used only for products mainly manufactured in Italy." Reguzzoni-Versace Italian law 2010. "…At least two phases of the working process must be developed in the Italian territory and any other phases must be traceable and verified."

De Sanctis, 1817-83）が、装飾技術における教育の発展拡大、工業のあらゆる分野における良き趣味の普及を目指して、世界各国の芸術学校から教授を招聘した。すでに工業製品と芸術の距離が近くなっている。一八六二年にはトリノに王立イタリア産業博物館（Regio Museo Industriale Italiano）が、一八八四年には芸術・工業教育のための中央委員会（Commissione Centrale per l'Insegnamento Artistico e Industriale）が政策として発足し、知識人、芸術家、企業家を呼び集めて彼らの交流を促進した。

前述したモンツァの装飾芸術大学では、芸術史、様式史などの歴史教育が行われた。この学校は、装飾芸術の分野における改善を目指したグイド・マランゴーニ（Guido Marangoni, 1872-1941）の意志を反映して、一九二三年に第一回モンツァ・ビエンナーレ[6]を開催したが、これはイタリア国内初の装飾的工芸品の展示であった。このように、工業製品や装飾芸術の分野において、芸術に関する知識や経験が重要となっていった。

一九三〇年代前半、雑誌上では、建築、芸術、デザインについての談話や、住宅・生活に関する討論が繰り広げられた。一九二八年に『ドムス（Domus）』を創刊したジオ・ポンティは建築と装飾芸術は作業の上で自然に重なり合うと考え、その境界を曖昧にし、建築分野においてポンティを含む多くの建築家たちは、インテリアデザイナーとして働くだけでなく、製造業との協働を図り、その工業製品の近代化を試みていた。[7]

6…モンツァでは第一回（一九二三年）、第二回（一九二五年）、第三回（一九二七年）がビエンナーレ、第四回（一九三〇年）からはトリエンナーレになり、第五回（一九三三年）にはミラノに会場を移した。これが現在まで続くミラノ・トリエンナーレである。

7…Elena Dellapiana and Daniela N. Prina, op. cit., p. 121.

Yuna Yamamoto

3-2. デザインのインスピレーションとしての芸術

　芸術作品がデザインの発想源となっている例を見てみよう。スキャパレッリは、エルザ・スキャパレッリ（Elsa Schiaparelli, 1890-1973）が設立したファッションブランドである。ショッキングピンクやストライプ、カラフルなブロック構成など、奇抜なデザインがトレードマークとなっており、そのデザインはシュルレアリスムから影響を受けている。また、アキッレ・カスティリオーニ（Achille Castiglioni, 1918-2002）は、工業製品同士を組み合わせて新しいデザインを生み出したが、このアイデアはデュシャンの「レディメイド」作品から着想を得ている［図1、2、3］。

　インダストリアルデザイナー、ピエル・ルカ・フレスキ氏の授業で、実際にデザインのためのスケッチを描かねばならなかったのだが、彼は「何よりも最初に形態を考える。自然や動物など何から着想してもいい。機能はそこから自然と生まれる」としきりに言った。先にインスピレーションがあり、形態に応じて機能が自ずと決定されていく。筆者が想像していたのとは、逆向きにデザインの仕事は進んでいた。

　ジャンカルロ・ピレッティ氏は、脚立になるコート掛け［図4、5、6］を例に、彼のデザインがどう生まれるのかを語った。彼は、日々を漫然と過ごすのではなく、常に何か良いアイデアがないかを考えているそうだ。ふとした思い付きが斬新なアイデアになる。ある日、彼が高い場所にあるものを取ろうとした時、そこにあったコート掛けが目に入った。そこで彼は思う。「このコート掛けが脚立になったらなぁ」。何気なく抱いた願望から新しいデザインが生まれた。ピレッティ氏はコート掛けの形態から脚立の形態を創り出した。やはりここでも形から機

山本結菜
イタリアのデザイン精神を求めて──ボローニャ大学イタリアン・デザイン・サマースクールにおける考察

図1, 2：TOIO (1962), Achille and Pier Giacomo Castiglioni, Flos
自動車のヘッドランプを灯具に転用した。コードを釣り竿のリールのように巻き取ることができる。
（FLOS JAPAN提供）

研究ノート

209 | 208

図3：LAMPADINA (1972), Achille Castiglioni, Flos
電球とリールが組み合わされている。映画のフィルムのようにコードを巻き取る。
（FLOS JAPAN提供）

能が生まれている。

いつも形態が先にある。だからこそ、芸術がデザインにインスピレーションを与え得るのだろう。デザイナーが見たもの、感動したもの、好きなもの、日々触れているもの、それがデザインの種となるのだから。そして、イタリアは芸術作品で溢れている。街を歩いていて、芸術作品を見ないようにする方が難しいだろう。このような環境で暮らすイタリアのデザイナーにとって、芸術作品は日常に溶け込んだ、生活の一部として感じられ、自ずとデザインにインスピレーションを与えるのではないだろうか。

フェンディ、オートクチュール二〇一九年秋冬コレクションはコロッセオを会場にファッションショーが行われた。このコレクションでは、テラコッタや大理石でできた古代ローマのモザイクをモチーフとしたデザインが登場する。[8] ドルチェ&ガッバーナの二〇一九年秋冬コレクションでは、「イタリアのマスターピースにみられる女性の優美さ」がテーマとなっており、このショーでは、音楽に合わせてモデルが登場するだけでなく、デザインのコンセプトを高らかに謳う語り手が登場する。イタリア・ルネサンスの巨匠、ダ・ヴィンチ、ラッファエッロ、ミケランジェロたちへの賞賛が述べられ、ショーは始まる。ショーの途中にも語りが入り、花柄があしらわれたデザインについては、ボッティチェッリの新しい《春》であると言ってみせるのだ。芸術作品からインスピレーションを受けるだけでなく、それを現代風にアップデートしていることがアピールされている。「イタリアらしさ」は古典的なものを現代に適応させたところに現れる。[9] その時、芸術作品は恰好の素材を提供するのである。

Yuna Yamamoto

8…VOGUEサイト上、ハミッシュ・ボウルズ氏による記事 Hamish Bowles, "FALL 2019 COUTURE Fendi", July 5, 2019, 《https://www.vogue.com/fashion-shows/fall-2019-couture/fendi》(二〇二〇年二月十三日閲覧)

9…バルバラ・チマッティ氏の講義による。"Italian-ness expressed in a modern adaptation of 'the classic'."

DILEMMA(1984), Giancarlo Piretti, Castelli
コート掛けから脚立になる過程をピレッティ氏が自ら実演した。
（撮影：図4, 5＝張無量、図6＝筆者）

図5：三脚のように広げる。

図4：土台から支柱部を取り外す。

図6：踏桟が現れ、脚立になる。

山本結菜
イタリアのデザイン精神を求めて──ボローニャ大学イタリアン・デザイン・サマースクールにおける考察

esearchwork

4. おわりに

4−1. ジオ・ポンティとクラフトマンシップ

　一九六一年にトリノで開催された国際労働博覧会（Esposizione Internazionale del Lavoro）には、当時のイタリアを代表する芸術家、デザイナーが参加し[10]、ポンティはそのインテリアデザインを統括した。この展覧会において、彫刻家ファウスト・メロッティ（Fausto Melotti, 1901-86）はイタリアで古くから使用されていたセラミックスをつくるのに必須となる技術、仕事を表現することに重点を置いた。[11] 展覧会ではエットレ・ソットサス（Ettore Sottsass, 1917-2007）がデザインしたコンピューターのボタンと、メロッティが制作した穴の開いたタイルが一緒に展示されるなど、伝統と近代化、機械と手作業という一見矛盾した組み合わせ（二章でも述べたように現在のイタリアンデザインにおいても両者の共存は重要視されている）によってイタリアの現代性を表現するねらいがあった。メロッティの作品は近代化の進む一九六一年当時において、イタリアの豊かなクラフトマンシップの伝統と革新的な技術を結びつけるという国際労働博覧会の目標を体現していた。[12]

　ポンティはメロッティと協働することも多かった。彼は自身が設計した建築のファサードや床に、セラミックタイルを好んで使用したが、ヴィッラ・プランチャート（Villa Planchart）やニューヨークのアリタリア航空券売所など、そのタイルの多くはメロッティによって制作され

10…ピエル・ルイジ・ネルヴィ（Pier Luigi Nervi）、ジオ・ポンティ、ファウスト・メロッティ、ジオ・ポンティ、フランコ・アルビニ（Franco Albini）、エルベルト・カルボーニ（Erberto Carboni）、カスティリオーニ兄弟（Achille and Pier Giacomo Castiglioni）、ルーチョ・フォンタナ（Lucio Fontana）、ブルーノ・ムナーリ（Bruno Munari）、エットレ・ソットサス、マルコ・ザヌーゾ（Marco Zanuso）Marin R. Sullivan, Materializing Modernism in Postwar Italy: Fausto Melotti, Gio Ponti, and the 1961 Esposizione Internazionale del Lavoro *Art History*, 39 (4), 2016, p. 721.
11…*Ibid.*, p. 724.
12…*Ibid.*, p. 725.

ている。ポンティは大量生産されたタイルをその建築に使用することもあったが、メロッティのセラミックタイルに触れることで、手作業のものとの差を実感するようになり、メロッティと彼のセラミックスの作品、さらにはイタリアの近代化と職人技の両方を熱心に支援した。そして職人の技術を、イタリアの「最も高度で最も生き生きとした能力」であり、イタリア人の大部分を代表するものであるとみなすようになった。また、当時彼は「現代的なイタリア」のイメージを宣伝し、促進する目標を抱いており、手工業品によってイタリアの独自性をアピールしようとしていた。そういった活動の一つとして、国際労働博覧会に参加しており、自身が主催したエウロドムス（Eurodomus）展においても、手工業品を積極的に展示した。

4−2. ジオ・ポンティの芸術への意識——エウロドムス展

もともと画家志望であったポンティは、自身が編集長を務める『ドムス』誌を介して、建築・インテリアデザインの展覧会、エウロドムス展を開催した。ここで展示された作品・製品は、建築、インテリアデザイン、芸術、各分野の融合を示唆していた。エウロドムス展は、建築・インテリアデザインの展覧会であるが、海外の企業、芸術家、デザイナーを巻き込んで芸術作品の展示が効果的に行われた。テレサ・キトラー氏が述べているように、エウロドムス展はミラノ・トリエンナーレと同じく、「芸術と建築とインダストリアル・デザインを結びつけることが目的」であり、一般的な家具の見本市とは異なる性格を持っていた。芸術作品が独立した展示の要素として扱われるようになったのは、一九六八年の第二回エウ

13…*Ibid.*, p. 727.

14…*Ibid.*, p. 731.

15…*Ibid.*

16…*Ibid.*

17…一九六六年にジェノヴァ、一九六八年にトリノ、一九七〇年にミラノ、一九七二年に再びトリノで開催された。フレキシブルな家具を使用した生活のシステム家具やシステム家具の提案、前衛的な芸術作品の出展が特徴的である。

18…原典 "the Milan Triennale and Eurodomus, exhibitions whose aims were to unite art, architecture and industrial design." Teresa Kittler, Rome Fellowships: Habitats: art and the environment in Italy, 1945-75, *Papers of the British School at Rome*, 84 (2016), p. 347.

19…例えばミラノサローネ国際家具見本市では、芸術作品の展示は見られず、新製品の展示にとどまっていた。

ロドムス展からである。作品の多くは入り口付近に展示され、来場者を歓迎した。[20] 第二回エウ
ロドムス展を語る上で欠かすことのできない存在が、スーパースタジオ（Superstudio）[21] という
新進気鋭の建築家グループである。ポンティは『ドムス』誌で紹介するなど、その作品に早く
から注目していた。彼らは、パースペックス製のランプを出展したが、これは彼らの初期（一
九六六年から一九六八年）の活動にあたり、「普遍化したモノの意味の消去〈オブジェクトの
破壊〉」[22] が特徴である。展示品は、ランプという製品でありながら、空間を照らすことはせず、
ただ光っているだけのランプなのである。こういった特徴は家具というよりもむしろ芸術作品
に近い。

第三回では、会場内の芸術作品だけでなく屋外の仮設ドームでショートムービーが上映され
た。[23] 作品は「近代」に対して問題提起を行うものが多く、[24] 近代化のなかで誕生したデザインに
対峙する役割を担っていた。第四回では、展覧会場のあちらこちらに芸術作品が散りばめら
れ、デザインとの親和性、融合が強調された。[25]

ポンティ自身も「建築は機能的で、安全で、経済的でなければならない。そして同時に美し
くなければならない。設計当時の機能は時の移り変わりと共に変化し、何年かの後になくなって
しまっても、美しさは変らずに残るでしょう」[26] という言葉を残している。建築の永遠の価値は、
美によって保存されると考えていた。エウロドムス展の開催、そしてその展示構成にはこのよ
うなポンティの意識が反映されているだろう。部屋の内部だけでなく、人々の生活、生き方と
いった人間の内面に関係する要素をも含めてインテリアデザインの対象として捉え、各分野が
融合することで生まれる可能性を示唆する意図があった。

20…Domus, 463 (1968).

21…スーパースタジオは一九六六年十二月に、アドルフォ・ナタリーニ（Adolfo Natalini）を中心としてフィレンツェで結成されたイタリアのラディカル・デザインを代表する建築家集団の一つである。

22…佐藤信、土居義岳「スーパースタジオの建築について…その作品と言説にみられるイタリア観をめぐって」『日本建築学会研究報告. 九州支部. 3, 計画系』四八巻、二〇〇九年、八五〇頁。

23…Domus, 488 (1970).

24…国際労働博覧会にも参加していたブルーノ・ムナーリは、アキッレ・カスティリオーニの兄、リビオ・カスティリオーニ（Livio Castiglioni）の光と音の効果を用いた作品について、「リビオ・カスティリオーニは視覚的、聴覚的、動的効果、熱効果を、電気の本質的な要素を用いて実現した。それは、コンピューターも、プログラムマシーンも、トランジスタ

4-3. IDSSを通して

科学技術が発展した現在においても、手仕事に価値を置き、適度なバランスを保っていくことと、自国の芸術作品に誇りを持ち、歴史や伝統を新しいデザインに吸収していくこと。イタリアでデザインや産業を担う人々と交流をしていくなかで、これらのことが彼らにとっていかに重要であるかを実感した。そしてこのような精神は現在だけでなく、ジオ・ポンティの時代にも、そしてそれ以前の時代にも存在していたことが分かった。イタリアの歴史、芸術の伝統、その懐の深さを改めて思い知った。

イタリアのデザインがその独自性にこだわるのは、古代ローマやルネサンスなどに対する誇りだけではなく、イタリアが国民国家の形成に後れをとり、その意識を早急に高める必要に駆られていたということも背景にあるだろう。しかし、イタリアでデザインや製品が生み出されていく過程を目にした筆者にとっては、理由がそれだけであるとは考えにくい。デザイナーたちを手作業や芸術作品の魅力へと駆り立てるものは何であるのか、さらなる研究を通して追及していきたい。

最後になるが、IDSSコーディネーター、ボローニャ大学産業工学科博士エンジニアのバルバラ・チマッティ (Barbara Cimatti) 氏には、サマースクールでお世話になっただけでなく、本稿の執筆に際しても、何度か相談させていただいた。この場を借りて御礼を申し上げたい。

25…Domus, 512 (1972).

26…ポンティの事務所で勤務経験のある上松正直による証言。上松正直「記憶の断片の中のジオ・ポンティ」『ジオ・ポンティ（現代の建築家）』鹿島出版会、一九八三年、八五頁。

も、複雑な理論も、電力増幅器も使わずに望まれたものである」と『ドムス』誌四八八巻で述べ、科学技術崇拝に対する問題提起を作品から読み取っている。

apter 4
alternative ae
riositas
nates
sacred pl
researchwork researchwork
a

2089

〈ご入場の前に〉

カセットプレーヤーを 1台
お持ちになり お入り下さい。

中に入ってから

必ず 巻き戻し をしてから

プレーヤーを 再生して
お楽しみ下さい。

(ヘッドフォンを着用し)

〈ご注意〉

＊カセットプレーヤーは
　使用後、必ず戻して下さい!

＊プレーヤーが
　作動しない場合、
　電池切れの可能性が
　あるので、受付にお申し出下さい。

水内義人

2.

Tomo Setou, Saya Nitta, Yuna Yamamoto

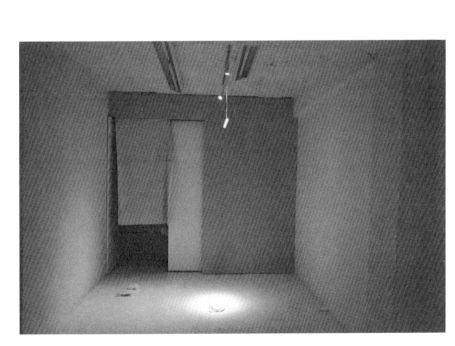

3

4.

Tomo Sato · Saya Nitta · Yuna Yamamoto

5.

オルタナティヴな表現を求めて

Seeking alternative aesthetics

Interview with Yoshihito Mizuuchi

2019年9月に水内義人氏による個展「ハッピーコントローラ」「★」がFUKUGAN Gallery（大阪）で行われた。

展示では、鑑賞者がカセットテープに録音された音声を聞きながら、サバハウスに住まうアンディをめぐる物語を体験する。

展示が行われたギャラリーは丸められたティッシュ、サバ缶の蓋、抜け毛、トイレットペーパーの芯が床にぽつぽつと置かれているだけのがらんとした空間で、その何も無さに面食らってしまう。

しかしそのような景色とは対照的に、展示を鑑賞した後の私の頭の中はイメージで溢れていた。

日光を受けててらてらと輝くサバの皮、それを何千匹と積み上げて建築された家、そこに住まうアンディというミュージシャン、大量のサバの骨が液体化したどろどろの白い濁流。

この作品を作ったのはどんな人なのだろう、という好奇心に身を任せ、「ハッピーコントローラ」について、

そして自身の作品制作について水内氏に直接お話を伺った。

聞き手：瀬藤 朋、新田紗也、山本結菜　構成・文：瀬藤 朋

水内義人（みずうち・よしひと）

1978年北海道生まれ。独自の視点と解釈でつくりだすユーモアの中に物事の起こりを感覚的に鋭く突きつける展示、パフォーマンスを中心に行い、国内外で活動。他に、自身の声のみを使った1人コントユニット「DJ方」、バンド「巨人ゆえにデカイ」、「Gas group（おならオーケストラ）」等でも活動。主な展示、作品に「ハナクソの香り」（2010年、FUKUGAN GALLERY、大阪）、「Scan Earth（スキャン・アース）」（2012年、地球）、「Zwei-Danke-Kassenbon」（2012年, Atelier am Eck, デュッセルドルフ）、「where is salmon?」（2013年、Rake visningsrom, Norway）、「Urbanism/Architecture Bi-city Biennale Shenzhen」（2015年、深セン）、「OPEN GATE」（2016年、あいちトリエンナーレ）「OPAN GATE」（2017年、札幌国際芸術祭）等。

——水内さんの作品は観客参加型のものが多いですよね。作品と観客との関わり合いについて教えてください。

水内 僕は音楽っぽいこともやっているんですけど、ライブハウスでのパフォーマンスはお客さんと対峙しているから、スタジオの中でひとりで演奏しているのとは少し違う。だから、人に見せるというのはいつもどこかで意識しているんだろうとは思います。

——観客との関わり合いについて「ハッピーコントローラ」で特に意識した点はありますか？

水内 カセットテープを入れ替える行為を観客に任せることで次に何があるのだろうと思わせたり、話の展開に波をつけて飽きさせないようにしました。こういうのって演奏やパフォーマンスをする時とも似ていると思います。

——実際に展示に行ったのですが、次にどこに行って何をすればいいのかという動線もわかりやすかったです。

水内 一番緊張するのは一発目の人。俺の中では、15分から20分くらいでパッと終わるけど観た人のなかにちゃんと残る、というのが理想です。前の作品では早口になりすぎてついていけないって言われたことがあって、展示の前日に全部分かりやすく直したことがありました。

——確かに、「ハッピーコントローラ」では展開が早すぎず、かつ適度な間があったので、そこで想像力を膨らますことができました。

水内 あと、自分の声を使う作品は結構前から作っているんですけど、「ハッピーコントローラ」では物を置かずにあえてシンプルにして、場に緊張感を持たせました。以前「我、犬用のエロ本を作り候」[★2]っていう展示をやった時は、もっと場所の演出があったり、物を置いてんですけど。

——近年ではさらに美術と移動の結びつきが強固になってきていると思います。そんな中、「ハッピーコントローラ」では再現可能な作品によって逆に人に移動させないというアプローチが新鮮でした。

水内 どこでも再現できるというのは昔から好きです。展示とかってもどこか決まったスペースでやる必要もないと思っている。そうすると、価値の反転みたいなものが起こって何が良いのか悪いのか分からなくなる。イベント[★3]でも、入場料マイナス500円っていって、お客さんに僕が500円払って来てもらったことがありました。そういうことを色々と試しています。

——再現可能性というアイディアはどこからできたのでしょうか？

水内 他のやり方ないかな、という思いが強いです。例えば、ものを売ったり買ったりすることに関してもそうです。全然ものが売れないのならば逆にお金を付けて売ったら売れるんじゃないかと思ったことがあって、昔CDケースの中に500円玉を入れてボンドで留めて売ったことがあったんですよ。結構売れたんだけど、その反面自分はケース代とかジャケ代を損して

——色々な作品で、同じマテリアルを繰り返し使っていますよね。ネギ、パン、尿等々。最近興味のあるマテリアルは何ですか？

水内 声ですね。オリジナルなものって結局自分の身体からで

瀬藤 朋、新田紗也、山本結菜
水内義人氏インタビュー：オルタナティヴな表現を求めて

てくるものなので。あと、聞けばその時自分が何を考えていたのかわかる、全部丸出しって感じがします。これで、全部一発取りなんですよ。台本を用意するときもあるけど、頭の中にあることをそのまましゃべる時もある。

——声の編集も綺麗にされてない感じがしました。通常はノイズと捉えられるような音も入っていたり。

水内 人間らしさとかダメな感じもいれたいと思っています。もし俺が死んでも誰も再現できないっていうのがいいと思うんです。

——多くの作品で偶発性を受け入れる姿勢がみられますが、それは人間らしさを残したいということと関係ありますか？

水内 あるかもしれないですね。でもあんまり気にしてないかもしれない。昔、展示で物をくっつけるのにガムテープを使ったら、批評家の人に「ガムテープねぇ…」って言われてしまったんだけど、俺は何がダメなのかが分からなかったんです。ガムテープ、全然いいじゃん！って思ってたから。汚くしたいってわけじゃないんだけど、キレイであることが良いとは思わない。

——偶発性を受け入れることで自分の制御できない展開になることもありますよね。例えば、「高橋さんの会」[★4]とか。

水内 そうですね。「高橋さんの会」は、パフォーマンスとも言えるし展示作品とも言えるけど、正直自分でも何をやっているのかが分からない。でも、会に集まった高橋さん同士が結婚しちゃったり、自分の知らないところで想像もできないような何かが起こったらすごく変な気分になってワクワクする。

——お話を聞いていて、水内さんは定義されてないことの中を分からないままに進んで行っているという感じがします。

水内 そうですね。それが、損してるのか得してるのか良いのか悪いのかもわからないけどただ面白い、と思えている状況が作れたらいいと思う。毎回そういうのが作れるってわけではないけど。

——定義する／されるということでいうと、水内さん自身が現代美術家と呼ばれることについてはどう思いますか？

水内 そうですね。現代美術家だったら何をやってもいいんじゃないかという思いはあります。でも、新しい職業を考えてた時期もあります。100グラマー[★5]とか。

——自分の作品について言葉で説明しなければいけない時はどうしていますか？

水内 コンセプトを言葉にするのは難しい。作品の意味が後からついてくることもあるし、逆に先に意味を提示することで作品が小さく見えちゃったりすることもある。作品に意味付けをするのって時々すごく怖いですね。

——作品の意味づけは観客に委ねることが多いんですか？

水内 そうかもしれないです。俺は結構分かりやすいのが好きで。おばあちゃんが展示に来て、「くっさ〜」って言って帰ってくれるような[★6]、それくらい良くも悪くも届きやすいものが良いと思う。それでも、あと

> 損してるのか得してるのか
> 良いのか悪いのかもわからないけど
> ただ面白い、と思えている状況が
> 作れたらいいと思う。

Tomo Satou Says Nitta Yuna Yamamoto

瀬藤 朋、新田紗也、山本結菜
水内義人氏インタビュー：オルタナティヴな表現を求めて

Seeking alternative a

怒られることもあるけど、人の反応によってまた違う世界が広がる。

から意味が付いてきて、作品に深みがでてくることも多いですね。

——作品制作のルーツについて聞かせてください。

水内 小さい頃から宅録はしていて、ダブルラジカセを使って外部録音をしてラジオ番組を作ったりしていました。自分のテープを使って、小さい従兄弟にいたずらをして親にめちゃくちゃ怒られたり。

——そういうスタイルは変わってないんですね。

水内 僕の友達のことを好きな女の子がいたんだけど、その友達の声を「あ」から「ん」まで全部録音して、「〔女の子の名前〕好き」って言わせてみたり。

——DJ方〔★7〕でもそういう手法を使ってますよね。

水内 そうですね。あと、小5くらいからニュースとかアニメを録音して、それをバラして変なニュースを作ったりもしてましたね。そういう時にDJという職業を知って、「俺、DJになれるんじゃないか?」って思って。親にローン組んでもらってDJセットを買ってもらいました。田舎だからレコードは売ってなかったけど(笑)

——宅録は何かに影響を受けて始めたのですか?

水内 友達が「いかがわしいテープ」〔★8〕というのを持っていて、それを聞いたときに衝撃を受けたんですよ。音声を切り貼りして何かを作るっていうのは、それに影響を受けていますね。家族で出かける時に、自分の作ったテープを車に入れて家族の反応を楽しんだりもしました。

——今でも作品制作の際に、いたずらをしているという感覚はありますか?

水内 ありますね。怒られることもあるけど、人の反応によってまた違う世界が広がる。

——最後に、今後の活動について教えて下さい。

水内 具体的には決まってないけど、ここのスペースをアトリエとして整理しつつ、飲み屋にしたいと考えています。飲み屋ってすごく面白くて、あそこに全部あるっていうか。人のつながりもできるし、来た人にも新しい出会いがあったり、各々が持つ面白さを交換するような場所があるといいなと思う。そこでできたものを作品にしたり、そうでなくてもそこで起こること自体に興味があります。

——過去にも飲み屋でイベントをやってましたよね〔★9〕。

水内 そうなんです。あと自分

写真(撮影:すべて水内義人氏)

1.「ハッピーコントローラ」展示風景、ギャラリー入口前のテープレコーダー
2.「ハッピーコントローラ」展示風景、ギャラリー入って右
3.「ハッピーコントローラ」展示風景、ギャラリー入って左
4.「ハッピーコントローラ」展示風景、丸められたティッシュ
5.「ハッピーコントローラ」展示風景、サバ缶の蓋
6.「ハッピーコントローラ」展示風景、抜け毛

瀬藤 朋、新田紗也、山本結菜
水内義人氏インタビュー:オルタナティヴな表現を求めて

でトイレを作って、飲み屋で出た尿を使って何かできないかなとか。自分の土地だから何の制約もないからね。また遊びに来てください。

取材後記

■作品制作のルーツについての話が面白かった。MADが、こんなところにも影響していたのかと驚いたのと同時に、それをDJ方のような作品に昇華させてしまう水内さんの今後の活動がさらに楽しみになった（瀬藤）。

■水内さんは、今も昔もいたずら好きの少年である。常に「面白い」を追求する芸術への姿勢が印象的であった。次はどんな面白い作品が誕生するのか。人と作品の出会いによる、コントロール不可能による化学反応。いつか私も巻き込まれてみたい（新田）。

■水内さんの作品を最初は笑って見るのだけれど、気づけばその世界観に夢中になり、頭から離れなくなっている。水内さん自身からも同じ魅力を感じた。背伸びをしていないから、独特過ぎる作品にも人間味がある。「水内ワールド」は世界を可笑しく、温かくしてくれるかもしれない（山本）。

★1…2019年9月にFUKUGAN Galleryで行われた水内氏の個展。丸めたティッシュ、サバ缶のフタ、抜け毛、トイレットペーパーの芯のみが置かれたギャラリーの中で、鑑賞者はカセットプレーヤーに録音された水内氏の音声を聞きながら、「サバハウス」とそこに住まう「アンディ」という男性をめぐる物語を体験する。カセットは数個に分かれており、鑑賞者は場面の展開ごとにギャラリーの中に用意したカセットテープをプレーヤーに入れ替えるよう指示される。ギャラリーで販売されたカタログに同封されている、個展で使用された音声が収録されたCDとマテリアルの配置図によって、観客は個展を再現することができる。

★2…2017年7月にFUKUGAN Galleryで行われた水内氏の個展。展示会場の入り口には、大きな犬の写真パネルがあり、その鼻の部分にはカセットプレーヤーが入っている。ピンクのネオンに照らされた別室では、13匹の犬の写真とカセットテープが置かれており、鑑賞者はそれぞれの犬の自己紹介を聞くことができる。また、それぞれの犬に対して「マーキングポイント」が設けられており、鑑賞者は気に入った犬の「マーキングポイント」を匂うことができる。

★3…2011年に行われた「皮」という鑑賞者の靴を使ったパフォーマンス作品では、入場料がマイナス500円と設定されており、水内氏は来場した観客に500円を配った。

★4…水内氏が企画した高橋の姓を持つ人のみが参加できる会合。第一回目は2011年に開催された。「高橋さんの会」について、水内氏は「今後会を重ね、どう展開し、自分の姓から離れていくのか期待と不安が高まる」と述べている。（水内義人、『勝』2015）

★5…2013年に行われたパフォーマンス作品。水内氏がどんなものでも

100グラムにして販売する100グラマーとして実演販売を行った。販売されたものは、食パン、カイロ、瓶の蓋、紅茶、お菓子等。

★6…2010年にFUKUGAN Galleryで行われた展示「ハナクソの香り」で、尿や調味料等の液体を蒸発させ水に戻すという実験を行った際、ギャラリーが強烈な臭いに包まれた。

★7…水内氏による「一人コントユニット」。水内氏の声のみがサンプリングされ、様々な「コント」が展開される。

★8…ダブルカセットの録音機能を用いてアニメの音声や主題歌などを切り張りして制作された音声テープで、北海道から全国に広まったとされる。このように音声や動画が切り張りされた作品は総称して「MAD」と呼ばれる。

★9…水内氏は2013年に立飲み屋で3日間展示を行った。観客はお酒を飲みながら品書きに書かれたパフォーマンスや作品制作のための動作等をオーダーし、水内氏のパフォーマンスを鑑賞することができる。観客が新しいメニューを追加することもできた。

学生特集

インタビュー 2

ハナムラチカヒロ

2.

Naoko Jo

聖地の可能性
——共振する場所のチカラ

Interview with Chikahiro Hanamura

Possibility of sacred place: The power of the place where it resonates

我々は現実をそのままみているわけではない。錯視に表されるように、事物と意識との間にはズレが生じる。視覚だけでなく聴覚も同じである。人間はえてしてみたいものしかみえず、ききたいものしかきこえない。

このようなまなざしの「枠」を、様々な状態に変えることでモノの捉え方自体も変わる。

「まなざしのデザイン」は、その方法を具体的に設計することである。

提唱者のハナムラチカヒロ氏にインタビューを行った。

インタビュー：城 直子　撮影：西元まり　取材協力：一般社団法人ブリコラージュファウンデーション

ハナムラチカヒロ（花村周寛）

1976年生まれ。博士（緑地環境計画）。大阪府立大学経済学研究科准教授。一般社団法人ブリコラージュファウンデーション代表理事。ランドスケープデザインをベースに、「トランススケープ/Trans-Scape」、「まなざしのデザイン」という独自の理論および表現方法と、「風景異化論」という理論で、芸術から学術まで領域横断的にさまざまな活動を行う。また「風景をかんがえる／風景をつくる／風景になる」という3つの角度から、自身も俳優として映画や舞台に立つ。主な活動として、大規模病院の入院患者に向けた霧とシャボン玉のインスタレーション、バングラデシュの貧困コミュニティのための彫刻堤防などの制作、世界各地の聖地のランドスケープのフィールドワーク、街中でのパフォーマンスなど。「霧はれて光きたる春」で第1回日本空間デザイン大賞・日本経済新聞社賞受賞。著書に、『まなざしのデザイン：〈世界の見方〉を変える方法』（2017年、NTT出版、平成30年度日本造園学会賞受賞）、『ヒューマンスケールを超えて──わたし・聖地・地球』（2020年、ぷねうま舎）などがある。

Naoko Io

Arts and Media volume 10

文理芸融合のまなざし

——まず、ランドスケープについてお伺いしたいと思います。学問的にも建築やランドスケープは様々なアプローチが可能だと思うのですが。

ハナムラ　建築（アーキテクチュア）は文理融合のカタチとして一番わかりやすいと思います。ランドスケープデザインは自然とは何かを考えることが重要なのです。社会では緑なんて本当に必要なのかという議論もあります。植物は面倒くさいですから、造花で充分じゃないのかというのも一理あるでしょう。だけど、やはり人は造花ではダメで命に感応するのではないかと僕は思います。だから、人にとって命とは何かをつめるためにどういう可能性があるのかを知りたいと思っています。生命とは時間軸の中で移ろっていく感覚が必要です。

——ランドスケープアーキテクチュアにはそれがあると。

ハナムラ　ランドスケープデザインは自然的な側面もあるし、実際にモノをつくる表現も行う。ただ建築の工学的な側面だけでなく、文化的な側面もあるし、生命に対する感覚がランドスケープと比べて足りないことは、命に対する感覚なのではないかと。僕がアーキテクチュアの中でもランドスケープアーキテクチュアから入ってよかったのは、命を扱う感覚を得たことです。建築は工学的に組み立てるんですけど、ランドスケープデザインは木を植えたりして、育てていくものなんですね。木なんて5年後とか全く違った形になってしまいます。

——それらを踏まえると、「ニテヒナル／the fourth nature」[★1]

ハナムラ　この作品では、よく言われる一次自然、二次自然に加えて、三次自然という考え方があるのですが、それに対して僕のしたことは単に山の中にプラスチックをばらまいた

自然ではないけど自然の代わりをする自然を「四次自然」という概念として考えました。つまり自然の代替物となるサイボーグ的な自然とでも言えるものでしょうか。例えば、義手、義足、あるいは義眼、あるいはアザラシが出産の場にしているテトラポットの護岸とか。こうした四次自然の表現として山の中にプラスチックの造花を差し込む作品を作りました。そんなプラスチックのハスの葉の下にでも魚が集まってきて産卵をしたり、自然を乗り越えていく様子が見られました。

——本物とフェイクの境界線が揺らぎますね。

ハナムラ　僕が挿した造花のプラスチックは作品だと言われますが、捨てられているプラスチックはゴミだと言われます。いったい作品とは何なのでしょうか。僕のしたことは単に山の中にプラスチックをばらまいただけなのですが、それが芸術だと言われる。自然ではないけど自然の代わりをする自然を「四次自然」と呼ばれるのは一体なぜなのでしょう。

——誤解を恐れずに言うと、究極には、モナリザもゴミと言えるかもしれません。

ハナムラ　そういう意味で芸術は、作り手と鑑賞者の両者の想像力の産物なのだと思います。そもそも僕自身にとって作品というのは結果だと思うんです。つくっている時間やプロセスに意味があって、出来上がってしまったものは既に問い終わってしまったものなんですね。それは書家に近いのかもしれません。書いてる瞬間に創造性があって、書き終わってしまったら、それはもう残骸なのではないかと。書くことと向き合っている瞬間の、軌跡の蓄積が結果として作品と言われる。そういう捉え方もできるんじゃないかと思うわけです。

城　直子
ハナムラチカヒロ氏インタビュー：聖地の可能性——共振する場所のチカラ

トリックスターのまなざし

——問題提起をすることは大切ですね。

ハナムラ　アーティストにはトリックスターの役割があると思っています。誰もが信じて疑わないものだからこそ、それに疑問を投げる役割は社会の中に担保される必要があると思うんですね。村はずれの賢者に道化師や子供は、みな違うまなざしを持っている他者ですよね。そういう役割を社会の中に担保しておく必要がある。みんなが合理的な考えだとか経済効率とかを考えている中で、そうでないものには本当に意味や価値がないのかと疑う役割。そんな旅人のまなざしを持っている人の役割が大切ですね。

——まさに病院という閉塞的な場所で行われた「霧はれて光きたる春」[★2]は、医療とアートの親和性を証明した作品ではないでしょうか。

ハナムラ　この作品では、大人も子供も老人も、人種や性別や年齢や院内の立場や役割を超えて、全員が空を見上げる単なる人の顔になっている。院内ではお医者さんも緊張に疲れていて、医者である役割にも緊張にも戻ってしまう、そういう時間で医者さんだけでなく、患者さんだけでなく、看護師さんもお医者さんもお見舞いのご家族やご友人も集まってくる。掃除をしていた人が掃除の手を止めて空を見上げる。そんな風景が生まれました。

——役割を超えた表情が印象的だと感じました。

ハナムラ　これ一番好きな写真なんですけど（作品をみる小児科病棟の子供たちの写真4をみせながら）笑っている表情じゃないんですね。人は本当に感動したときに、笑うわけではないと思うんです。ただその瞬間を生きている。そんな時の人間の顔は自我が外れて美しいですよね。（医師が集まって作品をみている写真5をみせながら）この方は副院長先生で普段の険しい顔ではなく、優しいおじさんの顔になっている。院内ではお医者さんも緊張に疲れていて、医者である役割を脱いでいる状態。そんな素の状態に一瞬でもなることが必要だと感じました。

——白衣を着て院内を歩かれたとか。すると、お医者さんだと思われ皆さんが挨拶されたという。

ハナムラ　はい。そこで感じたのは、ここでのコミュニケーションは、すべて治療と回復という目的に向かっているから、記号化された役割、固定化されたまなざしを組み替えていく必要があるということです。つまり、医者や患者という役柄ではない状態でのコミュニケーションが重要なのではないかと。人と人とのコミュニケーションというか……そういう瞬間が闘病生活の中にちょっとでも持てると、意味が変わってくるような気がするんですね。このお医者さんは人として自分の身を案じてくれているという感覚を得ることで、どこか救われるような感覚が得られないかと。そのためには、病院での約束事を超えた聖なる時間がやってくるという感覚が必要だと思いました。様々な約束事に満ちた俗の論理を超えて人間がもう一度、それぞれひとつの生命として平等になる瞬間というか。

——まさに聖地ですね。また、中庭は空間として聖地に近いと思うのですが……いかがでしょう。

ハナムラ　中心は何もない空（くう）、つまりemptyであることが大切なのだと思います。何もないというのは非常に大事で、だからすべてを生むことができる。何もないからこそ全員

4.

5.

が何かを込めることができる、

想像力をすり合わせることがで

きる。この作品は隙間に何かコ

トを起こすことによって、より

隙間性を強調することを考えま

した。

—— 仏教の思想に近い気がして

きました。

ハナムラ　大乗仏教的かもしれ

ませんね。空と無は違うもの

で、有も無も含んだものが空な

のではないかと。この病院は真

ん中が空白だからできたことな

のですね。空白だから痛みも思

いもすべてのものを受け止める

空間になるのだと。ランドスケ

ープデザインは空地（くうち）の思

想が大切なんです。建築という

のはモノを建てる行為じゃない

ですか。でもランドスケープデ

ザインはモノが建っていないと

ころのデザインですから、より

場所や空白が重要です。ちょっ

と東洋的ではありますが、空白

をどうつくっていくかは余白の

かと考えた作品ですね。人間の

美学とでも言えるかもしれませ

ん。建築に比べて、ランドスケ

ープは詰め込まない方がいいの

ですね。むしろ隙間をつくってい

く必要がある。

センス・オブ・ワンダーの

まなざし

—— モエレ公園の「物語花火」[★

3]は、大人はもちろん子供にこ

そ体験させてあげたいと思いま

した。

ハナムラ　現代において宗教が

ほとんど意味をなさなくなっ

てしまった中で、この作品では

宗教の代替機能として芸術が機

能するのかどうかを問いかけた

かった。善悪から人間の倫理観

を支えられないのであれば、美

しさとか醜さというところから

人間の倫理観にアプローチでき

ないかと。つまり、美醜の問題

から倫理に迫ることはできない

かと考えたのです。

—— なるほど。現代人は非日常

心の中を御（ぎょ）す方法を考え

てきたのは芸術と宗教くらいな

のです。だから宗教が力を失っ

ているなら芸術でアプローチす

ることを考えたかったのです。

ハナムラ　今の子供たちは、早

い段階で大人が喜ぶことを先回

りして、素直な反応ができなく

なっている部分があるんじゃな

に飢えているし、「祭り」や「物

語性」は子供時代に必要ですね。

6.

写真

1.「地球の告白」

2.「ニテヒナル」

3.「霧はれて光きたる春」

4.「霧はれて光きたる春」

5.「霧はれて光きたる春」

6.「モエレ星の伝説」のヤミボウズ

いかな。センス・オブ・ワンダー、感じる能力をどうやったら高めることができるのかと常に考えています。もちろん場所への感覚もそのひとつだと思います。ただ場所の関わり方をつくってあげることも大事で、関わり方の補助線を最初は書いてあげないと、どう関わってよいかわからないと思うんです。場所そのものにチカラはあっても、現代人は特に感受性が下がっていて、どう感じていいのかわからない、どう関わっていいのかわからないことがあるのです。

——場所性だけでなく感受性も必要ということですね。

ハナムラ　はい。常にホワイトノイズや情報にさらされている私たちは、その情報に逐一反応していると、ストレスで死んでしまいます。だから普段は感覚を遮断して生きているのですね。そうなると、人間の持っている生命としての感覚が鈍ってしまうんだと思います。だからその感覚をときどき開いてあげる必要があるんじゃないかと。芸術というのはそうした感覚を開く役割をするわけです。そうやって時々は感覚を開く訓練をしておくことが大切で、感覚を磨いておかないと見えない危機がやってきたときに気づくことができない。

——小学校の教育がとても大切ではないかと思うのですが。

ハナムラ　そうですね、だからいずれ初等教育をやりたいんです。僕は大学じゃもう遅すぎると思っています。子供たちは早い段階から嘘をつくことを覚えさせられる。初等教育の中でやっていかないと彼らはもうき上がってしまい、嘘をつくことに慣れきってしまう。例えば子供にリンゴの絵を描かせるとみんな赤で描くんですが、リンゴは本当に赤いんでしょうか。リンゴは赤いという記号を大人が押し付けると、感じる能力が圧倒的に下がってしまいます。大人はみんな嘘をついていて、それが日常です。なぜなら社会は想像上の約束事、つまり壮大な嘘でできていますから、そのつき続けた嘘の積み重ねが今、文明をここまで進めているのだと思います。もうそろそろその嘘が限界の時期に来ているのだと。

どうしてもコトバでは処理できない、理屈では処理できないことがある。だから救われるための方法として表現をする。それは瞑想のようなものです。芸術はそんな人間の実存と関係しているものだと思います。多くの芸術家はそう捉えてないかもしれませんが……。古代の人々が洞窟壁画を描いたのは、暴走する精神を御すためだったのではないかと。処理できない妄想がパンパンに膨らんで外部化せざるを得なかったからこそ、それでは処理できないのではないでしょうか。「痛み」とか「かなしみ」は、論理的なアプローチだけでは処理できないからこそ、それを乗り越える別の方法が必要なのです。

自我へのまなざし

——『まなざしのデザイン：〈世界の見方〉を変える方法』を読むと、その根底には「かなしみ」があるという風に私に感じるのですが……。

ハナムラ　僕自身はかなしみを意識しているかもしれません。芸術家が表現をする理由のひとつは、自分が救われたいからなんじゃないかと。どうにも処理できないから表現するんです。

——とても腑に落ちます。実は、みえない「痛み」に対するアプローチとは私自身のテーマの根源なんです。「痛み」はなかなかみえないので厄介ですが。

ハナムラ　特に今の社会は苦し

城 直子
ハナムラチカヒロ氏インタビュー：聖地の可能性——共振する場所のチカラ

みを妄想で覆い隠す社会ですか
ら。夢が焚きつけられて、妄想
や情報にあふれ、欲望が掻き立
てられる非常に危険な社会で
もあるのだと。だから心をどう
やって制御するのかという方法
を持っていないと危ない社会だ
と思うんです。「まなざしのデ
ザイン」とは、誰かを操作して
やろうというものではなく、自
らのまなざしをちゃんとデザイ

ンすることです。しかもデザイ
ンというんだから、美しくコン
トロールしていかないといけな
い。楽しくておもしろければ何
でもいいのではなく、どうやれ
ば心が本当の意味で楽な状態に
なっていくのか、欲や怒りと向
き合い乗り越えていく方法で
す。それには自分というものを
外す必要がある。その時に世の
中が客観的に見えてくるし、苦
しみも減っていくのだと。

――しかし今は、いかに自分を
アピールするかという「プレゼ
ンテーション社会」と言えませ
んか。

ハナムラ　そうかもしれません。
誰もが承認欲求や虚栄心であふ
れていますから。自己という病
ですね。それが全部の問題を生
んでいるんだと。そこで自己肯
定感を持てない、正直で不器用
で生きているのがつらい人たち
は、ダメだという感覚をさらに
強めてしまう。でもその根底に

ある問題を見つめないといけな
いと思うのです。つまり自己と
あって、その逆ではないのだと
思います。だから僕自身は色々
な入口をつくろうと、映画を
撮ってみたり、美術をつくって
みたり、本を書いてみたりと、
いろんな門戸でアプローチして
いくことを試しています。もち
ろん芝居もその一つです。

――確かに演劇というのは人間
を掘り下げることになりますね。

ハナムラ　人間はだれもが普段
から芝居をしているんじゃない
でしょうか。だからこそ僕自身
は芝居の際に、芝居しない瞬間
の人間のあり方に関心がありま
す。エンターテインメントとし
ての芝居ではなく、実存として
の芝居に関心があって。そのこ
とで逆に人と演技の関係を考え
てみたいのだと思います。つま
り人が何かを演じるのではな
く、演じているのが人であると

いうものが本当にいるのだろう
かという問題です。そしてその
自我感覚をどうやってはずして
いくのかが重要なのだと。「自
分が自分が」と主張するのは、
個人だけでなく国家も同じです
よね。危機的な地球の状況の中
で各国がそんなことをしていた
ら問題なんてそんなに解決する
わけないのだと思います。自我を外して、

――なるほど。そうなると、入
口に立っていない人にどうやっ
て入口に立たせるのかという問
題もありますね。

ハナムラ　まずは自分が救われ
ないといけないのですが、救わ
れたら今度は誰かを自由にする
ための表現に動機が変わるの
だと思います。アートなんて動
機がなければやらなくてもいい

どうやって協調していくかの方
が大事なのではないかと思いま
すが。

ものだし、動機のある人が結果
としてアーティストになるので

いうことですね。以前に作った

ことのある集団パフォーマンスの作品[★4]もそんな演劇的な理論から考えてみたものです。人間は都市の中で互いが空気を読み合ってルールを守っている。それはある種の演技なのですが、それを揺らがせてみたら何が起こるのかを問いたかった。

インタビュー後記

我々は、こうありたい自分とありのままの自分という、矛盾するふたつの自分を持つ存在である。このふたつの間をまるで振り子の様に揺れ続ける。時に世紀の大発見を産み出すほどのエネルギーとなり、時に明日さえ見失うほどの絶望ともなる。それは社会のレベルでも個人でも同じく起こり得ることであろう。ハナムラチカヒロという希代のトリックスターから発せられる言葉、生み出される作品とは、夜空に散りばめられた星たちのまなざしである。たとえ地球上でどんな危機があろうとも、頭上で瞬きその場を聖地へと変換させてしまう。そしてみえない痛みでさえきこえないハーモニーへと再生する。そう、聖地は「告白」の場所[★5]でもあるのだ。だが聖地には危険性と安全性の両極がある。荒行の地、あるいは洞窟のような守られた場所。それは男性原理と女性原理に集約されるように私たちの矛盾と多様性を丸ごと受容する空（くう）である。聖地とは「場所のチカラ」と「人のチカラ」がブリコラージュする共振体といえないだろうか。長時間に渡り貴重なお話の数々をしてくださったハナムラ先生に心から感謝致します。ありがとうございました（城）。

★1…第二回現代アートの森《ニテヒナル／the fourth nature》（大阪府箕面市、2008年）
山を丸ごと違う風景に変えるというインスタレーション。山の中にプラスチックの植物を挿し込み、来場者は作品の位置が示された地図を持って散策する。フェイクと本物の植物を並べることで「人は生命（いのち）を見分けることができるのか」ということ、そして芸術作品とは何かを問うた作品。

★2…《霧はれて光きたる春》
インスタレーション。2010年大阪市立大学医学部附属病院、2012年大阪赤十字病院、2014年大阪府立急性期総合医療センターの入院病棟の中央にある高さ50メートルを越す吹き抜け空間で、夕刻の30分間、底から霧を立ち上げ、空からシャボン玉を振らせる。非日常的な現象を起こすことで、日常的な院内での役割や立場、年齢や性別の違いを超えたコミュニケーションが交わされる、空間の様相に一変させた。

★3…モエレサマーフェスティバル「物語花火演出プロデュース「物語花火」（北海道札幌市、2013年）
イサム・ノグチがデザインしたモエレ沼公園で、「物語花火」という特別な一日にここで起こる壮大な物語として、フェスティバル全体をストーリー化。「モエレ星の伝説」という物語をつくり、実際に体験できる様々な仕掛けをデザインした、訪れた人々は星クズの精霊「ホシクズ」を首からぶら下げたり、夕闇迫る中で巨大な5体の「ヤミボウズ」の登場など、花火の前後の演出により物語の一部に組み込まれる。

★4…都市型集団パフォーマンス《エクソダス》。20人くらいの集団が「一列で歩く」、「エレベーターに乗りつづける」あるいは、「放置自転車を「係員の腕章をつけて勝手に整理」、交差点で「白紙のチラシを配る」など、まなざしを変えることに対する可能性の試み。

★5…ハナムラチカヒロ個展「地球の告白/Confession from the Earth」（千葉市美術館、2018年）
地球の自転を証明したフーコーの振り子をモチーフに、地球のリズムについて想いを馳せる空間を作りだした。中央の振り子の下に置かれた空間には、宇宙と地球を表現する様々な情報、その外側に置かれた13個の目盛盤には、暦や時間の感覚や時間軸など様々な時間の情報など、暦や時間の感覚についての問いが発せられる。アポロ8号が月の周回軌道から「地球の出」を撮影して50周年とのことで、50年前に初めて地球を外から眺めた宇宙飛行士のまなざしを追体験できるよう、宇宙船のコックピットに見立てた「告白の部屋」で、来場者に「秘密の告白」を記入してもらう。

ハッシュタグ・プロフ（教員研究動向）

2019年度修了生・修士論文題目

院生の活動記録（2019年4月—2020年3月）

執筆者紹介

結集後記

桑木野准教授、サントリー学芸賞（芸術・文学部門）を受賞
サントリー文化財団主催の記念フォーラムに登壇

本誌編集長の桑木野幸司准教授が、2019年に出版した『ルネサンス庭園の精神史─権力と知と美のメディア空間』（白水社）で「第41回サントリー学芸賞（芸術・文学部門）」を受賞。2020年1月21日、サントリーホールディングス株式会社のサントリーアネックス９階（大阪府大阪市）で開催された記念フォーラム「第41回サントリー学芸賞受賞者と語る」に登壇した。その模様についてレポートする。

報告：城 直子　撮影：西元まり

サントリー学芸賞は、サントリー文化財団が「広く社会と文化を考える独創的で優れた研究、評論活動を、著作を通じて行った個人に対して、『政治・経済』『芸術・文学』『社会・風俗』『思想・歴史』の4部門に分けて毎年贈呈する賞」で、過去には、養老孟司、荒俣宏、鷲田清一、藤森照信、中沢新一、若桑みどり、上野千鶴子、福岡伸一（敬称略）などが受賞（桑木野准教授の恩師、鈴木博之氏も受賞している）。

今回登壇したのは、第41回受賞者8名のうち関西ゆかりの4名。登壇者と対象作品は、善教将大氏（関西学院大学法学部准教授）『維新支持の分析─ポピュリズムか、有権者の合理性か』（有斐閣）、藤原辰史氏（京都大学人文科学研究所准教授）『分解の哲学─腐敗と発酵をめぐる思考』（青土社）、板東洋介氏（皇學館大学文学部准教授）『徂徠学派から国学へ─表現する人間』（ぺりかん社）、そして桑木野准教授『ルネサンス庭園の精神史─権力と知と美のメディア空間』（白

くわきの・こうじ

1975年生。東京大学大学院工学系研究科修士課程修了
（西洋建築史）。イタリア・ピサ大学大学院美術史学専攻
博士課程修了（文学博士（美術史）・ピサ大学）。ピサ大
学文哲学部美術史学科リサーチ・アシスタント、マック
ス・プランク美術史研究所（フィレンツェ）などを経て、
2011年より現職。

水社）である。以下、桑木野准教授の講演から抜粋して紹介する。

・

講演題目「思考の庭：知の編集空間としての初期近代イタリア庭園」

研究テーマは、狭義には庭園史だが、広く「空間史」を標榜している。それは庭園だけでなく、建築や都市、風景も含めて、その歴史的な価値を考察することである。すなわち、庭園や建築の物理的な形だけでなく、その空間にこめられていた観念や思想といったものに対するアプローチである。物理的な庭園とは、容器、コンテナのようなもので、そのなかに庭が造られた時代の様々な思想、哲学、科学知識、美学といったものがつまっている。

イングランドの思想家フランシス・ベーコンはいう。人は、衣食住が足りてから最後に庭を造る。つまり庭は文化のもっとも洗練された産物である。このように16世紀のヨーロッパ人にとって庭園は、

文化の洗練さを内外にアピールするための最適なメディアなのであった。

貴族たちはお金と労力を庭園に注ぎ込んだ。例えば16世紀イタリアを代表する傑作庭園：世界遺産「ヴィッラ・デステ」（ローマ近郊）は都市計画のようなデザインである。当時イタリアの造園文化は最先端であり、全ヨーロッパのモデルになっていた。それはイングランドの貴族の集団肖像画にもみてとれる。誇らしげに窓の外の庭（イタリア式庭園）を描きこむことで、自分たちが洗練された存在であることをアピールしている。

古代以来、庭園は哲学や文学や科学思想とも密接に結びついてきた。プラトンやアリストテレスは、庭園を散策しながら哲学問答や瞑想をしていた。あるいは、植物や動物や鉱物を集めて分類したり、研究したりするスペースも提供している。集められた動植物の中には、新大陸アメリカやアジアの品種もあった。そ

ルネサンス
庭園の精神史
権力と知と美の
メディア空間
桑木野幸司

2019年度 サントリー学芸賞
初期近代イタリアを彩る数々の名庭奇園の内に、当時の自然観や美学、哲学、科学、工学が混淆する創造的瞬間を見る、新しい文化史。 白水社
（芸術・文学部門）受賞！

して植物園や動物園は庭園から発展した。また、非常に精密で幾何学的な空間と同時に、人工洞窟のような非幾何学的な空間も造られた。

このような知識を生み出す空間、知的ポテンシャルを秘めた庭園という考え方がもっとも洗練されたのが、初期近代（15〜17世紀）である。西欧の初期近代とは、メディア革命＆情報爆発の時代であり、王侯貴族たちは、爆発的に広がっ

た世界についての情報や認識を、庭園という器のなかに集めて管理しようとした。莫大な資金を費やして、珍しい動植物を集める。ただし、伝統的な神話や伝説、寓話といった枠組みを利用し、新しい情報と古い世界観とが違和感なく調和

桑木野准教授と登壇者の方々

するように心がけた。そうした庭園の代表例が、ヴィッラ・デステだ。フクロウの噴水や自動機械人形など、最新のテクノロジーのディスプレイとしても機能していた。

ルネサンスの頃の西欧では、人間の精神・心を、物理的な空間のメタファーでとらえる伝統があった。当時の人々にとって精神の中にしまってあるデータを検索したり、心の中の情報を組み合わせて何か新しいアイデアを生み出したりすることは、頭の中に広がっている広大なヴァーチャル空間を歩いて情報を拾い集めてゆくという感覚だった。情報を分類・整理しやすい空間を頭の中につくってゆく……その時に、同時代の大庭園がモデルになっていたのではないか。庭園の歴史をさぐることは、人々の頭の中、あるいは思考モデルの歴史をたどることに等しいと考えている。

物理的な庭のかたちが知識や思想のベースとなっていくことについて、現代こそ見直されるべきではないか。庭園が

もっている力はとても貴重である。世界中の先端的な研究所や大学、企業では美しい庭園や膨大なグリーンスペースを設けている。最新の実験室やコンピュータ設備も確かに大事ではあるが、研究者同士がリラックスして散策できる庭園、あるいは、ひとり、自然と触れ合って深い瞑想を行うことができる美しい庭は重要である。庭園あるいは中庭、せめて観葉植物……まさに今、美しき庭をこそ!

・

講演の後、在阪メディアや企業関係者を囲んで懇親会が開かれ、講演会では足りなかった質疑応答がさらに興味深く続けられた。学芸賞は、学問研究の根幹である社会貢献あるいは社会還元の課題へと直結している。本フォーラムは、アカデミズムと社会を一心同体とし、知的好奇心を磨き上げていくことの大切さを改めて実感する場といえよう。文理融合、さらには文理芸融合へ。絶品のカッサンドと共に受賞者のユーモアあふれる深い思考と語りをかみしめた。

#圀府寺司 美術市場…コロナウイルス

美術市場共同研究の第二フェイズ、6年目に入った。自身は現在、ジャポニスムとアール・ヌーヴォーのプロモーターであった画商ジークフリート・ビングの研究を進めており、今年2020年7月にエジンバラで開かれるTIAMSA（The International Art Market Studies）の大会で研究発表をする予定である。

近年、画商の研究が欧米では飛躍的に進んでいて、テオ・ファン・ゴッホ、デュラン＝リュエルなど画商の名を冠した展覧会が次々に開かれている。そんな中でビングはまちがいなく最重要人物のひ

りだが、残念ながらデュラン＝リュエルのように豊富なアーカイブが残されていない。第二次大戦中、ナチスのパリ占領とアーリア化によってビングの後継者はおそらく収容所送りになり、所蔵作品群はおそらく収容所送りになり、所蔵作品群は競売にかけられ、保存されていたはずの記録、手紙、そして帳簿が見つかる望みはほぼ完全に絶たれたと考えられていた。しかし数年前、ビングの弟アウグストの子孫ハイネ・マティアスがウルグアイのモンテヴィデオで祖父の代から受け継いだ遺品をひそかに保管していたことがわかり、ニュージーランドに住む同姓のビング家（直接の親類関係は不明）の尽力で、ハイネが「すべて燃やすつもり」にしていた遺品が奇跡的に救出された。

昨夏、ニュージーランドにこの個人アーカイブを拝見しに行った。ビング兄弟が日本旅行に使った大きなスーツケース、ジークフリートの杖、日本や中国で撮られた膨大な写真群、手紙類などがある。現在、このアーカイブを管理するドヴ・ビング氏が資料を整理し、その内容

を逐次発表していく予定である。残念ながらこの中にはビング社の帳簿は含まれていないが、このアーカイブの刊行とともにビングという画商の全貌が徐々にはっきりと見えてくることを期待したい。

ビングは調べれば調べるほど恐ろしくエネルギッシュで、ビジネス感覚と芸術への強い愛情を備えながら、いわば裏方としての慎ましさを保った画商である。私はこの人物にも非常に興味があり、わずかに残されている手紙から少しでも人物像の輪郭を描き出したいと考えている。もし帳簿やまとまった数の手紙がないのなら、世界各地に眠っている請求書、契約書、私信などの書類をかき集めてその活動の全貌を再構成すればよい。そのためには国際学会を通じて国際共同体制を作る必要があり、7月の学会はそのための非常にいい機会になるだろう。

コロナウイルスのピークも7月までには収まるよう願っている。美術市場の

歴史からもわかるように、戦争は美術市場に爆発的活性化をもたらすことがあるが、パンデミックは局部的にも市場を活性化することはなく、ただただ沈滞化させる。現在、美術市場、特に展覧会市場は悲惨な状況に陥りつつあり、世界中で展覧会関係者は窮地に立たされている。この機会にパンデミックと美術市場がどう関わるのかをよく見極めつつ、どのような対策をしておく必要があるのか考えている機会にしなければならないと考えている。

＃永田 靖

シンガポールの潮州歌劇

本年度文化庁の事業の一環で、シンガポールから潮州歌劇団「陶融儒楽社」を招聘して公演とレクチャーを行った。事業そのものの概要は他でも記録があるので、ここではシンガポールの潮州歌劇の今日的な意味合いについて、この事業を通して得た知見をまとめておきたい。

一九世紀末のシンガポールにはチャイナタウンが形成されており、そこではすでに劇場が集まっていたとされている。広東劇、京劇、福建劇、そして潮州劇を上演する劇場があり、なかでも潮州劇は盛んで、一九一〇年までにシンガポール

に客演に来た潮州劇の劇団は一〇を越えたという。[1]彼らは数シーズンを過ごして戻るものもあれば、定期的にやってくるもの、さらには定住したものもあった。この時代に定住したものの中で今でも存続しているのが、老賽桃源潮劇団であるが、これは職業的な、つまりプロの劇団である。しかし今日のシンガポールの潮州歌劇の特徴を良く示しているのは、非職業的な劇団の方である。今回招聘した陶融儒楽社も非職業的な劇団である。ここではこれらの非職業的な劇団について記しておく。

シンガポールは一八一九年にイギリスの植民地となり、すでに一九世紀には東南アジアで最大の港となった。マレー、インドやアジア各地から移民を多く集めていたが、とりわけ多かったのは中国で、広東、福建、そして潮州から多く移住した。当時はそれぞれの出自の民族的な意識や国家としての共同体意識は希薄で、それぞれのグループが集団をなして文化実践の受け入れを始めるのが一九世

紀末頃であるとされている。潮州語を使う潮州歌劇のグループがシンガポールへやってくるのもこの頃、一九世紀末である。[2]

それに刺激され、早くも二〇世紀初頭には、それぞれの集団が自らの方言の団体を組織し始めることになり、潮州語の最初の非職業的潮州歌劇団は、一九一二年の餘娯儒楽社という団体であった。以後、次々に組織され、現在確認できる潮州劇の非職業的劇団は、餘娯儒楽社（一九一二）、六一儒楽社（一九二九）、南洋客屬総会漢劇部（一九二九）、陶融儒楽社（一九三二）、南華儒劇社（一九三三）、普寧会館掲陽会館潮劇団（一九九六）、普寧会館潮曲習唱班（二〇〇三）と七つ数えることができ、他上記の老賽桃源潮劇団などの職業劇団は、田仲一成によれば、現在八つのグループが存在している。[3]

職業劇団の場合には、一年を通して二〇〇日～二五〇日ほどは上演を行うが、[4]主催はほとんどが寺院である。公演場所は、多くが寺院であるが、そうでなければ、各地域の商業施設、コミュニティ・センターなどでも上演される。この場合には上演サイト内に祭壇が設置される。

他方、非職業的歌劇団の団員はほとんどが定職を持ち、仕事以外の時間で歌劇の練習や運営にあたる。例えば陶融儒楽社の団員は多く二〇〇人から三〇〇人はいるが、中心的に活動するのは俳優、楽器[5]演奏者、運営事務に分かれて、トータルで三〇人から五〇人くらいであるという。非職業的劇団は、職業劇団と比べると上演数が圧倒的に少なく、一年に二、三回から多くて五回程度であり、寺院ばかりではなく、コミュニティ・センターや文化会館、劇場などでも上演する。通常一週間に一、二度の練習を行う。ほぼ毎日のように上演する職業劇団とこの点でも異なる。

非職業的劇団の一つ、陶融儒楽社は一九三一年に愛好者によって創設されたものである。[6]組織された陶融儒楽社の第一回公演は一九三五年、その記念すべきレパートリーは『英雄会』『観形図』『花園会』などの一二作品で、つまりこれらは今日的に見れば短編であり、三日間の公演を行った。[7]翌年一九三六年には第二回目の公演として『竜虎門』『皇娘問葡』『沙陀国』などの同じく短編一二作品を上演している。以後、連続して一九四一年まで続き、戦争により一時中断するが、戦後の一九四六年からまた再開され、その後毎年上演され、今日に至っている。

レパートリーに変化が見られるのは一九六〇年代に入ってからである。最初期からの作品にはほぼ「漢」と銘打たれていたが、一九六〇年代以降は「潮劇」と銘打たれた作品が増えて行く。これは何を意味するのか。最初期の漢劇 Hanju とは、現在では外江戯 Waijiangxi と呼ばれているもので、客家系の人々によって上演されていた、古い形式を持つものである。田中一成によれば、これらは宋代[8]に始まり、江蘇省、浙江省、安徽省、江西省などの江南の文化豊かな中心地の、その外側の地域、つまり「地方」で、い

わゆる文人ではなく俳優自ら書いた短編が多い。明代に文人によって書かれた崑劇などの文学性の高い長編劇とは区別されている。これら地方劇である漢劇（外江戯）の中の一つに、潮州劇が含まれると考えられている。これら潮州劇は宋代に盛んになった南戯の流れを汲んでいて、言葉も古く、上演技術も複雑であった。潮州からの移民が一九世紀末にシンガポールにやって来た時に劇団を組織し上演したのは、この古い形式の外江戯の一つとしての潮州劇である。外江戯とは、江南の外部、つまり「外江」で行われた劇を表し、この潮州劇の他に、北方から伝わった北方の官話で演じる正字戯、北方の陝西劇の系統の西秦戯、福建戯などの影響も残しているとされ、そもそもハイブリッドな性格をもっていたという。

当初この外江戯としての潮州劇は「漢劇」と呼ばれていたが、一九六〇年代以降には、この古い形式を持つ漢劇（外江戯）は徐々に上演されなくなっていく。[9] これらの劇は言葉も古く、観客も演じ手もより理解しやすい日常的な潮州語を使うことが多くなる。また短編が主流だった漢劇と比べると劇の起承転結の構成が明確になり、また写実的に、そして長編になる。それはプログラム編成に反映し、戦前のように短編を複数本一度に上演するという形式は廃れ、一作品を上演する現代的なものになる。音楽において外江戯では、北方の漢劇で使われていた鑼鼓が使われていたが、六〇年代以降には、四弦の琵琶、三弦のサンシンなど、つまり南管に見られる南方系の弦楽器が入って、緩やかな音調が主流となっていく。要するに一九六〇年代には古い形式から新しい形式に、つまるところ潮州歌劇は近代化するのである。

この現在の潮州歌劇はシンガポールに

おいてどのような意味を持つのだろうか。シンガポールは多民族の都市国家であり、中華系、マレー系、インド系、その他の民族によって構成されている。日本外務省公表の基礎データによれば、二〇一九年一月時点で、五六四万[10]人、その中で中華系七四%、マレー系一四%、インド系九%という構成で、言語も公用語として英語、中国語、マレー語、タミール語とこれらの民族の言語に英語を加えた多言語社会となっているのはよく知られている。

中国からのシンガポールへの移民は、イギリスが一八二四年にシンガポールに港を開く一九世紀前半には、人口の三%であったが、一九世紀終わり一八九一年には六七・一%、一九三一年には七五・一%となり、二〇〇〇年では七六・八%となっており、中国系移民はシンガポール人口のマジョリティとなっている。[11] ただし中華系と言っても、多くは北京語（マンダリン）ではなく、方言が使われている。一九九〇年の調査[12]では、福

建語（三九・六％）、潮州語（二一・七％）、広東語（二一・七％）、海南語（七・二％）、客家語（五・四％）、その他（四・四％）となっている。中華系の中での言語分布はほぼそのエスニック・グループの人口比と比例するものと見てよく、シンガポールでは一九七九年に中国語（北京語）キャンペーンが始まるが、それ以前の一九六六年には学校現場では一言語となる、いわゆる二言語政策が採られている。これはまず英語によってシンガポールを統一し、同時に西欧社会に開かれた都市国家として規定しつつ、同時に中国語（北京語）、マレー語、タミール語の三言語のうちどれかの言語を母語として身につけさせるというもので、シンガポールの華人社会やその他の民族グループを対立させることなく、一つにまとめる方策の一つだった。

同時に進められた中国語（北京語）キャンペーンも実施し、特に中華系の人々には中国語を話すことを強いていく。学校教育を受けた若い世代は中国語

も話せるようにはなるが、より年配の世代はそれぞれの方言を母語としているため、中国語（北京語）を良く話すことができなかった。相対的にはこれら方言でのコミュニケーションは減っていくことになる一方で、あるいは逆にそのためにエスニック・グループの文化的な結びつきはより強固なものとして存続していくこととなる。つまりシンガポールでの中華系の公用語である中国語では存続しており、同時にその文化を維持するために潮州歌劇が機能していると考えられる。

他方、潮州歌劇は政府の支援を多く受けると同時に、現代文化の中で確固とした位置を占めていく。例えば、一九七〇年代からしばしば文化省主催のナショナル・デーに招待されて上演し、また潮州歌劇のメンバーは一九六八年以降ずっとナショナル・シアター・トラスト（国立演劇連盟）の理事に在職しており、とりわけ近年の一〇年ほどはこの連盟の委員

長職を担当している。中国からは多くの劇団や芸術団体などが訪問するが、その際に国家としてワークショップや上演をホストするのは多くはこの餘娛儒楽社であった。餘娛儒楽社は国際的な演劇祭にも招聘され、一九八六年のフランスのナンシー演劇祭を皮切りに、フランス、英国、韓国、インドネシアなど度々招聘されている。

また政府の方も中国歌劇を保護し、推進している。餘娛儒楽社が、現在の場所（チャイナタウン）に移ったのは、ナショナル・アート・カウンシルの支援による が、国家としては一九九〇年に伝統演劇フェスティバルを事業化し、潮州歌劇ばかりではなく、マレーシアのバンサン、インドのカタカリを上演して、伝統文化を重視していく姿勢を見せていく。また二〇〇〇年には「ライオン・シティ・潮州歌劇フェスティバル」も実施した。またシンガポール中国文化センターという拠点を作り、巨大な建物をウォーターフロントの再開発事業として建設して、現代

陶融儒楽社『ラーマーヤナ』公演、尼崎ピッコロシアター

潮州歌劇団のひとつ南華儒劇社にスペースを貸していることも、その保護と推進に注力していることを示している。つまり、二〇世紀初頭には一つのエスニック・グループの愛好者による方言の歌劇であった潮州歌劇は、今やシンガポールの公的な支援を堂々と受け続けている大きな「文化」となっている。

このような変化はどうして生じたのだろうか。シンガポールは八〇年代以降に「アジア的価値」を標榜するようになる。一九六五年に独立してから、シンガポールは小さな都市国家として存立しなくてはならなくなったが、移民の多い多言語多民族国家のため、民族同士の共存が必須である。そのため、二言語政策（英語の公用語化）を進め外国企業の進出を積極的に受け入れ易くし、その結果抜きん出た経済力を生むに至る。しかしそのことで、西欧的な価値がシンガポールに入り込むことになると、逆に行き過ぎた西

陶融儒楽社の事務所1階、右手奥に道教祭壇

老賽桃源潮劇団のコミュニティ・センターでの公演

欧の価値観を危険視するようになる。西欧的な個人主義や自由、ドラッグ、性風俗などを規制することが求められるようになっていく。

そこで「アジア的価値」を標榜するようになり、強力な統制を強いて国力を向上させた首相リー・クワンユーによる儒教精神への回帰の主張は良く知られている。この儒教的価値観は中国のエスニック・グループの中には生きており、民俗学者タン・スーリーは、政府は儒教精神を体現するものとして潮州歌劇団を支援していくという説明をしている。[14] 確かに餘娛儒楽社の事務所兼稽古場には大きな孔子を祭った祭壇があり儒教精神を携えているように見えるが、他の団体もみなそうであるとは限らず、例えば陶融儒楽社では、孔子ではなく道教の祭壇があり、単に儒教精神というより、広く中華文化の伝統的価値の体現と捉えるべきであろう。

これらの国家の文化政策を担うのは同じ潮州歌劇と言っても、職業的劇団ではなく、非職業的歌劇の方である。職業的歌劇団の人々は方言しか話すことができないことが多く、あまりコミュニケーションもできず、子供の頃から劇団で技術を習い覚えることが必要なので、継承者を育成していくことも困難になっている。他方、非職業的劇団は中国語はもとより、英語も出来ることが多く、安定的な定職を持つ人が多いので、経済的にも富裕層が多く関わり、職業劇団が興行や寺院に依存して必ずしも経済的に豊かではないのに比べて、非職業的な歌劇団では多額の寄付を得やすい。つまり同じ潮州歌劇でも職業的劇団と非職業的劇団とでは文化的な位相に違いを生んでおり、この違いこそにシンガポールの潮州歌劇の今日性を見ることができる。

社会的基盤から出来上がったエスニック・グループの独自の言語や文化を守ることは、政府にとっては都合の良いことで、個別の文化がそれぞれで充足して存続すること、それぞれが団結して政府に対抗的にならないこと、それは今日では「多文化主義」と呼ばれるものだが、シンガポールの潮州歌劇が政府や公的機関の支援を手厚く受けているのだとすれば、非職業的な潮州歌劇はシンガポールの多文化主義を下支えしている文化そのものとなるのだと考えられる。この点では、今や研究すべきは存亡の危機に面している職業的劇団の方であろう。シンガポールの文化風土を学ぶには、非職業的劇団のみでは十分ではなく、職業的劇団も併せて議論しなくてはその全体像は掴めない。

1…Chua Soon Pong, 'Translation and Chinese Opera: The Singapore Experience,' Jennifer Lindsay, ed. Between Tongues Translation and/of/in Performance in Asia, Singapore University Press, 2006, p.173

2…Tong Soon Lee, Chinese Street Opera in Singapore, Ilinois, 2009, p.23

3…田仲一成、「潮州劇について」、志賀市子編『潮州人 華人移民のエスニシティと文化をめぐる歴史人類学』、風響社、2018、395頁

4…Chua Soo Pong へのインタビューによる

5…Javier Yong-En Lee へのインタビューによる

6…Chua Soo Pong, 'Transmission of Culture through Traditional Theatre: Thau Yong's Eighty Five Years of Devotion,' SPAFA Journal VOL.1, NO.3, 1991, pp.36-43

7…陶融儒楽社の上演リストは、同劇団の Javier Yong-En Lee の個人蔵文書による

8…田仲一成、前掲書、389頁

9…Chua Soo Pong, 'Translation and Chinese Opera: The Singapore Experience,' p.175

10…https://www.mofa.go.jp/mofaj/area/singapore/data.html

11…Tong Soon Lee, ibid., p.3

12…Cua Soo Pong, ibid., p.171

13…例えばアーティストAmanda Heng, S/HE, 1995では、本人の母親がこの二言語政策によって孤立化する苦悩をパフォーマンスによって表現している

14…Tong Soon Lee, ibid., p.88

映画史のふたつの潮流について——国際共同研究促進プログラムの報告とその後の雑感

#東志保

大阪大学国際共同研究促進プログラム（短期人件費支援）の一環として、二〇一九年四月下旬から約一ヶ月間、パリ第三大学映画視聴覚研究科教授のフィリップ・デュボワ氏を招聘教授として迎え、連続公開セミナー「展示の映画」にて教鞭を執っていただくとともに、国際ワークショップ「イメージと時間：写真、映画、ニューメディア」にて基調講演を行っていただいた。本プログラムの概要については、表象文化論学会ニューズレター『REPRE』第三七号に掲載し、詳細については別途報告書にまとめたが、セミナー及びワークショップも、アート・メディア論講座主催ということもあり、本誌の研究室紀要という性質を活用し、以上ふたつの媒体に掲載した本プログラムの記録に加筆・修正を施したものをここに転載したいと思う。

*

連続公開セミナー「展示の映画」

連続公開セミナー、「展示の映画」では、現代芸術の実践のなかにある映画の存在形式という特殊な領域を学ぶことで「映画」という概念自体への問いかけを行う目的を持つもので、セミナーの初日は「映画とは何か？」という、アンドレ・バザンの有名な問いかけを転用する形で講義が始められた。そして、フーコー、ドゥルーズ、アガンベンらによって練り上げられた装置概念映画理論における

装置論の系譜を土台に、「Le cinéma in situ（本来の場所にある映画）」が、近年フレシェールの作品群が分析の対象となった。以上のような具体的な例を読みといていくことで、以下のような結論が導き出された。映画の上映形態が映写価性によって特徴付けられる写真の時間、瞬間の「ポスト映画」といえる状況において、どのように変容していったか、具体的な作品例を挙げながら論じていった。「ポスト映画」のひとつの形態としての「展示の映画」は、映画館から映画館外の空間へ、という場の移動、および映写価値から展示価値へ、という、映画の古典的な形態の二種類の移転をもたらしたが、それは、映画の死ではなく、むしろ映画による他の領域への伝染であるとし、映画と現代芸術の間の対話に積極的な意味を見出すものであった。

講義では、映写の装置としての映画、展示の装置としての映画、論的な考察のあと、映画作家によるインスタレーションの例として、クリス・マルケル、アニエス・ヴァルダ、シャンタル・アケルマンの作品群、インスタレーション作品における映画の再上映の例として、ダグラス・ゴードン、グスタフ・ドイチェ、ビル・モリソン、ピエール・ユイグ、ペーター・クーベルカ、アラン・フレシェールの作品群が分析の対象と

ユイグ、ペーター・クーベルカ、アラン・は、写真、映画、ヴィデオ、デジタル映像を「時間機械」としてとらえ、イメージによる時間の創造の系譜として、瞬間、準拠「真の持続」としての映画の時間、準拠するものなしに伸縮する、デジタル映像の時間について考察を与えるものであった。特に映画の時間について多くの例が挙げられたが、リュミエールが映画の規範（〜のように見る）を成立させたのに対し、マレーは新しい時間の発明によって前代未聞の視覚を体験させようとする（「より多くを知るために見る」）とし、そのマレー的な試みは、ジガ・ヴェルトフとジャン・エプシュタインによる、サイレント時代の時間的実験に受け継がれるという観点は、写真、映画、ヴィデオの相互浸透について、イメージの次元で分析を行ってきたデュボワ氏ならではのものであろう。また、写真についての深い見識は、世界の写真研究に大きな影響を与えた『写真的行為』の著者としてのデュボワ氏の業績が反映されたもので

国際ワークショップ「イメージと時間：写真、映画、ニューメディア」

国際ワークショップでのデュボワ氏の基調講演「写真、映画、時間──イメージに時間を見ることはできるのか？」

なった。映画の上映形態が映写価値から展示価値へと置き換えられた「展示の映画」では、観客／鑑賞者の立場が再定義される。展示の性質は、より分析的で理論的、しばしば自省的であった時間について考察を与えるものであった。特に映画の時間について多くの例が範（〜のように見る）を成立させたに置かれる。そこでは、イメージを見る行為そのものが問われるのである。展示の映画を見ることは、映画を再び見ることではなく、別の形態で映画を見ることである。映画を他者性のもとで捉え直すことが求められるのである。

東 志保

あった。基調講演に続く、デュボワ氏と旧知の仲である関西大学文学部教授の堀潤之氏とのディスカッションでは、写真における「持続」、「フォトジェニー」と写真や映画によって作り出される時間的体験の関係、古典的なフィクション映画における時間的操作（特に「画面の停止」）について、意見交換が行われた。

*

本プログラムで提起された、映画史や映画的形態についての議論は、現在著者が取り組んでいる、ドキュメンタリー映画の歴史を美学的・倫理的観点から考察する作業にも新たな視座を与えるものであった。デュボワ氏が国際ワークショップの基調講演のなかで、時間性の観点から検討した、リュミエール的な映画の規範（現実的な知覚の模倣に基づいた「のように見る」）とマレー的な試み（様々な時間的実験による「より多くを知るために見る」）の映画史のふたつの潮流は、映像の記録的性質を重視するドキュメンタリー映画という「ジャンル」において、折り重なるようにして発達したと考えられる。一九二〇年代アヴァンギャルドのドキュメンタリー（ヴェルトフの『カメラを持った男』もこのなかに含まれる）から派生する、模倣に基づいた記録性と模倣に基づかない実験性の共存（あるいは並列）の様々な例は、そのことを示している。そして、近年の「ポスト映画」状況のひとつである「展示の映画」では、その共存は、映画という装置への問いとともに提示されることになる。例えば、講義内で挙げられた、ビル・モリソンの *Decacia* は、腐食したフィルムのファウンド・フッテージを活用した映像詩であるが、現実の知覚の模倣に基づいて撮影されたフィルムが、腐食することで時間の経過の記録となり、模倣に基づかない実験性を獲得することを示している。これは、物質としてのフィルムそのものによる美を発見する作業であると同時に、映画的形態を批評的に捉えなおす作業でもあるのだ。

以上のように、リュミエールとマレーという、映画史のふたつの潮流に着目することで、多くのことが見えてくる。今後も、本プログラムで得た知見を、みずからの研究に活かしていきたい。

文化動態論アート・メディア論コース 二〇一九年度修了生・修士論文題目

新井静　唐十郎における『ガラス』——『特権的肉体論』再考

稲垣智子　異分野間を繋ぐインスタレーション・アートの可能性

島田広之　大阪府内の建売住宅の和室における地域性及び時代変化

西元まり　超域する現代サーカス——オーストラリアとカナダ・ケベック州を中心に

西元まり　六月　サーカス学会設立・理事就任

西元まり　八月・九月　サーカス取材記事「サーカ」「ピピン」＠産経新聞プレミアム版

城直子　八月十三日～二十日　バンコクおよびカトマンズにおいて現地調査：仏教建築を中心に

山本結菜　八月二十一日～九月七日　ボローニャ大学イタリアン・デザイン・サマースクール参加（二〇一九年度大阪大学未来基金グローバル化推進事業「海外研修プログラム助成金」）

西元まり　九月　インタビュー取材・執筆：「オリンピック柔道代表予定選手・阿部詩」＠毎日新聞「歯の新聞」

米倉卓　九月十二日　文化経済学会〈日本〉2019年度サマーセミナー イン蓼科：報告と討論 論題「オリンピック　力の構造」

城直子　九月二十七日　研究発表：「カトマンズ盆地の中庭建築について：仏教僧院としてのチョークにおける構造と機能」＠大阪大学文学研究科第一回若手研究者フォーラム

西元まり　十月～二〇二〇年三月　編集・校正：大阪大学高大接続グローバルサイエンスキャンパス「SEEDSプログラムニュースレター七・八号」

島田広之　十一月～二〇二〇年十二月　ワークショップ開催：連続まちづくりワークショップvol.0～vol.2＠島根

島田広之　十二月　ポスター発表：大阪大学豊中地区ポスター発表＠大阪大学

島田広之　十二月　口頭発表：この町の今と未来を語ろう—隠岐高校・大阪大学共同企画＆隠岐高校ジオパーク研究発表会・座談会登壇＠島根

二〇二〇年

島田広之　一月～継続　大阪大学社会ソリューションイニシアティブ特任研究員

島田広之　一月　ポスター発表：「社会課題とは、統合とは」＠大阪大学

島田広之　一月十七日　博物館ガイドツアー企画、実施：ポドグジェ博物館＠ポーランド

永山宗史　一月十九日　博物館ガイドツアー企画、実施：クラクフ国立博物館＠ポーランド

島田広之　三月　修了：大阪大学超域イノベーション博士課程プログラムbasicコース（準履修）

執筆者紹介（所属は二〇二〇年三月現在）掲載順

【寄稿】

岡北一孝　おかきた・いっこう　京都美術工芸大学　講師

小池陽香　こいけ・はるか　大阪大学大学院文学研究科　文化動態論専攻アート・メディア論コース　修士課程 修了生

片岡浪秀　かたおか・なみほ　大阪大学大学院文学研究科　文化動態論専攻アート・メディア論コース　修士課程 修了生

市川明　いちかわ・あきら　大阪大学　名誉教授

【教員】

東志保　あずま・しほ　〃　助教　映画研究／比較文化論

圀府寺司　こうでら・つかさ　〃　教授　西洋美術史／メディア論

永田靖　ながた・やすし　〃　教授　演劇学／パフォーマンス・スタディーズ

桑木野幸司　くわきの・こうじ　大阪大学大学院文学研究科　文化動態論専攻アート・メディア論コース　准教授　西洋美術／建築／庭園史

【院生】

稲垣智子　いながき・ともこ　大阪大学大学院文学研究科　文化動態論専攻アート・メディア論コース　修士課程 二年

西元まり　にしもと・まり　〃　二年

城直子　じょう・なおこ　〃　一年

奥野晶子　おくの・あきこ　〃　一年

山本結菜　やまもと・ゆな　〃　一年

瀬藤朋　せとう・とも　〃　一年

新田紗也　にった・さや　〃　一年

編集後記

記念すべき第10号の編集に携われたことを光栄に思います。社会が音を立てて変化していくなか、今後この本がどのような意味を持っていくのか楽しみです。
（新井静）

本号でも微力ながら編集作業を手伝わせていただきました。今年の春は慌ただしく過ぎ、次の季節へと移りました。新たな生活も皆さま健やかにお過ごしください。
（永山宗史）

10という数字は「新たなはじまり」を感じさせます。『Arts and Media』10号も新たなるステージへ！勇往邁進！
（奥野晶子）

装幀は、多様・多層・多元という混沌をテーマとして完成しました。世界が大きく変わっていく節目に立ち会い、これからもずっと、生き抜く強さを表明した『Arts and Media』であり続けたいです。
（西元まり）

五線譜に躍る音符たちが喜怒哀楽の数式を手に入れた。それは仮面を超えて共鳴し合う声なき声。みえないもの、きこえない音を感じとりたい……ありがとう、すべてのMr.マーキュリーたち！
（城直子）

蘇れ、知的好奇心。鋭い奇知の一閃は、自粛で鈍った脳みそをこじ開けてくれるはず。
（新田紗也）

美術鑑賞と移動を切り離すような再現可能な作品に面白みを感じて、水内義人さんへのインタビューを企画したのが昨年12月。ホームにステイして原稿を読み返すと、やっぱり移動し放題だった日々が少し懐かしい。
（瀬藤朋）

今、ミラノにいる。はずだった。コロナさえなければ……。そのせい（おかげ）で、今号も発刊まで携われることになった。副編集長になって1年、仕事も増えた。より多くの人に助けてもらった。この雑誌に関わる全ての人に感謝。
（山本結菜）

Arts and Media
アーツ・アンド・メディア

（年1回発行）定価＝本体1,800円＋税
http://artsandmedia.info

2019_ volume 09
遊戯する360°の叡智

鏡の国の阿修羅たち、パノプティコンの呪縛に挑め。
一新紀元の第9号　　**ISBN 978-4-910067-00-1**

2018_ volume 08
∞
終わりなきメビウスの輪

永遠に続くコミュニカシオンと差延が私たちを知者たらしめる。
再-構築の第8号。　　**ISBN 978-4-944055-97-5**

2017_ volume 07
繚乱する知と美、
共感覚的観照を求めて

芸術×？（the unknown）。隔壁を毀てば、いま始まる思考の饗宴。知を問い、知を啓き、知冴ゆる学術誌。文篷の第7号。
ISBN 978-4-944055-93-7

購入方法＝ご注文は、全国の書店（ネット書店含む）までお願い致します。
また、松本工房オンラインショップでも直接ご購入いただけます。
http://shop.matsumotokobo.com

Arts and Media
volume 10

発行日	2020年7月31日
編集	『Arts and Media』編集委員会
編集長	桑木野幸司
	東 志保
副編集長	西元まり
	新井 静
	永山宗史
	瀬藤 朋
	山本結菜
編集委員	奥野晶子
	城 直子
	新田紗也
編集協力	秋田奈美
	瀬戸口万智
	久米千裕
	北島 拓
発行	大阪大学大学院文学研究科文化動態論専攻
	アート・メディア論研究室
	〒560-8532大阪府豊中市待兼山町1-5
	桑木野幸司研究室
	telephone: 06-6850-6347
	http://artsandmedia.info
デザイン・組版	松本久木（松本工房）
印刷・製本	株式会社サンエムカラー
制作協力	株式会社ケーエスアイ